今夜來放送

那些不該被遺忘的臺語流行歌、音樂人與時代

1946——1969

洪芳怡 著

瞑深夜長　做伙來聽歌

臺語經典流行歌 DJ 洪芳怡

焦你穿梭時空　聽出時代的心聲

文夏

臺灣流行歌壇首位本土巨星

他特立獨行

不論演唱選曲　擁有無人能及的精準判斷力

他深諳明星形象操作之道

聲影所及處　皆以爆棚魅力征服人心

盛名長年不墜

他的唱腔淡定節制

再淒苦的歌曲都被他唱得清朗又安適

瀟灑自若的歌聲裡蘊藉著溫柔

具有安撫整個時代的奇妙力量

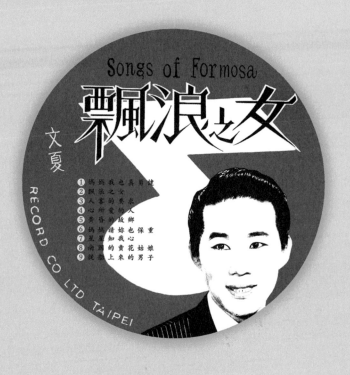

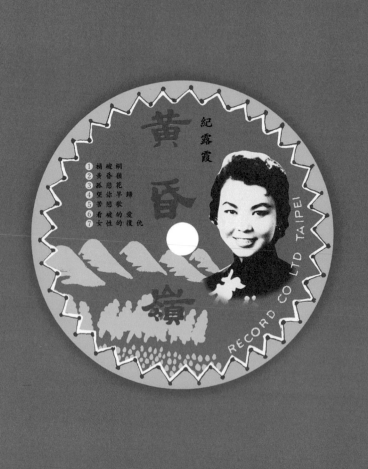

紀露霞

臺語歌黃金時期首席女伶

從未拜師
卻縱橫廣播、唱片、歌廳與演唱會數十載
以身歷百戰的表演經驗
磨練出跨界與融混的本領
她是實力強大的繼承者與開創者
唱紅的歌曲流傳久遠
不管是原唱或翻唱　都能唱出獨特的靈光
展現出不俗不豔　柔婉細膩的洗鍊質感

推薦歌單

洪一峰

「大格雞慢啼」的低音歌王

他起飛前的醞釀期近二十年

彷若以歲月齒輪

輾磨掉創作與演唱中的稜角與氣焰

洪一峰歌聲裡的情感表達深邃而迂迴

擁有得天獨厚的低音

不只是音質和音域上的低　更是貼地接地的低

傳達出昨夜舊夢裡　最惆悵最苦澀的相思

由他氣穩力沉的噪音唱來

更顯抑鬱纏綿

思慕的人

Songs of Formosa

1 蝶戀花
2 舊情綿綿
3 思慕的人

洪一峰

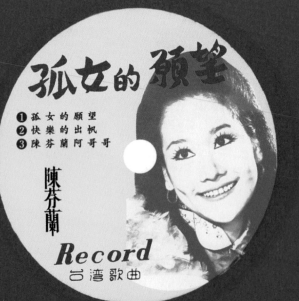

孤女的願望

① 孤女的願望
② 快樂的出帆
③ 陳芬蘭阿哥哥

陳芬蘭

Record

台灣歌曲

陳芬蘭

臺灣史上第一位童星歌手

初期嗓音介於早熟兒童與童真少女之間

嬌憨又老成的口吻 綻放出莫名吸引人的微妙氣質

聽眾輕易就在她親切勤懇的演唱中

投射自己的心情與期盼

年齡漸增 她的音樂性展現出跳躍性的成長

終至拔萃出群

聲音中的色彩變化豐富得令人目不暇給

輕重起伏拿捏得恰到好處

演唱技藝堪稱百年來流行歌手中名列前茅者

楊三郎

戰後臺灣音樂家中　創作技巧之佼佼者

後人多半記得他創辦的「黑貓歌舞團」

卻忘了他自四〇年代就以小喇叭演奏聞名於世

卓越的音樂品味與能力展現在表演、組團與創作上

楊三郎不著痕跡地將最擅長的爵士樂融入流行歌創作中

格調雅致　卻不曲高和寡

巧奪天工的旋律設計既張放又陰柔

演唱起來一氣呵成

充滿勾魂鑽心　入耳難忘的魔力

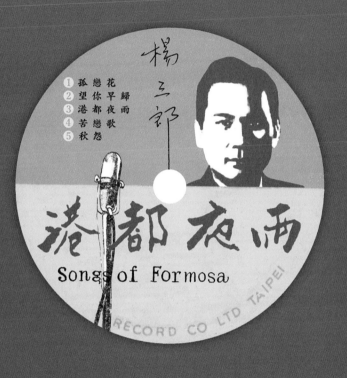

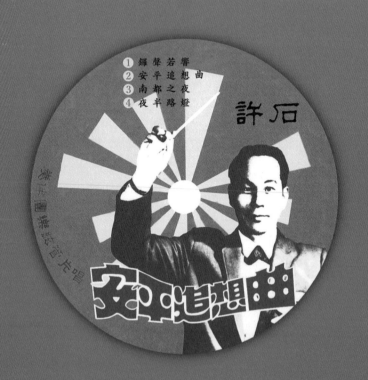

許石

臺灣流行樂壇傾生奉獻的「傳教士」

懷抱高遠使命感

放下優雅音樂家與浪漫歌手形象

自始至終為臺灣音樂披荊斬棘　且甘之如飴

表面上以音樂養家餬口

實際上不求己利　將所學盡數傳授學生

苦心經營唱片廠　一心渴望拿出好歌聲好歌曲陶冶大眾

渾身閃爍著奮不顧身的光芒

以近乎神聖的姿態

為音樂、為臺灣　熱血燃燒

昨日之歌
今夜還在唱

好歌　穿越時代
聆聽新一代音樂人的新詮釋
我們得與舊日聽眾一起呼吸　一起共鳴

蔡振南　自在飽滿的韻律感　恰如其分的喚醒
〈菸酒歌〉中升斗小民苦中作樂的況味
伍佰以獨樹一幟的搖滾氣息
為〈素蘭小姐要出嫁〉平添率性魅力
侯孝賢、謝銘祐以歷盡風霜的菸嗓酒嗓
傾訴恩愛過後　餘韻苦澀的〈港邊惜別〉
鳳飛飛曲折柔美的徐緩唱腔
讓人們重新愛上離情依依的〈鑼聲若響〉
氣氛如凝霧結霜的閨怨小劇場〈春花望露〉
非得似水柔情的蔡幸娟　才能詮釋
〈港都夜雨〉因著齊秦凜然詩意的歌聲
再次晉升為經典作品
又在陳明章獨有的飽滿勁道中
迸發出披星戴月的爽颯留白
那些不該被遺忘的臺語流行歌
是一幕幕人間風景　是剪不斷的浮世情感
無盡流轉　持續傳唱

目次

輯二 青黃不接還是要唱歌

種出屬於這塊土地的記憶之樹

我的音響系統牆壁掛著一幅名為「爵士樹」的海報。開枝散葉，綿延的大樹承載了鄉愁，也閃耀著鑽石與灰燼。上頭星羅棋布的，都是有名的爵士音樂家，如約翰柯川、比爾艾文斯與比莉哈樂戴等。多年來我一直想著，台灣也有自己的歌謠，自己的音樂果實，怎麼就沒人把時代的心情，用文字拼貼成一幅壯麗的景致呢？謝謝芳怡老師，她在《今夜來放送》這本書中，如同午夜最美的廣播主持人，對頻著你的情懷波長，召喚了美好，也類比了悸動，然後才得以在歌聲的千絲萬縷之中，種出屬於這塊土地的⋯⋯一棵蔚然的記憶之樹。

—— 瓦力（音樂與鄉愁的 murmur 患者）

二刀流才女端出的音樂滿漢大餐

埋首大量文獻的寫作者，最怕抬頭時灰頭土臉、眼神無光，吐出乾燥生硬的文字，讀者也只好跟著一起吃土嚼蠟。可是芳怡不同，兩次讀她的書寫，不難想像她眼前浩瀚的文獻與唱片，可是她總能不厭其煩的抽絲剝繭、再三聆聽，反覆推敲詞曲的意境、品味歌手的唱腔與技巧。而深厚的音樂專業與秀逸的文字能力是芳怡手上的兩把利刃，讓她將聲音轉化成文字佳餚，不只美味，而且容易入口。

比起上一本《曲盤開出一蕊花》，《今夜來放送》以一首首的歌曲帶出時代，似乎更加親切可口，而芳怡則以秀拉的點畫法形容：「大時代是面，音樂人與唱片公司的生命史是線，那麼歌曲就是點。」這將近五十篇的文章，篇篇看似「小菜一碟」，卻全是真材實料、慢火細燉，超過百餘首歌曲，數十位歌手、詞曲創作者，就這麼五光十色地穿梭其中。如果說上一本是百科全書式的書寫，那麼這本便是滿漢全席，更加引人入座，沉醉其中。

我將芳怡比喻為廚娘，是為了彰顯她的女性特質，她總是以細膩的文字，溫柔地邀請讀者。因為是女人，對感情的體會也更加敏銳、透徹。恰恰好，流行歌曲也多是情歌。

芳怡說：「在我看來，最能展現對生命的渴望與欲念的方式有兩種，一是音樂，一是愛情。而情歌，正是那交界處。」在我看來，她的文字是佳餚，也是情歌，在電台的那一頭，對你深情招手。

——**石芳瑜**（作家、永樂座書店主人）

不只繼續開花，心跳永遠持續

「對於最通俗最芭樂的流行音樂背後的集體力量，我深深敬畏，並且好奇。」這是芳怡在本書自序中，充滿真誠也很有智慧的一句話。「芭樂」是取自「ballad」的諧擬音譯，根據牛津字典，是一種節奏較慢、多愁善感的抒情歌曲，以一段段短句構成敘事。創作者以此形式製作出流行歌，無論是主題取材、旋律和弦或編曲，都能勾起大眾共鳴且利於傳唱。

臺語芭樂歌，於戰後長期扭曲的「國語政策」控制裡，備受壓抑──無論是在大眾媒體的傳播相對弱勢，或者是在文化資本的階序居於下位，甚至還可能遭受禁播禁唱的荒謬對待。儘管如此，就像所有庶民對抗總是「上有政策，下有對策」，臺語流行歌始終展現著旺盛生命力。這些抒發歡喜憂傷的男女吟唱，如韌性十足的蕃薯藤，枝葉攀爬又巧妙閃躲著戒嚴體制的統治暴力，樸實開出溫柔的花朵。

「開出一蕊花」，恰是芳怡前作書名使用的漂亮隱喻。那本述說戰前臺灣流行音樂如何從萌芽到豐收的精彩專書，前年才獲金鼎獎最高殊榮。沒想到她的寫作產能非但不曾停歇，而且還把研究做得愈深愈廣，故事也說得細膩有趣，這真的是沒有足夠巨量的熱情所無法成就的新作啊。難怪芳怡會在自序直呼「流行歌是很厲害的玩意兒，厲害程度和愛情不相上下。」從曾經是讀她論文的老師，到現在是推她大作的粉絲，我也不得不說：這是本一翻開就停不下來的好看之書，厲害程度竟已和流行歌不相上下啊。

──**李明璁**（社會學家、作家）

潛心多時的積累之作

初識芳怡，當然是因為她寫的《曲盤開出一蕊花：戰前臺灣流行音樂讀本》。她是音樂科班出身，一頭栽進臺灣流行歌曲的鑽研，而且窄中有寬，走的不是學術論文的枯燥路數，筆鋒常帶感情，很容易讓人對這個好像有點概念、但其實很陌生的領域興味盎然。我好奇追問，「那麼，接下來妳要寫什麼呢？」芳怡說她要接著寫戰後流行音樂。很合理呀！寫了戰前在日本殖民統治下的歌樂，順著時間繼續摸索，就是戰後那一段政權更迭、語言交替、時局混亂的歲月。

那是臺灣歷史上最糟的時段之一，但也是暗潮洶湧、把許多底層的養分都捲上海面的豐富年代。

多變詭譎，難窺樣貌，時過境遷，凋零散滅。早點寫，或許能多保存一分。

只是，我沒想到這麼快，芳怡就寫出這本《今夜來放送：那些不該被遺忘的臺語流行歌、音樂人與時代》，文字更見熟練，情感收放更自如。寫音樂，很不容易，一不小心，就陷入技術術語的迷宮，或是讓讀者有隔靴搔癢之感，光讀文字，未聽音樂，往往不知所云。但芳怡能寫到讀者即使不聽音樂，文字也能自成一格，提供相當完整的閱讀經驗；如果已經聽過音樂、或是邊讀邊聽，更會訝異於芳怡用字之精準、見解之深刻，顯然是潛心多時的積累之作。

——吳家恆（數位傳聲製作總監）

她的筆尖，是鑽石做的唱針

值此新臺語歌／臺文歌整軍建備的關鍵時刻，《今夜來放送》無疑是最強的火力支援，無論是愛上臺語歌的新人類，或是想寫臺文歌的樂團與歌手，這本書必定要細讀。

作者洪芳怡勾勒了全書約一百多首經典臺語歌的時代背景，點畫作詞作曲者與歌手的生平與特質，這些歷程是各時代都有的，值得關照與學習。本書精妙處，乃鉅細靡遺分析唱腔與編曲、配樂與音響效果，如此這般細膩無比的描述評判，是建築在浩繁的文獻整理之上，更要不厭其煩的苦心聆聽。一篇文章就是一篇散文佳作，將澎湃情感冷凝為識見，眼尖的讀者會發現，字裡行間的春秋褒貶，準確、犀利、殺氣（sat-khuì）。

這筆尖，是鑽石做的唱針。

你聽當下的流行歌，許多也是粗製濫造、拼湊模仿、口水洗腦，為何獨獨臺語歌背負庸俗的罪名？然《今夜來放送》又非翻案文章，正確來說，是撥開污穢與星塵，讓臺語歌回到其本來該被認識的模樣，披沙揀金，直接就點播精萃與珠玉，聽正港的臺語歌。

大眾電影與流行歌是二戰後臺灣社會娛樂生活的雙生仔（siang-senn-á，雙胞胎），宜與蘇致亨的《毋甘願的電影史》對照對讀，對臺灣史的認識，當更為明晰。

且將這百多首歌組成一條串流，邊讀邊聽，在感動再感動的時刻，讓溫婉的口吻帶領著你，漫遊黃金年代的豐饒風光。

—— 鄭順聰（詩人、臺文作家）

跨界探詢每顆星星的軌跡

臺語流行歌是臺灣音樂史研究的熱門題目。從莊永明、李坤城、鄭恆隆、郭麗娟、葉龍彥、石計生、林良哲、李志銘、吳國禎、黃裕元、陳培豐，尚且不含碩博士論文，我們不難在書市、圖書館和網路上找到臺語歌曲的相關書寫和研究。洪芳怡專注在戰後臺語流行歌曲的《今夜來放送》，乍看目錄以為僅是一本感情豐沛的懷舊導聆。細讀下發現，芳怡已帶領我們比前行行家們往前多跨了幾步。跟著芳怡的文字，我們更能駐足細細品味紀露霞對〈黃昏嶺〉的獨家詮釋，以及何謂文夏「說故事技藝」的個中三昧。因為芳怡的眼光，我們也能把鎂光燈重新聚焦在過往受忽視的女性身上，如作曲家郭玉蘭、歌手月鈴以及在許石背後的鄭淑華。

一首首臺語歌曲猶如點點星光，幸有洪芳怡在書中為我們跨界探詢每顆星星的軌跡。我們從楊三郎追到白先勇的《孤戀花》，聽見〈懷念的播音員〉從法蘭克永井、洪弟七、洪一峰到郭金發的翻唱痕跡，並由歌曲體會圍繞香菸和獎券的庶民日常。《今夜來放送》不只是一本充滿愛意的「少女心日記」，對臺語歌「口白」和「行船人」等系列歌曲，芳怡也有她不同前人的銳利見解。讀《今夜來放送》，讓我們重新「聽見」那些常「聽過」就過了的歌曲，再創臺語流行歌永不過時的流行。

——蘇致亨（《毋甘願的電影史》作者）

序

為臺灣流行音樂史留下見證

一九四五年國民政府遷臺，臺灣被殖民統治的陰影未除，在黨國民族主義教育壓抑之下，臺灣是位於邊陲的「葛爾小島」，加以本土語言被歧視，塑造了臺灣人卑微自賤的集體意識，致使未能以自己視角認識自己成長的社會與歷史。隨著一九八〇年代解嚴，本土的研究蔚為風潮，無論專業或業餘，紛紛本於所學，深度挖掘臺灣過去的人事與風物，以期為臺灣建構屬於自己的文化體系。

喜瑪拉雅研究發展基金會在這時代背景下，構思與執行一系列研究計畫，就音樂方面，除已於二〇二〇年十二月將第一期計畫之成果出版成書《曲盤開出一蕊花：戰前臺灣流行音樂讀本》外，再度敦請洪芳怡博士繼續第二期計畫，歷時兩年半完成，研究成果成書取名為《今夜來放送：那些不該被遺忘的臺灣流行歌、音樂人與時代 一九四六──一九六九》。

臺灣於二次戰後，經歷透過收音機廣播放送的五〇、六〇年代，本土作曲者、作詞者、歌手與唱片公司攜手締造臺灣歌謠蓬勃發展的黃金時代，除了承襲戰前的本土創作外，五〇年代開始出現翻唱日本歌曲的作品，本土作詞者展現變換場景與轉譯文字的深厚功力，探索當時常民共同的內心思維，感知普羅大眾的時代心理，依循戰前創作風格，賦予「混血」歌曲新生命。其字裡行間襯托著似無若有的淡淡幽微感傷，流露出難以排遣的刻苦無助氛圍。最後藉由錄製唱片，讓歌手詮釋、表達情懷，傳布於村落都市，流響於大街小巷，為升斗小民、勞動階層帶來片刻喘息與心靈慰藉。

洪博士執行計畫，首先聆聽當時風行之所有唱片，再憑藉其專有音感，整體觀察，分析比較不同歌手的演唱，確認歷史的發展脈絡。接續以其擅長之理智與感情雙性筆調，鋪陳時代的烙印與鮮明的故事，勾起當時外表認命安分、自力謀生的勞動族群，其內心所深藏不可磨滅之堅忍與勇氣，也召喚戰後底層卑微「趁食人」、「艱苦人」日常的喜怒哀樂。筆者深信本書藉由聲音歷史的表述，已填補文字紀錄的空白，有助於呈現當時社會整體風貌，得以讓讀者領略臺灣在聲音藝術也有豐富底蘊，已為臺灣流行音樂史留下見證，誠為深具遠見的有心之作。

本書臨出版之際，謹此感謝洪博士，替基金會達成為臺灣社會補白的任務，增添臺灣文化的廣度與深度，也豐饒了我們的心靈。再者，本計畫承蒙好友智冠公司王俊博董事長的協助，由亞洲唱片公司無償提供錄音著作並授權使用唱片圖形、攝影著作，以及遠流出版公司再次協助編製，共同為歷史傳承效力，併此申謝。

<div style="text-align: right">

—— 陳錦隆 （喜瑪拉雅研究發展基金會董事長）

</div>

情歌的心跳

I. 酗情歌

幾杯白酒後，老同學終於壓不住咬在齒縫中的問題，眼神迷離的開口。

「明明唸了那麼多年音樂班音樂系，將近二十年的音樂訓練，當年作曲組畢業門檻還是大型編制的管絃樂合奏曲耶。」

看我沒反應，她皺眉頭，「我說你啊，為什麼不繼續創作，當老師也好啊，怎一頭栽進流行音樂？」

「最糟的是，如果寫歌賣錢就算了，你居然是在研究沒人在聽的老歌。」

夜有點深，我不確定這是微醺時的牢騷，或是長篇大論的前奏。

照理來說，我應該要感覺受傷，然後激動的自我辯護。可是我在她的詰問中，辨識出某種奇妙的善意，與她的質疑同樣來自安穩的、單一價值取向的小世界。

我聳聳肩，嬉皮笑臉望著她，「你忘了喔，我想當美魔女啊。接地氣有益身心健康，談情說愛保持青春美麗，研究陳腔濫調的情歌讓我終於找到真我。越沉浸在俗豔氣的紅塵孽海裡，越讓我如魚得水呢。」

她瞪我，恨恨地搖了搖燙得水波閃亮的頭髮。我趁她還沒說出下一句話，趕緊稱讚她的髮型設計師，她立刻開心地講起她的學生和學生家長對她新造型的評論，轉眼忘記剛才的話題，也沒發現我已經躲進自己的思考裡。

少女時期，我一路以音樂資優甄保送升學。直到大四上學期發表管絃樂創作，演奏者從木管到打擊樂接連失誤，聲響質地起了微妙變化，正指揮的我竟然分神，滿懷好奇的側耳細聽。雖然隱隱有種對不起筆下音符的歉意，可是那一刻的興致勃勃，與多年後以寫作為業時，動一字就揪心的介懷，天差地遠。

也是這樣的好奇，促使我找來地下樂團錄下開放性強烈、具有濃厚實驗性質的慢搖滾，又為輕女高音與男高音兩位好友寫了首半通俗的極短篇歌曲，當成我的畢業作品，導致差點無法畢業。一連串出格的行徑，為日後一頭栽入流行音樂，且從音樂學再度轉向文化研究埋下伏筆。

我投身的，和老同學擁護的，是不同的音樂種類。嚴肅音樂與流行音樂之爭由來已久，在我看來沒有誰對誰錯，遑論孰優孰劣，僅是不同而已。有人失去嚴肅音樂會食不知味，有人沒有通俗音樂就活不下去；受眾不同，生產流程不完全相同，語彙偏好各有堅持，各有審美價值和評判標準，如此而已。

而我，我不一定喜歡每一首我研究的音樂，卻明白每一首流行歌曲的誕生都帶著渴望，渴望找到最多知音，而且比起嚴肅音樂更不甘孤芳自賞，更怕寂寞。

通俗音樂的生存姿態何其迷人，既求維持存在感，亦能與閱聽者生活無痕融合。樂聲翩翩入耳，詞曲琅琅上口，適合眾樂樂也適合獨樂樂，可以配飯可以下酒，也可以沉思可以放空。歡喜難過、興奮失望都有歌曲可以相應，樂聲帶來感動，帶來安撫與慰藉，或者只是帶來聲音，讓人記得自己還在呼吸。

流行歌是很厲害的玩意兒，厲害程度和愛情不相上下，都讓人一見傾心，或日久生情，發現時都為時已晚，莫名其妙牢牢糾纏，緊緊揪心。

音樂背後有理論，愛情背後也有規則，皆可分析，可按表操作。懂玩的人成績不會太差，深諳操作之道的人總令人羨慕，而平凡人肖想複製成功，學著創作暢銷金曲，按照教戰守則博取聽眾歡心。然而，最動人的事物總是出現在打破規範、不合邏輯的時刻。

人類集體意識與潛意識的龐大力量，會在每個時空裡，藉由音樂人技藝和聽眾行動，共同製造與篩選出與最多人共振共鳴的通俗音樂。流行音樂回顧過去、預言未來，更是專屬一時一地的，眾人的聲音。

對於最通俗最芭樂的流行音樂背後的集體力量，我深深敬畏，並且好奇。

II. 非情歌

二戰後，臺語流行歌曲再次萌芽，就經歷二二八事件，可以說是在白色恐怖濫觴之際發展熟成。

文化上的災難堪比地崩山摧，人人自危的前提下，臺語流行音樂人看似如寒蟬，無法以歌曲作出立即的、直白的反應，後座力卻仍然一點一滴滲透到樂聲中。

不意外，許多關於飄零失根的歌曲深入人心，多少聽者在〈黃昏嶺〉、〈媽媽請妳也保重〉、〈孤女的願望〉的歌聲裡淚濕衣襟。但是，情歌的霸主地位難以撼動，依舊高居最受歡迎主題、最常被翻唱的榜首。

以情歌抒發心情，是想以無關痛癢的風花雪月，避開禁歌檢查嗎？我認為不是。研究者已指出「對於管制規則的認定混亂，叫人無所適從，甚至在數量上，被查禁的臺語歌曲遠少於上海、香港流行的國語歌曲。」[2] 顯然選擇情歌作為表達模板，是出於更深層的因素。

在我看來，最能展現對生命的渴望與欲念的方式有兩種，一是音樂，一是愛情。而情歌，正是那交界處。

沒有一個年代的流行歌，不是充斥爆量的感傷情歌。

或者反過來說，太快樂、太勵志、太得意的主題，從來都佔不了流行歌的最大宗。

如是之故，流行歌手個個像是失戀個不停，總愛不對人，老是以委屈至極的口吻來演唱，唱得宛如全世界只剩下傷心的人。人人都遇過負心人，故能與歌手共飲苦杯，一掬熱淚。

流行歌最奧妙之處，不在深奧或高妙，而在雅俗共賞，有足夠的詮釋空間激發感觸，也激盪出比意志或意識更深層的共鳴。

愛情在流行歌裡可以是愛情，但也不見得真的是愛情。有時是白描，有時是象徵，更多時候是以這種強烈的情感，含括凡夫俗子的七情六慾，延伸擴及千萬種場景。

與電影及戲劇、小說及詩、神話及傳說一樣，悲劇比喜劇更容易牽動人心，流行更廣。愛情是流行音樂的永恆詠嘆，從三四〇年代的臺灣、日本、美國或上海，到今日的東南亞、南美與非洲皆然，愛情越淒美，歌曲就越銷魂。即便今日，女性無助惆悵地獨守空閨的意象，仍是流行歌常見主題，只是代換成時下文字語言與音樂語言，本質不變。

戀曲越苦，越討喜。

何妨換個角度來聽，〈媽媽請妳也保重〉是給媽媽的情歌，〈黃昏的故鄉〉是給故鄉的情歌，〈舊皮箱的流浪兒〉是同時給流浪兒、給年邁父母、給故鄉、也給做工的人的情歌。

情歌裡，純情卻面目模糊的主人公是首選，相思病重是必要情節，慌亂痛惜卻仍一往情深的自剖，最能吸引聽者對號入座，感同身受。

語言有限，而音樂超乎語言，超乎理智，點亮強烈卻難以言喻的安慰與洞見，讓人體驗憂傷，

體驗生命的原動力。

一旦在歌曲中遇見自己心中的孤獨，就彷彿找到同伴，遇見難以言喻的感受，就找到傷痛的意義。

如果聽得夠多，就會發現戰前到戰後，流行歌曲的情感表達形式實際上差別不大，並無從封閉保守「進化」到熱情開放的線性發展。日治時期初代女歌手敘述的愛情故事已是繽紛多樣，有唱不完的淒美相思，有苦苦恨恨的陳述遭受始終棄的境遇，也有「親兄／哥哥、妹妹」的親暱相喚。

假使以為打情罵俏或男性苦情是現代產物，那就對庶民音樂太不了解了。傳統形式的山歌俗曲、俚謠小調中，各色戀愛形式俱全，露骨對話是家常便飯，沒有理由在流行音樂出現後，大眾突然未識人事。一九三四年，知名歌手愛愛未成年出道第一曲〈黃昏約〉，就是以貓公戲貓母場景帶出的大量性暗示。

戰前男歌手少雖少，但也與女歌手一樣演唱憂傷悲歌，最為人知的是「**男性失戀，怎樣你甘知**」的〈甚麼號做愛〉，也有不少女代男口表達情傷的例子，比如〈嘆恨薄情女〉、〈速度時代〉。

戰後女歌手繼續在歌曲裡為情所困，紀露霞〈望你早歸〉、張淑美〈送君情淚〉、林姿美與方瑞娥〈南都夜曲〉都廣為流傳，演唱心碎哀傷的男歌手相對變多，文夏〈心所愛的人〉、洪一峰〈舊情綿綿〉、吳晉淮〈暗淡的月〉亦是極具代表性之作。歌曲男主角看似在戰後才被遺棄，這個現象不該歸咎於女性意識逐漸抬頭，而是更單純的因素：男性較以往更多選擇演藝娛樂事業幕前工作，

男歌手人數遽增。

III. 情歌的心跳

如果說，一個大時代是面，音樂人與唱片公司的生命史是線，那麼歌曲就是點。

從這個方向著手，我嘗試畫出如新印象派那樣以無數小圓點——以五十篇左右、深入探討百餘首歌曲——細緻而成的大片景緻，以大量「歌曲」撐起畫布，以「歌曲」鋪陳出有聲有色、生猛活潑的臺灣戰後文化史。自當權者由南進的日本政府變為西進的國民政府的一九四六年起算，四分之一個世紀期間，鉅量臺語流行歌曲湧現，在風雨中冒芽，熬過荒涼時代，撐過駭異風浪，也挺過草

情歌依舊，只是唱者改。愛別離苦的詠嘆調不是單屬特定性別歌手的專利，女歌手以聲音扮演苦海浮沉的主角，男歌手也唱著流行音樂最普遍的情節，痛悼逝去的戀情啊。

再者，演唱者與聆聽者之外，寫歌的人自己也要打從心底深處先被感動。愛情是人類的情感形式中，強度最高、張力最大的，自然是最能讓流行音樂施展魔力的領域。

故，聆聽不只是聆聽，還讓聽者與落魄時的慌張對上眼，直視曾經被錯待時的怨懟，翻攪出心底對歸宿的渴望，然後承認對溫存的眷戀。歌詞裡的愛情究竟是否真的是愛情，其實不重要。

木皆兵的高壓環境。

以調性來說，我所寫的前一本《曲盤開出一蕊花：戰前臺灣流行音樂讀本》企圖呈現百科全書式的寬廣與重量，那麼這一本《今夜來放送：那些不該被遺忘的臺語流行歌、音樂人與時代一九四六——一九六九》則是聚焦於每一首歌曲的工筆細描，探索其內在魂魄，直接以聲音來感知時代。

有趣的是，即便當時巨星文夏的〈媽媽請妳也保重〉無人不曉，但全國性的《聯合報》和《徵信新聞》（亦即日後《中國時報》）卻從未提起過，彷彿這首歌未曾存在。然而，這是多少人每天哼唱的曲調、工作時聽的拉吉歐節目、攢錢購買的唱片、傷痛時心頭湧出的旋律。這些歌曲是常民生活，常民歷史，重點不只是文夏其人其事，而是音樂與大眾生命的交會交織。

如果讓貼近塵俗泥土裡的庶民音樂為自己發聲，聲音會開闢出一條時間通道，我們將會訝然發現，那個表面上不講求原創、充斥翻譯歌的年代，實際上卻突破了仿冒品、複製品的侷限，如同奇花異草般，數量龐大，禁而不絕，生命力旺盛，風姿萬千。

切莫誤會，本書沒有因為把焦點放在音樂上，就輕忽歷史考證功夫。只是我們太常忘記，聽歌，該聽的是歌，而不是歌曲周邊的故事。

一首歌完成，就擁有獨立於創作者的生命與意志，是由編曲者、演唱者、演奏者與群眾共同完

成的有機體。音樂人的心情、創作過程、演唱經歷都是通往歌曲的途徑之一，卻不是唯一，更非必須，不該視為音樂欣賞的「附帶條件」。

歌曲受不受歡迎不是創作者決定，音樂意義也不由創作者定義。聽眾因著歌曲而震盪出的心酸心疼、絕望盼望，由歌曲陪伴渡過艱困時刻，產生的連結與意義，全都發生在聽眾與歌曲之間。

包括我在內，受過理論與研究方法訓練的研究者，裝備是工具，有時是包袱，甚至是有色眼鏡，觀察與發聲位置的自省至關重要。如果由上往下俯瞰，會錯覺視野變大，人卻渺若螞蟻，吶喊變得微弱，歌聲也失去細節。

時時謹記，我正細膩探勘的，是與大眾生命直接發生關係的歌曲。畢竟，聽者回首，記得的不是高言大志的音樂史，而是這些貼近塵俗泥土的歌曲。

對於一九六〇年之前的歌曲，我是偏心的。世人對文夏超級巨星地位的認識還太少，對楊三郎創作技藝、對紀露霞演唱能力的肯定都太低，特別對苦行僧般為臺灣音樂獻上身家所有的許石，敬意還不夠，因此這幾位的討論多於其他音樂人。洪一峰的相關著述多，很早就退隱的陳芬蘭討論度低，但他們作品的時代意義同樣重要，我分別提出了有別以往的聆聽角度。

書中用字來自當年的歌本與唱片歌詞單，若無才以歌詞正字替代。難免有人質疑，明知當年用字並非正確漢字，比如陳芬蘭的〈媽媽叨位去〉應該要寫成「媽媽佗位去」，然而本書呈現的是前

人腳蹤，歷史研究居於核心精神之中。

除了〈補破網〉等極少數例外，各章大都是按照戰後在臺灣灌錄的年代排序。各篇可獨立也可依序閱讀，篇與篇之間相互呼應，把同一位音樂人的歌曲放在一起看，可以得出全面的認識。

無奈的是，一本書篇幅有限，即使選出的歌曲確然都夠分量，卻難免掛一漏萬，至少還需要兩倍篇幅才能不留遺憾的顧及更多人、更多歌。

在這裡，我能做的，是在文字裡與史料對話，與前行研究者對話，然後讓歌曲發聲說話，是對時代負責，而非為特定的人代言。我無意集眾家大成，而是冀望開啟新的聆聽觀點。

書中的每一曲都是藏著千言萬語的深井，她們戴著愛恨嗔癡的面紗，要我奮不顧身投入井中，段段探勘，廝混纏綿，感受水底的溫度，觸摸四周枯乾的土沙，憑弔逝去的美好時光。

沉浸得夠久，歌曲才會願意對我敞開心扉，讓我下探到黝暗底部，感受心跳——

歌曲的心跳。眾人的心跳。臺灣的心跳。

〈前言〉

愛樂者聆聽紀事

一九四六 至 一九六九

陰影幢幢的戰後世界

戰火終結，理當迎來歌舞昇平的好日子。一想到能擺脫殖民第二等公民的身分，可以再次在廣播裡聽見臺灣歌曲，就讓你興奮不已。

就在大約七十萬日本人遣返回國之際，[3] 中國來的官員成立臺灣省行政長官公署，接收了各處機關，你聽習慣的臺北放送局今後改稱臺灣廣播電臺。你在報紙上

想像一個尋常夏日，你守在收音機旁側耳專注。廣播中的臺灣音樂節目已經消失很多年了，[1] 戰況激烈的這幾年，正午左右都會有零星的日本音樂或西洋音樂可以聽。[2] 沒料到的是，在無線電波的沙沙雜音裡，你親耳見證了日本天皇親口宣布無條件投降。

那一刻，昭和二十年變成民國三十四年，臺灣島上所有人的世界天翻地覆。

讀到，電臺首要方針是「最短急速普及國語」，[4] 使你回憶起放送局政策之一為「國語普及」，[5] 你心中隱隱志忑，空氣中有種風雨欲來的味道。

令人驚訝的是，初來乍到的長官公署不是忙著振興民生，卻大張旗鼓的取締日本軍國曲盤。臺北市警察局對於單日搜查出三千張唱片的業績得意洋洋，並呼籲民眾自首，[6] 接下來幾年，各地警政單位積極查禁日本唱片、曲譜、歌詞，[7] 但是你還是不時在街市上，聽到商家不顧禁令，高聲播放日本軍歌。[8]

你不想惹事，乾脆收起所有舊唱片與留聲機，沒音樂聽了，就更常收聽「放送」（hòng-sàng，廣播）吧！出乎你意料之外，這一件日日持續的例行公事，再次帶著你以耳朵親歷歷史變動現場。

一九四七年二月二十八日，你聽見了民眾與官員輪流從位於新公園的臺灣廣播電臺傳遞的訊息，一方批判苛政，一方對老百姓發出峻厲警戒。暴風驟至，四處都有民眾遊行、抗爭、罷市，你與家人倉皇失措，不確定不該離開混亂無序的臺北市。

臺灣人剛走出一個泥淖，就掉進另一個深淵。二二八餘波盪漾，又在國窮民也困的狀況下，遇上叫苦連天的通貨膨脹。以你每天會買的報紙為例，一九四八年元旦是一份二十元，七月一百，十一月六百元，一九四九年四月變成兩千元，五月十九日宣布戒嚴時漲到四千元，卻在七月一日瞬間變成新臺幣二角五分元。[9] 幣制混亂，物價飛漲，你也只能想盡辦法撐過艱危。

身處逆境，平凡人沒有哭天喊地的餘裕。你奮力的存活下來，但心底遍布難說難言的陰影，因

而比以往更愛聽音樂了。唯有樂聲能讓你暗暗傷懷，也唯有樂聲能平息波浪。

牆縫中幽然滋長的臺語流行歌

廣播節目聽久了，你知道高達百分之二十的節目都是歌功頌德的政令宣導，[10] 而流行音樂是以來自上海的「國語」歌曲為主，似乎主政者要拿周璇與姚莉，讓你遺忘十年前活躍的臺語歌手純純與秀鑾。[11]

國語歌曲雖然也是流行歌，但在語言、樂風與唱腔上都是你陌生的聲音，是千里外運來的蟲膠唱片。

還要再過六七十年，官方檔案終於解密，人們才會恍然大悟，此時本省族群佔壓倒性的多數，南腔北調的「外省人」僅是全臺一成人口。[12] 如作家平路所言，人口統計數據是被刻意規避的，「目的是讓人誤以為，外省族群人數不是那麼少的少數」。[13]

音樂節目的存在，並非以滿足大眾喜好為訴求。

但渴望用母語歌唱的人，顯然不只你。臺語流行音樂歌曲在牆縫中幽然滋長，有時在收音機中聽見，總讓你驚喜不已。

比如，〈望你早歸〉就是由楊三郎與樂團親自在廣播節目中首演，[14] 寫〈收酒矸〉、〈賣肉粽〉

的張邱東松與女兒以「南國音樂歌謠團」為名，成為電臺固定班底。

像你一樣的忠實聽眾太多了，各家電臺自然知道此勢不可擋。臺語歌唱團體在五〇年代後如[15]

春筍怒發，[16] 你曾在空中聽過的洪一峰（當時叫做洪文昌）、紀露霞、文夏星路順暢，你看過現場演

唱的許石也不時出現在廣播裡，比如以「藝聲歌謠團」之名帶學生豔紅、顏華參與中華電臺的特別

節目。[17]

再後來，唱片產業在六〇年代成熟，電臺節目成為新歌介紹的最佳推手，各家電臺都有紅牌主

持人坐鎮，這是後話。

廣播以外的現場音樂表演

戰後歌迷如你，在廣播外，發現了前所未見的新大陸，現場表演。

在臺北圓環，你聞見耳熟能詳的歌曲，一問之下，表演者原來是你家裡的流行唱片的創作者，

如作詞家陳達儒、作曲家陳水柳、蘇桐、陳秋霖。唱片工業停擺，他們把作品印成歌仔簿，帶到各

地廟埕、廣場，自彈自唱，推銷歌本。[18]

你還注意到另一種表演團體的興起，是企業底下的音樂宣傳隊。

幾次看電影，遇上「津津味素工廠音樂團」登臺演唱流行歌，順帶推銷自家產品。[19] 同樣賣味精

的「天香味寶輕音樂團」會在電臺播唱，[20] 專屬的宣傳曲〈結晶味寶歌〉聽過就難忘。[21] 多年後，你

在亞洲唱片買到張淑美與林英美的專輯，恍然想起她們分別屬於上述兩家宣傳隊。[22]

若想聽現場音樂，從南到北有無數飯店、餐廳、茶室、酒家都以現場樂隊演奏招攬顧客。[23] 五○

年代上半，每到夏天，你會走到淡水河水門外的露天茶室、樂隊與女歌手在簡陋的攤棚下演唱，[24] 甚

或連游泳場也會是「茶亭歌星」駐唱所在。[25] 這些地方豐儉由人，餐飲配上樂聲就是時髦享受。

聽多了，你有了偏好的歌手，唱得好、支持者眾的歌手漸漸轉入專門的駐唱的歌廳。五○年代

中，光臺北就有京都、南陽、新永樂、碧雲天、自由歌場、東方文藝沙龍、螢橋，各有六七位歌女，

每晚跑兩三場，各唱六七支歌。[26] 如此盛況，還是不夠應付娛樂需求。[27]

偶爾，你會想起舊日聆聽留聲機的美好時光。聽說以前被稱為「人氣歌手」的林氏好從日本回來，

組織了氣勢盛大的歌舞表演團，[28] 旋即以女兒之名成立「林香芸舞踊團」，林氏好常登臺高歌，[29] 你

迫不及待，親炙聆賞。

年輕有為的音樂人才輩出，你最印象深刻的，是頂著哥倫比亞唱片和東寶少女歌劇團的專屬歌

手頭銜的許石，[30] 先是與「梅花舞樂劇團」巡演全臺，[31] 日後又訓練許多學生，屢有精彩演出。你在

廣播上聽過的小喇叭手楊三郎也成立「黑貓歌舞劇團」，先後待過 GGS 跳舞團和 REVUE 歌舞樂團

的舞者白明華則擔任臺柱，在爵士風輕音樂團伴奏下，風光十餘載。

聽眾胃口漸開，音樂消費的欲望無庸置疑不斷膨脹。

你不忘四處打聽林氏好以外的舊日唱片歌手芳蹤，卻從無結果。更讓你百思不得其解的是，好長一段時間，市面上都買不到臺灣流行歌唱片。

本土自製唱片上市

臺灣的流行音樂產業從三〇年代初濫觴階段起，在日資唱片公司強勢主導之下，本地從無機會發展出錄音與壓片技術。日本政府與企業撤出臺灣，帶來經濟和文化的斷裂性衝擊中，過往完全仰賴日本技術的臺灣唱片業頓時失去一切，因為克服不了唱片製作技術匱乏的問題，本質上依附著唱片產業生存的流行音樂也跟著崩垮。

包括你在內的消費者，家中的留聲機壞的壞、丟的丟，添購唱片的習慣早就煙消雲散。你抱怨著久無唱片好買，卻忘了重起爐灶時的唱片業是更加辛苦。

終於在一九五二年，本土自製的唱片上市了。[33] 你陸續買到許石的中國唱片推出的〈孤戀花〉和〈安平追想曲〉，陳秋霖的勝家唱片出品的〈春花望露〉和〈熱情花〉。

不久，廣播中的紅牌歌仔戲和唸歌藝人汪思明也成立思明唱片，此外登記在案的本地唱片公司

32

越來越多，比如中華、麗歌、鳴鳳、萬國、廿世紀、五洲，還有專出電影插曲的寶島、霸王、國際等唱片公司。

前景大好的前提下，報紙上竟然連年見到唱片業即將全面崩潰的預言。論者紛紛指稱臺灣沒有歌手灌唱、也無唱片廠，34 就算有也已倒閉或面臨倒閉，35 甚至當許多臺語歌曲已經熱銷多時，都還有人以「搖搖欲墜」來描述唱片製造業。36 不得不說，唱衰的動機大於紀實報導的成分。

市面上的唱片緩解了你的飢渴，可是某個程度，這如同飲鴆止渴。土法煉鋼的結果，音質比二十年前的臺灣唱片還要差，更重要的是，歌曲數量與種類不夠多，無法滿足聽眾的殷殷期盼。你也曾買到聲音清亮的盤質，比如歌樂唱片。歌樂是由華僑林來投資，37 開幕時請來臺北市長盛大剪綵，38 主要人事正是戰前古倫美亞唱片的主持者栢野正次郎和文藝部長周添旺，擁有日本哥倫比亞唱片錄音設備，曲目包括新創作的臺灣歌、填上新詞的日本歌，也重新出版戰前發行過的唱片，作品不多，但選曲眼光老練，不少作品都成為你的心頭好。

亞洲唱片揭開臺語流行歌歷史高峰

一九五六年，一間名為亞洲唱片的臺南公司特別引起你的關注。該公司推出一系列臺語唱片，主打歌手是你曾經在廣播上聽過一兩次的文夏，歌唱特色鮮明。不少廣播主持人喜歡選播他的歌曲，

讓你忍不住多買了幾張由他親自作曲與演唱的唱片。

亞洲的經營者是不到三十歲的蔡文華，他不只善於觀察風向，也精於主導風向。這一批流行歌曲熱銷後，蔡文華先知先覺，在所有唱片公司都還沿用從戰前用至如今的七十八轉蟲膠唱片時，於一九五七年率先把載體格式晉級三十三轉黑膠唱片（LP，Long playing 的縮寫，意為長時間播放），曲目從本地創作詞曲，轉向日本曲填臺語詞的翻唱。

亞洲唱片氣勢如虹，以文夏聲勢拉抬旗下明星，找來當年全臺最火紅的女歌手紀露霞，以及許石高足顏華、全才歌手洪德成、能唱也能編曲的永田、從其它唱片公司跳槽而來的林英美和剛自日返國的吳晉淮。文夏還對外募集臺語流利的女性成為歌手及樂團研究生，[39] 人氣極旺。

眾星雲集的亞洲唱片有全臺最好的錄音設備，[40] 產品音質奇佳，輕盈且耐聽，歌曲旋律曼妙。為了聽歌，你心甘情願地更新音響器材，把留聲機換成電唱機，亞洲唱片也的確沒有讓你失望，源源不絕的音樂使你感覺自己像是歌曲大富翁，唱功優異的歌手任你挑選。

這是一九五七年，臺語流行歌歷史高峰的序幕就在亞洲唱片手上揭開了。

日曲臺唱背後的商業決策

先前，你在報紙上讀到的流行歌批評文章從來沒少過。[41] 及至亞洲唱片在五〇年代開始稱霸歌

壇，日曲臺唱變成了眾矢之的，抨擊力道最大的包括填上〈黃昏嶺〉歌詞的周添旺，與演唱〈獎券那着你敢知〉的洪德成。[42]

這些評論你無法完全讀懂，但也感到不太舒服，因為你知道手上好聽的唱片多半是日本旋律填上臺語歌詞的歌曲，臺灣人自己寫的歌曲反而在唱片業蓬勃後變得稀少。你從未細想的是，載體的升級讓一張唱片擴充為四倍容量，代表的是需要四倍的歌曲量才跟得上唱片製作的腳步。

不知不覺，亞洲唱片養大了聽眾對新歌的好胃口，卻也埋下了隱憂。

其實，作曲老將如蘇桐、王雲峯，新兵如許石、楊三郎，戰後十多年來都陸續發表新作，但是創作速度與數量追不上需求，這是一小部分原因。關鍵在於，亞洲唱片的主事者蔡文華對於本土創作的興趣，遠不如日本曲大，即便是洪一峰也要經過波折才能讓新歌〈舊情綿綿〉上架。[43]

在商言商，這樣的決策不難理解。缺乏著作權法律保護的狀況下，有現成唱片可以鑑賞歌曲好壞、借用伴奏編曲，只需聘請作詞者填上新詞，不用等待作曲者與編曲者曠日廢時的工作，就可以讓聽眾趨之若鶩，唱片商當然選擇琳瑯滿目、品質保證、又不須多付創作費的歌曲。

從現實層面來看，直到六〇年代，臺灣從未培養出技藝成熟的編曲者與音樂製作人，要無師自通，臨摹是最可行的捷徑，同時成品又可以直接上市，一舉數得。

除了蔡文華，文夏也是指標性人物。日本留學的背景對他的音樂品味有深刻影響，他選曲的眼光最是精到，不見得是國外賣座歌曲，卻必然是能在他口中唱得生動又動人，聽眾的熱烈支持就是

再明確不過的肯定。

前例一開，日本曲填臺語詞的風氣盛於任何時期，你與眾多消費者齊聲擁戴，銷售成績說明了一切。

外來曲翻唱並非臺灣專有作法

你不常聽本地以外的歌曲，自然不知道外來歌曲被拿來老調重彈，在世界各地的流行音樂產業中不是新鮮事，但也沒有察覺，這個做法在你聽了多年的老曲盤中，亦是如此。

戰前的翻唱曲從未少過，勝利唱片有來自上海的同名曲〈何日君再來〉，東亞唱片有來自〈ゴンドラの唄〉的〈夜半的酒場〉，古倫美亞翻唱了原本是爵士樂狐步舞的〈By The Waters of Minnetonka〉的〈河畔宵曲〉，後者正是出於周添旺之手。[44]

上述歌曲你分不出來，但你反而能在五六〇年代的國語歌曲中，清楚辨識是出自外來歌曲。許多歌手的成名作都是日本歌，比如美黛〈意難忘〉、姚蘇蓉〈負心的人〉、陳芬蘭〈月兒像檸檬〉，梁萍唱的〈兩相依〉與文夏〈心所愛的人〉是同一首日本曲調，張露的〈靜心等〉來自美國，而謝雷〈情人的黃襯衫〉則是韓國歌曲。

亞洲唱片掀起的翻唱風潮之所以為人詬病，不單因為翻唱之舉，更因數量龐大到氣勢壓倒本地創作。再加上拿現成輕音樂權充伴奏配樂，自然顧不得歌手音域、個別氣質，也與新填上的臺語歌

詞無法呼應。

儘管這麼多限制和弊端，翻唱不一定沒有好詞好曲好演唱。能夠廣泛流傳，是要能貼近本地常民品味，擁戴者眾，多年後依舊傳唱不墜。

便宜大碗合輯大流行

六〇年代之後，愛樂者如你，突然發現各種歌唱比賽、歌星聯合演唱會都頻頻舉辦，新舊歌手多得讓你記不住。唱片公司更是數量翻倍再翻倍，一九六七年有工商登記者破百，[45] 南星、雷虎、麗歌、金馬、惠美、中美、電塔、中外、五龍、泰利都出過好聽的專輯，讓人眼花撩亂，常常不知如何下手。

對你來說，買哪家唱片公司都無所謂，舒服順耳就好。你隱隱注意到，不像戰前歌曲只錄一回，哪首歌專屬哪位歌手清清楚楚，如今你喜歡的歌曲可能會有不同歌手、不分男女，輪番演唱。比如，〈青春悲喜曲〉的敘事者是懷孕的女子，郭金發照樣唱得沉穩自然，〈飄浪之女〉由文夏代女性之口發聲，沒有人覺得奇怪。

眾多選擇中，你特別喜歡買的是「合集」。合集形式至少有五種。

第一種是不同歌手共同出一張專輯。比如紀露霞在亞洲唱片的第一張就是與文夏一人一面，張

美雲與陳芬蘭、洪一峰與吳晉淮、黃三元與文鶯都有這樣的唱片。多人貢獻的也很多，買一張《南星轟動歌集》就可聽到林峰、方瑞娥，《雷虎轟動歌集》系列包含郭大誠、尤美、黃西田、劉福助。

第二種是歌手過去的賣座作品大集合，對於老歌迷或新粉絲都是很好的收藏品。亞洲唱片在一九六五年後明顯走下坡，一九六六年開始發行精選輯，以文夏最為暢銷。

前兩種合集的綜合形式也很受歡迎，一張唱片收錄不同歌手的精選作品。由於著作權等同虛設，歌手帶著自己走紅的歌曲到新東家重新錄製是所在多有，比如麗歌唱片連續出版數張《臺語紅歌星金曲精選集》，內含洪弟七、良山、黃三元、吳晉淮、鄭日清、邱蘭芬、張淑美、葉啟田等人的招牌之作。

第三種是口水歌，最成功的是胡美紅的《懷念的臺灣名歌曲》。方瑞娥也很常出版這類唱片，比如混合古早味歌曲如〈南都夜曲〉和晚近作品如〈舊皮箱的流浪兒〉的專輯。

第四種是類電影原聲帶。臺語片常標榜「歌曲數支」，唱片就直接發行幕後代唱歌曲，演唱者多是當紅歌手。比如亞洲唱片《意難忘》、電塔《孝女的願望》、金馬唱片《歌星淚》、惠美唱片《慈母孤兒淚》都賣得很好。

最後一種合集，是以對話串織起正風行的歌曲。表演者人數不拘，比如莊明珠、洪瑞蘭、楊秀美、陳小菁合錄的亞洲唱片《十八姑娘大會串》，或是雷虎唱片的「新藝歌劇」。「笑科劇」唱片是在插科打諢中穿插婦孺能唱的流行歌，也可歸於這一類。

以上數種合集可謂便宜大碗，對你而言，雖然有偏好的歌手，但只要能把你喜歡的歌唱得好聽，自然樂得掏錢支持囉。

公式化底下消失的「首本靈光」

家裡的唱片越買越多，你卻從一九六五年起明顯感覺，歌曲品質一年不如一年。

歌手雖多，個人特色卻模糊不清，音樂也不若過去細膩，曲名更讓你心煩──太多歌曲名字相似，聽起來卻了無新意。

比如，很多歌名以傷心的、快樂的、可憐的、流浪的、難忘的開頭，用小姐、姑娘、少年、兄哥結尾，真正流行的不多，你的記憶糊成團。又比如，洪一峰〈惜別夜港邊〉、一帆〈港邊惜別離〉、文夏〈港邊惜別〉與〈港邊離別〉、紀露霞〈海邊的惜別〉，黃三元〈思念故鄉的情人〉、〈思念故鄉心愛人〉、〈思念初戀的人〉，你聽得一頭霧水。同樣的，文夏「文家班」的文鳳、文蓉、文雀、文花、文蘭和文燕，五虎唱片「尤家班」的尤美、尤雅、尤鳳、尤君、尤卿和尤萍，也曾經把你搞得暈頭轉向，分不清誰是誰。

實際上，這些作法從五〇年代末就有，由於唱片數量龐大，不免有種亂槍打鳥之感。既然位居龍頭的亞洲唱片從初期就會拿公式來套用歌名與歌詞，其他唱片公司有樣學樣，非常合理。

聽歌聽到一九六九年，聽歌之外，也聽見耳語。有人說臺語歌走下坡好幾年了，過去盛況不復見，歌手難以生存，相對的，國語歌勢頭強勁，直接擠壓了臺語歌市場。在你聽來，此刻歌手與歌曲的獨特性確實不如五○年代中，國語歌勢頭強勁，直接擠壓了臺語歌市場。在你聽來，此刻歌手與歌曲的獨特性確實不如五○年代中，但是你對臺語歌的感情並未減損一絲一毫。

這是一個不重視「首本靈光」的時代，不只可以翻唱外來曲調，也可以翻唱其它臺語歌手唱過的歌曲，歌手風格相互影響，因此造成唱腔上大同小異，讓你漸漸少買唱片。

你安慰自己，無要緊，過去買了那麼多好聽的舊歌，黑膠耐聽，反覆聆賞就多到聽不完了。回到家，聽著自己外頭戒嚴，政府高喊反共抗俄，說國語天經地義，說臺語像是有失體面。回到家，聽著自己氣口的熟悉聲音，就算這些歌聲有點像、歌曲內容形似，相似到彷彿大家一起異口同聲的歌唱，也比反攻大陸的呼聲更能引起你情感上的共鳴。

每當心愛的歌曲前奏想起，曾經的記憶就被喚醒，好的壞的，苦的甜的，一日一日的走過，新歌聽成了老歌。歌曲如同日記，這些臺語流行歌曲銘刻著你的歲月痕跡。

輯一

踉蹡跌入新時代

新時代來臨，跨越舊時代的音樂人能否好好生存呢？

1

〈補破網〉

見着網目眶紅　　破到者大空

有卜補無半項　　誰人知阮苦痛

今日若將這來放　　是永遠免希望

為着前途潛活縫　　尋家司補破網

蒼涼時代裡，
接住惶惶不安的人心

素樸到近乎簡陋的樂團伴奏

散發出荒蕪氣息，飄蕩著紀露霞

的婉轉歌聲，彷彿困坐塵埃，在

風沙撲簌中淺斟輕唱〈補破網〉。

這是〈補破網〉首次錄音，

時間是一九五六年，距離創作完

成，整整十年。

漁網破了，艱辛生計更捉襟

見肘，只能苟延殘喘。苦澀從喉

頭滿至心頭，唱著唱著，歌聲從

自怨自艾，轉為一種入世的、直

面現實的冷靜，一個腳印接著一

個腳印的踩出生路，渡過窘境。

〈補破網〉，李臨秋詞，王雲峯曲，秀芬（紀露霞）首唱，一九五六年霸王唱片發行 1

原來，淒惶不是因為想放棄，而是想活下去。

唱得愴慟不難，難的是同時能唱出盪至谷底後，回升而起的清澈心眼。紀露霞以外柔內剛的底氣，展示哀而不傷、低而不賤的優雅姿態，遠高於小情小愛的境界。在希望遙不可及的黝暗時刻，她的「**全精神補破網**」一點都不是教條口號般的冠冕堂皇，而是閃爍著淚光，裡頭有著受苦者才懂的，奢侈的堅韌。

這首歌的起點，是一九四六年。[2] 二戰才戛然終止，作詞家李臨秋（一九○九～一九七九）熟悉的生活點滴已面目全非。面對新的時局，究竟該熱切展望或是縮手旁觀，一切都還是未知數。

日本裕仁天皇宣布投降的「玉音放送」廣播告示不久，太陽旗換成了青天白日滿地紅。曾叫這位日本時代的頂尖流行歌曲寫手流連忘返、無醉不歸的江山樓、蓬萊閣榮景不再，年輕時任職多年的高砂麥酒株式會社、自動車株式會社早已離開臺灣市場，[3] 挖掘他寫詞專長、讓他盡情施展文字魅力的古倫美亞唱片，在一九四○年代幾乎銷聲匿跡，其餘為他詞作發行過唱片的博友樂、日東公司也成昨日黃花。

更令人唏噓的是，與他攜手寫出〈望春風〉、〈四季紅〉的作曲家鄧雨賢已溘然謝世，

演唱這些歌曲的天后純純也香消玉殞。

經歷過唱片產業輝煌歲月的李臨秋，看得比誰都清楚，昔日流行音樂的繁花錦簇，只剩浮光掠影。

〈補破網〉誕生之際，一個時代已終結，一個時代正起始。

臺灣省行政長官公署帶來新的「國語」，帶來文化差異，也帶來物價狂飆，就是沒帶來唱片製作的人才與相關器材。絕大多數的臺灣流行音樂人悄悄退隱，此後無聲無息。〈補破網〉寫好後還要等十年，才搭上同名電影上映的順風車，由名不見經傳的霸王唱片發行。

在缺乏資源與技術的狀態下，臺灣好一段時間沒有生產與製造唱片。

也就是說，李臨秋就算有多產的寫作能力，如今也只能關起門寫來自娛，換不了燒酒，更無法靠此養家活口。

但話說回來，改朝換代的震盪對李臨秋而言，比其他流行音樂人受到的衝擊，要小得多。在詞人風流不羈與愛喝酒的表層下，其謹慎作風不僅展現在用字遣詞上，也反映在務實的生活態度上。[4] 從早年到最後，他的歌詞創作都是兼差性質，會計、總務才是正職工作，除了能維持經濟穩定的生活，也維持創作水準。[5]

在一九四六年左右，李臨秋寫好了〈補破網〉歌詞，找來長年合作的詩朋酒友，也是在一九三二年以〈桃花泣血記〉揭開流行歌序幕的作曲家王雲峰，把紙上文字譜成委屈扎心卻又流暢如水的音符。

歌曲唱著，光是看崩壞的漁網，就惹人鼻酸。殘破如斯，拿起針線頭就痛，意中人又不聞不問，要縫補太難，但若放棄，就什麼都沒了。

歌曲發表三十年後，對於輿論時常把這首歌扯上政治意涵，李臨秋先是對外表達憤慨，[6]繼而在電視節目上告訴主持人李季準，〈補破網〉作於一九四六年，「是少年時，酒酣耳熱之際得來的靈感」，「是我失戀的寫照」。[7]

李臨秋公開這麼一說，[8]擺明是多情應笑我，以耽溺紅塵的浪漫瀟灑姿態，把〈補破網〉與民生疾苦切割得一乾二淨，盡可能遠離白色恐怖風暴。這一招很妙，檢禁單位會讀報看電視，會唱這首歌的人卻不見得，很可能根本不知道李臨秋說了這段話，更不會因作者說是情歌而決定唱或不唱，這個說法並不妨礙歌曲的流傳。

仔細閱讀，他把創作時間定於新舊政府交替的時刻，二二八確實尚未發生。再者，要把歌詞解讀為兒女私情的確說得通，雖然全曲唯獨「**意中人**」三字與愛情直接相關。

要說這首歌出於李臨秋感時憂國的心情，是以藝術家敏感又敏銳的直覺，戳破國王新衣

底下慘不忍睹的現狀，那麼他的寫作習慣恰恰為他提供最佳保護。綜覽戰前戰後的眾多詞人，最愛玩遊戲文字的，非李臨秋莫屬。在這裡，「網」音同「望」，「漁網」是「希望」的同音雙關語，每段末句的藏頭字是「尋」「全」，[9]在找什麼、等什麼，又在期盼什麼，不能說，也不必說。

只要會聽臺語，就能懂歌詞，心領神會，毋須多言。

〈補破網〉席捲全臺，未受唱片產業停擺的影響，是因為戰後初期歌仔戲再次成為商業劇場霸主，[10]延續了大眾在日本時代對它的喜愛，生氣蓬勃的在城市與鄉間滋長，給了〈補破網〉第一個發表舞臺。

歌曲初次發表，是在一九四八年，李臨秋表弟陳守敬經營永樂勝利團，[11]拿〈補破網〉編寫同名歌仔戲新劇碼，[12]由苦旦瑞雲主演，中西樂伴奏。〈補破網〉的歌詞因而登上報紙，[13]從北到南、日夜搬演、觀眾萬千。[14]

隨著這齣「新派歌仔戲社會教化劇」風風火火，[15]〈補破網〉也在島上口耳相傳。

即使在二二八發生後，當權者也未認定這首歌有反動的意圖，甚至勞軍活動也演唱這首歌，[16]傳唱度極高。

政府出手干預，是從一九五六年年底《補破網》一劇改編為電影之時，[17]檢查單位要求在悲傷的兩節歌詞後，加上第三節，讓網補好，以圓滿收場。即使如此，該時由紀露霞以「秀芬」之名幕後代唱的電影主題歌首版唱片中，依舊保有作者初衷，只唱兩節歌詞。

讓人好奇的是，紀露霞演唱之後，這首歌是否就成為戒嚴時期的絕響？

實際上，準確禁令內容已不可考，我也未在任何一份禁歌名單中找到這首歌，歌曲並沒有被徹底封殺。一九六六年，低音歌手郭金發曾以原曲名灌唱這首歌，儘管唱的是三節，電塔唱片好歹也讓歌曲光明正大登上《聯合報》，公開宣傳。[18]

不過，即使歌曲可以流傳，條件是必須粉飾太平，要依照主政者喜好修改內容走向，這同樣是對創作的戕害，也帶給創作者深刻而內化的驚懼。前文提及李臨秋堅持歌曲是出於情傷、有感而發的訪談，時間是在這首歌解禁之後。[19]

說到底，禁歌再可怕，恐懼的桎梏更沉更重。

會不會，自清言論不只是說給執政機關聽，更是給在詞人和聽眾心中的小警總聽？

無論如何，歌曲會在流光裡悠悠生長出自己的生命。創作者寫下，歌手唱出各自的

版本，聽眾賦予個人的意義，無以名之的觸動在音樂中傳遞，流動，滋長。

灌成唱片前，〈補破網〉早已隨歌仔戲演出而流行。一九四〇年代末至一九五〇年代初，許多歌本收錄之，廣納戲曲唱詞和流行歌詞的《標準大戲考》亦然，[20]讓人們讀著譜、聽廣播、[21]跟著唱。電影《補破網》上映前，李臨秋常造訪民本電臺，認識了入行兩年的年輕廣播歌手紀露霞；[22]出於賞識，李臨秋點她灌錄首版唱片，她是當年最紅的幕後代唱者，由她演唱也有利電影票房。

作為不二人選的紀露霞，確實是稱職的優秀歌者。日後的版本總是把〈補破網〉唱得過度滄桑，流於匠氣，不若她巧妙剔透的點出詞意神髓，把無奈到割心的酸楚表現得溫潤內斂。

近七十年後再聽，仍能在她的歌聲裡，感受到出淤泥而不染，清新動人的氣質。

舊的音樂時代逝去了，新的音樂時代乍看彷彿來不了。然而當〈補破網〉樂聲響起，像是在昭告天下，一如既往有人寫著歌，唱著歌，補著網，平穩接住惶惶不安的人心。

聽的人於是明白了這首歌。殘敗只是一時，哀兵必勝。

最壞的時代，將會迎來最美的音樂。

2

〈青春悲喜曲〉

公園路月暗暝　東平只有幾粒星

着阮目屎滴　不敢出聲獨看天

彼時双人結合好情意

今日身軀不是普通時

〈青春悲喜曲〉，陳達儒詞，蘇桐曲，亞美首唱，一九五三年思明唱片發行1

直視絕望的溫柔情歌

據說作曲家蘇桐（一九一○～一九七四）在一九四七年結婚，但脾氣奇壞。《青春悲喜曲》在五○年代初寫下後，不出幾年，蘇桐就離婚了。[2]戰前臺灣唱片的黃金時期短暫如眨眼，風光一時的音樂人們在一九四○年代幾乎都困頓了起來，蘇桐也不例外。日子難捱，空有一身技藝，難免焦躁消沉。

可正是磨難，讓音樂生出血肉。在他這樣的老手筆下，一條細若髮絲的旋律線就能捲起聽者心頭千堆雪。

〈青春悲喜曲〉舉重若輕的旋律蓋過歌詞的光芒，蘇桐像是把滿腔柔情慷慨傾注到

這首歌裡，一絲都未曾保留，其他悲傷歌在它面前彷彿不過風花雪月，浮雲朝露。旋

律僅十六小節，音型與句法樸實無華，從任何角度來看都是簡單到清淡的手法，竟然能

把聆聽者的心撞得烏青凝血，也撞出一片負荷不了的淒涼。

最少的音符，道盡走投無路的酸楚。蘇桐嚐遍風雨霜雪，以自身磨難，換得扣人心

弦──曲調質地之好，幾乎可以說，不管誰來唱，都能唱得扣人心弦，千滋百味。

多麼不公平啊。要讓聽眾浸淫在悽惻纏綿的音樂幾分鐘，非得拿作曲者整個人生下

刀山油鍋，悶燒煎熬，榨出肝腸。

蘇桐成名早，和李臨秋、鄧雨賢一樣，一九三三年就在流行音樂界闖出名號，他寫

的〈倡門賢母的歌〉、〈懺悔的歌〉被古倫美亞首任文藝部長陳君玉譽為「吾臺流行歌

作曲的第一成功作」。[3] 蘇桐是歌仔戲界頂尖揚琴樂師，在國樂器改良上頗有貢獻，[4] 然

而在皇民化運動後，唱片式微，他也難以為繼，背起揚琴，跟著「高家種子丸」賣藥團

四處漂浪。[5]

戰後，蘇桐的生活益發困窘，他隨賣藥團在龍山寺、圓環、各地廟埕廣場宣傳表演，

賣自己創作的歌譜，也收揚琴學生，偶爾在廣播電臺錄音彈琴，雖得蓬萊樂器老闆長年資助，仍是拮据辛勞。多年後，才等到楊麗花所在的臺視正聲天馬歌劇團找他擔任後場樂師，但艱辛的氣息已鑽入生活的每個縫隙裡。[6]

相對的，作詞者陳達儒（一九一七～一九九二）的路就沒有那麼顛簸。十九歲成名，出手精準如金曲製造機，作品數量更居同時期作詞者之冠，[7]卻有感於創作工作不夠安穩，日治時代尾聲改行作鄉下警察，一九五四年棄筆從商，事業有成，[8]後半生與蘇桐成了鮮明對照。

陳達儒一直都是說故事高手，配上蘇桐靈活的音樂風格，相得益彰。兩人從一九三五年開始攜手，寫出〈雙雁影〉、〈日日春〉、〈青春嶺〉等成功作品，〈青春悲喜曲〉延續了這樣的合作模式，除了展現老將以年歲淬鍊出的純熟精練，還保留了戰前流行音樂獨有的含蓄，觸感溫潤似玉。

在戰前，流行歌多半都是三節歌詞，這樣的篇幅就夠陳達儒寫得風生水起。如今〈青春悲喜曲〉在歌詞外還加上多段長口白，容納過去現在未來、人物心路歷程、場景氛圍，帶聽眾身歷其境，隨女子墜入昏暗月夜，同感未婚懷孕的徬徨。

研究者普遍以為，〈青春悲喜曲〉剛完成時只有歌曲，是受到洪一峰長兄洪德成的知名作品〈男性的復仇〉、〈女性的復仇〉影響，在一九六〇年代才另外加上唸詞。[9] 實際上，洪德成的作品完成於一九五四年，[10] 而一九五二年《標準大戲考》見到的〈青春悲喜曲〉樂譜已是詞曲帶口白了。

也就是說，蘇桐與陳達儒的構思裡，完整歌曲是含口白的。他們依循的不是洪德成的〈男性的復仇〉、〈女性的復仇〉以及後來流行的日曲翻唱〈為著十萬元〉那般以說為主體、唱為點綴的形式，而是戰前臺灣樂壇的路徑，如周添旺與鄧雨賢〈純情夜曲〉、陳達儒與姚讚福〈悲情夜曲〉，是三段歌詞間穿插兩段抒情的敘事性口白，說唱各司其職，唱略多於說。

這首歌據說最早是一九五三年底剛創立的思明唱片所灌錄，可惜唱片似乎尚未出土。歌曲在唱片散播之前，就已藉數量可觀的歌舞表演團體，帶到各地城鄉。報紙上留下這首歌演出的蛛絲馬跡，比如一九五二年南光歌劇團的表演曲目中，〈青春悲喜曲〉列在〈夜來香〉、〈港都夜雨〉這等無人不知的作品名單中，[11] 不無可能也經由日漸增多的臺語歌唱廣播節目散播各處。

更值得注意的是，

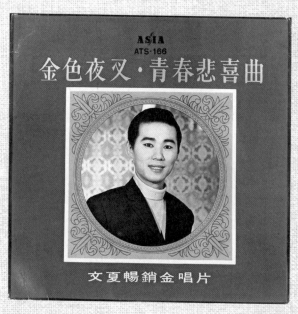

ASIA
ATS-166

金色夜叉·青春悲喜曲

文夏暢銷金唱片

1971 年文夏把〈青春悲喜曲〉改編爲十分鐘的雙人對白,由他和文香擔
綱演出。

在我聽來，這首歌強大的感染力不是出於苦痛，而是異樣的溫柔。而這個溫柔，以摒住呼吸的低微姿態，牽動聽者的悲喜。

千錘百鍊得來的旋律，看似素樸，卻美得讓人放不下，連男歌手也忍不住染指女性第一人稱的歌詞。郭金發在一九六七年初起了頭，往後無數男歌手也跟著如泣如訴，只把訴苦的口白留給女聲，自己負責演唱。獨白式歌唱旋律的強作鎮靜，映照出口白的情緒跌宕起伏。

（口白）吳先生，阮已經無來離開病院的看護婦生活，是沒用了。

阮是信賴你的話，信賴先生的人格，

但是，現在的阮，不是普通的身軀了……

一九六八年，文夏把單人口白擴大為雙人對話的十分鐘短劇，胡美紅則從一九六八起連續三年為雷達、彗星、亞洲唱片灌唱這首歌。

唱片之外，也化身電影。一九六〇和一九六七年，以〈青春悲喜曲〉為藍本的電影兩度上映，分別名為《醫生與護士》和《青春悲喜曲》，前者廣告標榜「日據時代臺大

病院一段哭泣哀怨動人心肝的戀愛祕史，真人真事悽慘命運苦傷悲」，[12]票房極好。[13]最有意思的版本，莫屬以此曲為名的「春宮黑膠」了。歌曲中的角色撇開苦情與負心的形象，搬演一場場情色愛慾。匿名演出的女聲優順道演唱了這首歌，歌唱技巧出乎意外的嫻熟。[14]

或許聽者會好奇，這首情感飽滿的歌曲唱出了完整的人事時地，是否為真人真事呢？

有人說男主角吳醫師確有其人，詞中提到的公園路可能在臺北的臺大醫院前，也可能在臺南醫院旁。[15]歌曲搬上大銀幕時，廣告詞宣稱情節發生於日本時代，也可是想把壞事推到前朝。在我看來，其實故事出自何方何處，是不是有所本，都不重要。時空流轉，男性始亂終棄的情節總是不斷上演；雖然非婚生子在今日會遭遇的污名略少於過往，然而聽者依舊能體會被遺棄、被背叛的心痛，也明白社會帶刺的眼光有多殘忍。

就算角色有原型人物，也是經過創作者的個人詮釋而孕育誕生，成為異於原貌的嶄新小宇宙，就像是植物插枝，奇妙的發根萌芽，呼應聽者所處情境，擦出火花。

一首稱職的流行歌，歌詞場景的設計目的不在記錄歷史，而是按下每個年代獨有的特殊開關，觸動人們——包括不同性別、不同背景、不同經歷的聽眾——共通的情緒經

〈青春悲喜曲〉以無預期懷孕為舞臺，上演一齣信任落空、無顏歸家、背負羞愧的劇碼，叩問的不只是愛與不愛，而是個人價值與歸屬。詞曲寫下之際，政治上的二二八事件和經濟上的惡性通貨膨脹都還是現在進行式，島上的空氣溢滿無法承受的沉重，歌曲承載了凝結的氛圍，利如刀劍的耳語，特別恐懼的夢魘。

要寫出渴望喜悅卻淪於悲鳴的「悲喜曲」，創作者必然對凡人心事惘瘵在抱。這樣深沉又直入人心的歌曲，來自流行樂壇的元老，以明澈之筆摹繪世事的陳達儒，與提煉自身水火經歷、昇華為俊秀樂聲的蘇桐。

曲名「悲喜」，卻是悲大於喜，而悲劇在任何時代任何地點的流行音樂中，永遠比喜劇數量多，後勁強，更貼近人心。這首歌曲以愛情故事陳述的，是創作者身處紛亂時局，以哀矜體恤心情，對於剩魄殘魂的感同身受，兩位創作者毫不迴避地直視落魄與無助，理解怨懟和絕望。聽者隨著歌曲走一遭強烈的哀慟，彷彿說不出口的傷心抒發了，水火般的艱困人生似乎也容易忍受了。

在失去依靠、失去盼望時，幸好，人們還擁有這首溫柔的歌，撫平聽歌的人無處安放的心碎。

驗。

3

〈港邊惜別〉

戀愛夢　紛人來折破
送君離別　港風對面寒
真情真愛　父母無開化
不知少年　熱情的心肝

誓言說出的當下，
都是真心的

　　一把鼻涕一把淚，離情依依的兩人，在茫茫大海邊，鄭重其事地許下愛情誓言。

　　〈港邊惜別〉在一九五六年文夏重新介紹給大眾之前，是在日治時期國家總動員法實施的一九三八年初次灌錄，由作曲者吳成家（一九一六～一九八一）親自演唱，年輕嗓音聽來懇切，請求女子務必相信，他一渡到大海彼端就會立刻啟程，回來實踐諾言。

〈港邊惜別〉，陳達儒詞，吳成家曲，吳成家、月鶯首唱，月鈴口白，一九三八年帝蓄唱片發行 1

歌曲如戲，歌者不一定入迷，聽歌的人往往更容易著迷。〈港邊惜別〉除了談情說愛，有戀愛夢與自由夢，還有父母作梗、命運作弄，有說有唱，情節扣人心弦。如果有人想進一步了解這首歌，可能會從書上和網路上讀到歌曲確有所本，[2]是吳成家在日本讀書時生病住院，與照顧他的女醫師意外產生戀情。倘若聽到原版唱片中的口白，聽到他信誓旦旦的誠懇承諾，會不會跟著揪心？

（男）妹妹　　怨嘆何用　　你着不可哭　　我絕對美來辜負你……

（女）哥哥　　你的心情　　阮是真感激　　你着不可忘記嘎……[3]

情歌具有魔力，能夠勾引聽者對號入座，反芻自身情感與經歷。〈港邊惜別〉這類所謂改編自真人真事的歌曲，還可把歌詞──多情留學生、異國女醫生──拿來套上真實人物，且是作者親自挖坑對號入座，於是纏綿更纏綿，溫度更沸騰，分離也更哀傷。

牛郎織女也有相會日，這則淒美故事當然也要收尾在重逢。據說女醫師終身未婚，獨力養大兒子，吳成家後來得知消息，倍感傷心。在他六十二歲那一年，終於回到戀愛時的日本銀座咖啡廳，見到分開四十幾年的昔日情人，是別離後首次、也是最後一次見

面。三年後，吳成家逝世。[4]

只是，換個角度說，為了添加歌曲的動人情愫，而對外強調故事真實性，反而弄巧成拙。歌曲裡充滿羅曼蒂克的粉紅色泡泡，唱起來痛快，搬到現實卻是痛而不快。

一旦強調真人真事，那麼不單男主角是真人，女主角也有血有肉，還有一個孩子尚未出生就被遺棄。山盟海誓若為真，代表的是〈青春悲喜曲〉女主角獨自承擔的未婚生子污名與經濟重擔，活生生在現實生活上演，音樂人不是旁觀者，是始作俑者。

身為聆聽者，我始終認為，好作品會漸漸脫離創作動機，直接與聽者建立連結。作者意圖是起點，不是終點，故事是素材，是靈感，卻不等同歌曲。即便創作者親自演唱，聽者聽到的是別離場景套上濾鏡後的呈現。

退一步說，我們能在歌曲裡，聽見同時代還有許多渴望功成名就而孤身離家的「吳成家」，與數不清為愛忍辱負重的女子。愛情難以捕捉，卻又具體得可以成為商品。

沒有比流行歌曲更完美的愛情商品了。人們可以買到無限的安慰與寄託，在歌曲中經歷一次次恩寵，一次次毀滅，真情真意就存在於樂聲響起當下。這樣的體驗，不單屬於演唱者，更屬於聽者。

一九三四年起，吳成家在勝利唱片、古倫美亞唱片和帝蓄唱片灌錄約六首歌曲，並在帝蓄發表他與詞人陳達儒合寫的〈阮不知啦〉、〈心忙忙〉、〈什麼號作愛〉與〈港邊惜別〉，這四首都成了日後老歌翻唱排行榜上的熱門選擇。特別是〈港邊惜別〉，版本最多，也成為作曲者姓名的同義詞──本文寫下時，維基百科上的吳成家生平文字，八成等同前文〈港邊惜別〉的背景故事。

吳成家與歌詞男主角情深義重的形象也在大眾眼中重疊為一。但嚴格說起來，一九五五年以前，他的創作中最紅的是〈什麼號作愛〉，[5] 實際上讓〈港邊惜別〉名氣水漲船高的，是文夏。

一九五六年，亞洲唱片發行了第一批臺語流行歌唱片，找來對音樂頗有見地、能唱能奏還能創作的文夏親自規劃曲目，發行了四首歌曲，其中三首是他的作品，另一首則是他私心喜歡的〈港邊惜別〉，[6] 唱片銷量驚人。

文夏曾說，他直到二〇一四年才初聞原版蟲膠，當年是參考歌冊樂譜，因為喜愛而決定灌唱。[7] 有意思的是，兩個版本相差近二十年，風格上有異曲同工之妙。吳成家飽滿一些、文夏清俊一些，但兩人音域類似，選擇相同調性演唱，皆走風流儒雅、柔情萬丈路線，鼻音濃厚的歌聲同樣有聲樂底子，仿歌仔戲的裝飾音與拖腔也都唱得進退有度。

文夏外型溫柔儒雅，不常耽溺在情緒中，但在這首歌裡難得流露哀傷，頓時叫人驚覺，吳成家唱得明快冷靜，還多了一絲耐人尋味的愉悅呢。

在眾多戰前女歌手和作曲家環伺下，吳成家在演唱與創作方面都不算有闖出名堂，為帝蓄唱片寫的歌曲水準整齊，但唱片業已成強弩之末，優秀歌曲也很難暢銷。戰後，吳成家停止演唱，作品零星，再也激不起漣漪。

文夏的音質和風格和吳成家相仿，填詞、譜曲、編曲都難不倒文夏，〈港邊惜別〉就是由他編曲，以才華洋溢的憂鬱小生形象，改寫日治時期女歌手稱霸的現象，開啟了全新的男歌手時代。

接下來六十幾年，數不完的歌手翻唱〈港邊惜別〉，絕大部分延續文夏編寫的前奏，也追隨文夏演唱的三節歌詞。

私心以為，最有韻味的版本直到近年才出現，全是歷盡風霜的菸嗓酒嗓，蔡振南、侯孝賢、謝銘祐各有千秋。歌曲不再是年少初戀的甜美，只有滄桑又飄撇的獨白；究竟誰辜負誰，誰忘記誰，既已別離，終究不再重要。

奶油小生也好，大叔級歌手也罷，演唱的那一刻是真心的，就好。

4

〈鑼聲若響〉

日黃昏　愛人啊要落船　想著心酸目睭罩黑雲

有話要講趁這裾　較輸心頭亂紛紛

想袂出親像失了魂

鑼聲若響　鑼聲若響就要離開君

跨時代歌手月鈴的開鑼與終響

流行歌曲跟蹌跌入新的紀年，月鈴是唯一一位提起裙襬、跨過門檻，從戰前唱到戰後的流行歌手，音樂史若不為她留下一筆資料，是說不過去的。

一九三九年的帝蓄唱片歌詞單，和一九五五年左右的女王唱片片心上，分別留下了這位歌手的倩影，小眼睛、單眼皮，鼻樑特別挺，光亮的高額頭露出美人尖。少女時期的月鈴羞澀清新，微微露齒淺笑，三十多歲的月鈴更顯秀美，但嘴唇緊抿，特別黑的眼珠子裡，眼神嚴肅而冷冽。

令人好奇的是，這十四年間，月鈴究竟經歷了什麼呢？

如同眾多戰前流行歌手，月鈴本名不詳，背景缺漏，何處習得歌唱技藝、為何成為歌手、如何進入唱片公司、是否曾用別的名字演唱，我們一無所知。

唯一一條個人資料，是她的先生曾經在許石創辦的唱片公司擔任過經理，[2] 除此之外，我們對她的生平無從瞭解。月鈴是最早灌錄戰後唱片的歌手之一，距今已有七十年之久，許石的兒女對這位歌手沒有任何印象，[3] 我們只得仰賴史料和唱片，拼湊出她走過的零碎蹤跡。

月鈴來時低調，去時不事張揚，後人對她陌生，同時代聽眾也不一定注意到她。即使如此，她是以嗓音見證臺灣唱片最艱難時刻的唯一唱片歌手，她在唱片中留下的蛛絲馬跡，讓我們得以觀察局勢巨變下，流行音樂的斷裂與發展。

月鈴鶯聲初啼，是在日治時期殺氣騰騰的戰時體制底下。經濟管制壓得人們喘不過氣，沒有心思風花雪月，遑論享受聲色娛樂。聚光燈打在剛出道的月鈴身上，只剩一片失焦的模糊暗影。兵荒馬亂，唱片產業越見殘敗，歌手夢難以為繼。

及至改朝換代，戰前的音樂人在國民政府底下消失大半，流行歌手更全數退隱。僅存於演藝圈的矮仔財不再用本名「福財」唱流行歌，五〇年代中葉投入電影演出和笑科唱片。

獨獨月鈴，熬過十四年幾乎沒有臺灣唱片發行的日子，一九五二年左右重新披掛上陣灌錄流行歌。日治時期最晚成立的帝蓄唱片推出的最後一張流行唱片有月鈴，戰後最早期製作流行歌曲的中國唱片所發行的首張唱片，也有月鈴。

巧合的是，許石辦理中國唱片廠登記時，帝蓄唱片的陳秋霖也同時提出申請，時間是一九五三年。[4]不無可能，曾在陳秋霖旗下演唱的月鈴，是由陳秋霖推薦給許石的。

月鈴重新出發，唱得比以往更好。

作為歌手，月鈴沒有名氣與光環，她的歌比她更紅。一九三九年帝蓄唱片〈阮不知啦！〉和〈港邊惜別〉，一九五五年左右女王唱片〈鑼聲若響〉和〈秋怨〉，多年來深受聽眾歡迎。一首一首聽下來，很難不詫異於月鈴後來的演唱彷彿脫胎換骨。

我們不由得推測，她演唱上的進步背後，必有高人指點。

月鈴來自七十八轉唱片的年代，留聲機唱片的音質特色，是立體而銳利的。張牙舞

爪的聲音，收妖似的吸進黑不溜丟的硬脆曲盤裡，再次釋放時，牙齒爪子更長更尖，愛好者聽出癮頭，聽不慣的人刮耳不快。早期的月鈴表現尚可，音質扁平，無法駕馭留聲機的聲波，在女歌手中並不出眾。

相隔十四載，青澀少女變得氣定神閒，如今〈鑼聲若響〉這樣音域寬廣的曲調，她游刃有餘。只聽高歌低吟如波浪起伏，依依不捨的離情漾開在晚霞色澤的聲息裡，她學會一層又一層把針往肚裡吞，展現的是臣服命運者獨有的耐性與沉著。

歌聲裡，有歲月印記，還有新的演唱技巧的痕跡。不偏不倚叫人想起的，是許石。

一九五五年左右，寫過〈黃昏再會〉的詞人林天來，帶著新詞〈鑼聲若響〉到正聲廣播電臺。林天來原本的打算，是要交給二十年前已有歌壇成名作的林禮涵譜曲，林禮涵卻把機會給給年輕的後輩，全方位音樂人許石。[5]

林天來會想找林禮涵，很可能是因為他在一九三〇年代中期一炮而紅的作品〈送出帆〉，歌詞內容與〈鑼聲若響〉接近，風格嫻雅而傷感，主題也都是送別海上航行的愛人，自然會讓人期望他能再寫一首類似風格的新曲。未料，拿到詞的許石卻賦予〈鑼聲若響〉截然不同的面貌：小調音階不是引人陷入分離的怨嘆，反而在惆悵中升起昂揚之氣。旋

律中穿插了柔軟如枝葉的潤飾音，稍稍借用漢樂、甚至歌仔戲的情趣，但又沿著西洋和弦生長，[6]自然流露出許石從日本歌謠學院習得的西洋音樂深厚根柢。

從歌曲的鋪陳，可以清楚見到許石在音樂上的強烈性格。他最突出之處，不在豐富的音樂知識，高超的演唱演奏技術，或者經營唱片公司的能力，而是無人能及的滿腔熱血，和天真到不可思議的堅持。

流行音樂的生存，仰賴的是工業複製技術，與現代傳播媒體的推波助瀾。戰後的臺灣流行歌曲缺乏這些養分，音樂人只得拾回前現代口耳相傳的方式，靠賣歌譜和現場演出散布音樂。面對沙漠荊棘般的挑戰，許石無畏、且躍躍欲試，以前無古人的音樂推廣者之姿，親自製作唱片，親筆創作，也親口灌錄、親身上臺演唱，徹底的參與並承擔音樂生產的每個環節。

許石的音樂創作罕有大鳴大放的神采，天外飛來一筆的靈感從來不是他的至好友。他筆下的曲調看得出不厭其煩、千斟萬酌的痕跡，以作曲總數和緩慢生出的速度來說，是個筆耕勤奮的創作者。許石的演唱有著相同的一絲不苟，俚俗鄉土氣息淡，以偏向西洋美聲的腔勢，一聲一息、輕重起伏皆經過詳細規劃，反覆琢磨；或許驚喜不足，卻是熟練恭謹，鮮有失分。

這樣的特色，顯示在他於六〇年代灌唱的〈鑼聲若響〉裡，也深深注入他眾多弟子——最具分量的歌手有顏華、劉福助、林秀珠，別忘了還要加上月鈴——的演唱風格中。

在〈鑼聲若響〉唱片裡，月鈴以鄭重其事的口吻，展現聲樂發聲的嘹亮音色，這兩個特色都與她戰前的表現相當不一樣。極有可能，月鈴是從許石領略到演唱上的轉變。

這裡的月鈴比年少時沉穩，字正腔圓、氣勢悠蕩，聽得出紮實訓練，下過苦功。她的音質清亮精實，抖音振幅明顯，炒豆聲般的唱片雜訊也遮掩不住歌聲的明媚丰采。

論技巧，她的歌唱在水準之上。

只是月鈴一本正經，忙著發聲，忙著把每個音都唱得完滿，甚至忠實於樂譜，而唱出了旋律走向會讓字音的抑揚頓挫相反的倒字，對音符的重視超過了歌詞。美聲唱法的架式，拉開了她與庶民的距離，讓人忘記歌曲主題是關於每個人都必然經歷的分離，是一首「想著心酸，目睭罩烏雲」的悲傷流行歌。

聲樂唱法有其優雅與華美，不容放肆的情感淹沒技藝，拉低藝術的高度。可是人間煙火摻雜的殘缺與遺憾，往往是流行歌曲血肉精髓所在：人味淡薄，會讓聽者無感。少了瑕疵，反而會讓感動打折扣。稍有年紀的月鈴嗓音更加成熟，可惜專注在技巧打磨，

演唱風格冰冷，歌聲無塵無垢，承載不住能惹人共鳴、叫人動容的、拖泥帶水的愛恨情仇。

後話先提，多年後鳳飛飛開了頭，節拍徐緩，添上曲折柔美的裝飾音與滑音，沖淡曲風裡的樸直率真，從此演唱者紛紛照作，讓這首歌登上翻唱曲的大熱門，越來越多歌手注意到這首歌。可以說，〈鑼聲若響〉因著鳳飛飛的詮釋，獲得了應有的地位。

相對的，許石灌唱此曲時，口氣明朗，氣勢豪爽，以幾乎喘不過氣的輕快活潑，悲歌歡唱。許石對於藝術與通俗之間的平衡，有其獨特標準，在他腦海中對這首歌曲的想像既然如此，那麼月鈴的聲樂發聲、哀愁似有若無、表演性質多於誘人唱和，在他耳中應是恰如其分。

月鈴演唱生涯的最末一個鏡頭，停在一九五九年的「許石作曲十週年紀念音樂會」。許石眾多愛徒及他旗下的唱片歌手都現身演唱，許石也為自己安排數首獨唱，與一首男女合唱，他選擇的演唱者不是別人，是月鈴。當然，曲目中〈鑼聲若響〉一曲也屬於月鈴。

多虧音樂會留下的節目單，我們發現月鈴此刻已把藝名換成「月玲」，因而得以循線追索出，她曾除了以「月鈴」之名演出臺語片《心酸酸》（一九五七），另外四部

電影中的演員「月玲」很可能也是她。[7]之後，影壇不再見她芳蹤，最後一張唱片也在一九五六年中前錄製完畢，音樂會很可能就是告別演唱了。

這場紀念音樂會紀念的，有許石過去的成功作品，還有月鈴橫跨二十年的歌唱人生。

許石尚有二十年要唱，但月鈴的演藝生涯卻如同〈鑼聲若響〉「日黃昏，愛人啊要落船」，每次開始都已近黃昏：她錯過了流行音樂第一個黃金年代，又在下一個風華絕代出現之前，不合時宜的太早現身。

鑼聲響起，月鈴即將落船，就要離開。謝幕。

5

〈黃昏嶺〉

阮是十八薄命農村女

離開家鄉出外來求利

想到歹命有時目屎滴

也是不得已　離開阿母的身邊

阿母啊　你現時像阮心內悲

臺灣、上海、日本黃金交會處，
紀露霞綻放的柔韌風采

歌樂唱片發行的〈黃昏嶺〉
一曲裡，忠實記錄了一九五七年
時，正要邁步跨入音樂圓熟期的
紀露霞，風華正茂的鮮甜音色。

唱盤上，歌聲婆娑起舞，舞
態嬌憨。旺盛青春氣息底下，裸
顏也是國色天香。

紀露霞早熟聰慧，音樂天分
高，又經過幾年的廣播節目現場
演唱、勞軍、駐唱、演唱會、電
影主題曲幕後代唱與隨片登臺的
磨練，甚至成為首位「過鹹水」
到當時演藝重鎮的香港「鍍金」

的臺灣歌手。錄製這首〈黃昏嶺〉之前，才剛剛從香港風光返臺，身價看漲。[1]

這位二十一歲的年輕女子已經唱出一番心得，聲息之間儼然有資深歌手的氣勢，三年的表演資歷，在〈黃昏嶺〉中留下黃鶯出谷般的清朗嗓音。

歌曲中，十八歲女孩離鄉背井討生活，現實裡的紀露霞也在十八歲時進入民聲電臺，開啟往後音樂生涯。

〈黃昏嶺〉讓我們得知，紀露霞的演唱風格此時已臻成熟，一種少見的、清澈而優雅的大器，細細體味字詞音符裡的紅塵風光，溫柔的接納人生給予的一道難題。女主角在夕陽下，一邊想念母親，一邊為不受命運青睞而唏噓，紀露霞有意識地避開淒切泣訴，真誠的直視無助與感傷。

人啊，一旦好好的被注視、捧在手上，各樣的迷茫抑鬱會平息，安下心，在歌聲裡感受到滋養。

光聽紀露霞在〈黃昏嶺〉中不疾不徐吐出一串驪珠，音色與腔勢就夠迷人了。她嗓音透亮，但溫潤不刺耳，口吻內斂，呈現出怨嘆背後如絲般的柔韌心志，立體的勾勒出青澀中有惆悵，有委屈，有距離絕望還很遙遠的少女情懷。

最讓人感到情緒刻劃入木三分的，是「也是不得已」。紀露霞在節拍上作出變化，拖慢、拉長、時間恍然靜止，好似揪著聽眾的心，要人凝神感受「不得已」內裡的複雜感慨，更為「**離開阿母的身邊**」鋪就了蓄勢待發的深邃惆悵。

歌曲在跌宕抑揚中吟詠唱嘆，妥妥貼貼地代曲中人傾訴幽微的失落感，道盡追尋自我、追尋方向時的迷惘不安。原本該是苦情的懷舊思鄉，一不小心就會怨天尤人的心境，變得寬廣開闊。

無疑，紀露霞的歌聲裡，有股流瀉不絕的動人力量。

這一副好歌喉，不只對於臺語歌曲聽眾有吸引力，在聽慣國語流行音樂的人耳裡，一樣會湧起親切感與熟悉感，讓紀露霞的歌路與群眾都比其他演唱者寬廣。箇中原因，在於技藝養成的過程。

紀露霞本名邱秋英，自幼隨養父住在臺北市貴陽街，酷愛從鄰家冰店的收音機聆聽流行歌。[2]以她的年齡比對廣播節目表，她很可能沒有接觸過戰前臺語唱片，反而能聽見西洋流行歌曲，但最讓她著迷的是充滿時代感、清澈又細緻的三四〇年代上海流行音樂，個個身懷絕技的女歌手可說是她最初的歌唱教師。

同時期活躍的年輕臺語歌手，如張淑美、張美雲、林英美，在她們身上也聽得見上海流行音樂以及繼承其後之香港國語歌曲的痕跡，但最能把韻味吸納轉化為自身養分，且技藝最精湛者，就屬紀露霞。她浸淫早期國語歌曲的程度，顯然比上述歌手都深，最得她耳緣的是有「銀嗓子」稱號的姚莉。[3] 紀露霞的音色叫人清晰憶起姚莉唱〈玫瑰玫瑰我愛你〉時，帶穿透力、閃爍絲綢光澤的音色，無怪乎外界曾冠之以「臺語姚莉」之稱。[4]

姚莉自三〇年代末起整整走紅三十年，不變的是總帶有一絲拘謹，樂風豐富多變，連風花雪月也言之有物。一九五四年出道的紀露霞繼承其神韻，詞曲詮釋從不隨興任性，與姚莉同樣有甜而不膩的語調，開口前必經仔細打量與評比，每個樂句都隱含步步為營的內斂深情。再加上臺語發音比國語更多鼻音，紀露霞借力使力，藉由鼻音共鳴的上揚力量和順勢流露的溫潤，聲線搖曳生姿。

〈黃昏嶺〉後半段走走停停的詮釋，其中大有學問。

她氣息飽滿地發揮長音，盡興後才鬆綁樂句，繼續往下唱，[5] 這是無法用樂譜記載的，也是數十年後歌手在錄音室中戴著耳機、配著先行錄製好的樂聲錄唱的方式，無法完成

的。若想要同步呼吸與下錨拍點，唯有樂團與歌手在同空間裡相互配合才行。

這樣的唱法讓〈黃昏嶺〉成了紀露霞的經典招牌之一，[6] 難免讓人好奇，創意來自何方？

翻出原唱美空雲雀的原曲〈夕やけ峠〉，的確也有節奏變化，但只有短暫悠悠漸慢，沒有拖長遲滯，紀露霞熟悉的上海流行歌曲也遍尋不著中國音樂如京劇特有的散板（無板無眼）曲目。[7] 不過，本地的聽眾對這樣的唱法從來不陌生；在俗民生活中最普及的視聽娛樂——歌仔戲和南管裡，唱者把韻腳拉牽得高低起伏，纏綿悱惻，樂手休止一陣再加入，從唉聲嘆氣到咬牙切齒的情感都能冉冉開展的表現手法，是為拖腔。

如果把拖腔意象化，很可能是走離步道，坐下來哭，走兩步又拭淚，轉個身頓足又哭兩聲，樂器在最後悄悄現身，同聲應和，並肩起行，緩緩回到原本步伐。〈黃昏嶺〉中的拖腔雖然不長，卻令人翹首引頸，聽一遍享有三次「心肝結規丸」（sim-kuann kiat kui-uân）的痛快。

在沒有版權概念的一九六〇年代，眾家臺語歌手輪番翻唱受歡迎的歌曲，是常見現象。歌曲與歌手之間沒有綁定，幾乎無限制地自由配對，是音樂史上罕見的奇異時刻。

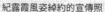
紀露霞風姿綽約的宣傳照

1959年紀露霞（右二）於正聲電臺現場播唱時與樂手留影。右四爲鄭日清，左二爲洪一峰，他
隔壁坐者爲洪小鳳，中間站立女子爲林英美。

這樣的音樂文化中，紀露霞灌錄〈黃昏嶺〉的蟲膠與黑膠至少六次，銷路很好，

一九六〇年代卻幾無其餘歌手灌錄〈黃昏嶺〉，說明了她的版本具有獨特性與獨佔性。

紀露霞與美空雲雀都有老天爺賞飯吃的好嗓音，但論唱功，六歲起就投身歌唱事業的美空技高一籌。少有人像她能將喉音、假音、氣音與真聲、水嗓一氣呵成融於無形，隨心所欲，〈夕やけ峠〉每句都更換不同氣口，瀟灑澎湃地展示各種絢爛音色，做出幅度強烈的張力轉換，又行雲流水的無痕串接。這樣的唱法太吃功力，不夠老辣的紀露霞改以大樂段劃分風格，前半流暢，後半意念紛然，迷離惆悵，全曲吐字清明，從容大方。

同一個旋律，美空雲雀氣定神閒，華麗中有豁達的江湖氣，紀露霞則是柔順溫謹的小家碧玉，每個細節恰如其分，少了氣派格局，卻更能使人感到親切可喜，讓本地聽眾樂得一聽再聽。

必須先指出，雖然那是著作權混亂的年代，美空雲雀作品也大量引進臺灣，但歌樂唱片發行的〈黃昏嶺〉確實是版權合法的歌曲。

對臺灣人而言，發行〈黃昏嶺〉的歌樂唱片是在一九五六年由華僑林來成立，[8]但大眾對背後的母公司哥倫比亞唱片並不陌生，就是日治時期規模最大、發行量最高、流行

歌曲最多的臺灣コロムビヤ（古倫美亞）販賣株式會社。戰前的經營者栢野正次郎並未放棄在臺灣實現唱片夢，試圖以歌樂敗部復活，以日本最新錄音設備和日籍技師與國際同步，讓歌樂成為臺灣唯一免去摸索錄音技術的唱片公司，音質睥睨群雄。[9]過去長年擔任古倫美亞文藝部長的作詞家周添旺，也在歌樂重復舊職。

一九五七年六月十五日，日本哥倫比亞發行〈夕やけ峠〉，不到兩個月又再發行，[10]周添旺取之填詞為〈黃昏嶺〉，上市時間只比日本晚幾個月，唱片片心標明版權所有，是經過日方同意的翻唱。臺灣演奏者水準差日本一大截，聲響七零八落，但樂譜相同，顯然由原公司直接提供。這個作法從古倫美亞時期就有，一九三二年純純在日本灌錄臺語歌〈燒酒是淚還是吐氣〉，樂團用的是日本原曲用過的現成編曲。戰後臺灣編曲人才匱乏的情況下，不失為權宜之計。

與〈黃昏嶺〉同年發行的外國翻唱曲很多，比如紀露霞在亞洲唱片灌唱來自上海的〈夜來香〉、義大利的〈飲淡薄〉等。但是論受歡迎的程度，無一能與〈黃昏嶺〉媲美。

近年來，人們對〈黃昏嶺〉的喜愛不見退燒，反而益發強烈。網路上能聽到的演唱者數十位，但都難以超越紀露霞精彩的原版。

經過歲月淬釀，宛若珍珠微微透亮的嗓音已成經典況味。我們在西洋樂器踩在日本編曲的腳印上，聽見了聲音表演中的上海氣味，臺式拖腔和恰到好處的鼻音點綴其間。流行音樂本來就是全球化、跨國化的產物，容許各個年代以各自的姿態激盪出富有當地特色的，新品種的流行音樂。

〈黃昏嶺〉透露紀露霞對文化多重性、音樂語言混雜性超乎尋常的掌握能力，實際上也確實如此：國語歌曲和英語歌曲對她而言易如反掌，[11] 日文歌曲也唱得流暢利索。[12] 在唱腔普遍濃烈的臺語歌壇裡，紀露霞始終維持不慍不火的明媚風格，宛若一朵清新淡雅的桃花，自有蝴蝶眷戀。即使〈黃昏嶺〉是舊調重彈、易地重唱，歌曲裡的風采不客氣地叫人驚豔。

即使近黃昏，但夕陽無限好，紀露霞的歌聲讓思鄉不是廉價的傷感，反而教人從懷念之情中滋長出溫柔堅韌的力量。

6

〈媽媽我也真勇健〉

新味的巴那那　若送來的時

可愛的戰友啊　歡喜跳出來

訓練後　休息時　我也真正希望

點一枝新樂園　大氣霧出來

與升斗小民一起，
唱了大氣霧出來

文夏（一九二八～二〇二二）

不是不明白，〈媽媽我也真勇健〉
的上市，會讓自己和唱片公司繼
續惹出一身麻煩。可是，以他擇
善固執的性格來說，一旦認定一
首好歌，就沒有理由放棄。

算起來，從一九五六年開始
出唱片，到一九六〇年這張《文
夏歌唱集》，已是他第十九張專
輯。三十二歲的文夏很清楚，過
去幾年間，自己創造出不少轟轟
烈烈的歷史紀錄，但是故事還沒
完呢。

〈媽媽我也真勇健〉，文夏、莊啟勝詞，鄧雨賢曲，文夏首唱，一九六〇年亞洲唱片發行

有野心，也不缺實力，文夏知道，他將會一再攀上高峰。

一九四〇年代初，臺語流行歌曲從市場漸漸消失。戰後，唱片製作技術缺乏，市面上流通的臺語唱片很少，但不代表流行音樂沒有市場。文夏彷彿被人們渴望聽歌的欲念召喚出來，橫空出世，就一鳴驚人。

沒有任何一位早於文夏的歌手，曾經讓臺灣聽眾著魔般的癡醉迷戀。一九五〇年代中，他從廣播節目嶄露頭角，從臺南紅遍全島，接著，他在亞洲唱片出版的歌曲熱銷超過預期，[1] 成為臺灣有史以來第一位舉辦大型演唱會的歌手，且一口氣連開五場。[2] 在那個沒有電視、沒有網路、消息散播速度相對緩慢的時刻，大眾對文夏歌曲飢渴的程度，是後來的我們難以想像的。

〈媽媽我也真勇健〉上市前，報上稱他為「轟動全省歌壇的名歌手」、[3]「自由中國歌詠家」，[4] 是「臺灣最受人歡迎而紅得發紫的歌星」，也是「瘋狂了金馬前線」的「歌唱巨星」。[5] 縱然彼時報紙對藝人慣性盛讚，但文夏頭上的皇冠最是隆盛華美，受到更豐沛的關注。

作為當之無愧的臺語歌王，文夏的音樂風格實際上和輿論素常賦予臺語歌的形容詞，

比如苦情、辛酸、悲涼、壓抑與憂悶，截然不同。他的歌聲辨識度極高，具有獨特的明快口吻，不張揚不濫情，不是在旋律中找出趣味，而是有趣味的歌他才願意唱。流行歌手往往是以聲音中的多情善感勾起聽眾共鳴，文夏卻特立獨行，再悲傷的歌都有四兩撥千斤的從容，揪心情境也唱的舒朗平順，沉穩地安撫了大時代芸芸眾生的徬徨、煎熬、困頓。

不論我們這些後生晚輩能領略多少文夏的魅力，當年的聽眾已經給出最直接、最誠實的回應。

文夏身高不高，眉目清秀可比歌仔戲臺上的坤生，一身風流倜儻的柔情，歌聲斯文，流露出良好家教與優渥環境特有的自制與優雅。在別人口裡會顯得庸俗的歌，他輕而易舉就唱得舒朗坦蕩，直率的推開門，昂首走進聽者毫無防備的心裡。

唱片公司、創作者與製作人、歌手總是努力找出大眾喜歡的聲音，然後投其所好，成功預測者得天下。文夏相反，他散發出稀有的自滿自信，特別展現在秀異的音樂直覺上，由他決定聽眾該聽什麼歌，歌曲該怎樣唱。他的唱腔或演唱技巧不華麗，靠著非凡氣勢，就足以讓凡夫俗子無從抵擋。

話雖如此，文夏的皇冠其實是沉重的，不只鑲滿消費市場的讚譽與愛戴，還有一道道當權者帶刺的查封禁令。

〈媽媽我也真勇健〉問世前的一九六〇年春，教育部與警備總司令部各自禁播禁唱的十五首歌曲中，文夏作品就佔十首。[6] 他有千百個理由，可以預料到這首原曲由鄧雨賢以「唐崎夜雨」的筆名，創作的軍歌〈鄉土部隊の勇士から〉將會被查禁。

一九五〇年代，政府嚴禁播唱日語唱片，[7] 更嚴格執行查禁日本軍歌，[8] 也很想比照處理文夏歌曲這類的「日調臺語歌」，囿於無法令依據，只能勸導廣播電臺減少播送。[9] 重重壓制下，日曲填詞會招惹麻煩，尤其原文歌詞有著這麼一句：

插在槍上的日章旗　雖然已經弄髒黑掉了
但是在蔣介石的大本營　一定要樹立這面旗[10]

在日本留學數年的文夏，自然聽得懂日文歌詞的意思，與攻擊現任掌權者的日本軍歌扯上關係，無疑是自尋死路。

比〈媽媽我也真勇健〉早一年推出的〈黃昏的故鄉〉、〈媽媽請妳也保重〉，記錄

今夜來放送　**96**

著文夏從留學生到歌手的生活飽嚐的顛沛流離心情。[11] 或許他從〈媽媽我也[真勇健]〉日文原詞裡聽見了遠行時自我勉勵的樂觀精神，也或許僅僅因為旋律順耳，風味獨具，不唱可惜。不管原因為何，在重重禁令底下不斷發片的文夏確實恣意衝撞，勇氣十足。

正是這種在音樂裡旁若無人、不受拘束的自由，讓文夏歌曲在同時代人耳中顯得珍貴，閃閃發亮。

政治情勢的演變，讓後世常把鄧雨賢寫日本軍歌一事，解釋為受迫無奈。

仔細回顧，鄧雨賢不惜辭去教職也要赴日進修，進入歌壇後第一首受注目的〈大稻埕行進曲〉就是鏗鏘如軍歌的日文歌。皇民化政策下，他為日東唱片寫的歌曲洋溢東洋氣息。在日本野心勃勃地發展大東亞共榮圈時，他抵達日本，深入了解東京的流行音樂發展趨勢，[12] 也為古倫美亞公司寫下數首「時局歌曲」，包括這首〈鄉土部隊の勇士から〉。[13]

若我們以單一面向的是非黑白、晚節不保或以政治迫害，評議鄧雨賢當年行止，是過度簡化戰爭下被殖民者的處境，忽略了國家認同的複雜性。忠於時代、追隨主流的人，百年後是否依舊政治正確，永遠很難說。唯一確定的是，戰後當文夏決定挑選這首曲調，

必定是政治不正確的決定，禁唱是必然的命運。

整首旋律東洋謠曲氣味之濃厚，超過鄧雨賢任何作品。曲調起手式讓人恍然以為是日本音頭（おんど）小唄或民謠，每句都有的空拍開頭、跨小節連結音亦是常見和風手法。此外，一字一音、快慢交錯的安排，營造出朝氣蓬勃的韻律感，頓挫分明的節拍唱起來俗�有力，配上文夏與編曲者莊啟勝共同從原曲編譯的詞，淺白通順的口語不避俗字俗語，討喜異常。

文夏保留原日文詞中兩樣風味強烈的物件，香蕉與香菸。南國的「巴那那」（banana，即香蕉）在殖民時期代表帝國強盛才能取得的熱帶珍物，於臺灣庶民卻是尋常平凡的美好，可以讓身在另一個政權底下的阿兵哥興奮無比。日文歌詞開頭唱著，年輕士兵想念臺灣香蕉，而文夏所唱的第一句既指香蕉，亦指戰後初期由日治舊品牌「曙」改名而來的「香蕉香菸」，文夏以「**歡喜跳出來**」五字，活靈活現的勾勒出欣喜的動感畫面。曲中人還可以享受另一款平價菸種，一九六〇年時一包四元五角的新樂園香菸，[14] 是緊湊辛苦的從軍生活裡的安慰，滿腹鬱卒隨著爽快吐出的大口白煙，風吹雲散。

文夏唱出層次，籠罩著從軍浪漫情懷的歌詞，成了能使人百感交集的歌曲。敘事者柔聲對家人保證會平安返家，又低聲勉勵自己要勇敢、要健康、要感受微小的快樂。雖

然歌詞提到好些具體物品與景觀畫面，聽眾卻清楚接收到歌曲主題，是別離後的親情羈絆，文夏一唱名牽掛的家人，「**小弟弟，小妹妹**」、「**親愛的我的阿母**」，看似平淡，一唱出聲，成了不可承受的輕。

上市不到一年，[15] 警備總部察覺這首歌曲「風靡歌壇，流行全島」，繪聲繪影的描述稍有年紀者「聞之恍如日魔復世」，心理創傷實難泯滅」，「民心士氣大受損傷」，即使主政者從未發現原文歌詞的大逆不道，仍舊予以查禁。[16]

多年後看來，究竟是歌曲荒謬或是政府荒謬，不言可喻。

頒布禁令者從沒搞懂，壓制的反作用力大於推廣，越被噤聲的事物越引人好奇。彷彿在唯恐失去時，豁然發現〈媽媽我也真勇健〉的可貴，像第二眼美女般越聽越順耳，後勁比一見鍾情更強。據說此曲起初銷量普通，政府的大動作反而帶來關注，唱片因而熱賣，[17] 被禁唱是福是禍實在難說。

時間證明，大眾對這首歌的喜愛不是暫時狂熱。禁令過期後，我們仍能從頗具時代感、樸實溫潤的歌詞，感受到溫度。文夏作為臺灣前所未有的大明星，有意識地承擔著「樹大招風」的壓力，唱完這首充滿溫情的暖色系歌曲，又拿起麥克風繼續演唱新的、即將被禁的歌曲，以他安然自若的招牌風格，帶著升斗小民一起唱歌，一起「**大氣霧出來**」。

〈南京／南都夜曲〉

南京更深　歌聲滿街頂

冬天風搖　酒館綉中燈

姑娘溫酒　等君驚打冷

無疑君心　先冷變絕情

啊　薄命　薄命　為君嗲不明

紅塵唱盡，世事不過紙雲煙

一九三八年發表的〈南京夜曲〉與後來略改數字的〈南都夜曲〉一樣，都是曲終人散之後，恍然獨吟的歌。

九字一句，構成了情緒錯落的音樂句法，平穩甘醇的五聲音階在作曲家郭玉蘭（一九〇二～一九八一）手中風化，斑駁的記憶斷片流淌而出。

前四字緩慢，不知該往前還是回頭，一顆心懸在半空。後五字速度稍快，但音型峰迴路轉，情緒跌宕，虛怯的猶疑感與篤定的委屈心思四次盤旋，迸發出疊

字疊詞才能表達的酣暢感嘆。風霜打磨的陰柔旋律裡，男人身影褪色，只剩女子子然無依，徒剩清冷，吸引眾家女歌手各自唱出一往情深，再嘆闌珊。

一九三八年，首唱此曲的月鶯音色纏綿，唱腔幽婉清揚，裊繞的高音揪耳也揪心，在質地嗚咽的輕快手風琴聲中，道盡蒼涼。

唱片產業停頓的一九四〇下半到一九五〇年代初，〈南京夜曲〉原詞曲樂譜收錄在多本歌本中，[2]代表許多人記得這張唱片，也讓沒聽過的人能依譜學唱，歌曲繼續流傳。

一九六七年，少女林姿美嗓音微啞，字句全都染上苦味，溢滿過分早熟的委屈感。悲傷如漫天煙霧，疏漏有致的破音與大量喉音激發出探戈節奏中的憂鬱，一次次高音奇特的唱不到位，隱隱指向少女不該有的絕望感。

再十年，鳳飛飛於一九七七年接棒，敘事是淡定冷眼的過去式，是某年某月斷腸時的回顧。她刻意把五聲音階唱出第七音，為旋律平添風姿綽約的滄桑感。文火慢熬，層層堆疊，化骨柔的力道如千江水，暗流裡有極為克制的深情。

一九八三年，尚未走紅的江蕙一下歌就抵達沸點，低音到高音抵死纏綿。這是最看破也最看不破的版本，女主人公的人設大抵是跑江湖卻動真情的女子，也是唯一有襯字、有特多裝飾音的版本，前一秒搖曳生姿，下一秒哭倒路邊，髮簪、耳環、淚珠散落一地。

舞衫歌扇，轉瞬即空，江蕙隱隱嘶沙的嗓音，暢快唱出飛蛾撲火的熾熱眷戀。

一九九〇年，《臺灣民謠交響樂章》專輯裡，紀露霞把這首歌唱得熠熠生輝。不必為她的嗓音不若年輕時錚亮而可惜，如今她洞如觀火，一吸一吐都是故事，字字不卑不亢，細膩耐聽。紅塵星月唱盡，愛情恍如前世冤仇，從此不相欠。

紀露霞以累積三十六年專業生涯的功力演唱這首歌，郭玉蘭也是在三十六歲那一年，在〈南京夜曲〉的旋律裡注入靈光。要談這首歌，主角不只是在冬夜裡溫著酒等候情郎的薄命女子，更是作曲者郭玉蘭。

後來的我們難以想像，身為臺灣流行歌曲最早、也是當時唯一的女性作曲者，要拋頭露面的進入清一色都是男性工作者的產業，會是多麼高處不勝寒。

郭玉蘭是日本時代稀少的女性高等知識分子，生命經歷獨一無二，甚至是標新立異。臺北女子高等普通學校畢業後，至大龍峒公學校教書，一九三四年成為藝名「雪蘭」的歌手，陸續為古倫美亞等公司灌唱片與寫曲。[3]中日戰爭爆發，臺灣進入暫時體制，她的〈南京夜曲〉上市，兩年後在臺北市立國語講習所擔任講師。[4]

算算年紀，這位才情容貌兼具的女子，成為歌手已過三十，比大多數女歌手年長。

當年的職業婦女是少數，要放下穩定生活，躍入新潮的流行音樂產業，更是不易。

郭玉蘭何時意識到對於演唱的渴望，何時開始正視內心創作的熱切，並且學習創作出足以傳世的美好旋律，又如何克服萬難，說服多家唱片公司接受自己寫的歌曲，而戰後又為何停止創作，乃至退出流行音樂界——世人對於她走過的艱難，全都一無所知。

郭玉蘭一生發表約莫十首流行歌旋律，其中僅此一首熬過戰爭，撐過改朝換代的動盪，挺過歌詞有違風向的時刻，換下幾個詞、曲名改個字又經〈南京／南都夜曲〉問世八十幾年來，演唱的錄影錄音多到數不完，珍愛這首歌的聽眾橫跨各年齡層。

毫無疑問，她寫下一首經典作品。

郭玉蘭離世多年後，當初出版此曲的唱片公司老闆家人突然宣稱，歌曲是老闆寫的，版稅該歸給老闆。

她寫出了讓人羨慕到不惜引發著作權爭執的傑作，那就更值得驕傲了。

擁有如此成就的郭玉蘭，或許有著難言之隱，以致自始至終都低調到沒沒無聞。但是多虧她的堅持，讓我們擁有她以藝名雪蘭灌錄，屬於白晝、帶點嬌貴氣息的明媚歌聲，特別是在古倫美亞灌唱的〈無憂花〉，保留了她灑脫愉悅的年輕嗓音。5

南星唱片數次發行〈南都夜曲〉，旗下最受歡迎的方瑞娥也在她1969
年的口水歌合集裡以演歌唱腔詮釋。

我們也擁有她以本名郭玉蘭譜下的〈南京夜曲〉，一首曾經看過浪漫的雲霧，又從天界墜落深淵的人才寫得出的曲調，閃爍著太灼熱的倉皇與落寞，太冰涼的清澈眼神，一如溫過的酒，在塵世汙濁中，冷卻得跟人心一樣快。

原曲以寒夜、酒館、月琴、歌聲為符碼，編織出甜美而傷感的氛圍，一種「支那異國風情」，多少讓人懷疑是在向美化侵略行為的日本國策電影致敬。可是細細觀察，無論南京或南都，歌詞談的是遺棄而非施暴，詞曲作者都無意營造夢幻戀愛，反而溢滿無法承受的心碎與自憐。

這首歌寫於亂世凶年，沒人說得準戰爭還要多久才會結束。當時陳達儒隸屬日本時代唯一發行軍事劇的帝蓄唱片，這當中，有必須琢磨的微妙鋩角（mê-kak）——到底流行歌曲要痛訴烽火底下民不聊生，或者，要配合國防目的，頌揚戰爭的神聖，祈求軍國勝利，又或者，耽溺在花好月圓，不知今夕是何年？

陳達儒選擇的作法，是不直接面對難題。〈南都夜曲〉轉了個角度，凝視嘗盡炎涼後的惶惶不安。在日常是無常、無常是日常時，酒醉後高歌，與陌生人一晌貪歡，悲極生樂的卑微行徑看似過分奢侈的逃避，卻也叫人感受到體溫。

不少歌曲，詞與曲講的是兩個故事，讓人忍不住偷偷懷疑，何不各自尋找新伴侶呢。

這首歌可不是這麼回事，從裡到外貼合的密密實實，文字與旋律在滾滾紅塵裡同步漂流，翻騰在片刻溫柔消散後的苦悶澀味，與狼狽失措的委屈鹹味之間，把辛酸釀成一罈越陳越香的酒。

這罈酒在戰前製造，戰後熟成。時間為歌曲帶來韻味，也帶來比任何其他戰前歌曲更多的歌詞變體。

郭玉蘭作風低調，從不為自己出頭，而戰後未告知就「借用」曲調是常見之舉，讓她寫下的悵然旋律屢屢被套上不同歌詞。陳達儒也從未說明改〈南京夜曲〉為〈南都夜曲〉的緣由，以致曾有知名音樂人大膽對外宣稱創作出〈南都夜曲〉歌詞，大概以為沒有人會發現與〈南京夜曲〉只有寥寥地名的差異吧。

一九六一年，亞洲唱片發行葉俊麟填詞的〈草山夜曲〉，很可能早於陳達儒修改原詞的時間。我所能找到最早的〈南都夜曲〉，出自一九六七年南星唱片的大雜燴合輯，由名不見經傳的林姿美演唱，場景搬到古都臺南很對味，也比口吻端莊富麗、卻工整得近乎無趣的〈草山夜曲〉有魅力。

接著，一九六七年有〈省都夜曲〉，一九六九年有〈淡水夜色〉，七〇年代末還有〈高雄夜曲〉。此外，竟有許多的國語版本歌詞浮濫到我不願意記得曲名，比如配上「人逢喜事精神爽」之類與曲調極不搭且荒謬的陳腔濫調，可惜了郭玉蘭蕙質蘭心的旋律。

這些仿品跟著〈南京夜曲〉的歌詞依樣畫葫蘆，讓憂傷的女子借景寄情，有形無神，白白荒蕪了這一番其他流行歌曲渴得而不可得的獨特情調。無怪乎那些版本唱過一次就銷聲匿跡，唯有〈南都夜曲〉流傳下來，曲中女子與負心恩客的心碎故事凝凍成一則蒼涼的傳奇，反覆在歌者口中輪迴，生生世世，糾纏不清。

秦淮江水流，安平港水流，寒冷的冬夜年復一年來到。

戀人口中海枯石爛的誓言仍在，當年的煙硝味杳然無蹤。曾以為會千秋萬世的政權新陳代謝，百年來唱片公司大起大落。臺語歌手如浪潮般前仆後繼，寫歌的音樂人安靜的來來去去，包括一位像把一輩子的思念傾倒在音樂裡，然後不再回頭的女性作曲家。

世事不過紙雲煙，郭玉蘭老早就看透了。

輯 二

青黃不接還是要唱歌

終於開始有唱片了，打頭陣的全是原汁原味的優秀本土創作。

1

〈孤戀花〉

風微々　風微々　孤單悶々在池邊

水蓮花　滿々是　靜々等待露水滴

啊～～　啊～～　阮是思念郎君伊

暗相思　無講起　要講驚兄心懷疑

楊三郎、白先勇、周添旺的多重
糾葛

〈孤戀花〉傳唱至今，小說
家白先勇功不可沒。

沒有經歷過臺語流行歌全盛
期的人，很可能是從白先勇在
一九七〇年發表的短篇小說〈孤
戀花〉，或者從這個文學作品多
次改編的同名電影與電視劇，初
次認識這首最晚在一九五二年就
已發表的歌曲。2

〈孤戀花〉歌詞由極少數從
戰前活躍至戰後的流行音樂界前
輩周添旺所創作。文字飄逸唯美，
人物呈現定格姿態：嫻靜哀矜的

女子訴盡相思，被寄情的男子可能是負心漢，可能被暗戀而不自知，總之是缺席了。

文字是靜止的，沒有情節進展，旋律卻搖曳蕩漾，浮沉擺盪，一如女子心裡的波濤洶湧，一絲微風就能吹出整片漣漪。

曲中人物單純，到了小說就變得繁複錯雜，癡情女主角化蝶為小說中多位女子，情愛糾葛千萬倍。主角雲芳是上海煙花女，與同性情人五寶有著成家夢，五寶逝世後，雲芳隻身漂泊到臺灣，重操舊業。雲芳在少女娟娟身上，看見與五寶相同的悲苦神情和多舛命運，雲芳為娟娟散盡積蓄買下房子，卻無法阻止娟娟踏入五寶後塵，在毒品、性與暴力之下，終局慘烈。

小說緣起，是二十多歲的白先勇偶然造訪酒家，聽見那卡西演出臺語歌曲〈孤戀花〉。在楊三郎伴奏下，酒女歌聲滄桑，深深觸動白先勇的感官，醞釀數年，幻化為淒清闇黯的故事。[3]

小說配著歌曲讀，我不禁想，如果白先勇在一九六〇年代初遇見的，不是繁華落盡、處境寒磣的楊三郎，而是剛剛寫下歌曲〈孤戀花〉時年輕氣盛的楊三郎，可能不會起心動念，滋長出小說〈孤戀花〉。

現實的困窘，迫使專精爵士樂的小喇叭手棲身小酒家，技藝的零頭就足以應付那卡西所需，彈奏的不是琴音，是唏噓。他的身影必然比尋常表演者多了點什麼，從戰前在日本學藝、在中國東北賣藝，到戰後創辦黑貓歌舞團，獨領全臺風騷的燈光與掌聲，都在他的音樂斷片閃回，也在他的眉頭裡留下刮痕。

而小說家亦非尋常尋芳客，才能在落魄樂師的例行演出中，慧眼辨識絕唱姿態，提煉出眾多飽嚐風霜，看盡塵間哀喜的人物。

小說〈孤戀花〉中寫，樂師林三郎近盲，「他在日據時代，是個小有名氣的樂師，自己會寫歌」，寫下的〈孤戀花〉就是為了紀念日本時代與蓬萊閣藝旦的淒美戀情而作。

想來白先勇十分偏愛他塑造出的這個瞽師形象，另篇小說〈孽子〉中也有半瞎的「琴師楊三郎」一角，「日據時代還是一個小有名氣的樂師，寫過幾首曲子，讓酒女們唱得紅遍臺北」。

楊三郎的樂聲和他卑微破敗的傳奇形象，就這樣凝結成白先勇的酒家戲碼中一道固定風景，既是多舛命運的註腳，也是汙濁塵世的純潔倒影。

在我看來，白先勇之於歌曲〈孤戀花〉，還有另一層重要性。出於小說家的敏感度，

他是首先、也幾乎是唯一，碰觸到〈孤戀花〉歌曲中時空交錯之本質者。

白先勇一眼撥開楊三郎的幽咽琴聲，和歌曲內裡的陰暗皺褶，窺見背後的曲折斑駁，嗅出戰前與戰後，日本、中國與臺灣，交叉互文的足跡殘影。小說中的樂師三郎與其歌曲如同座標，標記並測量女子薄命的程度，承載跨時代、跨地域、乃至跨越生死的愛慾情仇，並且呼應主角雲芳在二戰後自上海逃難到基隆，最後落腳臺北的步履。

在白先勇的多愁善感中，音樂成為小說材料，在歌詞上搭棚造景，在小說中開闢異質空間。是這首〈孤戀花〉，讓現實中的楊三郎與小說中的林三郎疊影，讓雲芳從生長在臺灣、戰後做腰貨生意的娟娟身上，看見苟活於上海、慘死在戰前的五寶得到第二次機會與命運，也讓歉疚與不捨的雲芳獲得救贖。

由小說家的經歷來看，此前他應該未曾涉獵戰前臺語流行歌。誤打誤撞也好，在曲中嗅到異香奇味也罷，歌曲〈孤戀花〉內在的確有輪迴轉生的特殊性：這是戰後創作的流行歌中，唯一一首挪用、借用、引用大量日本時代流行歌詞的作品。

一九三七年，周添旺擔任古倫美亞唱片公司文藝部長時，出版了不少未能像先前所作的〈月夜愁〉、〈雨夜花〉那般引起市場注意的唱片，包括他創作歌詞的〈風微微〉。

起首是這樣的：

風微微　風微微

日落西山　咱在河邊

稍微調整，就是〈孤戀花〉開頭：

風微微　風微微

孤單悶悶在池邊

他任內發行的多曲歌詞，也都被他剪下片段、排列組合，放在〈孤戀花〉當中。例如前任古倫美亞文藝部長陳君玉在〈薄命花〉中寫的「親像瓊花無一暝」，周添旺整併在〈孤戀花〉第二節：

孤單阮薄命花　親像瓊花無一暝

後來成為周添旺妻子的愛愛演唱的〈望月嘆〉裡，有「月光暝」，還有「……人，消瘦失精神」，這兩句在〈孤戀花〉合併為：

〈孤戀花〉有將近半數用詞和語句，實際上都可在戰前唱片中找到。除了前述幾曲，鄉土文學推手黃石輝為泰平唱片寫的〈月夜孤單〉最末段開頭「月斜西」，〈孤戀花〉最末段也以此開頭，〈孤戀花〉結尾的「獻笑容，暗悲哀」語出陳達儒為勝利唱片寫的〈夜來香〉歌詞「粧笑容，暗悲傷」。

周添旺拿日本時代舊詞改頭換面之舉，此非孤例。後人最熟悉的，是一九六八年他把陳君玉寫的〈想要彈像調〉移花接木後，冠上自己的名字重新發表。[4]與之相比，〈孤戀花〉手法高妙得多。〈孤戀花〉其字句自帶舊日時光氛圍，與前個世代的臺灣流行歌藕斷絲連。

文字經過周添旺的擇揀、拼貼、修潤，以戰前唱片的殘香碎玉營造出端莊典雅姿態，女性被動無力的形象鮮明。就如那時期的代表作〈望春風〉，女子只敢暗自心動、默然

羞澀，是過時的婉約含蓄，〈孤戀花〉女主角怎麼思怎麼想，不過是徒然掙扎，波瀾未興。

作為「新」歌詞，〈孤戀花〉微微泛黃，用字不口語不白話，情調復古，意象懷舊，充滿濃厚的戰前流行音樂神韻。

倘若楊三郎循此情趣創作曲調，歌曲很可能會淹沒在不合時宜的陳腐氣息中。幸好〈孤戀花〉的曲調另闢蹊徑，充盈著風流旖旎且圓熟的藍調風味，與曲調成套的伴奏甚至擁有藍調音階獨特的降三五七音，是一九三〇年代臺灣聽眾不甚熟悉的聲音，為歌詞憑添更入世、更靈巧的況味。

聆聽此曲早期的錄音，會更理解楊三郎對歌曲的想像。一九五二年左右歌手美美在中國唱片的首版唱片，以及最受歡迎、銷量佳口碑好的一九五七年亞洲唱片紀露霞版本，都按照楊三郎原本設計的前奏、間奏與尾奏演出，5 搖擺樂隊飽滿，舉手投足洋溢爵士風情。

如此風格，來自楊三郎在日本與在中國東北的耳濡目染，但同樣能叫聽慣四〇年代晚期上海流行音樂的人，結結實實的感受到鄉愁遺韻。紀露霞的演唱尤其添色出彩，她與楊三郎一樣在臺北長大，自幼著迷廣播電臺放出的姚莉、周璇唱片，即使後來唱的是臺語歌曲，用嗓方式、詮釋手法到口氣語調總帶著揮之不去的上海風情，也讓她比同時期歌手更顯瑰麗大氣。

詞對應曲，猶如旗袍配馬靴，波浪髮上簪，神情哀戚又壯麗，多層次與時空的混搭迷倒了白先勇，在他心頭縈繞糾纏，帶領他編織出一則好故事。

歌詞的世界裡，前朝舊事是帶得走的。而音樂的本質是時間，總是朝永恆邁進，一種時間的藝術。

若是不經意，只知道歌詞說心碎。仔細聽，有心神碎裂的聲音。掏出心來，還聽得到靈魂碎片的渴望與吶喊。是音樂，讓經歷過悲劇的人在歌曲的聚散離合中找到生路，在多愁善感的耳朵裡聽出前世今生的糾纏。

〈孤戀花〉的美，就在這朵花不明說，卻讓我們在他人千瘡百孔的際遇中，明白了些什麼。

〈安平追想曲〉

身穿花紅長洋裝　風吹金髮思情郎

想郎船何往　音信全無通　伊是行船抵風浪

放阮情難忘　心情無地講　相思寄着海邊風

海風無情笑阮戇　啊　毋知初戀心茫茫

一則音樂故事的演化傳奇

薔薇色的柔媚嗓音，如綢緞般絲滑流洩而出。清潤的歌聲，召喚出充滿水氣的海風，女子飄逸的金色長髮怎麼吹也吹不亂，這是電影才可能出現的畫面，夢幻得不真實。

唱片片心告訴我們，歌手名為美美。這無疑是藝名，如今無從確認她的來歷，是位不知樣貌的年輕女歌手，與同一家唱片公司的另一位歌手月鈴同樣有洋化唱腔，但音色更惹人憐愛。問題是，其美聲唱法就好像是歐洲古堡裡頭的蓬裙公主，距離本地的

〈安平追想曲〉，陳達儒詞，許石曲，美美首唱，一九五二年中國唱片發行1

紅塵、本地的文化風貌畢竟太遠，再美也是蒼白，唱不紅這首歌。

四〇年代下旬，許石已有多首優秀作品為人所知，最出名的是他巡迴演出的招牌歌曲〈南都之夜〉。一九四七至一九四八年，許石任教於臺南與臺中的中學，課餘創作不輟，包含〈安平追想曲〉的曲調，[2]待陳達儒填好詞，於一九五一年發表詞曲。

一九五二年，許石克服萬難，創設戰後臺灣最早的唱片公司「中國唱片」，〈安平追想曲〉就是初期推出曲目之一，也是他畢生最滿意的創作結晶。[3]一九五六年，許石學生鍾瑛（一九二五～二〇一二）在他後來經營的大王唱片灌錄這首歌曲，這一次歌曲廣為流傳，也打響了鍾瑛名號。

鐘瑛表現沉穩，配上濃豔多彩的音質，燒騰騰的豐沛感情迥異於美美脫俗清新的唱法。由鋼琴主導和弦與節奏的華麗編曲卻隱隱加速，到第三節幾乎釀成無法剎車的失誤，很可能是許石親自指揮，心情激昂。

至於歌曲的靈感來由，是先有金小姐的故事，或者金小姐是創作者的美麗想像，又或者是創作者把日本歌曲《長崎物語》中的長崎代換為臺南安平，說法眾說紛紜。[4]比較之下，〈安平追想曲〉與《長崎物語》節奏律動相似，但樂句結構截然不同。

等鍾瑛重新詮釋〈安平追想曲〉，從此前奏才與〈長崎物語〉有共通處。

確定的是，曲先於詞，許石把曲交給陳達儒寫詞時，囑咐不可更動音符。

〈安平追想曲〉曲調戲劇張力強勁，好記好唱，許石在這裡設計出的音域略大於常見歌曲，音與字的密度也高於一般，緊湊語調傳遞的是一望無垠的漫長思念，來回波動的音高鋪陳出人物深情迴盪的情境。對流行歌手來說，許石在這裡設計出的音域略大於常見歌曲，音展現唱功，增添韻致。

一般作法是先有詞再有曲，以現成曲調倚聲填詞的限制多，挑戰高。陳達儒在戰後雖不以寫詞為業，但〈安平追想曲〉流利纏上舌尖，證明了他資歷老到，妙筆生花的能力仍舊睥睨群雄。長短句編織出有情、有景、有隨時間推移發展的揪心劇情。

三節文字，四個角色，寥寥數句就勾勒出完整如小說的故事。雙十年華的女主角與她的母親一樣，苦苦守候下落不明的心上人，素未謀面的父親是荷蘭船醫，留下金十字架作信物，也留給她一頭金髮，而她步上母親後塵，不知心繫的男子何時歸來。

這首歌的詞曲各自擁有豐富肌理，彼此裡應外合，高潮處在在每一段中的倒數第二句從最低音大步往上跨。陳達儒以血肉飽滿的貼切文字撐起了曲調，歌曲最關鍵的三個概念盤旋上升：

海風無情笑阮戇（第一段）

到底現在生抑死（第二段）

安平純情金小姐（第三段）

就算是癡心愚蠢也不改其志，對方生死未卜也情貞意堅，純情的安平金小姐讓自己的身影變成一則充滿詩意的傳說。三次難以承受的悲傷，唯有既空洞又蘊含各樣無以名之的感嘆詞「啊」才能抒發──沒有更好的選擇可以搭配全曲最長最高的音了。

高處不勝寒。穿著花紅色長洋裝的身影動人，孤寂與蒼涼卻遠比海風更刺骨。

「安平純情金小姐」讓人神往，〈安平追想曲〉極可能是許石最暢銷的作品，連帶出現無數變化形式與衍生事物，成了稀少的「現象級」流行歌曲。

許石學生美美、鍾瑛、許瓊華、林楓和許石都灌錄過〈安平追想曲〉唱片，許石的雙胞胎女兒也錄唱了慎芝作詞的國語版本，許石還為日本名歌手池真理子出版日語版，熱賣超過六萬張。[5] 這首歌也有同名歌唱劇與電影，主角為楊麗花，但另外還有未經許石

同意下拍成的電影，而許石當時正對許多灌錄與發行他作品的唱片公司和電影公司提起訴訟。此外，還有小說、歌仔戲、[6]歌唱大賽、金小姐畫像、金小姐藝術公園、金小姐雕像等。[7]

這麼多的流行歌，偏偏就這首特別勾惹聽者興致，少女的樣貌、故事的輪廓在大眾心裡越來越深刻，也越來越清晰。

到底是哪裡搔撓人心，觸動開關呢？

少女外表出眾，卻成了難以背負的沉重負擔。

保守社會裡，她的金髮是異類結合與未婚懷孕的結果，是無法掩飾也無法修正的原罪，為自己招惹殘忍的關注。她的「異樣」外觀凸顯的不是現實中混血兒的社會問題，[8]而是邊緣人無從吐露的委屈。

浪漫戀情戛然中止，男人音訊全無，留給母女兩人不能承受之輕。

少女的出生帶著悲劇性質，單親養育的艱難，相依為命的辛酸。上一代如此，下一代又步上後塵，等愛的女人只能枯守原地，永遠望眼欲穿。

要成為美麗傳說中的主角，過的是倚賴男性的人生。

這個故事是被發明的傳統也好，被創作的傳說也罷，歌曲取代了口耳相傳，成為眾口同聲的定版。故事淒美，內中的悲涼來自被排擠到邊緣，也來自日復一日的空虛。聽歌的人，心裡通常是柔軟的。若曾遇到過難以安身立命的生存困境，更會對金小姐的苦澀感同身受。

在我看來，鍾瑛能夠把這首歌唱進人們的心坎，反而是因為她歌聲中的熱情澎湃，其實多過這個邊緣人處境的角色所需。許石自己，或是後來楊麗花、江蕙、乃至豬哥亮唱的《安平追想曲》，也都是放恣醺然，苦鬱虐心，虐自己也虐聽者。

從創作到演唱，音韻曼妙、生命力旺盛的音樂人把自己的氣息吹入歌曲，吹入金小姐的鼻息。人物長出血肉，從此有了生命。

3

〈春花望露〉

今夜風微微　窗外月當圓

雙人約束要相見　思君在床邊

未見君　親像野鳥啼　噯唷　引阮心傷悲

害阮等歸暝

雪花與夜霧的漫長等待

私以為，像〈春花望露〉這樣分量重如不可承受之輕的歌曲，最適合不插電的獨唱。很少流行歌旋律有如此纖細靈動的質地，多一分太肥，再瘦就單薄得削骨，演唱時的裝飾加花或器樂的編曲伴奏下手非得謹慎。清澈乾淨的嗓音與腔勢，一把木吉他或是彈法極簡的鋼琴點綴，最能搖曳生姿。

歌詞裡，相思氾濫成災。患上這個症頭的人很難優雅自若，要唱好這首歌，洗鍊到技巧融於無痕的能力是必備，情緒的沉澱

也是必須，才可能凸顯曲調的別緻。音響效果的蕭瑟，口氣的輕盈恬澹，不代表疏離或麻木，有時以退為進，會收到更強烈的效果。

〈春花望露〉詞曲易唱易記，創作者小心翼翼，把文字音調對準曲調音律，也為每句以韻腳畫押，讓歌曲輕易爬上聲嗓，纏緊口舌。表面上用詞凡俗，描寫的畫面也很老套，但組合起來竟意外顯得清新，旋律功不可沒：節奏錯落有致，樂句波形飄逸蕩漾，水色粼粼，與題目「春花望露」一樣唯美。

春日花朵盼來甘露的可能性，恐怕比曲中人見到心上人多上無數倍吧。

歌曲裡純粹的思念，讓等候成了一門微妙精湛的技藝，日修夜鍊，帶著深沉的敬虔，至死不渝，一如歌詞收尾，「情意害死人」。這幅靜物畫為抽象的思念賦予氣氛與情節，只是情節不真的是情節，「今夜」不真的是時辰紀事，人物姿態是寫意，而非寫實。

當一切陷落在思念裡，無法自拔，可見與不可見的事物無邊無際，似夢似真。歌詞第一段，那個近得如昨日，又遠得摸不到，懷抱期待的第一夜，不無可能，是日後在長夜中幽幽回頭時，才隱約憶起最初「雙人相愛要相見」，若有似無的約定。

距離郎君上一次到來，多久了？

夜復一夜，心上人形影恆常不在，也如鬼魅般無所不在。相思讓人變成去除爪子的困獸，甘願在等待中被馴養，而等待太漫長，日子除了思念，還是思念。

歌詞很美，美在自說自話的耽溺，天搖地動也不干己事。在這裡，沒有時間流逝，沒有紗窗眠床所在的閨房以外的世界，唯一存在的只有內心戲，戲中沒有交手的對白，情話是喃喃自語，是夢話也是囈語。美在人物成了定格剪影，人設模糊，樣貌模糊，模糊到能跨越地理位置和時代環境，套在任何一個人身上。

有人誤以為日治時期流行歌是閨怨主題最盛行的年代，而這首歌曲從五〇年代唱到今日，說明了閨怨心情訴也訴不完。畢竟，愛情是音樂的永恆主題，人間何時不相思呢。

〈春花望露〉可視為高濃度的閨怨小劇場，是不換幕的獨腳戲，處理不好就會流於乏味。幸好，音樂與文字雙雙幽微曲折，讓單調的白色綻放出深淺不一的光影變幻，孤寂寫成沸點亦冰點，以深刻的理解，收服那些曾經飽嘗思念成疾的人。

人人都知相思苦，凡胎濁骨如我們，無一倖免。

流行歌最重要的本質是媚俗，以人們的共通經驗和情感為撩撥情緒的素材，不深奧也不傲慢，以當代品味的最大公約數為製作目標。這不代表平庸俗氣就能討好人，更不

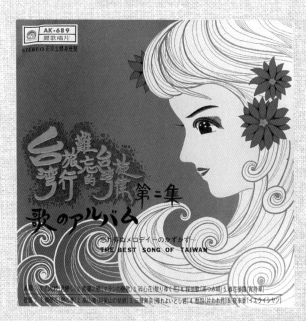

紀露霞曾在 1970 年以滿腔柔情灌錄〈春花望露〉，是唯一有日文開場白和日文歌詞的版本。

代表創作與表演是簡單的。既然翻來覆去唱的都是尋常七情六慾，擁有獨特到讓人記憶深刻的情調，是能在廣大情歌中脫穎而出的關鍵。

以相思為主題的歌曲，往往會描述相愛時的喜悅，除了作出今昔對照，也賦予扣人心弦的故事性。但是〈春花望露〉專注於情愛中的守候，把「等待」這件事刻劃到見山不是山的層次，聽者入耳的不只是愛情，而是一絲溫存都留不住的冷。

單以詞曲來說，這首歌證明，大眾音樂可以這麼有氣質，恬謐沉潛，而且感性。從詞到曲，充滿以柔克剛之力，這就讓〈春花望露〉不只是小品，而是精品了。

曲調上，〈春花望露〉是眾多臺語流行歌曲中最具臺味的作品之一。

流行音樂這個樂種的誕生，有賴全球化。錄音技術的發明讓聲音打破時間限制，資源的流通讓物質與非物質都相互交換影響。觀察音樂元素，流行音樂不可能不混血。比如，臺灣實質意義上的第一首流行歌〈桃花泣血記〉就是把鼓號樂隊、五聲音階、七字仔句型與連綿不絕的切分音符融為一爐，及至戰後初期，則出現爵士語感的〈港都夜雨〉、探戈風的〈夜半路燈〉、演歌韻味的〈媽媽我也真勇健〉，以及華爾滋圓舞曲拍點的〈蝶戀花〉。這些全都收攏到「臺灣流行歌曲」這個大分類之下，挪用外來音樂元

素之舉是普遍且合理的。也因此，沒有日本味、美國味或海派流行歌味，以漢樂羽調式編織出的〈春花望露〉，更顯孤挺迷人。

一般認定，詞曲作者是江中清。一九五〇年代的歌仔簿記載〈春花望露〉為江中清作品，一九六〇年代蘇桐指揮的「臺灣歌謠戲曲演唱會」也把曲調歸於江中清名下，[2] 經濟部智慧財產局各家音樂集管團體登記的詞曲作者也都為江中清。

後世對江中清的認識有限，只知他是民間藝人，從日治時期就有音樂活動，四處賣藥、賣藝、兼賣歌仔簿。他最為人知的，是音樂天賦高，詞曲都能作，尤其洞簫造詣極好，自行研發出特殊吹奏技法，只可惜無意傳授，離世後就成絕響。[3] 不過，近年板橋林家仕紳林平喜的後人指稱，林平喜才是真正的作曲者，[4] 此事尚待進一步釐清。

此曲創作時間據說是一九三九年，首版唱片如今不可聞，是資深音樂人陳秋霖在一九五二年成立勝家唱片後錄製發行，[5] 演唱者葉白蘭，編曲者陳世源。[6] 第二版錄音很可能是一九六〇年紀露霞在寶島唱片的演唱，片心標明是電影插曲，今已無法追溯電影名稱。紀露霞的表現中規中矩，樂器編制與風格比照當年其他唱片，是首款款細訴的溫柔歌曲。只是與詞曲相對照，伴奏與歌聲都還是太過厚重，無法完整傳遞詞曲的精髓。

葉白蘭的唱片未能普及，數年後換紀露霞灌唱時仍是蟲膠七十八轉格式，但舊型唱機即將被淘汰，幸好〈春花望露〉未被埋沒，涓涓流傳。雖然從不是聲勢浩大的一線歌曲，但始終叫人無法忘懷。

在我聽來，這首歌最怕迫不及待掏心掏肺的怨婦口吻，讓低至到塵埃裡的思慕眷戀，淪落為俗氣喧鬧的苦海孽緣，糟蹋了一道好旋律。演奏亦然，若是讓每個樂器澎湃齊奏，歌手只好把旋律妝點得雕梁畫棟，一唱高音就驚濤拍岸，淹沒歌曲中每一絲靈光。

二○一○年，蔡幸娟在《絕版情歌》專輯中的演繹跳脫窠臼，以淡博濃的帶來靜夜裡虔誠守候的絕唱。

這個版本中，伴奏素雅，嗓音婉囀。爐火上的煎熬涼了下來，滿腔委屈在漫長歲月中磨滅。蔡幸娟無疑技巧純熟，不疾不徐，不慍不火，孅娜纖巧的側身避開煽情的可能，也藏起上火的轉音哭腔，只把似水柔情留在嗓音裡。

淺吟清唱中，周遭安靜下來，在句與句之間的換氣飄下雪花，也在演唱者的呼吸中凝霧結霜。眨眼間，歌聲帶著聽者瞬移到另一個時空，四下空蕩，燭光點點，苦澀流光隨著溫柔吞下喉，盡享孤獨永夜。

4

〈南都之夜〉

我愛我的妹妹啊　害阮空悲哀

彼當時在公園內　怎樣你敢知

看見月色暫暫光　有話想欲問

請妹妹你想看覓　難（艱）苦你敢知

不唱「建設真自由」，改唱「我愛我的妹妹啊」

一九四六年二月，[2] 意氣風發的許石從日本回到久違的臺灣。

二十八歲的他，四年前從東京歌謠學院畢業後，以「大石俊雄」之名，在日本知名的東京新宿「赤風車戲院」駐唱，也是前哥倫比亞唱片和東寶少女歌劇團的專屬歌手。[3] 這位曾經師承名作曲家大村能章的優秀青年，在時局劇變之際，決心提高家鄉的音樂水準，興致蓬勃的投入歌曲創作與公開演唱的工作之中。

〈南都之夜〉，鄭志峯詞，許石曲，吳晉淮、艷紅首唱，一九五七年女王唱片發行 1

三月，許石與知名舞蹈家蔡瑞月展開前所未見的跨界表演，他們以許石剛寫好的新作品〈新臺灣建設歌〉，帶來一場臺灣流行歌與現代舞初次交會的絢麗火花。這兩位藝術家同為府城兒女，赴日深造、載譽返鄉的時間都很相近，共同策劃這齣名為《新建設》的歌舞劇。[4]

這是多麼讓人欣喜的時節啊。戰爭終於遠離，臺灣人迎來新政府。《新建設》的歌曲和舞碼洋溢渴望報效國家的興奮之情，[5]歸國的熱血年輕人投入心力，攜手打造嶄新的臺灣，期待迎來無限可能的時代。

我愛我的美麗島　耕作本無憂
憶當時茶糖塩米　生產足需求
請農工依然奮勇　建設真自由
請農工依然奮勇　建設真自由[6]

說也奇怪，許石天字第一號作品〈新臺灣建設歌〉只演出這一回，且很快變了調。

如今回頭，從當年底許石發行的曲譜集中，我們發現〈新臺灣建設歌〉歌名後加上

括號「別名南都之夜」。再後來，「新臺灣建設歌」幾個字從許石的曲目中徹底消失，現場表演、錄音、印刷樂譜都不再見到這個正經嚴肅的歌名，歌詞也不再談茶糖鹽米。

取而代之的，是〈南都之夜〉，和你儂我儂、郎情妹意的內容。

多年以後，很少人記得〈新臺灣建設歌〉的歌詞，更無人知道《新建設》舞步怎麼跳。

令人疑惑的是，許石有理想有抱負，何不帶著〈新臺灣建設歌〉唱遍百廢待興的城鄉，邀請人們一起建設家園？

重讀〈新臺灣建設歌〉，曲中充滿積極奮發的昂揚精神，豪氣萬丈的反覆「慶國家和平奠定」。賀詞底下卻是暗潮洶湧，呈現出一片蕭條的民生現況。

原詞三節歌詞，分別是耕作、衣食、安住「本無憂」，也依次以「憶當時」、「見如今」、「望將來」，對應「足需求」、「米珠薪桂」、「應吾求」，懇切言詞是對政府的逆耳建言。耐人尋味的是，全曲十二句中，六次鏗鏘有力強調「建設真自由」，這也是文夏晚年初次見到許石之子憶起的歌詞。[7]

這麼用力，反叫人狐疑，「真自由」是形容詞或名詞，是祈請或提醒？歌詞中的臺灣國泰民安，但以過去式描述。祝願虔誠，心情懷舊，更像是民生現況正處匱乏。

此時的國民政府仍舊位於中國，財政瀕臨破產，從臺灣取得資源與貨幣是最簡便的方法。日本時代留下的企業被收歸為獨占的公營企業，臺灣銀行除了墊付中央軍政款項，並增加貨幣發行。日本政府於一九四五年八月撤離臺灣，十月臺灣行政長官公署成立，從一九四六年初開始大幅度的惡性物價膨脹。

原作詞者薛光華、許石、蔡瑞月以及眾多有志之士觸目所見的一切，讓他們滿懷焦慮。他們在那一刻尚不知道的是，艱難才剛開始。從該時直到一九五〇年底，薹售物價指數上升 218,455.7 倍，平均每年上漲 676.1%。8

矛盾的是，〈新臺灣建設歌〉這樣的歌曲主題理論上是「社會需要」的，可也是當權者不樂見，消費者也意興闌珊。許石的臺灣音樂之路一開頭要面對的，就是作品和市場──包括大環境、一般聽眾、審查單位──的考驗。

換歌名與歌詞的原因如今不得而知，只知道許石立刻從善如流。他找來劇作家鄭志峯以原曲調重新填詞，成就一首紅得發紫的愛情歌曲。六十幾年後，電影《海角七號》裡，茂伯手拿月琴自彈自唱的就是這首〈南都之夜〉。

外界對〈南都之夜〉評論多為歌詞親密露骨，惹得民風保守的青年男女春心蕩漾，

難怪膾炙人口。[9]瀏覽全曲，最大膽處應是「（男）妹妹啊我真愛你，（女）哥哥我愛你」，實際上，叫哥哥喚妹妹的用語，早在三○年代流行歌中已多不勝數。單舉知名詞人作品，周添旺〈青春花鼓〉「（女）只愛哥哥，（男）只愛妹妹」，陳達儒〈戀愛快車〉「（男）我叫妹妹，（女）我叫親兄」，陳君玉〈愛戀列車〉也是一聲聲的「帥哥哥」、「小妹妹」。

相對之下，〈南都之夜〉一點都不離經叛道。

曲調中西合璧，歌詞自帶動感畫面，滿滿內心戲外加山盟海誓，以獨唱、對唱、合唱帶來一場輕鬆又熱烈的情話綿綿。聽眾不在意音律合不合，哼哼唱唱就能沾染歡愉。

持平的說，歌詞距離情色還很遠，甚至遜於流傳許久的俗曲小調〈桃花過渡〉或〈十八摸〉中，撩雲撥雨的熱度。

〈南都之夜〉並不輕佻，情感坦率自然，唱來琅琅上口，同時有效的讓人忘卻原詞中語重心長的尖銳批判。

許石的音樂理念和推廣手法，時常讓我想起中國流行音樂之父，一九二○年代開始發表作品的黎錦暉。

這兩人在音樂史上的地位並不對等，背景、音樂養成、性格、創作風格皆天差地遠，

但同樣對民歌俗曲抱持濃厚興趣，都做過下鄉採集的工作，也把成果融合到流行歌曲之中。兩人都寫過政治氣息濃厚的歌，更多甜言蜜語的情歌，也在各自年代訓練出許多學生，以歌舞表演席捲所到之地，同時為尚不成熟的流行音樂、廣播和電影提供一批表演人才。

許石與黎錦暉最與眾不同的共同點，是把全國當成教育對象，意志堅定的希望更多人聽到自己的音樂，傾家蕩產也在所不惜。在這樣的前提下，難免會把厚重的政治經濟議題塞入輕薄短小的歌曲裡，但許石比黎錦暉學得更快更聰明，他不像黎錦暉固執的創作夾敘夾議的歌曲，〈新臺灣建設歌〉後幾乎放棄此類做法。

對許石而言，音樂的價值遠勝任何事物。即使有話想說，也不能妨礙音樂發表。他一心一意期盼讓人聽見臺灣的聲音，包括自己和其餘音樂家創作的歌曲以及民間歌謠，而民間歌謠與流行音樂之間的界線在他眼中沒有一刀劃分的必要。

在許石發表於一九六四年的集大成作品《臺灣鄉土交響曲》民謠組曲中，〈南都之夜〉置於起首，是他創作之始，也是民間音樂的代表。這首歌有著鄉野民歌的質樸快活，也有通俗日常的口語化歌詞，與清晰的「文明」光澤——特別是飽滿的伴奏、美聲演唱技巧、舞曲節奏的編曲——水乳交融，是把流行音樂與民謠熔為一爐的況味。以嚴肅音

樂的作曲技法來看，許石要寫作交響曲是有點勉強的。但濃烈的熱情與信念讓他的音樂閃爍異樣的光芒，相隔半世紀再聽，依舊令人動容。

一九五九年之後，許石至少兩次錄下他自己演唱的〈南都之夜〉，分別與後人不熟悉的女歌手廖美惠和江青霞對唱，從唱腔判斷很可能都是許石學生。奔放流麗的倫巴樂聲中，我們眼前出現穿著 A 字裙洋裝的女子，歌聲在真假音間漂亮轉換，眼神嬌羞，笑意盈盈。而許石身穿純白西裝，風度翩翩，雖有掩不住的滄桑，但滿臉興高采烈，邊唱歌邊腳點地打拍子。許多音符都以滑音連結，如同牽絲般象徵濃情密意，這種在古典音樂中會被認為「不正經」的唱法讓人想起歌仔戲，是有洋化色彩的、綺麗濃彩的美聲歌仔戲，遠比真正的聲樂唱法更親民，更有凡塵氣味。

此時許石音色沙啞疲倦，卻一如既往，在音樂裡掏心掏肺，毫無保留。

回到《新建設》落幕的時刻，返國不久的許石從臺南出發，帶著過去的豐功偉業與新作歌曲巡迴表演。[10]次年初，腳蹤回到臺南，許石與他創辦的梅花舞樂劇團多次登臺，直到二月下旬。[11]

幾天後，二二八事件從臺北爆發，延燒全島。蔡瑞月被捕下獄，許石暫時退出舞臺，

到中學教書，以自己編寫的歌曲當作教材。[12]再接下來，許石創辦唱片公司，唱歌、錄歌、寫歌、教大家唱歌。

從另一個角度來看，〈南都之夜〉熱度持續多年，先是在香港電影《空中小姐》裡，由葛蘭翻唱為〈臺灣小調〉，歌詞盛讚臺灣之美，《許石作曲集第一集》樂譜也跟著把〈南都之夜〉稱為〈臺灣小調〉。[13]這個旋律還演變出許多曲名與歌詞，包括收入音樂課本的《我愛臺灣》，無數人從小唱到大。

就這樣，許石的精心創作變成臺灣民謠的代表，也就模糊年輕氣盛的他曾經承受的政治壓力，更難追索威權體制對他造成的衝擊。儘管如此，如果把新舊歌詞重疊，愛美麗島變成愛妹妹，不再提及日子慘澹，絕口不說傷心的原因，我們仍舊能聽見許石藉哥哥的口，唐突莫名的唱出「害阮空悲哀」，「艱苦你敢知」，以歡快迷人的歌聲，帶著人們一聲又一聲，傳唱不停。

〈望你早歸〉

每日思念你一人　袂得通相見

親像鴛鴦水鴨　不時相隨　無疑的來折（拆）分離

牛郎織女他二個　每年有相會

怎樣你那一去　全然無批　放捨阮孤單一個

以淚水淬釀的一罈溫柔

一九四六年，世界大戰的餘震仍晃，百業蕭條，民生困乏。

那一年，楊三郎（一九一九～一九八九）尚未創辦轟動全臺的黑貓歌舞團，是個名不見經傳的小喇叭手，第一次發表創作歌曲〈望你早歸〉。

歌曲唱的，是思念，是渺無音訊，是生離，更是死別。那個年頭，有滯留南洋、未知生死的臺籍日本兵，有遠赴日本、滿州與中國、闖蕩天下的臺灣年輕人，也有正要被遣返回日本的在臺日本人，還有越來越多從中國遷徙

〈望你早歸〉，那卡諾詞，楊三郎曲，紀露霞首唱，一九五六年鳴鳳唱片發行 1

而來的軍民。

複雜的政治與戰爭體制下，何者為國、何處為歸屬，不易說清，流離在外、家破人散者多得難以計數。歸期茫茫，愁緒惶惶，說不盡內心翻騰，那麼，就用唱的吧。

楊三郎本名楊我成，自幼不愛讀書，但對音樂萬分著迷。小學就擔任軍樂隊小喇叭手，中學畢業後在舞廳操作電梯，同時跟舞團的舞廳老師鄭玉東學習小提琴與小喇叭。

一九三七年，在家人反對下遠渡日本，在知名音樂家清水茂雄門下當學徒工，藝名「三郎」。他晚上出外工作，薪水交給老師，白日學習樂理、作曲、編曲，還要擦地板、燒洗澡水。三年後出師，走遍中國東北，在大連、新京、奉天、哈爾濱、青島做樂師。

一九四四年回臺，被政府徵召到宜蘭，負責吹奏傳令、起床、消燈的號角。[2] 音樂家要生存，比尋常人更辛苦。楊三郎多次想轉行，還試著跑到廈門羽衣舞廳擔任樂師，可惜局勢不穩，只得經香港返回臺灣。[3]

一九四六年，他組織樂隊，進入臺灣廣播電臺。在剛剛「光復」的臺灣，臺語歌曲每週僅僅一個時段，能放的歌曲依舊不夠，電臺於是鼓勵樂手創作。楊三郎禁不住擔任音樂組長的呂泉生多次邀請，以及樂隊鼓手那卡諾（本名黃仲鑫，一九一八～

一九九三）的躍躍欲試，寫出了〈望你早歸〉的曲調。[4]

他應該沒想到，不甘不願寫下的曲調，最終竟成傳奇。他更無法預料，接下來還有好幾首曠世佳作將由他手中創造。

詞作者那卡諾也是頭一回提筆，卻能寫出了一闋雅俗共賞的優秀歌詞。他寫的長短句文意淺顯，沒有押韻，不求對仗，不避重複用字，以極俗以至於雅的白話，勾勒出別離後的倉皇無助，無可抑制的渴望與失落。

〈望你早歸〉

講阮每日悲傷流目屎　希望你早一日返來

阮只好來拜託月娘　替阮講給伊知

那卡諾瀟瀟灑灑恣放的字句，與戰前四平八穩的流行音樂相較起來，實在太出格，要譜上曲調，比常見的工整結構難得多。[5]楊三郎居然能找到最適切的聲音，以一種沒有算計味的灑脫，把不規則的詞語收納得精巧乾淨，從中蔓生出跌宕綿延的樂句。

〈望你早歸〉入耳勾心的旋律背後，是細針密縷且飽滿的音樂肌理，讓人驚豔。是楊三郎感受力敏銳異常，或是二十七歲的他已經懂得何謂浪漫，何謂愴涼？

或許是江湖閱歷，使楊三郎兼顧技藝與大眾喜好，而長途奔波與磨練的日常，帶給他遠超過同代音樂人的眼界，不拘泥於學院派的遊戲規則與理論教條，因而產出生命力旺盛的作品。〈望你早歸〉沒有初試身手的青澀，叫人一聽就驚喜，繼之湧起恍惚的熟悉感，彷彿前世就愛過，此生重逢恨晚。

一主一副的曲式鋪陳，打破了當時臺灣創作歌曲喜好一段歌詞重複三次的慣例，前後相同的曲調包夾著情詞懇切的中段，以酸楚始，以酸楚終。奇特之處在於，楊三郎不遵循一般把全曲最高音安排在中後段落高潮處的手法，他的曲調揪心得抑揚起伏，讓歌手從頭柔腸寸斷至尾，也以唯一的低音標註出高潮段落，「**也是月欲出來的時**」。

他也捨棄傳統漢樂中樸拙、不具野性的音程，轉向帶有日本音階風味的小二度與大三度，這兩種音程在曲中密集且交錯，賦予歌曲飽滿跌宕的張力，與荒涼冷寂的基調。東洋氣息讓旋律偏於陰柔，而節奏與和聲散發著張放的爵士音樂底氣，兩相平衡，開闊了風格跨度，得以擦出新鮮火花。

詞曲的緊密嵌合，讓這首歌宛如奇花異草，聽者愛不釋耳，也吸引無數演奏者與演唱者，紛紛拿出獨到詮釋據為己有。現今到網路影音平臺上搜尋，演繹此曲的歌唱者多，樂器獨奏也多，還有弦樂四重奏、探戈手風琴、巴洛克協奏曲、爵士樂重奏，族繁不及

備載，每種編制和編曲都奏唱得酣然盡興，效果迷人，讓聽者墜入魂牽夢縈的悲傷中。

究竟，歌曲裡的敘事者活在哪個時空裡，是日日夜夜椎心泣血的相思，以至於把白日活成了黑夜？或是，停在見到愛人最後一面的那個太陽落下、月亮露臉的時刻，從此住在無止盡的昏瞑裡？

思念千斤重，銷魂黯然，寧願天永遠亮不起來——至少，月娘在的時候，還可以寄託心事。

在我聽來，〈望你早歸〉在技巧上最高段的演唱，出自一九九二年陳芬蘭《楊三郎臺灣民謠交響樂章》，由楊三郎的學生紀利男製作，是一張雅俗共賞的音響發燒片。

錄下這首歌的時刻，陳芬蘭離開歌壇近二十年，功力比過往更上好幾樓，讓人甘願忽略管絃樂的喧噪。她跟美空雲雀一樣能句句變換色彩，轉音也靈巧得讓人驚喜，而哭腔恰如其分，微微點出旋律中的日本色彩，全曲最低音「也」字沉吟又清爽，有畫龍點睛之妙，聆聽上充滿搔到癢處的痛快感。

歌唱技藝上，陳芬蘭略勝一籌。可是論情意、論詮釋，紀露霞是不二人選。

歌曲最早的錄音為在一九五六年鳴鳳唱片發行，楊三郎屬意出道不久的紀露霞演唱，

為管樂器獨占鰲頭的搖擺曲風。紀露霞嗓音稚嫩拔尖，因為經驗不足，部分樂句收尾姿態決絕，與哀傷不捨的歌詞相悖。不過，全曲佈滿隱微的溫婉潤飾，用心昭然可聞，次年亞洲唱片要為楊三郎出版個人作品集時，楊三郎再次指定她演唱這首歌。[6]

這一回十分精彩，紀露霞口吻舒緩，甜中夾酸又帶淚，惆悵中有澎湃，新加入的口白真誠動人。[7]唱片極為暢銷，紀露霞從此順理成章的成為楊三郎最佳代言人。從那一年她二十一歲，直到這幾年偶而露面演唱楊三郎的歌曲，不管是〈望你早歸〉、〈孤戀花〉或〈苦戀歌〉，她都能以細緻卻也節制的風格，展現絲絲入扣的詮釋。

晚年的紀露霞回顧起來，曾滿臉歉意的表示，早年在唸〈望你早歸〉的口白時，她連初戀都沒談過，表現差強人意。多年後，歌詞中生離即是死別的情境卻在她的生活中上演，失智丈夫的失蹤讓她受盡折騰，只能枯等吉音凶訊。

音樂的深度，是以殘酷的真實人生換來的。

二○○五年，紀露霞發行演唱五十週年紀念專輯，她也在這一年找到丈夫遺骨。往後，她繼續演唱〈望你早歸〉，深邃歌聲中有風霜，有朝思暮想的重量，還有強大的自制力。不能不提的，是她多次在演唱會中唸的出色口白：

若是黃昏到　月娘欲出來的時

我　我的心肝

內斂的刻骨哀慟，提升了歌曲的藝術層次。她不哽咽，卻能讓全場聽眾聞之動容。[8]
即使是天生歌姬，面對一首落地即成經典的歌曲，也要在跨越浪漫與愴涼，凝望過生死深淵之後，才能輕輕唱出「每日思念你一人」，淚水淬釀成一罈溫柔。清亮如朝陽的音色褪去，昇華成深情萬丈的月光暝，照亮比夜更黑的孤單，更深不見底的思念。

〈蝶戀花〉

红々花蕊當清香　春天百花欉

青翠花蕊定々紅　不驚野蜂弄

心愛哥々你一人　花美永遠同

阮是忍耐風雨凍　歡迎你一人

洪一峰少年老成的溫柔起點

初次細讀〈蝶戀花〉三節文字與樂譜，我是詫異的。

正因為知道這是名滿天下的「寶島歌王」最早對世界唱的歌，是未至及冠的大男孩初出茅蘆的創作，我以為理當有著最氣盛勃發的心緒，且青春洋溢。可是筆尖流露的，卻是老成、而且老派作風。

這讓人十分不解。找遍字字句句、音符節拍，都尋不著豪情的、奔放的、乃至叛逆的銳氣，只見平鋪直敘的談情說愛，一片春暖花開、團圓完滿，毫無衝突，

〈蝶戀花〉，洪一峰詞曲，王蓮舫、楊富美首唱，一九五六年亞洲唱片發行 1

也無衝勁，顯得老氣橫秋，少了一點什麼。

轉念一想，歌曲中理想化的和諧，豈不正是出於年輕人獨有的天真，才會追求玫瑰色系的幸福快樂。也許還沒學會如何面對遺憾，或者不明瞭殘缺比完美更有力道，又或許因為現實裡的日子充滿挫折，將美好的幻想注滿歌曲是最容易的作法。

當然，我們也可以說，戀人絮語型的情歌不都是這樣的嗎，你儂我儂，堅心不變，直到海枯石爛？然而〈蝶戀花〉不同，不光是歌詞，曲調亦是平平整整、波瀾不興，音樂最緊繃處只是音域高了一些些，和弦節拍皆無質變，也無量變，少了細膩肌理和閃爍在音裡行間的微妙靈光。

色澤再美，一旦單調就失去了扣人心弦的張力，不帶一絲酸澀的純然甜味其實更容易讓人乏味。而愛情，從來不可能順心如意，並非這首歌詞所言，心心相印就能長長久久。

儘管如此，〈蝶戀花〉還是可以看出創作者浪漫的細膩心思，以及對愛抱持的殷切期待。唯一超出稿紙格子方正邊框的，是歌詞這句「**戀花多情多是非，不敢來分開**」，輕輕把風恬浪靜的畫面截破一角，流瀉出隱藏在清澈如夢的文字底下，太多的焦慮擔憂、傷春悲秋，來自難以承受的敏感與傷感。

一九四六年寫出〈蝶戀花〉時，本名洪文路（一九二七～二〇一〇）的洪一峰年方十九，但這個時刻他為自己取的藝名是「洪文昌」，〈蝶戀花〉是他創作的第一首歌曲。[2]

沒有人估算得到，這位籍籍無名的少年家終有一日會成為名滿天下的音樂人，一生還會產出許多與〈蝶戀花〉一樣的情歌，其中一些作品成就非凡，流傳極廣。連他自己也預料不到，雖然獻身音樂的頭幾年，他是以演奏樂器為主、歌唱為輔，[3]但他將會成為歌喉大受歡迎的歌手，連帶成為歌唱電影男主角，縱橫歌廳、秀場、演唱會二十年之久。

洪一峰的創作生涯，就從〈蝶戀花〉開始。

臺灣流行音樂史中，通常作詞者寫好歌詞，作曲任務會落到其他人身上。與洪一峰一樣年輕的作詞者不多，例如陳達儒，第一首暢銷曲〈夜來香〉發表時也是十九歲。少於二十歲的優秀作曲家就更少了。文字還可以修飾和模仿，但音樂不同，比文字更吃天分，也索求更高的技藝門檻。雖則音樂外在的炫爛誘人感官，奇思妙想亦可堆砌在聲響中，可是內涵與創作者人生的深度成正比，很難援筆立成，憑空出現。

優秀作曲者非得在時光洪流中拋光打磨，雕塑凝鑄，在往事裡悔悟沉澱，生出靈光。

即便如此，我們仍能說聲幸好——幸好這裡的老氣並不油腔滑調，反而可以視為未經世事的單純與生澀。〈蝶戀花〉叨叨絮絮著完美的情愛樣貌，形式謹慎有餘，溫度不足。

這樣的情歌恍若海市蜃樓，其中的美是霧中風景，是想像也是冀望。

是故，不妨把這首歌看成一篇少年習作，是萬丈高樓的起點，也是期待後續發展的邀請。

洪一峰之外，在一九四六年寫出第一首創作曲的，還有許石與楊三郎。這兩人年紀相當，皆長洪一峰八歲。另一位音樂人文夏比洪一峰晚一年出生，他一九四六年還在日本唸書，後來的腳步卻快得多。洪一峰要到一九五九年才開始走紅，成名最遲。那年他三十二歲，投身音樂工作已超過十五年，真可謂「大格雞慢啼」（Tuā-keh ke bān thî）啊。

洪一峰見證了戰後音樂產業如何從百廢待興到百家爭鳴。他與愛好音樂的兄長洪德成、友人鄭日清、翁志成分別合作，自組小型歌唱樂團，從家庭喜宴、商家開幕、那卡西、淡水河邊自辦的低成本「露天音樂會」、一直唱到電臺音樂節目，也創作、賣樂譜、開設音樂教室。[4]

洪一峰的音樂養成最貼近庶民，也最不受精緻美學影響。音樂能力是在他掙錢餬口

在 1958 年加入亞洲唱片時，洪一峰已灌錄多張唱片，現場演出經驗更是豐富。

時熬煉得來。許石、楊三郎、文夏都曾過鹹水，只有洪一峰在闖蕩江湖之前未曾出國，未曾拜師，沒有身分地位也沒有頭銜。

長達八年，洪一峰與「天聲音樂團」在臺北臺南之間走唱那卡西。我們可以比較另一個場景：幾年後，楊三郎不得已成為那卡西樂手，因著落魄遭遇垂頭喪氣在床上躺了一週。[5]那卡西在楊三郎眼中是下海低就，對草根階級卻是收入的一大來源，是踏實日常。兩相對照，可見洪一峰起點之低了。

缺經濟資本的人，往往更缺文化資本，特別是人脈。許石認識舞蹈家蔡瑞月和市議員許丙丁，[6]楊三郎在廣播電臺的主管是音樂家呂泉生，[7]與洪一峰差不多同時開始組樂團的文夏表演邀約不斷，非但能在大型戲院演出，連企業家蔡文華一九五六年在臺南籌備亞洲唱片之前，已親自找上門。[8]洪一峰想在音樂之路邁進一步，得耗上兩倍力氣。

一九五六年，《蝶戀花》受到亞洲唱片青睞，但該公司卻不找這位原作者演唱。當時洪一峰只能在其他唱片公司灌唱，多半演唱別人的創作。

一九五八年，洪一峰終於進入亞洲唱片。只可惜，當時最風行日曲臺唱，他只能演唱外來的翻譯歌。要等到一九六○年，雙方合作第四張唱片時，洪一峰終於得到錄唱自己創作的機會，〈舊情綿綿〉一出，用「轟動武林」來形容盛況也不為過，洪一峰總算

揚眉吐氣了。[9]然而，他始終沒有機會在亞洲唱片親自演唱生平第一首創作曲。

〈蝶戀花〉裡「**阮是忍耐風雨凍**」唱起來輕鬆，坑坑疤疤的路走起來一點都不容易。

〈蝶戀花〉寫作時，洪一峰克漏字填空般，慎重又認真的，把像樣的音符詞句排列組合在七加五字、八小節四大句的三拍子歌曲中。

他的沉潛期很長，在生活中緩慢摸索出音樂真貌。紛濁塵世供應了他創作與演唱的完整養分，幫助他褪去少年習作中那種對完美的執迷，漸漸擅長以多愁善感的情歌切中時人脾胃。後來他最紅的歌，就是他學會以音符在愛裡纏綿惆悵的成果。

這位形象總是沉鬱癡情的音樂人，從〈蝶戀花〉一路留下麵包屑，留下曾經的樸拙與天真。他少年老成的溫柔藏在一切的起點，等著我們回頭拾起，靜靜聆聽。

〈港都夜雨〉

今日又是風雨微微　異鄉的都市

路燈青青　照著水滴　引阮的悲意

青春男兒　毋知自己　欲行佗位去

啊　漂流萬里　港都夜雨寂寞暝

沒有說出口的，

永遠比說出口的更多

他不願去算這是第幾個停泊的港口，也不敢去數在海上討生活多少年了。

港口的點點燈火，匆匆返家的路人，都叫他想起遠方溫柔甜美的身影，就是起初讓他毫無怨言出海，一趟又一趟跑船，也讓他咬牙撐過餐風露宿，甚至幾回海上搏命的，那個身影。

漂浪太久，很難回到陸地上的生活了吧。但說真的，他也從未習慣四海為家的孤寂。討海人最怕的，不是走遍異鄉，而是下

〈港都夜雨〉，呂傳梓詞，楊三郎曲，許石首唱，一九五五年左右女王唱片發行 1

船後無處可歸。

風不大，他卻打了個寒顫，隱約憶起每次靠岸都碰上陰雨綿綿。他說不出為何覺得這麼冷，就像他理不清心底感受，彷彿大海茫茫渺渺，永遠翻騰個不停。

〈港都夜雨〉主人翁的心事一言難盡，這首歌原本被寫下時，也是任何字詞都無法傳達旨趣的純音樂演奏曲。

此曲原名〈雨的 Blues〉，楊三郎寫於三十歲，正在美軍出入的基隆國際聯誼社擔任樂師，是老練的小喇叭手。他帶著在日本拜師學藝、踏遍中國東北舞廳演奏的歷練，以及創作〈望你早歸〉、〈苦戀歌〉、〈黃昏再會〉的心得，在〈港都夜雨〉樂譜上，標註「Slow Rock」（慢搖滾，這是約定俗成的說法，實際演奏會是慢板節奏藍調）風格。[2]

楊三郎筆下的雨，在紅塵中撒潑打滾，一點一滴都散發出驕縱而憂鬱的都會氣息，比流行音樂多了一絲爵士樂辛辣滋味，叫人聽了又聽，欲罷不能。

曲調一出，臺下聽眾反應熱烈，變成熱門點歌，也漸漸流傳於世。楊三郎樂隊中的琴師呂傳梓惋惜好歌無詞，提筆填下情景交融的三段文字，[3]比原先的純音樂版本更為風行。

問世沒多久，就讓人誤以為是「風行本省二十餘年」的老歌了。[4]

過去認為，楊三郎創作此曲的時刻是一九五一年，介於他在廣播電臺演奏和創辦黑貓歌舞團之間，大約在一九五三年填上詞。[5]可是我卻在一九四九年七月「黑松汽水流行歌競賽大會」十首正當紅的參賽歌曲中，找到了〈港都夜雨〉和完整詞曲作者姓名，說明問世時間比原先以為的更早。[6]在二○○○年的「歌謠百年臺灣」世紀金曲票選活動中，〈港都夜雨〉和戰前〈望春風〉、〈雨夜花〉一起名列臺灣流行歌中，高掛最受民眾喜愛的臺語歌謠前三名，足見半世紀以來此曲散發出的強大魅力。[7]

各種意義上，歌詞都是成功的。呂傳梓不是文字工作者，憑藉的是對音樂的敏銳感知，塑造出孤獨的漂泊畫面，也掌握住音樂中難以言喻且無以名之的氛圍。沒說出的、未現身的、不明確的，比文字表面說的的更多。

文字充滿水的意象，雨、海，不說破的男兒淚，忽略不提的血汗。文字也充滿看不見卻無所不在的風，避不開也揮不去，如刀銳利，讓人寒徹肌骨，也引人感傷。

討海人無論身在何方，所思所想都是心愛女子的身影，隨他出海、陪他入港，可是女子實際上未曾在歌詞中露面，更從他的生命中缺席。

歌詞講的是今日，叨唸的是過去。因為無法承擔也無法正視過去，就摸不著未來，

且失去此刻當下。是以，第一節以今日開頭，但今日被記憶糾纏纏得幾乎消失；第三節以未來收尾，而未來前程茫茫。到底「欲行佗位去」啊，又有過去的誰在等候自己？

即使有人守候著主角，也不在敘事者暫歇的這個海港。曲名為「港」，港是行船目的地，與濕冷遼闊的大海相比，陸地上的港口穩妥溫暖，可避風可躲雨，還附帶絢麗多姿的繁華港都，吸引力大得多。話雖如此，每個港灣對於出外人都是異鄉，不是終點也不是歸宿，是下一段浪跡天涯的開始。

〈港都夜雨〉是臺灣流行音樂史上，第一首原貌是器樂演奏曲的流行歌曲，演唱或演奏起來，酣暢程度是其他歌曲難以望其項背的。如此強烈而獨特的存在豐富了臺灣流行音樂，也提醒我們：作曲者自身演奏技藝的精湛，會大幅拉升作品精緻與豐富的程度。

曲先於詞，打破流行歌曲常見的創作順序，有兩層意義。第一，此曲原名與「港」無關，無須把歌詞內容限制在作曲者創作所在地，基隆。第二，即使無詞，該旋律已是完整存在，因此文字無法限制曲調，反倒要遷就音樂的起承轉合，作出相應的風格質地。

那幾年的楊三郎都隸屬於職業樂隊，眾多歌曲手稿包含了前奏與尾奏，顯然他構思音樂時，也一併顧及實際演出效果。由小調音階破題的旋律線條傾洩出放肆而流暢的爵

士味，附點的搖擺節拍帶來結實的爽快感，樂句結構的不工整賦予全曲任性跋扈的性格，銅管樂器演奏起來蕩氣迴腸，有著潑墨般的寫意。

〈港都夜雨〉擁有單一條旋律線所能承擔的最大磅礡，能輕易把血液煽動至沸騰，給了演唱者與演奏者最大的揮灑空間。

這樣的好作品，要唱壞很難，但要詮釋得淋漓盡致，更難。

最早的錄音現已難以聽聞，由楊三郎外甥女婿許石於一九五五年左右灌唱發行。

一九五七年又有兩個版本，演唱者分別為吳晉淮和許石，兩人皆自日本歌謠學院畢業，都走每字每音慎重其事的歌路，風度拘謹儒雅，像是穿著全套西裝、配上英式牛津雕花皮鞋在海邊開演唱會，曠蕩豪氣不足，餘韻也不足。

此後，雖然偶有翻唱，[8] 卻與前述幾個版本同樣忽略曲調豁達奔放的本色，偏重悠揚淡雅的色調，欠乏情意糾纏的重量。〈港都夜雨〉一旦抹除俗世煙火氣，就少了耐人尋味的魔力，再飄逸再雅致，歌曲的大半靈魂消失不見。

這首歌真正晉升為經典作品的關鍵，出自一九九四年齊秦的臺語專輯，編曲跌宕洶湧，是當年ＫＴＶ點播排行榜上的黑馬。[9] 虹樂團率性打破爵士藍調的框架，成了波沸浪

別錯過亞洲唱片 1970 年發行的這張合集，有吳晉淮中規中矩的〈港都
夜雨〉，還有紀露霞〈女性的復仇〉與〈黃昏嶺〉，極富歷史意義。

騰的抒情搖滾風,華麗的電吉他無翼而飛。齊秦的聲線要柔情有柔情,要氣勢有氣勢,有微風細雨,更有烈風驟雨,光是聆聽,就有躁動又冷冽的波浪一陣陣打在身上的錯覺。齊秦清秀的嗓音展現出凜然詩意,以淺斟低吟始,轉入引吭高鳴,張狂的傷感揚起水光激灩,漣漪久久不散。

值得一提的,還有擅長月琴演奏的音樂人陳明章二〇〇一年演唱的版本。[10]陳明章把旋律裡兜轉迤邐的附點節奏,拋磨成單刀直入的等長音符,在淡水走唱團翻江倒海的恢宏聲勢中,「**港都夜雨落袂離／哪袂停**」瞬間拔高鏗鏘,穿透耳膜。他的唱腔不拘小節,更不拘泥於詞意,竟也震盪出一種滄海桑田、時間凝結的浪漫,以及似水若霧的留白。

這是一首清澈體現出海島性格的歌。一旦有人看透了〈港都夜雨〉的本質——聽起來是吶喊,骨子裡柔情似水,不是江河水而是滔滔海水;唱的是飄流,渴望的是歸屬;憂鬱得老是喊著要放棄,卻又挺身迎接一次次風浪——不管編制大小,是爵士、民謠或者搖滾風格,只要切中音樂核心,韻律波動本身就能演出披星戴月的爽颯風範。

曲中人追逐的,與其說是詞中那位面目模糊的女性,不如說是未知的自己。陳明章的滄桑留白,齊秦的漣漪不散,他們的音樂都捕捉到〈港都夜雨〉獨有的飽滿後勁,掀

起千堆雪底下那若隱若現的殘影、暈影、倒影、投影，屬於創作者，也屬於演唱者與他們的樂團，更屬於聽歌的我們。

而音樂，如同大海，是無邊無際的渴望與迷茫。歌詞給了曲調一層肌膚，一件外衣，讓人可以接近與理解，可是再動人，也無法道盡音樂的全部。

沒有說出口的，永遠比說出口的更多。

〈夜半路燈〉

夜半濛霧罩四邊　路燈光微々　路燈光微々

偎在燈柱悶無意　靜々等待伊　靜々等待伊

作為全才音樂人，許石不僅

會唱歌，歌聲還極富特色。很少

有歌手像他那麼懂得以嗓音表現

出千變萬化的豐富情緒，能在細

微處釋放不同維度、多種層次的

情感表現。

　　唱歌的許石是認真的，走的

是澎湃洶湧的演唱路線，聲音情

感飽滿。這種風格一不小心就會

給人誇張作態之感，但是聽者從

來不會覺得他矯情，反而感受一

種對音樂的虔誠，能夠理解他過

度用力是出於懇切，繼而湧起另

許石炙熱酣暢的歌聲背後，

有著溫柔守護的身影

〈夜半路燈〉，周添旺詞，許石曲，許石首唱，一九五五年女王唱片發行 1

一番出戲的、意料之外的感動。

從創作歌曲、音樂教學、帶團巡演、採集民謠、乃至創辦了戰後最早的唱片廠，商號包括中國、女王、大王到太王，都是許石為了讓人一聞臺灣音樂之美，鞠躬盡瘁的踏遍所有音樂相關領域。在他費盡力氣又花樣百出的背後，是審慎莊敬的處事態度，我們也在歌曲中聽到同樣的一本正經，毫不保留的投入歌詞情境中。

許石滿懷熱忱投身音樂事業，以他鍾愛的歌曲接觸廣大聽眾，在歌聲中流露不世故的風骨。再加上對音樂敏銳的感受力，讓他的演唱展現出強大的故事力與感染性，毫不客氣的剖肝瀝膽，畢恭畢敬的為聽眾奉上他赤裸裸的抒情。

許石是稱職的演唱者，氣息沉穩而悠長，吐音清楚但不咬文嚼字，動靜皆宜。自作自唱的〈南都夜曲〉興高采烈，〈餅店的小姐〉妙趣橫生，都具有吸引人一聽再聽的魅力。

不過我總認為，題旨悲傷的歌曲才是他最擅長的。

傳達哀戚之情時，許石從不吝嗇地讓哭腔鼻音輪番上陣，收放自若，並且維持一貫的氣定神閒，營造出哀傷卻不苦情的氛圍。比如，在戰前作曲家姚讚福譜曲的〈悲戀的酒杯〉中，許石唱出了有史以來最哀矜的詮釋，而在那卡諾作詞、他作曲的〈到底甚麼

號做真情〉，音高和口氣都有大幅度的起伏頓挫，是歌詞「只有痛恨在心內」淋漓盡致的呈現。

既然可以把別人的故事唱得刻骨鏤心，許石唱起自身故事，更是豪氣萬丈，又柔情萬千。最好的例子，就屬他以個人經歷寫成的歌曲，〈夜半路燈〉。

〈夜半路燈〉完成於一九四九年十一月，[2]周添旺依著曲調填上歌詞，再於一九五五年左右初次灌錄唱片，一版輕音樂，一版許石親自演唱。

歌曲的由來，要回溯至許石與女友、後來成為他妻子的鄭淑華遠距離交往時，許石常在臺南火車站等候佳人來訪。隨著情感漸深，旋律也醞釀而生。[3]

不管是讀譜，或者聆聽各種版本的唱片，這道旋律總是給我異常炙熱且激昂的觀感，它承載的不是濃情密意下欣喜若狂的那一面，而是恨不得為戀人披星戴月的衝動，以及與歡愉等量的煎熬。音符裡，銘刻著戀愛裡的翻騰與騷動、熱切、寂寞難耐，叫人甜到牙疼，也酸澀到眉頭糾結。

年輕男性春心蕩漾，濃烈的慾念渴望其實是滋味複雜的。這很可能是許石選擇西洋小調作為基本語調的原因：既浪漫唯美，又有揮之不去的微微憂傷，與張揚舞爪的嘆息。

同時，也只有小調能輕易呈現飛沙走石的自虐心緒，翻來覆去，糾結纏綿。

與〈港都夜雨〉一樣，〈夜半路燈〉這類先有曲後有詞的歌曲，若以歌詞來認識這首歌就太受偏限了。音樂比文字更具有強大的包覆能耐，反之，文字太過具體，歌詞能體現旋律的比例並不高。這恰恰如同周添旺為〈夜半路燈〉所量身寫下的「夜半濛霧罩四邊」，歌詞要完整闡釋音樂，常常是見樹不見林，就像暗暝裡的昏昧不明，就著燈光還是看不透照不清。

不過，周添旺終究是樂壇老手，一九三〇年代就有近六十首作品發行唱片，是日治時期極少數兩手開弓、詞曲兼作的創作者。[4]他在許石的抽象曲調裡，抓到了不願放手的椎心愛戀，把那一股尚未塵埃落地、結成正果時的不安，轉化放大為孤獨寡歡的憂悶，度身訂造出少見的四節歌曲，可供聽者安放感情裡的脆弱，細細品嚐斷腸時刻的憂傷。

話說回來，若是這闋詞導致我們把這首歌視為尋常失戀的歌曲，就太浪費了。無論是與許石其他作品相較，或者對照一九五〇年代之前的流行音樂，乃至綜觀各時期的臺灣流行歌，比得上〈夜半路燈〉的旋律那樣酣暢瀟灑、既粗獷又柔膩的，舉不出幾首。這首歌處處藏著戀愛中的神魂顛倒，苦辣酸楚，浩蕩又深沉的熱情，輕輕一碰，就溢出歌詞的邊界。

許石能夠為音樂春秋大夢燃燒所有，我相信關鍵因素是他的戀人在他背後，比他還奮不顧身的為愛情、為家庭折腰。

當他為所愛的音樂犧牲，她為了他為愛犧牲。在臺灣流行音樂消費市場不成氣候的黯黑年代中，是這位女性堅韌如一盞不熄滅的燈火，讓許石自始至終都充滿對音樂的滿腔熾焰，也保有他嚴蕭又天真的歌聲。

〈夜半路燈〉寫下兩年後，他們結婚了。婚後不久，許石經營起唱片公司，他的新婚妻子還來不及過上洋溢著粉紅色泡泡的羅曼蒂克日子，就迎來年復一年的辛勤困苦，波折不斷。在缺乏錄音與唱片生產技術的狀況下，許石土法煉鋼摸索原料比例，[5] 和工人一樣全身鳥趖趖，流汗流湧。[6] 家裡的客廳就是唱片包裝工廠，總是囤放大量唱片，全家都要幫忙包裝、推銷、送貨。[7]

愛情不能吃，整屋子的唱片也不能吃，更辛苦的是，唱片賣的錢也不夠九名兒女吃飽。許石不計代價的追求臺灣音樂的理想，他的家庭不只與他一起追求，他的家庭也成為他所付上的代價。

對此，所有喜愛許石音樂的我們，不能不心存感激。

鄭淑華年輕時候的黑白小照看起來，髮稍微捲不張放，聰慧的臉龐淺淺掛著內斂的微笑，最有特色的是她毫無尖利凌人氣勢的眼神，是一雙瞇起的月牙眼，給人一種穩定又可信賴的安全感。[8]

婚後，鄭淑華放下臺灣煤礦公司薪水優渥的文書工作，也告別閒時彈鋼琴的淑女生活，[9]生兒育女，勤儉度日，恬恬（tiām-tiām）吞落所有生活的尖銳、壞運氣、壞際遇、壞局勢，溫暖的滋養一家大小。她忍受寄賣唱片的商家惡意損毀唱片，代替丈夫去斡旋收不到帳時的凶惡面容，[10]曾迫於生計窘困，含淚同意讓女兒們成為專職音樂表演者，接受丈夫長期而嚴格的訓練。[11]為了讓許石的夢想成真，這名女子的溫柔是最強悍的力量，作為一個偉大音樂人的牽手，鄭淑華所承受的艱難，恐怕比高知名度的許石更重。

以音樂來紀念愛情，對於這對佳偶來說，有著最純粹、最真誠、最素樸的意義。多年後，許石的子女語帶驕傲的說明〈夜半路燈〉如何在熱戀之中發想與創作，也語帶憐惜的憶起母親在病榻上如何哼唱著這首歌，宛若對著先一步離去的丈夫訴說衷腸。[12]在許石家人心裡，這個旋律是硬度可比鑽石的感情結晶，見證了這對戀人至死不渝的愛戀。

許石多次灌唱這首歌曲，可惜首版演唱錄音今已罕見。如果有幸聽聞，會聽見他唱

得清爽俐落，情感節制，沒有多餘哭腔、多餘的滾躍波盪，只有初生之犢的安穩與淡定。歌聲是燦爛的，深刻的平靜盈滿其間，展現一種決心唱到地老天荒的單純氣魄。

最常見、也是最迷人的版本，出自一九六九年太王唱片出版的《許石傑作金唱片》第二集。歌曲的風味已經與以往的演唱大異其趣，許石帶來了足以灼傷人的蒼涼，彷彿歌者積滿了歌曲以來二十年的滄桑，熟悉的前奏聲響起，就忍不住一口氣傾倒出來。儘管哀傷呼之欲出，仍然無法淹沒歌聲裡的鶼鰈情深，以一種對旋律了然於心的泰然自若，把那些曲折委屈，唱成沉甸甸卻甜蜜的負荷。

〈夜半路燈〉是許石創作中，翻唱率名列前茅的歌曲。

這首歌提醒我們，值得我們追憶的，不該只有許石，也要記得那位以她全部的溫柔，確保臺灣擁有一個無所畏懼、追風築夢的音樂家的勇敢女子，鄭淑華。

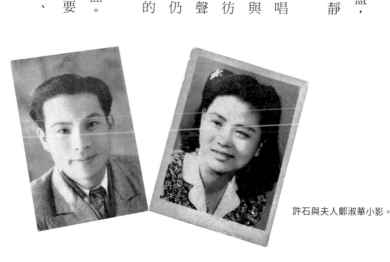

許石與夫人鄭淑華小影。

〈飄浪之女〉

沉靜的更深　窗外風飄一陣

想起舊恨暗傷心　真是紅顏薄命

生在亂世佳人　輕的生命　熱的愛情歸在

心所愛的人

沉靜美少年文夏，與臺語歌全盛時期的第一步

拿起〈飄浪之女〉[2]首版唱片，有兩處讓人十分著迷。第一，演唱者文夏的詮釋如一聲黯然輕嘆，道盡歌詞前兩字「沉靜」的女子形象。再者，是唱片片心的照片上，文夏那雙千言萬語、似笑非笑的眼神。

這是文夏創作生涯第一首歌，也是亞洲唱片公司發行的第一張流行唱片，以一面一首的七十八轉唱片形式出版，這是在一九五六年。文夏從此大鳴大放，他與亞洲唱片的合作更迎來臺語，

歌的全盛時代，臺灣流行音樂最輝煌的歷史自此開始。

亞洲唱片很快就把錄音格式「升級」成黑膠唱片，因此從〈飄浪之女〉算起，僅僅發行十一張蟲膠，也就只有這些蟲膠片心上，印著後來黑膠沒有的歌手照片。蟲膠片心底色素雅大方，介於水空色與湖水綠之間，襯出其上的黑白影像生動莫名，叫人感受到淺色西裝、白襯衫配深色領帶散發出的翩翩風度，恍然可見影中人脣紅齒白的立體色澤。

此時，文夏二十九歲，外表比實際更年輕。他的眼神未對準鏡頭，對觀者而言不帶威脅感，還添加幾分靦腆。溫柔的單眼皮下，漆黑眼珠水波流轉，不張揚的西裝油頭柔和了廣闊飽滿的高額頭，也為精緻五官增添高冷成熟氣息。

回頭細數，他在錄唱片前，花了近十年在臺南地區闖出一番名氣，少數人聽過他的樂團表演，更多人透過廣播認識他的歌聲，唱片上的照片可能是許多聽眾初次一睹他的廬山真面目。想必他們會發覺，文夏的好聲好氣與斯文樣貌十分相稱，沒有陽剛的霸道與殺氣，很適合代替歌詞中的女主人公娓娓道來，悠悠細訴。

〈飄浪之女〉曲調完成於一九四八年，是文夏初次提筆寫曲。他醞釀出一個淒美的故事，凝結為旋律，再請臺南當地文化界要人許丙丁寫成歌詞，講述一名煙花女子為了

愛情、為了生活，在城市之間輾轉遷徙，四處飄零。3

這個故事若出於普通高中生，多少會讓人感到早熟，風塵味太重。然而文夏不同，他幾年前已在日本唸完中學，父親期盼他日後經商，回臺後又為著父親的期望而進入商業學校，寫出歌曲時正就讀臺南高商二年級，二十歲。4 已臻適婚年齡的他，有著比同儕更豐富的見聞，但仍保有青澀的純情，一種憐香惜玉的渴望。

從薔薇色鏡片望出去，路柳牆花亦是亂世佳人。〈飄浪之女〉曲調前半和緩，如退潮時浪花拍打海岸起伏舒徐，些微怨懟稍起，即以一聲輕嘆化解。後半洶湧暗流，彷彿記憶襲上心頭，海波上見不著月圓，沒有風華夜色，燈火暗淡，闌珊處無人，徒留遺憾。

許丙丁為這個曲調配上了流麗的文字，一幕幕情節歷歷如繪，最別開生面的手法在於斷句。按照文意，第一節末的標點符號應該是「輕的生命，熱的愛情，歸在心所愛的人。」但配上音樂，「輕的生命」與後面的歌詞分屬於不同樂句，帶出生命屬於自己、是輕於鴻毛，而愛情徹底奉獻、甘願犧牲的氛圍。「歸在」二字與「熱的愛情」同一口氣，換氣後的樂句「心所愛的人」先引吭、再唱至盤旋的低音，像是仰望不可得的情人，然後放進心裡，恭謹而珍惜的收藏。

一九七一年，電視連續劇《猜謎》重新把這首歌的曲調填上新詞，由麗娜演唱，歌

曲同樣叫做〈飄浪之女〉，是以女歌手敘述女性心聲，詞意濃烈，雖然同名同曲調，卻是不同的音樂質地，溫潤不再，也少了文字設計上的巧思。

文夏譜的曲調是方整的，四個樂句各四小節，給了這首歌穩固的基調。許丙丁的歌詞刻意切斷音樂句法，造成平行又相疊的韻律感，文字的讀音順著音樂此起彼落，糾纏縈繞。音高不拘泥於一處，時而沉吟哽咽、時而激盪翻騰，抑揚頓挫頗有日本演歌氣勢，唱來自有痛快之感，讓人忍不住想藉之寄託心事，放意暢懷。

這首歌的故事性飽滿，給予歌者發揮空間。曲調寫完近十年，文夏再度唱起這首歌，已是不飄也無浪，輕描淡寫就足以讓詞曲在人心裡撞出瘀青。他的腔勢與其說是平靜，反倒像是星滅火熄，塵埃落盡。曲中人的滿腹委屈遙遠如前世，一分纏綿，換來九分淒涼孤清，貼切演繹了「只有我一身」。

如果嗓音的質地可以用光譜表現，文夏以鼻音及喉音主導的歌聲秀氣的程度，位於獷悍不羈的一百八十度對立面，又近於柔韌堅忍，散發出深邃綿密的意志力。如果嗓音可以測量溫度，文夏淡定節制，情志舒徐，底下蘊蓄著幽微溫熱的情義，兩相加總，去冰去糖，不膩味且回甘。

自始至終，文夏兼具雍容文雅和瀟灑任我行的歌路。他的歌聲老練流暢，讓人辨別不出演唱者年齡，而他的傲逸自若一以貫之，並未等到主演揹著吉他浪跡天涯的系列電影時，才以俠客風骨示人。文夏有著高而不尖的秀逸音色，雖然調性冷，但氣定神閒的溫和態度讓他的歌曲容易親近，肢體與聲音中的遊刃有餘也有安定人心的效果。

我們從〈飄浪之女〉首版唱片聽得很明白，這位歌手落落大方的音樂風格從最初就確立了，清新不濁，淡雅有味，再悲戚的歌也沉住氣平鋪直敘，不煽情更不濫情。既然文夏被公認是首屈一指的頭號臺語歌曲大明星，那麼，行之有年的「臺語歌就是苦情」這樣的觀點，就必須重新審視了。

在我看來，文夏最秀異出眾、也最值得剖析推敲之處，不在歌唱技巧或特殊音色，也不在臉蛋或造型，而是他在走到鎂光燈下之初，已經清楚如何塑造自己而成為大明星。文夏無時無刻都維持高度明星自覺，這使他成為臺灣有流行音樂以來首位巨星。很少有歌手擁有他那般集自信、自戀、自負於一身的王者之姿，他也確實長年稱霸，廣播、唱片、電影、電視、夜總會，前後六十餘年，任何一次出場都比同行成功。

以電影為例，他連續十年主演「文夏流浪記」系列，一開始對找上門來的導演郭南

宏開出十倍片酬的天價，謹慎且懷疑的試水溫。等到刷新臺語片票房紀錄，他轉而自己出資，且自編自導自演，電影上映時帶著親自訓練出的「文夏四姊妹」隨片登臺。

文夏風光現身，所到之處群眾無不瘋狂，還擠壞過戲院大門。他與少女團員一天可表演十八場，趕場到晚上十二點，前後十一部電影，巡迴全島十一趟。[5]

如此成績和做法，可謂前無古人、後無來者。彼時拍電影的人多如過江之鯽，但要長紅難如登天，半路出家的文夏居然做得有模有樣，部部賣座，牢牢抓住觀眾的心。

唱片也是一樣，出手前必先精準評估。文夏為亞洲唱片錄首批歌曲的同時，也為亦師亦友的許石灌了許石作曲的〈夜半路燈〉，但唱完就走。在亞洲唱片，文夏不光演唱，也選曲、編曲，第一回灌錄四首歌曲，三首是他的創作，另一首〈港邊惜別〉由他親自為樂團編寫伴奏。更重要的是他參與〈錄音工程，協助經營者蔡文華研究錄音設備。

文夏的唱片銷量，足以讓亞洲得以興建新大樓與錄音室，影響力從南部擴及至北部，市場遍布全臺。[6]一九五〇年代末起，亞洲唱片堪稱臺語歌武林盟主，從選歌到歌手都主導歌壇，起點就是文夏一手主導歌曲和樂隊而產出的有聲作品。

如果你問我，這位演唱〈飄浪之女〉的唱片歌手，是否對未來的功成名就滿懷信心？

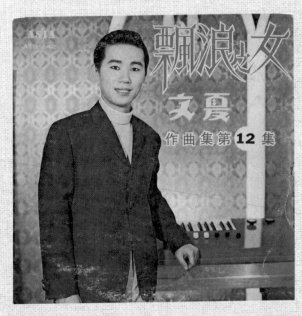

〈飄浪之女〉是文夏重新灌錄與發行最多回的歌曲之一，光 1970 年就
兩次收入合集，熱度不輟。

我相信答案是肯定的。文夏過人的判斷力與他商業世家的出身密不可分。他敏銳的音樂品味就像母親經營的文化洋裝店、文化縫紉補習班和父親的文化布行，引領風騷，帶動風潮，人氣、口碑與營業額都豔冠群芳。文夏的生意頭腦好，自主性高，有本錢也敢於喊價，他的音樂從販夫走卒到普羅大眾都喜歡聽，死忠歌迷無數。

他也以音樂家的耳朵，與蔡文華探索出最佳錄音品質，讓亞洲唱片從代理西洋歌曲和古典音樂唱片轉型為自製廠商，在戰後十餘年間都缺乏錄音技術傳承、唱片公司屈指可數的荒涼戰場上，異軍突起。

多年後，我們談起文夏，想起的是才華洋溢，及灑脫又專情的作風。而文夏留在人們心裡的第一個形象，也正是飄撇漂泊的浪漫男子——如〈飄浪之女〉唱片上的宣傳照，這位文質彬彬的歌手胸有成竹，臺語歌曲即將捲起高高的浪，而他就是浪頭；浪花的起點，是他青少年時期的得意之作，以唱片沉靜的跨出臺語歌全盛時期的第一步。

再多雄心壯志，也被妥妥貼貼的隱藏在永遠如美少年般的輕淺笑容下。

〈賣肉粽〉

自悲自嘆歹命人　　父母本來真痛疼

乎我讀書幾落冬　　出業頭路無半項

暫時來賣燒肉粽

燒肉粽　　燒肉粽　　賣燒肉粽

塵埃裡的動人微光

張邱東松[2]（一九〇三～一九五九）

一定是個心腸特別柔軟的人。

人們總說，戰後初期是多麼混亂的時刻啊。潦倒的、失業的、貧寠的人多如螻蟻，空氣裡滿滿的浮躁茫然，跟夏日傍晚的飛蚊一樣揮也揮不走。然而，當下有多少流行歌敢毫不迴避的直視底層？

只有張邱東松，看見他們，也聽見他們。

縱使與他同時代的戲劇史研究者，把他的歌定位為「社會生活諷刺流行歌」、「社會問題歌」，[3]張邱東松的作法其實是藝術化再現實況，而且也不

認為賣酒矸的少年會是「社會問題」。

這位音樂人的眼神帶著溫度，凝視這些低著頭收酒矸、賣肉粽、賣香菸的人，凝聽他們的勞心與勞動，有聲與無聲，濃縮成栩栩如生的剪影，用生氣盎然的文字與旋律牢牢包裹，凝鍊成有汗水滋味的樂曲。

張邱東松最重要也最出名的詞曲，是寫於一九四七與一九四八的〈收酒矸〉與〈賣肉粽〉，皆以第一人稱口吻，無微不至地勾勒出挨家挨戶拾荒的瘦弱十六歲少年，4 與以賣粽來養家糊口的窮困小販，他們的繁瑣日常。

兩首歌的主題是低如塵土的平凡故事，非關愛情或聲色犬馬，能在形形色色大眾耳中震盪出共鳴，很快就透過廣播傳開。直至今日，島上男女老幼幾乎都能哼上幾句。

〈收酒矸〉用了張邱東松當時居住的臺北地名太平通、大龍峒，照樣唱回他的家鄉臺中，一九四八年就被市府教育局以「歌調卑鄙劣陋，萎靡懦弱」為由，下令禁播。《公論報》記者不平而鳴，評論旋律「現實」，歌詞「平常」，力陳查禁無理。5 以創作的角度來說，能把陌生的場景與感觸，寫得讓各樣出身的聽者恍然感到熟悉，以為再普通不過，詞意與音韻又繞樑在耳，正是力透紙背的內功所在。

顯然，創作者深深住進了他筆下人物的心裡，隨著他們呼吸，跟著他們穿梭大街小巷，冒著大風大雨，踏著認真，走到掌腿（thènn-thuí，鐵腿），走到他們的血汗裡，也走進他們日復一日的奔波勞碌中。

我很少以「渾然天成」形容音樂作品。說穿了，最巧妙的化妝技術，是要讓人把精緻妝容錯覺為天生麗質的素顏，音樂也是這樣。單憑直覺寫出曲調，往往流於陳腔濫調，容易膩味，來得快去得也快，禁不起考驗。

〈收酒矸〉與〈賣肉粽〉能夠輕易纏上唇齒，在腦海徘徊迴不去，其實是經過精雕細琢的構思。兩曲語調自然，字句尋常，以白丁能懂的市井詞彙，配上不落俗套又富親切感的旋律，也都在聲調切合曲調、而曲調自身維持生動靈活之間，找到了巧妙平衡。

最精彩的例子分別是兩曲最後一句，同樣是如說似唱的吆喝買賣聲：

有酒矸可賣否

呆銅舊錫　簿仔紙可賣否 6

聽得到輕重緩急，唱起來擲地有聲。〈賣肉粽〉亦然，「燒肉粽，燒肉粽，賣燒肉粽」

叫賣起來與唱起來的幾無二致，可想見街頭小販拖長首字的語氣，高低起伏，悠然鏗鏘，傳達出想要多賣幾顆粽子的殷切期望。

乍看之下，張邱東松的作品不像流行音樂，更近於接地氣、不超群不脫俗的民間歌謠。然而詞曲處理得細膩詳密，是百鍛為字、千鍊為音的結晶。

〈收酒矸〉細數撿破爛討生活的艱難，人窮志不窮，有撿有收入：

每日透早就出門　家家戶戶去該問
不敢濫滲四處損　就是打拼顧三頓

唱的人輕描淡寫，聽的人於心不忍。查禁的陰影束縛不了這首深入人心的歌曲，歌曲寫出後次年，就在「黑松汽水流行歌競賽大會」中深受矚目。[7] 到了一九六〇年，〈收酒矸〉改編成同名臺語片，[8] 再後來的電影《搭錯車》又將之脫胎換骨為〈酒矸倘賣否〉，六年級以上的幾乎都能哼出原曲與電影改編曲。

〈賣肉粽〉一樣勢不可擋。文字重，曲調沉，許多版本設定為快板，再輕鬆順暢的

速度，一點也沒辦法讓飽滿的壓迫感打折扣。作者原本的設定是令人訝異的慢板，且與絕大部分演唱的吉特巴或恰恰伴奏都不同，是探戈節奏。[9]千斤重的拍點紮實打入心坎。

就算歌者嗓音甜美，苦海無邊的氛圍也揮之不去。

多年後，把〈賣肉粽〉唱成招牌的，是低音歌手郭金發。他多次公開表示，是因為他靈機一動，把「**自悲自嘆歹命人**」改為不敏感的「**想起細漢真活動**」，又把歌名改為〈燒肉粽〉，才讓此曲逃過查禁命運。

事實上，全國性的單位，如國家通訊傳播委員會、行政院新聞局、省政府教育廳、或警備總司令部的公文中，我遍尋不著全國性的禁令，推測郭金發提及的查禁危機應與他在歌廳現場演唱相關。此外，一九六九的臺語片《燒肉粽》中，劉福助與陳淑樺唱的都是原詞，從六〇到八〇年代的其他歌手如鳳飛飛、胡美紅在唱片和電視上唱的也是原詞，甚至鄧麗君在一九八一年「君在前哨」節目勞軍時唱的還是原詞，報的是原曲名。

也就是說，郭金發把曲中的悲戚唱嘆唱到滿，唱到心酸，可是張邱東松的字句仍舊原封不動，溫柔幽微的刻在聽眾心裡。畢竟，太多人自認命運待他們不厚道，終於找到這麼一首貼近心聲的歌，怎能不悲不嘆，又怎能不理直氣壯的把自己唱成歌裡的主角呢？

一九六〇年，五十餘歲的張邱東松病逝，是靠樂界人士發起捐款，才得安葬。[10]幾篇

對張邱東松家人的採訪與回憶文章都提到，他原本可以過得順風順水，可是他卻把整個人生押在心愛的音樂上，朝思暮想全是不賺錢的事。

他的音樂生涯始於一九三〇年代中期，不時在廣播中演奏吉他與揚琴，[11]且出任《風月報》音樂研究部主任。[12]戰後他編寫流行歌曲譜集，[13]成立「南國音樂歌謠團」，在廣播電臺「臺灣流行歌」節目現場演出，[14]也曾在電影院表演國臺語流行歌曲。[15]一九五三年音樂團體擴大規模，找來舞蹈家王月霞客串演出，[16]有歌有舞有戲劇，陣容浩蕩。[17]

張邱東松不願繼承家業，因而放棄從醫。愛上女傭，無意門當戶對。開西服店，一有時間，就與員工和親朋好友合奏樂器，還去夜市為打拳賣膏藥的攤子歌唱。戰後，他跑去教書，又分心寫歌。他擅長的樂器多得叫人吃驚——揚琴、胡琴、廣弦、吊鬼弦、嗩吶、三弦、鋼琴、薩克斯風、小喇叭、小提琴、吉他。[18]

看來，所謂「正職」外的音樂活動，才是張邱東松熱切參與的。對於這樣一位樂癡，「歌謠界泰斗」、「收酒矸歌作者」[19]的稱號比任何頭銜都讓他滿足吧。

一再選擇走別人眼中的岔路窄門，背後最辛苦的常是妻女。讓人好奇的是，中學音樂教師薪水微薄，經營音樂團體只會燒錢不賺錢，他的後代卻陸續繼承衣缽——女兒張志貞是南國音樂團團臺柱，也以白蘭為藝名加入楊三郎的黑貓歌舞團，[20]孫女張夙真善舞、

張夗芬能歌，曾以小白兔、小鶯歌之名在臺灣、東南亞和日本闖出名堂。[21]這就讓我相信，這位音樂人在歌曲中流露的真誠，也同樣盈滿在日常起居和家人相處間，讓她們即使生活在物質不豐的環境下，依然甘心情願的薰染上他對音樂的瘋狂熱愛。

在我看來，張邱東松之所以能夠以單薄樸素的旋律質地，以絲絲入扣的編織手法，成功誘使人關注凡夫俗子難以承受的現實世界，是因為他溫柔平視底層小人物，拒絕以一種獵奇式的角度，偷窺、批判與諷刺這些散赤打拚人。

再退百步說，他自己也遊走在不同社會階級間，過的是人們難以理解的、不能預料的、有衝突美感的人生。

謝謝張邱東松，帶我們聆聽他眼中的辛苦人，以音樂呈現他們身上的到堅忍樸實，微光閃爍。

輯 三

市井街聲趁食人

雖然不是每首歌都流傳，但像是折射的歷史紀錄，斷片定格出時代的剪影。

1

〈菸酒歌〉

天光窗外鳥啼叫　出門做工手那搖

滿面春風哈哈笑　友兮啊錢着惜　吃菸咱着來吃香蕉

朋友不可腳手軟　不通失戀心酸酸

做工為着三當飯　友兮啊聽我勸　吃菸咱着來吃樂園

二二八後，戒嚴不戒菸

一九四八年底，二二八事件剛過一年多，音樂家張邱東松在事件發生的天馬茶行不遠處，找了一家小出版社，出版了《臺灣流行歌集》。那時仍舊是談私菸色變、人人自危的時刻，張邱東松把親自寫詞譜曲的〈賣香菸〉，收錄在歌冊裡，令人玩味。

《臺灣流行歌集》裡，有膾炙人口的民謠與情歌，也有張邱東松同時期創作的〈賣肉粽〉與〈收酒矸〉，都是與低如塵土的人們一同呼吸，一同日曬雨淋的歌曲。〈賣香菸〉亦然，採用勞

力工作者的視角以及他們的口吻來敘事，但進一步觸碰更細微的時代意義。

以社會議題作為創作題材時，藝術家會期待歌曲能為整個社會代言，為民喉舌，懷抱文以載道的巨大企圖嗎？我認為不見得。但能確定的是，好的作品一定誠實而勇敢，不管直面的是外在的局勢，或自己的內心。對照緊繃的政治環境，張邱東松並不安於臺北市女中音樂老師的正職，[2]他掛心社會現況，試圖以音樂尋求出路。

也就是說，過去談及二二八時期關於族群融合議題的歌曲，都以「**好漢剖腹來相見**」的名曲〈杯底不可飼金魚〉作為代表，如今在我們更深入挖掘戰後歌曲之後，不妨加入〈賣香菸〉，對於戰後初期的氛圍會有更微妙的理解。

與〈賣香菸〉相比，豪邁乾杯的〈杯底不可飼金魚〉音域和張力跨度大，藝術氣息強烈，深受聲樂家青睞。〈賣香菸〉簡單易唱，形式與內容通俗淺顯，但時代感濃厚，今日拿來演唱，會像是歷史劇的插曲。再者，隨著時代演進，「禁菸」文化壓倒「敬菸」文化，「抽菸」不再是娛樂兼享受，機關單位也不再認為拿香菸招待外賓是禮貌。[3]相對而言，喝酒比抽菸更容易被不同時代接受。

翻開《臺灣流行歌集》，〈賣香菸〉凍結在四五〇年代之交的時空中，國臺語歌詞

交替，以活潑俚俗的小調，直白而用力地呼應時事。

賣香菸啦賣香菸（國語）

排在路頭不自然（臺語）……

香蕉香味真未醜（臺語）

啊！樂園真爽快（臺語）

要買香煙這裡來（國語）

歌詞敘述主角賣菸的所在，「排在路頭不自然」，讓人不由得想起二二八爆發的地點，私菸酒販群聚的太平町。〈賣香菸〉強調賣的是臺灣公賣局香菸，對照的是私菸氾濫的現況，與公賣局香菸常受用料差、品質劣的批評。[4] 同時，藉菸販之口數點各種品牌，廉價的香蕉牌，價錢翻兩三倍的樂園牌與華光牌，[5] 種類繁多，豐儉由人。

歌詞裡的國語都是簡單句子，如「賣香菸啦賣香菸」、「要買香菸這裡來／來這邊」，加上臺語是國語兩倍字數，讓我們明白歌曲主角可能是本省籍的香菸小販，賣的是臺灣省菸酒公賣局的合法商品，顧客不分省籍。刻意混用國臺語的手法，也能對應到二二八肇因之一，是語言不通導致菸販與軍警的衝突，若是小販國臺語都能通用，導火線可能

就燒不起來了吧。

曲中人讚揚公賣局香菸品質，讓人不禁猜測，作者會不會是在為政府的專賣歸責與法令背書，好讓歌曲安全過關不被查禁？如果從風格相似的同期作品〈賣肉粽〉與〈收酒矸〉來看，張邱東松的焦點從來不是當權者作為，最多可以說，〈賣香菸〉示範了小販在亂世中可能的生存之道，明哲保身。張邱東松一如既往，以音樂表達對底層小人物的生活與生存，真切的關切與牽掛。

可惜〈賣香菸〉流行度不高。或許因為太想正面描述，穿插了「天天愛吸臺灣菸」之類文字，讓歌詞變得無趣，也或許與作者安排「賣香菸啦賣香菸」「買香菸來買香菸」兩句歌詞共用同旋律，聽來卻買賣不分。這就使得此曲遠不如〈賣肉粽〉與〈收酒矸〉生動如叫賣聲的招牌句那麼有魅力，也少了資深創作者陳達儒與蘇桐合寫的〈菸酒歌〉幾分歡樂昂揚。

〈菸酒歌〉曲調詼諧爽朗，與〈賣香菸〉同樣創作於五〇年代初，最初也是以歌本形式為人認識。因為提及香蕉、寶島、芬芳、紅露等菸酒品牌，坊間常認為此曲是受公賣局委託而作。

細究歌詞，會發覺陳達儒將過去的名作〈心酸酸〉、〈心驚驚〉、〈心茫茫〉、〈三線路〉都藏在〈菸酒歌〉歌詞裡。比如〈心酸酸〉的歌詞「未食未睏腳手軟，暝日思君心酸酸」即是一例。戰前就唱慣流行歌的人，很容易就對曲中埋的梗會心一笑。

新來後到的聽眾也不難被音樂與文字裡的活潑律動收服。突然一躍而上的「哈哈笑」是全曲最高音，尾句旋律貼合「吃菸咱著來吃香蕉」歌詞聲調，尤其最末三字音高向上行，唱起來琅琅上口，趣味心適（tshù-bī sim-sik）。

〈菸酒歌〉以升斗小民為主角，曲中樂天知命的態度，鮮活的用詞，飽滿的韻律感，足以點燃共鳴。傳唱至今版本眾多，比如鄭日清，風格輕快雀躍，而胡美紅秀氣溫婉，且是少數唱出當時一般民眾稱呼「香蕉牌」時的發音「hiong-tsio」的歌手。

不可不提的，是為歌曲增添層次與風韻的蔡振南。一九八六年雲門舞集冬季公演，編舞家林懷民的舞作《我的鄉愁，我的歌》找來蔡振南演唱，他以帶有風霜的嗓音，唱出先前歌手未曾觸及的，苦中作樂的況味。

一九五二年底發行的《標準大戲考》中除了有〈菸酒歌〉，還可見另一首創作者與創作年代不明的〈賣菸姑娘〉曲譜。五節歌詞，男女輪唱，講述男子愛上賣菸女，「一

日買菸數十回」。原譜這樣寫：

（男）初初阮是不食菸　姑娘漂亮甲士文
總講你咱有緣分　我者能來學食菸
有錢香菸買歸群　請阮朋友群
無錢心內亂紛紛　不敢出來運 ⑥

女子看他「漂緻面肉白」，猜是有錢少爺，芳心暗許，殊不知男人把薪水全拿來買菸，連菜錢都花光了呀。

〈賣菸姑娘〉形容「富戶人子弟」的片段，讓人想起〈望春風〉，曲調亦是給人似曾相識之感。六七年級生可照著譜上音符，唱出臺灣兒童耳熟能詳的童謠〈小天使〉，這個旋律也與一九七〇年蔡咪咪與五花瓣的國語歌曲〈夢裡的天使〉相同。這一串歌曲的旋律根源，可向上追溯至十九世紀中頗受歡迎的聖詩〈我們聚集生命河邊〉（'Shall We Gather At the River'）。⑦

推算起來，應該是在一九三七年時日本流行歌〈タバコやの娘〉改編了這首聖詩，歌詞主角是位賣菸姑娘，先是感覺常來買菸的男子態度奇怪，一旦沒見卻想念起對方。

《標準大戲考》上的〈賣菸姑娘〉正是以此為藍本，但增加女性孤苦背景、男性白淨外貌、為愛情而學抽菸等等背景細節。

可惜的是，〈賣菸姑娘〉沒有錄音，也沒有流傳。一九七三年，洪一峰灌錄〈賣菸的姑娘〉，歌詞出自葉俊麟之手，故事更接近〈タバコやの娘〉，只是敘事者換成男性，他向女子買菸買出感情，也買到口袋空空。這時的洪一峰音色清亮，脫去早年的青澀，表現出俏皮世故的求偶姿態。

順道一提，這個旋律還衍生出國語版〈賣菸姑娘〉，由鄧麗君在一九七〇年演唱，唱出了與臺語和日語版本截然不同的風情。她的賣菸少女因為怕少年糾纏，於是告訴他吸菸偶一為之就好。歌詞裡的女子不食人間「菸」火，不過鄧麗君詮釋得熱情奔放，不知該相信歌詞還是相信歌聲，只能說，另有一番奇趣吧。

上述這一大串改編自聖歌的歌曲，雖然以女性菸販為核心人物，實際上，並不像〈賣香菸〉那樣深刻描述菸販日常，僅僅是假借她們的街頭身影，編織出愛情故事。

除此以外，陳芬蘭〈港都的賣菸姑娘〉（一九六一）、郭大誠〈流浪賣菸姑娘〉（一九六七）等也都是如此，同樣由日本曲填詞而來，樂風清一色愉悅流暢，主角特點

更千篇一律是少女、貌美、賣菸。

然而，角色的刻板、劇情的淺薄，不代表歌曲毫無意義。我們從歌曲數量和內容，仍能一窺當年氛圍。

戒嚴年代，照理說，各類消閒娛樂當在受管制之列，包括不是具生產力又會上癮的香菸。可是，現實卻是相關流行歌曲層出不窮，且視少年人買菸稀鬆平常，甚而籠罩在浪漫色彩中——就算沒有直接鼓勵、也不反對吸菸。

國民政府遷臺初期，菸酒專賣收益比例高達省府歲入六成以上，連公務員薪水都得仰賴這筆經費。[8]與「愛國又發財」的愛國獎券一樣，抽菸是精忠報國的實質表現，培養出人口廣大癮君子。戰後將近半世紀裡，菸盒上幾乎不帶健康警語，但一定看得到政策宣示。香蕉牌包裝寫著「增產報國、反共抗俄」，[9]玉山牌是「建設臺灣、光復大陸」，而九三牌為「効忠領袖、反攻大陸、消滅共匪、解救同胞」。[10]

這一連串歌曲，以音樂刻下了清楚的年輪，我稱之為「戒嚴時期不戒菸，青春少年買香菸」的特殊歲月。

2

〈獎券那着你敢知〉

（男）得々々々々々々々二十萬

第一特獎那會得々做著有錢人

（女）二十萬元那會得々來去寄銀行

（男）彼憨也未曉來起西洋房

以愛國為名的全民發財夢

與愛情一樣能叫人日思夜夢
的，是錢。如果是鉅款，那就更
令人神魂顛倒了。

國民政府遷臺不出幾年，財
務周轉嚴重失靈，政府官員腦筋
動得快，愛國獎券因應而生。自
一九五〇年四月開辦，獎券收入
半數回饋為獎金，半數抵補政府
財政。[2]那個年頭，特獎金額二十
萬簡直是鉅款，受政府委託辦理
獎券的臺灣銀行深知人性，打出
「既愛國又發財」的宣傳口號，[3]
為全民賭博披上了理直氣壯的愛

〈獎券那着你敢知〉，陳達儒詞，飯田信夫曲，洪德成、秀文演唱，一九五七年亞洲唱片發行1

國色彩。

翻開當年報紙，偶有人因中獎一夜成富豪，更多的是糾紛、詐騙、樂極生悲的事件。

愛國獎券開賣頭兩年盈餘破億，遠超過稅捐收入，[4]可見二十萬元特獎的吸引力有多大了。

而六〇年代的電影中販賣愛國獎券是落魄的小人物常見的謀生方式，國語電影《街頭巷尾》的孤女主角、臺語歌唱片《阿文哥》裡的盲女主角皆如此。這份工作不須技術，資金門檻低，無年齡限制，臺北鬧區觸目可見獎券小販，[5]很多老弱婦孺賴此維生。[6]

自五〇年代起，連續出現多首以「獎券」為名的歌曲，紛紛把「二十萬」掛在嘴上，彷彿唱久了，發財夢就會成真。

臺灣第一首獎券歌，是臺灣銀行委託老牌詞人陳達儒與戲曲音樂家許森淵創作，歌名叫作〈獎券小姐〉，歌詞以〈勸購獎券歌〉之名印在獎券封套背面。[7]

據說，一九五三年麗歌唱片灌錄了首版唱片，由歌手陳秋玉演唱。我們未能得見唱片，無法考證此事，但可以確定歌曲有其影響力，才會在一九五四年被戲劇學者呂訴上點名，列入臺灣民謠與流行歌的「演變代表作」十六首之一。[8]

193　〈獎券那着你敢知〉

青年的人不可慢　先買心先安

第一特獎二十萬　結婚兼買田

不免煩惱家貧散　變成富翁無為難

獎券啊　買獎券

哥哥請你等　妹妹請你等

開獎日到著有按　愛國發財偶然間 9

獎券小姐殷殷介紹，獎券一張僅五元，每月兩次機會得到二十萬，就可翻身為富翁。一夜致富乍聽之下輕鬆簡單，但實際上，彼時上等蓬萊米每臺斤七、八毛，一包樂園香菸四角五分，10 一份報紙四角，11 對比普遍貧困的民生窘境，五元是一筆不小數目。另外，獎券小姐柔聲呼籲，「請憑節約著菸酒，買著獎券助稅收」，不知道層級低於中央政府的菸酒公賣局會不會對此感到不滿呢？

無論如何，陳達儒在輕快抖擻旋律裡，塑造出綺麗的街頭風光。自敘「阮是十八愛國花」的獎券西施站在十字路口揚聲叫賣，讓獎券從購買到開獎宛若一場美夢。

與〈獎券小姐〉比起來，作詞者莊啟勝描寫的〈賣獎券的小姑娘〉滿臉笑意，親切

又可愛，比愛國花嘴巴更甜。十歲的文鶯唱來慧點，趣味滿點，第二節是這樣唱得：

可愛的櫻桃喙唇　看著真古錐
小姑娘人人講伊有禮貌
請你來交關一張　毋知你是想怎樣
包你會中獎，幸福綴你來

先提後話，〈賣獎券的小姑娘〉不只一首，一九七〇年代海山唱片也有國語歌：

不思用脂粉梳粧　穿著樸素服裝
她經常微微笑　喃喃地講
愛國何須猶豫　發財都有希望

雖然配樂豐富，曲中人物形象正面到刻板的程度，成了一首蒼白無味的歌曲，難與同名的文鶯歌曲活潑爽朗的風格匹敵。

〈賣獎券的小姑娘〉出自一九六三年應景發行的賀歲唱片，文鶯的音色鮮辣清亮，

脫去她在其餘歌曲裡展現的早熟而懵懂的蒼涼，嬌憨可掬的吆喝高唱「賣獎券！賣獎券！」氣氛之熱烈，回應了開辦十餘年後依然興盛的購買風氣。

她的演唱叫我不禁幻想，街上若是出現這樣清脆聲嗓的獎券小販的場景，以上山下海般流暢婉轉的口條，「愛國又發財，算來真便宜！」動之以情、說之以理的推銷，外加宛若機關槍激昂掃射，又如唸咒似的高聲宣敕「二十萬若給你得到，你會變成有錢人！」會有多少路人爭先恐後，測試自己的好運？

文鶯口中活跳奔放的曲調，來自日本不甚流行的〈中國の小鳥売り〉，歌詞裡重複唱著隨貨船賣出中國的可愛小鳥。小鳥作為中國的代表，輕易賣到世界各地，再配上愉悅旋律，隱隱有種異色氣味，拿這樣的曲調來唱「自稱中國正統」的政府政策，意義頗妙。

要說絕妙與挑釁，就要回頭聽聽一九五七年發行的說唱歌曲〈獎券那着你敢知〉。這是亞洲唱片最早出版的三十三轉黑膠唱片之一，單聽唱片裡洪德成與秀文這對夫妻的鬥嘴鼓，往來明快，活靈活現，很是過癮。

洪德成的光芒長年被弟弟洪一峰所掩蓋，這位留學日本早稻田大學文科的音樂人其實才氣爆棚，彈唱創作無一不精，嗓音清越且有餘韻。秀文聲如銀鈴，唱作俱佳，光聽

這軌說唱，就讓人不禁遐想兩人在廣播節目中的神氣風采。歌詞是出自陳達儒之手：

（男）　得得得得得得得得得二十萬
　　　　愛國獎券若得著　做著好額人

（女）　二十萬元不彼快得　我真不敢望

（男）　這擺穩觸觸　貓鼠入牛角

兩人一口氣買了三十張獎券，作起得獎白日夢。要做新衣、蓋新房、買新車，或買義大利進口的 grand piano（平臺鋼琴）、藏在金庫，或者請一堆青春貌美女員工？

專輯名為《滑稽歌曲集》，歌曲有濃厚諷刺意味。曲調來自日本勝利唱片在一九四〇年發行的歌曲〈隣組〉的旋律，配上「得得得得得得得得得二十萬」的滑稽歌詞，揭露獎券使人財迷心竅的荒謬醜態。在嚴格取締日本軍國主義唱片的政令已經執行十年的情況下，洪德成偏偏唱了政治立場鮮明的名聲樂家德山璉呼應國策、激發戰鬥意識的軍國歌謠，是拿「愛（日本）國」的歌曲，談論以「愛（中華民）國」為名的政府商品。

此曲從未被列入禁播禁唱名單，洪德成可謂太歲頭上動土──膽子不小，音樂玩很大哪。

多年後，出現另一首同名的〈獎券那着你敢知〉，由擅長口白歌曲的郭大誠演唱，問世時間約莫一九六八，但相關資料少，無法確定是否為郭大誠創作的歌曲。內容同樣為男子想像發財的美夢：

獎券若著你敢知　彼時我就會來安排
電視機园曆內　冷風機兩爿排　出門汽車坐孤臺

郭大誠唱得頭頭是道、振振有詞，命題想必受到洪德成影響，歌詞天花亂墜，編織豪華奢靡的物質生活。然而，與洪德成版本相異的是，我們找不到反轉的著力點，是以郭大誠慣用的手法，以幽默輕鬆的口吻談論中獎暴富後的物質享受，每段都要強調「你我逍遙真自在，愛國又發財」，不是反諷手法，也毫無攻擊力道。

值得注意的是，這首歌詞是上述所有獎券歌曲中，唯一談及經濟富裕帶來的驕傲與自尊：

有錢毋驚東抑西
到處人歡迎　到處人招待

人人尊敬我阿舍

這樣一來，反而有種哀傷感，點明了貧弱孤窮是不受歡迎、不被尊重的。難怪開篇第一句唱的就是「**毋通笑我貧**」——在尚未中獎之前，既貧且賤，百事哀。

孵夢帶來的無限盼望，堂而皇之的讓一步登天的心情充滿閃亮亮的正當性。

一路看下來，〈獎券小姐〉「**愛國發財好機會**」、〈賣獎券的小姑娘〉「**愛國又發財，算來真便宜**」，郭大誠的〈獎券那着你敢知〉不只「**愛國又發財**」，還想「**逍遙真自在**」，最為庸俗，卻也最為誠實，揭露的不只是一個月「愛國」兩次的「義舉」背後的嚮往，更道出社會對於窮人視若草芥的輕視。

這些歌曲的存在映照著普遍的艱苦與貧窮，也記錄著「愛國」名義之下，一整個世代的發財夢。不管賣獎券的孤女、盲女、十八少女多可愛，買獎券的人們有多愛國，賣的人窮，買的人也窮，可愛的人窮，愛國的人也是一樣窮。

3

〈人客的要求〉

乎人客要求叫我來唱著故鄉的情歌

唱出故鄉的　彼條的情歌

若唱出　越會想起昔日的故鄉情景

忍著　忍著　忍著　忍著目睭墘

熱情的珠淚　一時陣忍不住　煞來哭出來

如何讓人又哭又笑又難為情，
文夏很懂

　　一直要到聽見重音在前頭、
節奏感強烈的四聲「忍著」，在
文夏安然自若的歌聲中，原本的
壓抑情緒開始翻騰，說不清楚的
複雜心情終於在聽者的心底爆裂
開來。

　　文夏意譯加超譯，以「愁人」
為筆名寫出的歌詞比日文原詞口
味更重，主人公還沒開口唱客人
點的歌，悲傷已哽在喉頭，音樂
輕輕一碰就潑灑出來，是歌手可
以大肆運用擅長的轉音、喉韻、
哭腔來展現技巧的好機會。

〈人客的要求〉，愁人（文夏）詞，林伊佐緒曲，文夏演唱，一九五九年亞洲唱片發行

果然，後來的六十多年裡，不少歌手翻唱一九五九年的這首〈人客的要求〉，全都與文夏的唱法背道而馳。

特別的是，文夏並非按捺情緒，他的歌唱風格是一以貫之的從容安適，不為情所困，也不為細節所擾。即使像這樣內心小劇場千言萬語的抒情歌曲，他的表達依然克制，以率直淡定的神情描述酒家一幕。

早期戒嚴法條規定，繳得起重稅的酒家，才能聘用限額的「侍應生」，以一九四八年來說稅金高達一百五十萬。[1]這代表的不是酒家不請女服務生，而是幾乎都得非法打工，大規模酒家餐館如此，小型酒家酒店更甚。幾年後，只要為著生活吞下無奈與糾結的人，都能在文夏的情緒轉折中，湧起無以名狀的感受。

〈人客的要求〉主角是一位那卡西走唱人，客人點歌，正好是歌手故鄉的情歌，讓他唱得百感交集。文夏的口氣和緩，樂曲速度也比日本原曲慢，照理來說很可能讓人感到拘謹無趣，文夏卻有種奇妙的能耐，吸引人一直聽下去。

這種奇妙的能耐，我稱之為文夏流的「說故事技藝」：不追求在歌聲中堆滿技巧，也非必然站在歌曲主角位置的正中心，而是以稍微帶有置身事外的抽離感，讓故事情節

自然牽動聽者情緒，反而以留白形成獨特的真空狀態，誘使聽者各自解讀，投注自身情感。

文夏的演唱宛若長鏡頭，人物融在情景中，情緒起伏的弧度比其他歌手來得小，不以細微表情搶戲，劇情推進總是平鋪直敘，技巧的運用是需要而非想要，一分也不多。如此四平八穩的韻律乍聽清淡，但敘事的流暢與平心靜氣另有一番迷人之感。

他在聲勢如日中天時演唱的〈人客的要求〉，正是這種風格的絕佳範例。其他歌手版本跟他比起來，說是特寫鏡頭也不為過：江蕙是風大雨大的苦苦纏綿，蔡小虎有著灼熱的憂鬱，陳小雲唱出豪邁又酸楚的剛烈性格，李翊君散發淒艷激情。諸多版本反襯出文夏的氣定神閒，嗓音明朗，不慍不火、不疾不徐，一種讓聽者保有感官的澄澈清醒

——口味重鹹時，辣味要下重手，食材保持原型原味，鹽巴與胡椒就能迸出鮮味。

粗茶淡飯調味得宜，比精緻甜點更讓人滿足，飽食不膩味，還越聽越有味。多虧前幾句的含蓄與節制，一再輾壓低音的「**忍著**」口氣和鼻音略重，「**一時陣忍不住，然來哭出來**」作了節奏與重音的少許變化，以及些微真假音轉換，落魄歌手的形象頓時鮮活了起來，效果比大鳴大放的唱法更動人。

唱片封套除了提供曲目與歌手資訊，也可從文夏白淨溫和的樣貌，看
出「美男子」形象在六○年代與今日的審美差異。

要比技巧，〈人客的要求〉原曲〈苦手なんだよ〉（並不擅長啊！）演唱者春日八郎在日本被稱為「演歌第一人」，唱腔犀利洗鍊，歌聲充滿幽怨抑鬱之情，技巧高出文夏一籌。然而若比辨識度，文夏是制霸等級，麻瓜耳也可以從坦率開朗的聲音、那股旁若無人的自信，輕易指認出文夏的歌聲。

詮釋上，無可否認文夏的唱法過於方正、少了彈性，但他天生的優勢是音質本身柔和斯文，抵消了詮釋上的工整直白，也讓他的歌具有高度親和力。伴隨溫柔聲嗓而來的，是色澤樸拙的覷腆，讓人本能放下防衛，拿出真心與歌者交換。

在我聽來，文夏最強大之處，是把自身特色發揮到極致。數點同時期歌手的聲音特色，洪一峰厚實，李清風具穿透力，許石活力洋溢，各有不可取代的風采，但文夏大勝他們的，是他的存在彷彿就是為了邀請聽者一起唱和。就算他頭上頂著天王巨星的皇冠，素樸的唱法平易近人，不囉嗦、不華麗、不煽情更不做作，聆聽起來沒有壓力，詞曲很容易就能跟上，與文夏一同感受最單純也最真切的歌唱樂趣。

由這個角度來看，就能理解身兼歌手和作詞者的文夏，在一面兩首歌的七十八轉唱片過渡到一面四首或六首歌的三十三轉黑膠唱片的轉變期，因為需要快速提供更多作品，

如何從茫茫日本歌海中，選出他認為臺灣聽眾會喜愛、會捧場的歌曲。他的判斷標準，除了曲調順暢平和，老嫗能解也能記憶，更重要的是故事性，動人的戲劇張力和精彩的切題角度缺一不可。

〈苦手なんだよ〉就具備了這兩個條件。場景發生在暗巷廉價酒家，歌手唱著不太會唱的家鄉歌謠到流淚，觸動浪子卑微心事，客人也用相同鄉音，相同苦悶，邊哭邊唱。

他鄉遇老鄉，職業歌手卻不擅長自己故里的歌，這樣的場景很有戲，「近鄉情怯」一詞在此有了更複雜的況味。

精彩的不只如此。文夏在翻譯時作了些更動，有新增也有微調，劇情大致不變，可是幽微地改變了歌曲性格。

比如，日文原詞寫的是「簾繩也孤單搖晃」，臺語詞唱的是「**五色的燈火，茫茫來閃爍，引阮心悲哀**」，刺眼又混亂的燈光讓酒家光影斑駁，氣氛迷離，早已存在的哀傷傾洩而出。

再來，原詞「眼眶熱熱的」成了「**熱情的淚珠**」，「卑微的浪子」成了「**為著生活奔波的苦命人**」，「家鄉的口音」成了「**鄉親的口味**」，而「家鄉的歌曲」成了「**故鄉的情歌**」，思鄉懷舊之情摻雜了愛情，一再賦予歌曲更濃、更浪漫、也更傷感的紅塵氣息。

原詞少著力於心情描述，臺語詞中的「心悲哀」、「鬱卒」、「悲傷」、「傷心的目屎」等都是文夏額外添上，潤飾了冷硬的歌曲性格，人物性格也變得多愁善感。翻譯詞與原詞相比對，並非如陳培豐在《歌唱臺灣》中認為的「幾乎分毫不差」。[2]他寫下的臺語詞多了複雜細膩的心境轉折，比姿態疏離的原詞更貼合本地聽眾性格。

全曲畫龍點睛之處有三。

首先是「じんとじんと，じんとじんと」（感慨良多），變成字音相似的「忍著、忍著、忍著（目睭墘熱情的淚珠）」。這裡也是整首曲調最低音，文夏唱起來不若春日八郎陽剛氣魄，激起的心事更加深沉。常見用字的持續反覆造成了奇特的異化效果，既是在催眠曲中人要把持情緒，也像祈神使句，要求聽者承受煎熬，同時還會讓聽者因而覺察到，原來一直在忍耐啊。

其次，文夏把原本的主題句「並不擅長這首歌」出現之處，改成「（歌曲）對著我**真是難為情**」。原曲藉「不擅長」的說詞來開脫，試圖拉開自己與故鄉歌曲引起的愁緒之間的距離，舒緩壓在心頭的重量。但這種情緒是臺灣人所不熟悉的，文夏精準的用了「難為情」，傳達雜糅著悲傷、挫折、焦慮與惆悵的，莫名的羞恥感，是能撩起共鳴的用詞。

最後一處在曲末。原詞是輕描淡寫的說「好啦好啦」，然後一起唱歌，是種安撫的、息事寧人的口氣。臺語歌詞是更有溫度的邀請：

今夜　今夜　今夜　不管他三七二十一

用笑容來唱著故鄉的情歌

文夏扭轉了原詞偏冷的調性，在充滿眼淚的歌詞中，天外飛來一筆加上「用笑容來唱」。走唱人不是自顧自唱歌，還體諒對方的傷心，甚至鼓勵對方打起精神，以微笑來擁抱帶給彼此複雜情緒的事物。

是以，明明不是每個聽者都過夜生活，在酒家工作的人也沒有多到能代表流行歌大眾，但文夏很懂如何以歌聲、以場景的營造，療癒人心。他直白的唱入人心坎，離鄉背井的人、工作中、生活中奔波的苦命人，說不出的鬱卒、吞下肚的委屈都被聽見，被理解，情緒也被提振了。

這樣，也就真的能夠「不管他三七二十一」，隨著他乾淨的歌聲張開口，帶著笑容，與他唱和。

4

〈孤女的願望〉

請借問播田的　田莊阿伯啊

人塊講繁華都市　臺北對叼去

阮就是無依偎可憐的女兒

自細漢著來離開　父母的身邊

雖然無人替阮安排　將來代志

阮想要來去都市　做著女工渡日子

也通來安慰自己　心內的稀微

少女陳芬蘭獻給阿伯阿姐們
的自我救贖之歌

女孩一開口，是一副不能用
脆嫩欲滴形容的低沉聲音，有點
暗濁，有點粗啞。若是初次聽她
唱歌，很可能一時語塞，因為難
以評斷，難以形容，好像怎麼說
都不太對。

老實說，她的歌聲與人們素
來認為的「美聲」、習慣的「童聲」
的判斷標準相距太遠。

然而奇怪的是，只要聽了第
一句，耳朵就像嚐到罕見滋味般，
迫不及待的想要多聽一些。不知

〈孤女的願望〉，葉俊麟詞，米山正夫曲，陳芬蘭演唱，一九五九年亞洲唱片發行

不覺間，深沉微妙的勁道湧上喉頭，輕巧觸動了心底的機關。

開頭三字「請借問」，以及每句結尾時的長抖音，乍聽之下有種世故、裝大人的臭老（tshàu-láu）。但她輕聲細語，溫柔恭謹的提問，把油滑的江湖味降到最低，呈現出懂事女孩的形象。

早熟與童真各自在歌聲中鮮明流露，份量如拔河般輪番消長。既衝突又交融。她的音色在兒童與少女的姿態間擺盪，不變的是正經八百的拘謹口氣，不管遇見誰、說什麼，都展現出少年老成的穩重。

三次向陌生人探聽消息，沒有稚齡常見的靦腆扭捏，大方侃侃而談。三段情節唱得篤定，不怨懟也不苦澀，認真講述過去、現在與未來，是對「有志者事竟成」深信不疑的姿態。

她的歌唱技巧隨著歌曲的鋪陳漸次呈現，預示了日後年紀稍長時，細膩繁複的風格。拜聲音質地的得天獨厚所賜，雖然她已經掌握轉音的唱法，但聽起來還是親切樸拙，彷彿畫布層疊暈染上溫潤色澤，初看可愛，再看餘韻無窮。

〈孤女的願望〉問世於一九五九年，原曲為一九五八年的日本歌曲〈花笠道中〉，

收錄於陳芬蘭（一九四八～）以歌唱比賽聲名鵲起後灌唱的首張專輯。

在我看來，這首歌淋漓盡致的披露了作詞者葉俊麟高強的文字技藝。若沒有他在陳芬蘭演藝生涯的最初，身兼化妝師加魔法師，寫出〈孤女的願望〉，陳芬蘭的成就必然大打折扣。

〈花笠道中〉出自電影《花笠若眾》插曲，上映時並未引起臺灣觀眾太多注意，是美空雲雀獨自在大海前、或在洶湧人潮中，想著心愛情郎，雀躍俏皮的演唱。原曲裡，路邊的地藏王菩薩石像和田間稻草人只是女主角搭話的對象，代換成他物也無妨。

葉俊麟保留問路情節，再變化為進階關卡的指引者：距離都市尚遠的種田阿伯，路邊的賣煙女，工廠門口的辦公男子，也保留不斷移動的旅程之情節，和風塵僕僕的氣息。由陳芬蘭乾淨的聲線唱來，引人遐想為超齡而豐富的人生經歷帶來的街頭智慧，與冷靜與客氣的處事態度。

一來，葉俊麟筆下的意象超越賺人熱淚的淺薄悲情，要唱好這首歌，非得從音色裡提煉出滄桑與堅韌的結晶。再者，歌詞與原曲無縫貼合，唱起來生動自然。曲調本身柔軟有彈性，把陳芬蘭嗓音裡苦甘夾雜的氣質，提升到不卑不亢層次。

一九五〇年代末本地作曲者人數過少，寫出的新歌的質和量不足以應付需要，在臺

語歌聽眾求歌若渴的狀況下，外來曲調的利用勢在必行，如何選出適合的歌曲、填上適當的歌詞，是唱片從業者共同面對的挑戰。〈孤女的願望〉可說是產量巨大的葉俊麟最優質的作品之一，為少女歌手量身訂做的歌詞巧妙編纂出煞有其事的情節，讓聽眾忍不住按圖索驥，對號入座。

曲中角色與陳芬蘭的形象密切疊合，正是歌曲最成功之處。葉俊麟所寫「阮就是無依偎可憐的女兒」與她的嗓音融合為一，難分難捨。

關於陳芬蘭的背景，幾個廣為流傳的說法多為刻意打造。包括演唱此曲時年僅八、九歲，[1] 家貧輟學，她以這首歌在歌唱比賽得名，錄成唱片後熱銷，全臺巡演一百五十場，收入得以解救家庭的困厄，還讓父親重振事業，新聞標題因此直接定名〈孤女的願望〉終奮鬥成功〉。[2] 歌曲發行後兩年，陳芬蘭主演的電影《孤女的願望》上映，廣告稱她為「天才歌星」，電影則是「哀豔奇情歌唱倫理大悲劇」，[3] 再次強化這樣的印象。

實際上，陳芬蘭不是孤女，是在家庭的栽培與支持下，先參加比賽，十一歲與亞洲唱片簽約後灌唱〈孤女的願望〉。但這樣的人設楚楚可憐，戲劇感十足，對於經營明星形象極為有利。

從這個角度，可以順帶說明為何歌唱技巧優異、每首歌都真切投入角色的紀露霞，在明星光環上，稍遜於唱什麼都帥氣淡定彷彿置身事外的文夏、總是被拋棄的癡情男子代言人洪一峰，以及被視為本色歌手的陳芬蘭：就是因為少了刻板卻鮮明的明星形象。

公允的說，陳芬蘭從年少時就與紀露霞一樣，是以聲音揣摩、扮演曲中人物，嫻熟唱腔令人動容，卻因著〈孤女的願望〉塑造出的形象深入人心，誘使聽眾誤以為她的演唱不是表演，是真情流露，是對著聽眾揭露隱私，而這首歌曲是非虛構、傳記式的人生一層，把她嬌憨又老成的中低音密密實實的包裝成感人故事，一則力爭上游的勵志小品。

主題曲，是認識這位小歌手最好的捷徑。[4]

假還真時真亦假，虛實難分最是迷人。上了妝卻讓人以為是裸顏素肌是化妝的最高境界，音樂亦如是。少女歌手後來展翅高飛，強大的起跑衝力功不可沒，亞洲唱片的選曲恰如其分，挪用自日本原曲的旋律與編曲活潑清朗，再加上葉俊麟妙筆生花，一層又

勵志小品背後，有著時代印記。

一般說法是，〈孤女的願望〉反映臺灣農業轉工業的劇烈變化，加工業興起，城市工廠引入大量鄉下女工與童工，而歌曲女主角可能是養女或童養媳。其中關於加工業的

說法，已有論者指出，第一個加工出口區成立於一九六六年，這首歌曲早了好幾年，孤女應徵的應該還是臺灣的內需產業。[5]

在我看來，這些觀點值得注意。同時也要記得，流行歌曲並非為忠實記錄歷史而存在。若歌詞與現實太靠近，少了沉澱與轉化，歌曲無法昇華，很難流傳後世。比如本章談過的〈賣菸歌〉、〈獎券小姐〉，或六七〇年代數量上達顛峰的行業歌，就算詳盡有趣──事過境遷，歌曲就隨風而逝了。

〈孤女的願望〉能成為彼時廣播電臺點歌率最高的歌曲，[6]產生跨越世代的共鳴，絕非因為音樂內容是自鄉下到都市工廠找工作的實況報導。具象的人事物在藝術化的過程中，翻轉、折射、重新感知，才能滿足最大公約數的聽眾品味。

孤女走長長的路，不厭其煩的央求人指點迷津，務實的探尋生路，應對進退有分有寸。她是「無依偎可憐的女兒」，「無人替阮安排將來代志」，「在世間總是著要自己打算才合理」，「為將來為著幸福，甘願受苦來活動」，「有一天總會得著心情的輕鬆」，歌聲中沒有委屈，面對陌生人並不害羞，態度勤懇刻苦、自立自強。

這就讓我們想起，〈孤女的願望〉盛行，陳芬蘭還唱了〈流浪的小歌女〉、〈媽媽！

1964 年陳芬蘭以藝名「南蘭子」成為日本皇冠唱片的臺柱歌手,次年回臺主演《孝女的願望》並演唱八首插曲,歌聲與先前差異頗大。

討論這個奇特而長年被忽略的臺語歌主題類型。

流浪主題成為浪潮，不是因為孤兒暴增，亦非呼籲人們關注流浪兒童處境。歌曲不為孤兒而唱，人們也不是因為孤兒身分而聆聽，是出於臺語歌聽眾對於兒童無父無母、無依無靠，感受異常深刻。

從戰前到戰後，臺灣人被動接受政治安排，不管是大和皇民或炎黃子孫，無法選擇，難以掙脫，歸屬哪一邊都不是，不歸屬也不是。流行音樂最擅長的，就是微妙的轉譯與安撫各種說不出口也說不清楚的複雜感受，而〈孤女的願望〉關切人心底的碎片，遠多於政治或經濟發展的宏大敘事。

這首歌在流浪主題中，是與眾不同的。在這裡，曲中的苦情不只是苦情，孤苦伶仃的遭遇不是牽動情緒的廉價手段，而是激發強烈意志力的沃土，讓主角能超越客觀條件限制，展望苦盡甘來的未來。

主人公的求生意志與求生手段跳脫了原始的乞討或賣身，以當時認為的「現代」、「文明」方式力爭上游，從為數眾多自憐自嘆的孤兒流浪歌、乃至流行歌曲中脫穎而出。歌曲承載的，是集體意識中的無助，是整個時代對孤兒的投射、同情與同理，孤女的沉

穩篤定與自我救贖帶給人安慰，還有腳踏實地的盼望。

從歌藝來看，〈孤女的願望〉最佳版本出自一九六八年《陳芬蘭返國紀念集》。這時的陳芬蘭已臻雙十年華，紅遍臺日兩地，把旋律唱得粉雕玉琢，中間穿插的日文〈花笠道中〉展現大氣演歌風範。比起年幼時被評論為「不太漂亮但討人喜歡的面孔」，[7]如今出落得美麗，唱什麼都迷人優雅。可是隨著歌聲成熟，存在於青澀嗓音中那最初也最強烈的魔力，卻所剩無幾。

原來，音樂之所以動人，不必然音色亮麗、技巧高超，陳芬蘭十一歲的演唱就是最好的例子：在童聲與少女聲、粗啞與可愛、陰柔與陽剛、溫婉與堅強、苦味與甜味之間達到微妙平衡，讓這首歌包容力廣大，微妙觸動人心。

往後〈孤女的願望〉的任何翻唱，都比不上少女陳芬蘭的版本，成了流行音樂史上無可取代的獨特詮釋。

5

〈懷念的播音員〉

雖然你佮我　每日在空中相會

因為你溫柔　甜蜜的聲音可愛

彼日予我忍不住　為你來心迷醉

所以欲叫我　怎樣來對你表示　只有是懷念你

洪弟七、洪一峰和郭金發
的翻唱與翻唱的翻唱

每次聽這首〈懷念的播音員〉
都會錯覺，曲中讚嘆的溫柔甜蜜、
令人迷醉的嗓音，是演唱者洪弟
七（一九二八～）在讚嘆自己的
歌聲。不管歌詞描述的對象是誰，
刻進首版唱片音軌中的，正是這
位歌手唱得最好的黃金時刻。

一九六三年年初，洪弟七在
亞洲唱片發行的〈離別的公用電
話〉相當賣座。幾個月後，〈懷
念的播音員〉上市，再次讓他大
受矚目。

〈懷念的播音員〉原曲〈霧

〈懷念的播音員〉，蜚聲詞，吉田正曲，洪弟七演唱，一九六三年亞洲唱片發行

子のタンゴ〉是首不怎麼悲傷的分手情歌，本名陳坤嶽的作詞家蜚聲另起爐灶，寫的是聽眾對播音員日久生情，是甘酸甜的單相思。如今，仰慕播音員的娛樂文化早已退潮，隔著歲月重聽，更能辨識出，當時對廣播明星的仰慕，充滿著迷離夢幻的純情氣息。

為了對應曲調，這首臺語歌詞多有贅字，且時態曖昧，文字運用不甚細緻。一方面

「**每日在空中相會**」，另方面「**只有是懷念你**」用過去時態。或許時空的錯亂，是在企圖表達依依不捨的挽留心意吧。

洪弟七曾描述歌曲的創作淵源，廣播界當紅的「放送頭」周進升挾著高知名度競選省議員，落選後打算退出廣播界。多年好友洪弟七以這首歌曲挽留周進升，各電臺播音員跟著強力播放，歌迷熱烈迴響，讓周進升感動得留在廣播界。[1]

如果我們把鏡頭拉長，周進升一九五三年踏入電臺，一九六三年成為候選人，他的節目在這十年間多次因抨擊政府的言論而禁播，他也被治安單位扣上「日本黑龍幫」臺灣首領之罪嫌，更常被警備總部約談。

一九六二年，周進升以身體微恙名義暫別主持臺，實際上是再次被處以禁止播音。[2]

在次年選舉中，他的得票數其實排第六，然而他與幾位落選者聯名控告當選者賄選，喧鬧一時。[3]這其間的愛恨情仇，遠超過檯面上競選公職失利的事件。

猶如時代印記，銘刻著戒嚴時期的邏輯矛盾──言論不自由，著

作權卻自由得讓翻唱肆無忌憚。

洪弟七本名洪棣柒，正職是位公務員，一九六三年左右在歌唱比賽中奪冠後，亞洲唱片為他發片出道。[4]他的舞臺表演開始得更早，青少年起就隨勞軍團四處表演，也曾參與周進升帶領的「放送頭歌舞團」巡迴，[5]磨練出豐富歌唱經驗。[6]

以洪弟七的資歷，唱起〈懷念的播音員〉遊刃有餘。原唱法蘭克永井的歌聲散發歡愉明快的爵士氣味，離情依依，卻深情萬丈。洪弟七改掉先前過於用力的哭音，吸收永井的翩翩風采，與同時期的低音歌手如洪一峰、郭金發對照，風流而不浪蕩，特別瀟灑。

伴奏的亞洲唱片輕音樂團不光想重現原版配樂，還試圖以天外飛來一筆的爵士樂炫技樂段，讓人印象深刻。不諱言，樂手人數少，演奏技藝有落差，前奏中半音糾纏的弦樂與活潑的管樂都以一隻獨奏吉他代替，略顯素樸單薄，但也不見得是壞事，能讓注意力的聚光燈更多打在歌手身上，也讓澎湃豁達的情調一變而為憂鬱。

速度放緩，強化了探戈節奏的鏗鏘感，創造出與原曲不同的氛圍，好使洪弟七深刻表達相思。他的嗓音比首次發片時多了些金屬光澤，打亮了從容不迫的魅力，以多愁善

感的浪漫情懷，鄭重其事吐露對「大眾情人」的心動。

對洪弟七來說，翻唱法蘭克永井的作品意義重大。他最拿手的〈離別的公用電話〉和〈離別的月臺票〉都來自「庶民派」女歌手松山惠子，可是他在出唱片前，是以「低音歌王洪棣柒」頭銜登臺表演，也以本名和低音歌手身分在比賽中打敗數百名參賽者。[7]

而當年，最有名氣的低音演歌明星，正是重量級歌手法蘭克永井。

洪弟七要是唱得出獨特韻味，就能站穩在唱片界的腳步。不成功，他就只能排在演唱永井的臺灣低音歌手──洪一峰和郭金發──之後，高不成低不就。

特別是洪一峰，這位以低音歌路與文夏分庭抗禮的男歌手，演唱創作曲以外，最喜愛翻唱永井的歌曲。他在亞洲唱片首張專輯的Ａ面第一首〈相逢有樂町〉，原曲曾奠定永井的巨星地位。洪一峰又連續翻唱〈臺北發的尾班車〉、〈再會夜都市〉等永井的熱門歌曲，說是他的臺灣代言人也不為過。

另一方面，郭金發的唱片數量是被低估的，他同樣是以低音聞名的演唱者，早期刻意學習洪一峰唱腔，間接有了永井的影子。[8]一九六〇進入鈴鈴唱片初次發行歌曲，挑選的就是永井名作〈夜都市半暝三更〉。

法蘭克永井的技巧超群，舉重若輕就能力透十分，動靜皆宜，磁性嗓音清涼的輕撫耳際，屬於成熟優雅的都會風情。

引人入勝的是，洪一峰、郭金發、洪弟七三人都翻唱過這首〈霧子のタンゴ〉，各有千秋。

洪一峰的版本名為〈祝你幸福〉，一九六四年發行唱片與同名臺語片，由他出飾男主角。歌曲與電影的靈感，推測來自日本原曲，只是〈霧子のタンゴ〉主動提出分手，把心愛女子推離身邊，〈祝你幸福〉滿懷憂悶，祝詞唱得虔誠慎重，背後的不甘願與艱苦呼之欲出：

依舊是祝卿幸福　依舊是祝卿幸福　依舊是祝卿幸福

此般木訥抑鬱的情調，顯然是為洪一峰量身訂做。不過，歌詞場景了無新意，拗口也不合曲調的氣味，甚至從開頭就平庸⋯

笑面心稀微　啥人知我心內的稀微

洪一峰唱得小心翼翼，但歌詞捉襟見肘，聽者很難與歌者一起唏噓，以至於這位永井代言者無法奪回曲調詮釋權，洪弟七〈懷念的播音員〉的地位未被撼動。

再聽二〇一三年郭金發演唱的〈懷念的播音員〉，已臻七十的嗓音保養極好，專輯名稱《相逢永樂町》有向法蘭克永井致敬的興味。這很可能是郭金發初次灌唱這首歌，舒坦輕鬆的唱腔最接近法蘭克永井，但又溫暖得多。纏綿悱惻的情意融化於暢快水流，明亮花瓣漾開，疏落有致的徐徐落下，對播音員的懷念沉澱出甘甜雋永，與淡淡遺憾。

法蘭克永井擁有絲緞般光滑的俊逸聲線，再悲傷也會有殷殷笑意，調性上，與郭金發的圓融飽滿、洪一峰靦腆哀怨的傷感，分屬不同象限。洪弟七激濫清朗的音質，最接近永井飄撇的柔情。讓他在先天條件上比這兩位歌手優勢。

然而少有人注意，縱使洪弟七以低音闖蕩天下，他其實是位中音歌手，音域不夠寬也不夠低，嗓音的亮度與穿透力勝於沉吟迴盪。這首歌曲的開篇三個音他下不去，而是以沙啞微弱的氣音、清楚咬字巧妙帶過。

要到一九七六年，洪弟七為麗歌唱片再次詮釋〈懷念的播音員〉時，才清楚唱出起

頭低音，可惜唱腔變得濃烈油滑，不若首版耐聽。回頭聽，才明白初心底下，閃爍的是含蓄戀慕，以及迷離夢幻的純情氣息。

在沒有著作權規範的年代，一曲多吃、一曲多詞的情形自然不少。誰詮釋的好，就是誰的歌，原唱究竟是誰並不那麼重要。冠上「臺灣版本的某歌手」之稱，並非真的在崇敬遠方那位原唱，而是為了拉抬與定位自身。

〈懷念的播音員〉就是如此。洪弟七的翻唱成了原唱，洪一峰的翻唱足以孕育出一部臺語片，郭金發的翻唱有法蘭克永井、洪一峰、洪弟七的痕跡，但也只是痕跡，他自成一格，擁有大票忠實歌迷。

若大膽的與同時期國語歌手相比，每一位歌聲流傳下來的臺語歌手，不管號稱是臺灣法蘭克永井、臺灣美空雲雀、臺灣小林旭，唱腔辨識度是更高的。這些接地氣的演唱者，一次次撩起聽眾渴望，幾十年後仍舊誘人一再重溫這些溫柔甜蜜、令人迷醉的歌曲。

6

〈鹽埕區長〉

鹽埕區長郭萬枝　人人叫伊郭先生

做人慷慨俗有義　哎喲！欲交朋友著揣伊……

天頂落雨霆雷公　溪底無水魚仔亂傱

阿君愛娘毋敢講　哎喲！親像痟狗亂亂傱

禁歌與集體瘋狂獵奇
交織而成的幻想曲

以現在的耳朵聽起來，〈鹽埕區長〉是首不折不扣的洗腦神曲。反覆二十六次的旋律短小精幹，自帶韻律感，音域窄而易唱，且充滿記憶點，一聽難忘，非常適合重製為無限循環的 Electronic Dance Music（電音舞曲）。

這張唱片是當年公認的銷售冠軍，平均八戶人家就有一張，從南部熱銷到全臺灣，再外銷東南亞，²還衍生出不少周邊產物，包括四奇士合唱團的〈風流四區長〉，賴碧霞與呂金守以客語演

〈鹽埕區長〉，楊東敏詞，郭萬枝曲，麗美演唱，一九六四年天使唱片發行 1

唱的〈風流相褒歌〉，電影《鹽田區長》，臺視電視劇《鹽埕區長》。

歌曲主角為前任鹽埕區長、時任高雄市議員郭萬枝，曲調因而被稱為「萬枝調」，郭萬枝聲名大噪，曲調大肆流傳。歌仔戲把「萬枝調」拿來填詞，臺語笑科劇也拿來又演又唱，頻率甚至超過七字調、江湖調，風行程度可見一斑。[3]

這張唱片最大的突破不在於銷量，而是讓柳巷花街的戲謔歌聲穿牆入戶，登堂進入有老有小的家庭中，使得酒家文化融入日常生活，特殊階層歪歌變成了普羅大眾文化。

更令我著迷的是，聯手締造這個「經濟奇蹟」的，是曇花一現的不知名歌手、默默無聞的小唱片公司、郭萬枝本人、與查禁唱片的政府當局。

故事要從一九六四年二月二十五日講起。那是元宵前夕，趁著春節喜慶的濃厚氣氛洋溢街頭，天使唱片的《鹽埕區長》上市了，立時像一把野火，從高雄延燒開來。

半個月後，據說賣出了五六萬張。面對這樣的「淫猥唱片」，加上郭萬枝以控告唱片公司妨害名譽作為自清之舉，檢察官與數十名刑警大肆搜查天使唱片廠與十幾家經銷的唱片行，認為帳面上的製作與銷售是「以多報少」，拒絕採信。[4]

實際上，不管是天使唱片或高雄地檢署，很可能都無法掌握確切銷量。盜版氾濫多

年，越受歡迎的唱片盜得越厲害，銷量極可能被低估。

唱片上市十六天，檢察官搜查後沒收所有能找得到的〈鹽埕區長〉唱片。再二十天，依刑法提起公訴，全案偵結。[5] 強力又迅速的處置，促成密集報導，〈鹽埕區長〉的公共形象千篇一律是查禁、提告、訴訟、毀謗、淫穢、侮辱、有害善良風俗，導致電臺無一敢播放，更如強力磁鐵般引起大眾好奇，帶來聲量與銷量。

道德上與政治上的雙重禁忌，為這首歌曲送上一連串免費又鋪天蓋地的廣告呢。

在我看來，倘若要探究這首歌曲的核心，不只要看見「人」，更要回歸音樂。

郭萬枝經歷過大起大落的生平引人入勝，近年的紀錄片《鹽埕區長》就聚焦於此，旁敲側擊重建他的豪爽與爭議。只不過這樣一來，歌曲成了背景音樂，是名人戲劇性人生的註腳，是折射的碎片。

包括這部紀錄片在內，一般認為歌曲來源，是愛喝酒、愛上酒家的郭萬枝，用民間小調編出男歡女愛的唱詞，因此理解他，等於理解這張唱片。然而，曲調原先是日本時代的創作者郭明鋒為了宣傳政府政策而作，並非大眾集體創作的俗曲民謠。

曲調原名為〈業佃行進曲〉，一九三一年由秋蟾灌成唱片，簡單短小，拿來隨興填

入唱詞，是再適合不過了。秋蟾是早期唱片歌手，也是當年名滿天下的藝旦，對照這首歌來在煙花門戶的發展，耐人尋味。

戰後，這個旋律廣泛流傳風化場所，尤其南臺灣，越「資深」的酒客酒女越擅長以此即興對唱。郭萬枝精於此調，但箇中好手不單他一人，[6] 把這首歌綁定他一人，並不公允。

值得留心的是，這個曲調也出現在中國廣播公司嘉義臺與南國唱片聯合歌唱比賽裡，不但沒有被查禁，還出版「臺語指定歌曲」專輯，曲名是〈老兄小阿娘〉，發行於一九六四年二月十日，早於〈鹽埕區長〉。

凡此種種，再再說明這個曲調早已深入民間，而政府並無意、也沒能力禁絕這類靡靡艷曲。天使唱片這個沒沒無聞小品牌能夠在市場上掀起浪濤，是藉由郭萬枝激發的一場越攪越混亂的名人效應。

我總覺得，郭萬枝急著在唱片一上市時就撇清關係，雖是人之常情，卻也弄巧成拙，陷入天使唱片大膽的行銷策略，反而鞏固最佳男主角位置，成為聞雞起舞的最佳推銷員。唱片設計從裡到外，無所不用其極地強調「詞曲來源都是郭萬枝」，如同上了一道

道無法掙脫的緊箍咒。

第一，封套正面以「鹽埕區長」為標題。惟二能在封套上見到的名字，一個是一看就知道是歌手的假名「麗美」，一個是「作曲：郭萬枝」。第二，封套背面，歌詞上方再次標明「作曲郭萬枝」。第三，唱片片心上，「高雄民謠」較不明顯，大字「鹽埕區長」正下方寫的是「郭萬枝調」。第四，歌曲開篇就是「鹽埕區長郭萬枝」，看似褒揚，實為把他豪邁風流形象，與另外二十五節連為一氣，都叫人對號入座到他身上。

二十六節歌詞算下來，大半是風花雪月的戀愛心情，口味並不重鹹。即使只有四節歌詞有明顯性暗示、一節點名郭萬枝，一旦經過曖昧暗示，加上生猛活潑的演奏演唱，就足夠確立這個名字與情色之間的等號，也讓人深信歌曲的產生與他密不可分。

連帶的，郭萬枝也嚴正抗議幾個月後上映的臺語片《鹽田區長》對他的影射。[7]片中主角流浪花光盤纏、透過職業介紹所找工作，並非郭萬枝的際遇，但電影廣告詞打出「風流事天下第一流」，暗示著不可告人的秘密。

唱片如同一張邀請卡，滿足了大眾登堂入室窺伺名人私生活的慾望。

看這樣的手段，會以為天使唱片是間唯利是圖的地下工廠。實則不然，該公司合法

登記於一九六三年，[8]但在政府當局眼中是家一點也不「天使」的公司。〈鹽埕區長〉一曲之後，又因翻製所謂「共匪」唱片等不妥內容，屢次被查禁。[9]

話說回來，〈鹽埕區長〉僅僅被輕判罰金八百，算算只要四十張唱片就回本。政府在戒嚴時期的查禁手段從來無法徹底禁掉歌曲，反倒有效促進煽動話題，讓唱片更搶手。

要是按圖索驥，叫人眼睛一亮的是，天使唱片登記的地址雖然位於前金區，但距離鹽埕區只有一個路口。跨過兩區交界的愛河，不管到鹽埕區公所，或到舞廳酒吧林立的七賢三路，車程都是五分鐘。

我不禁懷疑，會不會是私人恩怨呢，唱片廠老闆或許與一九五一至一九六○年都擔任鹽埕區長職位的郭萬枝相識，才會用前述招數，讓他難堪也難脫泥沼？也或許，只是看到他名聲響亮，想假借其名，大發利市。可是無論如何，大眾買單掏錢，不是私人恩怨，而是想聽歌，享受音樂帶來的樂趣與刺激。

麗美氣定神閒，不慌不喘，一口氣唱出一面十三段歌詞。聽者若期待煙花場上浪蕩嗲氣的綿軟歌聲，恐怕會失望，她音色淨朗，敘事、敘情口氣切換洗鍊，明快節拍感有舞動身體的魅力，以另一種方式誘人聽上癮。

這個歌聲沒有初次灌錄唱片的拘謹生澀，口條利索清晰，有時讓人捧腹大笑，偶爾讓人臉紅心跳，爽朗俐落中錯落著些許嬌柔，也適時點綴繡綣。可是撥開這些裝飾，麗美的聲音直勾勾的讓人明白，在這裡，唱詞不過是唱詞，不存在浪漫情懷的餘地。

她以不關己事的冷淡，步履隨節拍持續往前，沒時間停下來卿卿我我。

編曲者蔡江泉是日治時期著名爵士樂師，在日本習樂後活躍於哈爾濱，一九四一回臺後到處演出與教學。[11]他以四段歌詞為一組，為伴奏樂器設計出循環式變奏，間奏有長有短，各樣樂器輪流獨奏獻藝。即使器樂演奏技巧不算精湛，也是順暢和諧，呼應不走精緻細膩路線、不求氣質高雅的演唱，唱奏相互加乘，爽快又接地氣。

無庸置疑，麗美唱功不錯，嫻熟且落落大方。但我還是忍不住墜入思緒。買下這張唱片的聽眾，會想聽她唱別首歌嗎？很難說。這首歌換其他歌手唱，就紅不起來了嗎？更難說了。

我們對麗美的認識，只有歌聲與唱片封套上的照片。

只見她淡妝清秀，樸素格子上衣，簡潔整齊的包頭，平易近人、言笑晏晏，一如鄰里常見身影，絲毫不帶特種行業魅惑氣息，與春色無邊的唱片內容搭不上邊。

對於廣大聽眾來說，換別人的照片或許也沒差，換個名字亦可。無怪乎，外地有唱片公司把唱片封套換上別的姓名，拿第二段歌詞修改出更加浪漫的新曲名〈鴛鴦水鴨戲水〉。[12] 在〈鹽埕區長〉的盜版滿天飛的狀況下，並不令人意外。

麗美照片四周的設計彷若春聯，上有橫排、兩側直排文字，雙色印刷，風格低調又單調，並且標榜「自由中國」。如此四平八穩又政治正確的包裝，無法保障唱片不被查禁，卻保證讓人心癢難耐，想要一探究竟。

只是，聽再多次〈鹽埕區長〉，麗美仍是神秘而模糊的角色，連名字也是可拋棄式的花名或藝名。我們充其量只能在歌聲中，隱約觸碰到某種與她和藹可親的影像相同的特質，某種世故老練的平衡。我們也在樂聲中，想起了與郭萬枝有關的各種話題，想起戰後經濟逐漸復甦時，腥羶色的酒家夜景。

在這充滿草根生命力的樂聲中，郭萬枝永遠快活不羈，麗美永遠嗓音爽脆，這是他們翻滾紅塵時，最風光的剎那——更精確地說，是聽眾想像的剎那，有著春色無邊的場景，盈溢著歡場獨有的浮華與蒼涼；郭萬枝唱著歌，麗美也唱著歌。

那瞬間，郭萬枝始終不願承認他身在其中，麗美至今也不願出面回顧，以真名示人。

而聽過這首歌的人們是否願意明白，聽見的風花雪月，不過是鏡花水月，是遐想，是海市蜃樓。

7

〈田庄／內山兄哥〉

喔　毋願閣鼻田莊塗味……

踮車內搖來搖去　也搖到臺南

（口白）喔　臺南到囉　臺南到囉

便當壽司　便當壽司

跤是穿草鞋　頭殼戴瓜笠

搖來搖去真有勢

盤山過嶺又過溪　若去到臺北都市

我要買東西　倒轉去呢

告別水牛與鋤頭，
搖到臺北闖天下

如果將來，我們只記得黃西

田（一九四七～）主持了二十多

年的《草地狀元》，記得葉啟田

（一九四八～）唱紅〈愛拚才會

贏〉後作過兩屆立委，卻忘記他

們在最青澀時，曾經發出耀眼迷

人的光焰萬丈，就太可惜了。

畢竟，年輕時的他們可是紅

透半邊天，還各自發展出「田庄」

和「內山」的一長串系列歌曲。

直到今天，能夠琅琅上口的人還

真不少。

在人口與產業從農村轉移至

〈田庄兄哥〉，葉俊麟詞，遠藤実曲，黃西田演唱，一九六五年雷虎唱片發行
〈內山兄哥〉，郭大誠詞，吉田正曲，葉啟田演唱，一九六五年金星唱片發行

都市的一九六〇年代，為了追求歌手夢，出身高雄阿蓮的黃西田和嘉義太保的葉啟田來到臺北，在〈田庄兄哥〉與〈內山兄哥〉中，各自以歌唱迎來屬於他們的盛世，也讓無數青春少年家在收音機與電唱機前，與他們一起大聲唱歌，搖搖晃晃、翻山越嶺，抵達五光十色的大都市，期待全新的人生篇章。

那是一九六四年，黃西田自帶喜感與動感的聲音，在韻律十足的曲調上，加添了許多原唱北原謙二沒有的微小細節。他豐富的聲音表情讓人頻頻會心一笑，活靈活現的展演出〈田庄兄哥〉歌詞中的畫面，「**水雞咯咯**」、「**Siu-Siu Pōng-Pōng**」等詞語都唱的逗趣無比。聽完一回，會有種從南到北搭了趟火車，甚至還會在他化身列車服務員叫賣餐食時噗哧一笑，頓時感到選擇障礙呢。

作詞者葉俊麟精準捕捉住黃西田嗓音特色，讓他發揮能說善唱的優勢，且為他的外在氣質定下風趣快活的基調。時間證明，黃西田初次亮相時，留在聽眾耳中詼諧可愛的第一印象，揭示了接下來長達六十年作俱佳的表演領域與表演風格。

也是在那年年底，葉啟田初次進入錄音室，以活潑的〈內山姑娘〉受到好評，緊接在一九六五年春節後，奔放淘氣的〈內山兄哥〉上市了。[1]一如歌詞說的「**輕鬆有元氣**」，

變化多端的口氣很可能會讓初次聞見的人目瞪口呆，在林禮涵帶領的樂隊伴奏下，架勢一點都不遜於佐川滿男的原版〈チャチキ東京〉，豪放俐落的銅管樂器與葉啟田的演唱相得益彰。

在我聽來，〈內山兄哥〉比〈內山姑娘〉更精彩，後者總讓我出戲，像是太努力完成句子裡安排好的轉音，唱到句末卻突然手足無措了起來，只好站在原地，等待伴奏蓋過他收不了尾的歌聲。〈內山姑娘〉裡唱不好長音的缺點，〈內山兄哥〉曲調本身巧妙的避開了，而優點也益發放大——葉啟田有著文夏沒有的熱情，洪一峰缺乏的豪爽，還有一種獨特的氣魄，敢於甜得出汁，毫不扭捏，認真表現成名歌手很難拉下臉來作出的新奇唱法，以歌聲散播令人愉悅的天真淳樸。

那個年頭，全臺唱片銷售量最最高的，是少年得志的黃三元。2 一九六二年，黃三元連續以〈素蘭小姐〉、〈素蘭小姐要出嫁〉兩曲叱吒歌壇，次年主演的電影《素蘭小姐要出嫁》交出漂亮成績，聲勢比起年長了二十歲的文夏、洪一峰等前輩毫不遜色，更重要的，是為年輕的歌唱者開啟無限可能。

回顧起來，黃西田與葉啟田只差一歲，從小都熱愛聽廣播學唱歌，也同樣在青春爛

漫的十七歲時，灌錄了第一首唱片歌曲。雖然黃西田在雷虎唱片，葉啟田在金星唱片，而黃三元屬於亞洲唱片，要說兩位新人是齊驅踏上黃三元腳印上起步走，並不為過。

黃西田最初的歌聲尖高扁平，腔調神韻都有黃三元身影。據說他在出道前，頻頻參加南部電電臺歌唱比賽，總以模仿黃三元的歌曲與唱法應戰，卻屢戰屢敗。[3] 葉啟田的嗓音走的是另一個路數，但他唱紅〈內山姑娘〉後，依循的正是黃三元的模式，不僅推出的歌曲曲名套上「要出嫁」，也一樣以《內山姑娘要出嫁》登上大銀幕。再者，黃三元還有一首改編為電影的歌曲〈三元相思曲〉，葉啟田也跟著唱〈葉啟田純情曲〉、〈啟田失戀曲〉，不管是唱片公司主導或他個人想法，顯然是按表操課，刻意追隨。

為了應對獨佔鰲頭的亞洲唱片，唱片公司紛紛另闢蹊徑。常見作法為「合版」，意為一張唱片收錄多位歌手，風格各異。包括南星唱片、雷虎（後來改名五虎）唱片、金星唱片等皆是如此，浩大歌手陣容一字排出，聲勢驚人，多少有亂槍打鳥的投機心態。

但這種打群架的發片方式，會不會難以評估出拳命中目標、贏得聽眾芳心的，究竟是誰？唱片公司怎麼知道買唱片的人是為了葉啟田、黃西田，或其他人？

實際上，這樣的疑慮並不存在，因為比唱片銷售量更不容忽視的指標，是廣播電臺

點歌率。黃西田所在的雷虎唱片，為臺北華興電臺主持人阿丁、文丁與中南部著名播音員合資創立，[4] 而金星唱片最主要的經營者與訓練者是廣播主持人陳三雅，[5] 皆深諳此道。

當黃三元樹大招風，表現明顯停滯時，黃西田和葉啟田脫穎而出，新作品不斷上市。

熟稔唱片圈內部人事變動的陳和平甚至直接在報紙上點明，正是葉啟田、黃西田兩位「小黑馬」的竄出，直接導致黃三元的光環褪色。[6]

從〈田庄兄哥〉開始，黃西田連續在雷虎的五張唱片中，各演唱兩至三首歌。此後雷虎因為商標與公司登記權問題，多位股東另外成立五虎唱片，帶走雷虎主要歌手，並網羅新歌手，包括本名陳淑樺的尤萍，又從其他公司挖角，最受矚目的就是葉啟田。[7]

於是，一九六七年，我們的兩位男主角在同一家唱片公司相遇了。只是這時他們共同面臨的，是臺語唱片市場走下坡的窘境。不過，演藝之路本來就難以預測，不知道在日後面對艱難時，他們若是回首從前，湧上心頭的，會是最初的燦爛成就，或是最初的、久違的純真，一種對歌唱不帶目的、純粹的喜愛呢？

那樣的初心，配上〈田庄兄哥〉多處落漆（lak-tshat）的樂聲，襯托出黃西田吐音咬字裡濃厚的土味，有股說不出的親和力。

他的口氣幽默，打破原唱直板板的長音和拘束的語調，賦予歌曲新鮮的戲劇性。第一聲長音「喔喔」就出格的讓人驚訝，唱到一半才轉音，轉得又卡又斷續，轉完後音高的準頭居然跑掉，讓歌曲洋溢著笑科劇唱片的滑稽感，還因為他煞有其事的又唱又唸，更油然升起土包子進城的氛圍。

葉俊麟文字功力上乘，漂亮的扭轉原曲〈イヤサカ・サッサ〉秋田民謠的土直風格，勾勒出風趣的小人物形象，也比原詞場景有層次、情感更複雜。神來一筆的口白，播報站名也推銷食物，不只讓歌手展現與歌唱時完全不同的宏亮音色，也增強娛樂性，並對準人們的共鳴，不管火車抵達哪一站，都能燃起懷鄉與懷舊之情。

黃西田的發音點集中於鼻音和喉音中間的狹窄位置，使得歌聲尖薄，沒有黃三元的鋒利，但一樣有濃重鼻音。又加上南部鄉下口音，配著每段結束時的叫賣，再再提供情感黏著與投射的空間，讓人忍不住聽他娓娓道來。

歌曲裡的重音設計頗有奇趣，特別是句末下壓後、以半破音色用力揚起的尾音，以及用頓音來表達情感，一字一斷的「**叫伊免擔憂**」、「**一時心憂悶**」、「**我毋驚艱難**」。雖然不怎麼精緻，卻也是俗而不鄙，恰到好處的呈現悲喜交集，居然有種叫人動容的光芒，比純粹的喜劇更回味無窮。

這樣的詮釋方式很直覺，也很真誠，呼應的是歌詞中明知前方挑戰重重，卻寧願保有魯直的、微微蒼涼的勇氣。

葉啟田在〈內山兄哥〉中的初心，又是另一番滋味。既有小孩開大車、差點駕馭不了歌曲的刺激，也有唱得盡興之際，不顧一切的陶醉感。

由於歌曲定調低於他的音域，喉頭稍微壓到，模糊了唱與說的分野。葉啟田的聲音活潑得像是脫去各種禮教束縛，開朗的敘述深山農夫一時興起，帶著鋤頭、畚箕、草鞋、瓜笠，坐上鐵牛車，浩浩蕩蕩、千里迢迢，進城逛大街。

比起黃西田諧星般的輕鬆耍寶，葉啟田就連三八氣（sam-pat-khui）也做得誇張用力，像是對自身年輕氣盛的得意展演。在情感的負荷上，〈內山兄哥〉是輕盈的，一絲對家鄉故人的牽掛都不曾浮現，毫不猶豫地奔離家園。歌詞有股「一人飽、全家飽」的興味，玩得不亦樂乎。

在提拔與指導他歌唱的郭大誠筆下，臺北被美化為遍地黃金、購物天堂、玩樂聖地，叫初來乍到的鄉下少年目眩神迷，流連忘返，無暇羞澀，也無格格不入的心情⋯

予我來感覺爽快　無想倒轉去　倒轉去呢

葉啟田以聲音演現自信爆棚的爽朗，塑造出歌曲主人公在擁擠與繁華的城市中，一付安然自若神態，憨厚傻氣的四處張望，滿滿好感，處處好奇。他的唱腔不僅輕鬆，更是質地清澄的歡樂，滿懷〈田庄兄哥〉沒有的激動興奮。

雖然歌詞層次單薄，色調單一，不過對新歌手而言，好掌握也好發揮，可以把力氣花在聲音的控制上，才有餘力作出裝飾音和日式轉音的花式翻滾，以箭在弦上的衝勁與專注，打造出初生之犢不畏虎的氣勢。

那樣的專注和興奮，是多麼讓人羨慕啊。

曲中的青春兄哥享受著新世界景觀的震撼，曲外的青春兄哥也享受著歌唱的爽快，何其純粹，沒有過去和未來，不求名利與光環，只有當下，只有正在唱的歌，只有自己的聲音，充滿了無限可能的聲音。

輯 四

看不破的愛

情歌，流行歌的永恆主題！

〈苦戀歌〉

明知失戀真干苦　偏偏行入失戀路。

真知燒酒不解憂　偏偏飲酒來添愁。

看人相親和相愛　見景傷情流目屎。

誰人的知阮心內　只有對花訴悲哀。

飛蛾撲火後，燃燒殆盡的複雜餘味

初次入耳，並不覺得紀露霞〈苦戀歌〉的唱法特別迷人。不夠酸，不夠苦，不夠多汁，不夠油滑更不夠澎湃，繼而誤以為曲調不夠揪心，不夠撐起愴痛的歌詞，總之，悲傷得不過癮。

可是聽完之後，她的歌聲總會在最意想不到的時刻，冷不防竄出來。

她悠悠訴情，優雅大氣的敘事底下，樂裡行間微微的情緒波動，如淚水如珍珠，隱隱閃爍。無人能知的往事因而翻攪，然後

憶起心底也有一段流光，如同歌詞所唱「**欠伊花債也未滿**」，憶起某個曾在心上一筆筆刻下她名字的那個負心的人。

要到紀露霞的聲音繞上心頭，我才恍然醒悟過來。從來不是紀露霞沒唱好，而是我的耳朵活在太吵太浮躁的世界，麻木的接收太多看似老練、其實是過度雕琢的歌唱風格。

歌壇永遠不乏技術高超的歌手，不炫技有時很難掙來一席之地，也或許唱久了駕輕就熟，唱什麼都火力全開，調味料加好加滿，結果是每首歌曲聽起來都很威，也都很像。聽眾耳朵被寵壞，以為重口味等於豐富深刻的情感，久而久之，唱者與聽者遺忘了好旋律內建的張力，也忘了回歸音樂最純粹的美。

聆聽與觀看一樣，需要文化養成。動漫、劇場、美術館展品背後各有成套語言模式與表述手法，需要熟悉浸淫，從湊熱鬧到看出門道。每種樂聲也有其美學，耳朵在練習後，才能從淺層的「好聽」「無趣」或「喜歡」進深至感知音樂之美。

能遇見手藝高超，卻堅持保有食材原味的歌唱者，是幸運的。紀露霞在技巧與情感上的拿捏，讓詞曲綻放出芬芳鮮味。如是之故，才會讓後來的我們錯覺她是〈苦戀歌〉的原唱，她在曲中展現的風範與原創性，絕對當之無愧。

關於〈苦戀歌〉，最有名的軼事是楊三郎想證明臺語歌也可以用到音階四七音，就

拿那卡諾在餐宴上遞來的歌詞，即席譜曲。[2]年輕的楊三郎彷彿擁有一支被靈感之神親吻過的筆，快手寫出的曲調有完整而平穩的起承轉合，溫柔的誘惑聽者不斷想聽下一句。

歌仔戲裡的失戀場面愛用這首歌，笑科劇唱片的插科打諢也時常來幾句，[3]六〇年代許石、陳芬蘭、胡美紅、郭大誠都灌錄過，現今的影音網站有無數自錄上傳的翻唱。

不過，此曲最初十年的傳播，靠的是口耳相傳與紙本曲譜集。〈苦戀歌〉的首次灌錄是七十八轉格式，由許石的學生鍾瑛擔綱，可惜不甚普及，未起漣漪。

一九五七年，楊三郎指名要紀露霞來詮釋他的作品，[4]灌唱後，臺語片將之改編為《苦戀》一片於該年底上映，她自然是幕後主唱；這首歌的熱潮一時不退，歌詞首句《明知失戀真艱苦》又成了一九五八年另一部片的片名。

在我聽來，紀露霞的確擁有那個時空中最流麗內斂的歌唱技藝。當時她年方二一，芳華正盛，臺風穩健，唱腔有超齡的成熟。她的演唱以收代放，以退為進，容許音樂展現風姿，也留給旋律最大的空間說故事。

對於詞曲作者來說，會唱歌的人不難找，能擁有深諳詮釋之道的唱將傾力演唱，才是創作生涯的恩賜。

紀露霞的〈苦戀歌〉唱得蘊藉，步步為營，詞意的表達多一分太濃、少一分太淡。

她是節制於鼻音或哭腔的歌手，用在此曲更適合不過，不以華麗唱腔取勝，但也不是僅僅展示好音色，清晰而立體的呈現出歌詞中情感流動的走向。

那卡諾這個名字，是日文「中野」的譯音。他本名黃仲鑫，原為話劇演員，能演善舞，舞臺經驗讓他格外在意聲音表情，但最為人知的是超群鼓藝，桃李天下，素有「鼓王」之譽。⁵楊三郎能夠成為戰後重量級的作曲家，那卡諾有一半功勞，兩人一起以〈望你早歸〉初試啼聲，次年再度合作〈苦戀歌〉，都在楊三郎作品中佔有重要地位。

身為鼓手，那卡諾的文字異於一般文人，口語化卻韻味款款，有押韻但無硬搬的痕跡，慢火燉熬出一場情傷人的傷心事。歌詞最初設定主角是男性，紀露霞演唱的時候稍做更動，「明知女性真利害」和「親像花枝離花蕊」改為「明知男性真利害」、「親像花蕊離花枝」，讓這首歌詞的情感表現並非特定性別才有特定情感依賴的方式。有趣的是，紀露霞之後不少男歌手都跟著她唱「親像花蕊離花枝」，而且更愁雲慘霧，反而凸顯出紀露霞的深沉自持，耐聽得多。

〈苦戀歌〉也證明那卡諾避開了許多流行歌詞為湊節數而堆砌的弊病，三段歌詞有滋有味，文氣順暢飽滿，正中苦戀者痛處。六次「明知」與「真知」、「偏偏」，不避俗字也不代換，文氣順暢飽滿，反倒平實好記，而且能妥妥貼貼套用到任何苦海孽緣中，引起共鳴。

如歌詞所言，失戀是痛苦的，背叛是無情的，傷慟免不了。但那卡諾不願讓他筆下角色省去層次與細節，以紙老虎般的力道在悲情上鑽牛角尖，使人眈溺在毫無節制的自憐中，爬不出來。在這裡，自怨自艾之外，曲中人直視愛情本質的盲目與莽撞，一次又一次承認，是自己讓自己捲入一局高風險、低報酬率的迷戀情事，識人不清的愛情是交出主導權，也交給對方傷害自己的權力。

從唱片裡聽來，紀露霞清楚知道文字內蘊的簡中轉折。

聲音有表情，也有演技。我們聽見她以近乎敬虔的口吻演唱，在音樂面前放低身段，低眉垂目，一呼一吸都不造次，以獨有方式掏心掏肺。乍聽之下輕描淡寫，反覆聆聽，才會意識到深沉低迴，是她以歌聲扮演的角色奮不顧身的方式。

開口前，她事先預習了歌詞中的遍體鱗傷，再讓旋律帶著她，小心翼翼的，重新走一回被辜負的心碎。紀露霞難得不按牌理出牌，未依序由輕至重的鋪陳段落，三節開頭「**明知失戀真艱苦**」、「**明知男性真利害**」、「**明知對我無真情**」的音量與腔勢竟是等量齊重，口吻徐緩，彷彿出於痛醒後的冷靜，仔仔細細的看清自己如何墜入苦海無涯。

這樣的人設，捨棄了逮到機會就呼天搶地的刻板怨婦形象。即便唱到「**親像花蕊離**

花枝」時，音量自然低微，「對伊癡情就是阮，每日目屎做飯吞」的口氣格外婉約，但在柔順哀惜的歌聲內裡，有著百轉千迴的清醒與沉澱。

曲調最有味道的亮點，也就是楊三郎所說的四七音，在樂理與聽覺感受上，是一列音階中最突出也最刺激之處。初次出現，是「明知失戀真艱苦」的「真」，楊三郎還不怕事的安排為整句最高音，宛如心懸掛半空中，很容易就讓人湧上加倍的「艱苦」心情。然而紀露霞卻反其道而行，這個字唱得特別溫潤平和，氣息舒緩。

每次唱到這個字，我總是想，女主角仍有傷痛，可是，稍微看透了，看破了。流行歌曲喜歡以愛情為主題，可是常侷限於快樂與痛苦、幸福與委屈，而紀露霞在既定的詞曲裡，輕輕觸碰了弦外之音，呼喚失落以外的超脫。

歌聲既說故事，也雕塑人物。我認為，紀露霞這個版本最大的特色是「時態」。當其他詮釋者還身陷淒風苦雨之中，被火燒心口的焦灼感糾纏，她唱的是飛蛾撲火後燃燒殆盡的複雜餘味，不全然是苦澀，還有一絲絲的清澈。

春寒料峭，再凍，也已是春。

或許多唱幾次，就能讓盤旋的記憶漸漸冷卻，風乾，下酒。紀露霞雖然不是首唱〈苦戀歌〉，卻是無法取代的〈苦戀歌〉。

2

〈秋怨〉

行到溪邊水流聲	引阮頭殼痛
每日思君無心成	怨嘆阮運命
孤單無伴賞月影	也是為着兄
怎樣兄的不知影	放阮做你行

重新聆聽林英美媚如秋月的

微涼歌聲

　　在回顧這位如今快要被遺忘，但曾經受到許多聽眾喜愛的歌手之前，讓我們與五○年代的聽眾一樣，先用耳朵認識她。

　　如果歌聲像風箏，林英美（一九三七～）小巧娉婷，盤旋漫舞在絕大多數女歌手之上。偶爾側身翻飛，隨著氣流翱翔，幾乎不會驚擾到飛鳥蝴蝶。

　　她的演唱頗為耐聽，音色清甜，即使語帶怨嗟，也還是神情秀麗，偶爾蒼涼，苦澀未盡就已回甘。

林英美最悠揚自在的音域，比常人都高，但不刺耳，唱腔清澈如銀鈴，總是溫柔傾吐，讓她在同時代與之齊名的眾多女歌手如張淑美、張美雲、鍾瑛、顏華之中，特別令人念念不忘。這個具有穿透性的嗓音很年輕，但姿態在雅緻中有股懷舊氣質，讓我不禁想起留聲機年代的戰前臺灣女歌手，也是與唱機共振，再與聽者共鳴。

如果歌聲能在聽者的想像裡具象化，我猜人們會把林英美陰柔的嗓音想像成出水芙蓉的古典美女形象，以嬌柔唯美的聲息眉眼，誘惑人耽溺在她的纏綿風格裡。就算知道音樂是會散場的戲，也還是愛看她演出痴纏繾綣的女主角，甘願與她水裡火裡，同悲同喜。

我很喜歡在林英美的演唱中，尋找她安放裝飾音的所在。加花與不加花、刻意與不經意之間，夾纏了茂盛枝椏的千百個心思，總能帶來驚喜。

二十歲那年，她在亞洲唱片的《楊三郎傑作集》中演唱了這首〈秋怨〉，句句梨花帶雨，無痕展現洗鍊技巧，憂愁而不悽慘，是她的音樂表現很突出的一首。

隨手拈來，「**每日思君無心成**」的聲線走到「思」時，婉約的向後微微收起，好似多用一點力就會心痛，「君」宛若輕敲鐘琴，亮起的不只音色，還有深情。「心」原本就配上了下墜方向的雙音，裝飾音先快後慢，像是心神晃動後再穩住的姿態。

「怎樣兄的不知影」的「兄」先放後收、先直後轉，單字底下塞入多個音卻輕如微風，又重得不可承受，而「影」溫柔柔異常，情傷中的心酸莫過於此。

不過相較之下，我更喜歡她乾乾淨淨不放裝飾音的地方，雖然沒有加花，但也非直白不修飾，猶如翻騰浪花濺出的激灩月色。「行到溪邊水流聲」的「溪」稍軟稍暗，彷彿水聲潺潺，流速和緩，「也是為著兄」的「是」收束心神，暗自神傷，「兄」是全曲初次出現，口吻格外溫柔，萬分珍重的自心底把對愛人的稱呼喚出來。

一句句聽下來，林英美沒有辜負她得天獨厚的好嗓音，紮紮實實的詮釋歌詞裡的愛恨嗔痴。整首歌唯一容許稍稍破音，只在第二段第三句的「通」字：

講阮有哥也若無　無人通相靠

單隻形影，沒人疼沒人顧，歌手以聲音表情演繹主人公尋思至此，揪心且略為鼻酸。以單一處的變化反襯出整體情緒表現上的克制，代表她細細拿捏聲溢於情的界線，不願仗著美聲便宜行事。

這首訴盡衷腸的〈秋怨〉，就在林英美牢牢守緊的閨秀作風中，放下了糾纏不清的

紅塵煙硝。正如歌詞所言，「**月色光光**」，星空明媚。

林英美曾經頗具影響力，卻因著沒有學者或死忠歌迷喚醒大眾記憶，歌曲留了下來，人卻被遺忘，至為可惜。

林英美是三重人，[2]擅長抒情歌曲。[3]她的好歌喉看似來自先天優勢，實際上卻是多年的磨練成果。她早先是津津公司旗下的歌舞宣傳隊成員，負責公司產品發表與全臺巡迴展售晚會，[4]五〇年代初曾在露天歌場表演。[5]一九五四年，洪一峰與洪德成兄弟在民聲電臺製作的現場歌唱節目，由聽眾打電話與信件點歌，林英美與洪一峰、鄭日清、紀露霞、張淑美、張美雲等輪流演唱。[6]

林英美錄過的唱片數量比我們以為的更多，在臺聲唱片、鈴鈴唱片、惠美唱片都有作品。但是最成功的歌曲，幾乎都出自一九五七年至一九六〇年在亞洲唱片灌錄的大約三十首歌曲，〈秋怨〉、〈懷春曲〉、〈快樂的馬車〉、〈寶島姑娘〉、〈越山嶺〉和與吳晉淮合唱的〈青春謠〉都相當風靡，由日本歌曲〈博多夜船〉翻唱的〈夜港邊〉也流傳很廣。

林英美在亞洲唱片灌唱後，演藝之路拓寬了，連年受邀參加各地演唱會，[7]時常參與

勞軍活動或義演，[8]偶爾在電影裡幕後代唱或客串。[9]多年下來，她在不同地方駐唱，知名度相當高。[10]

不少表演場合中，林英美唱的是國語歌曲，紀露霞、張淑美、顏華等女歌手也一樣，灌唱臺語歌、現場唱國語歌一樣能唱國語歌，曲目能夠隨著需要而調整。

林英美豐富的歷練，從現場表演、廣播節目、歌廳、唱片到電影，是許多五六〇年代臺語女歌手都會行經的標準路徑。其中，灌錄唱片是很重要的環節，雖然酬勞並不高，但能增加知名度，可以在電臺上反覆播放、在舞臺上演唱。

〈秋怨〉就是最早讓林英美在聽眾腦海留下印象的作品。歌曲首版是月鈴在女王唱片灌錄，速度輕快，但聲樂唱法和管絃樂編制讓歌曲變得凝滯沉重。到了林英美口中，就成了小家碧玉、楚楚動人的〈秋怨〉了。

外傳這首歌的創作年代是一九五七，[11]實際上還要早了好幾年。歌曲原名〈會仔枷〉，周添旺作詞：

時勢變遷想袜到　　賺錢人就賢，

一時會仔招透透　　毋管大小尻……[12]

〈會仔桠〉流傳於四〇年代末的臺灣，還名列一九四九年「黑松汽水流行歌競賽大會」的歌曲名單上，[13]供人票選。不過，描述時代特有現象的歌曲，賞味期間往往為時代限定，再風行，過期後也不得不褪色。

而且也把悲慘到「無疑誤一生」的第三段結局，[16]再度修改為更悱惻也更浪漫的文字：

可以讓亞洲唱片輕音樂團參照，[15]交給女歌手演唱的話，就把詞中「孤鷹」改為「孤雁」，

這一齣好詞好曲，最晚在一九五二年底就已經以曲譜方式出版。[14]楊三郎設定好編曲，

提煉出旋律中款款詩意，以人們最能感同身受的相思情愁，揭示音符內蘊的恬淡。

幸好，幾乎稱得上許石專屬填詞者的鄭志峰，鬆綁了原詞加諸在樂曲上的炎涼世情，

彼時相親俗相愛　哥哥你敢知

開窗無伴看月眉　引阮空悲哀

至此，萬事俱備，只欠東風。

有誰能唱出羅帳如愁城，把坐困其中的意盡闌珊梳理得清透如水？有誰唱出的眷戀

分明濃郁，竟又輕盈如掌中舞？

是林英美媚如秋月的微涼歌聲，畫龍點睛完整了〈秋怨〉。

〈看破的愛〉

想起這的愛　是悲慘的愛

茫茫渺渺　消失的愛

啊！淒涼的蒼白的月　靜靜依在窗門邊

難受疼痛心內憂

自恨嘆　吐大氣　癡看無情天

斷壁殘垣中唱出一樹桃花

紀露霞與吉他同音並行的歌聲裡，眷戀波濤洶湧。「靜靜依在窗門邊」唱得含蓄優雅，律動起伏的吉他撥奏如心跳微微，來自鬱鬱寡歡的情傷者，殘妝暗淡，垂淚無語。

隨著「難受疼痛」音域漸高，順勢上揚，憂傷也隨著脈搏般的節拍，一陣一陣襲上心頭。

哀傷在心跳和脈搏中漾開，然而細細品味，歌聲中沒有倉皇，非關困頓，就是純粹的哀傷──不摻雜質的純粹，素淨的憑弔失落，認真專注的哀傷。

紀露霞是〈看破的愛〉首唱者，也是把歌詞看得最清楚，據此謹慎拿捏輕重的優秀歌者。日後太多翻唱版本，都無法像她那樣掌握得有分寸。往往才抵達第三句，情緒迫不及待的藉由「啊」一瀉千里，如熊熊野火般恣意宣洩，位於全曲最高音的「蒼白」、「痛疼」、「心內」、「嘆恨」更是紛紛成為眾家歌者不約而同拿來大做文章的好機會。

紀露霞天分與技藝都高。普通的三段式在她手中變得格局開闊，音色與口氣又不至於過度厚重。她在情感表達上恪守樽節原則，這正是平庸與藝術成就之間的落差。

〈看破的愛〉刻劃的，是從哀悼走到告別，有轉折，有拉扯。如第二段，「目屎流濕胸前」與「悲傷也着來看破」並存，第三段是「抱着悲慘的懷念」而說出「從此再會啦」。若以制式化、扁平的情緒性音色來描述愛情枯萎，不但廉價，也陷聽者於無感。看破與看不破之間，是失戀者專屬的幽微地帶。時而清醒，時而迷離，放不放手常是進一步退兩步。紀露霞嗓音寂寥，卻未淪於淒清孤絕，為前方路徑保留了各種開放性的可能；畢竟歌曲主角作勢告別，但也只是作勢，難以告別。

在我看來，五六〇年代不乏臺語翻唱比日曲原唱更好的作品，〈看破的愛〉正是最

佳範例。紀露霞把歌唱成自己的，東洋氣息一絲不存，且比平野愛子的原版〈あきらめて〉（死了心）餘韻悠長。

平野愛子與許石、吳晉淮同為日本歌謠學院畢業生，也都曾在大村能章門下接受訓練，演唱生涯起於一九四五年獲選為勝利唱片專屬歌手，被稱為戰後的年輕藍調女王（「若きブルースの女王」），夙負盛名。[2]與平野愛子的飽滿氣魄對照，紀露霞的詮釋進退有據，越咀嚼越有滋味，與原版情趣大異。

〈看破的愛〉曲名、歌詞到編曲全出自莊啟勝之手，是這位出身高雄茄萣的音樂人一九五七年進入歌壇初期的作品。[3]詞句是原曲意譯後美化，用字溫婉平實，韻活律動，紀露霞唱來順暢異常，顯見莊啟勝功力極佳，不輸名氣更高的作詞者葉俊麟。

那個年代，歌曲若是取自國外曲調，所謂編曲工作常常等同聽採譜，再按照實際需求，以樂手編制來調整。〈看破的愛〉編曲明顯仿製原曲，平穩舒暢的搖擺節奏，再因地制宜的讓銅管與木管的合奏改為銅管為主，低音大提琴的撥奏由鋼琴和吉他取代，收錄於紀露霞在亞洲唱片灌唱的第三張專輯中。不同於首張試水溫性質的《紀露霞、文夏歌唱集》拿現成的日本輕音樂伴唱，這次是與樂隊一起灌唱。[4]

紀露霞的表現比樂手技巧好得多，這也是翻版歌曲常出現的狀況。相較之下，原曲

樂隊熟練世故，比亞洲唱片管弦樂團更知道如何烘托歌手嗓音，演奏者與演唱者的棋逢敵手會激發出活潑迷人的流動饗宴。然而紀露霞自有優勢，她的聲音比平野愛子更為春光明媚，美聲風格與魄力不足的地方，就用更澄澈的殷殷柔情加倍彌補。

這樣的真心誠意在人心裡碰撞出共鳴，歌曲在臺灣比在日本更受歡迎。

仔細凝聽，明明原曲來自歌聲與爵士樂黃金交叉的日本演歌歌手，作曲者遠藤実是演歌創作大家，後來得到日本演歌大獎、寫過數千首歌謠。怎麼同一首歌到了紀露霞口中，恍然出現上海流行音樂的味道？

紀露霞聲音氣質中的清靈，讓編曲和旋律中的爵士樂風呼之欲出，樂聲中的搖擺魂也召喚出她烙印在腦海中的唱腔。不得不說，〈看破的愛〉令我憶起「銀嗓子」姚莉在一九四六年之後逐步轉為中低音域的作品，比如〈重逢〉、〈得不到的愛情〉，而紀露霞的音質混合了四〇年代前半仍屬高音歌手的姚莉、以及四〇年代末龔秋霞與張帆的味道，同樣纖細，風格同樣典雅清透。聽著紀露霞的綺麗歌聲，偶爾錯覺一閃，以為是作曲家李厚襄或嚴折西在四〇年代中為上海百代公司創作的歌曲呢。

這也難怪，紀露霞從未拜師學藝，[5] 國語歌聽的比臺語歌多，潛移默化了她用嗓的情調韻味。紀露霞能唱國語歌曲，也能唱周遭俯拾即是的臺語歌曲，[6] 是個早熟早慧的表演者。

如果把聲音表演比擬為戲劇表演，紀露霞不是憑恃外貌的本色派大明星，演什麼角色像自己的分身，以個人魅力吃遍天下，她走實力路線，仔細磨練技藝。無論國語、臺語、英語或日語歌曲，在紀露霞吸納、貫通與翻轉之後，都成為養分。哪個轉音借用美空雲雀或平野愛子的唱法或詮釋，哪個聲息又承襲了姚莉或周璇的腔勢與神采，都不重要，各種音樂元素在紀露霞的歌聲中全都幻化為獨樹一幟的聲音表演。

重要的，是這位聽得多又唱得多的歌手聲情並茂，且有技而不炫，追求意境的寬廣、深邃與委婉。一旦超脫寫實層次，水變成酒，凡俗如流行歌曲也會有撫慰與啟示。〈看破的愛〉沒有廉價的僵化套路，不賣弄脆弱，或計算悽涼；在溫潤可口的表象下，歌手以音樂為器，落落大方地唱出語言無從表達、也無能到達之處。

在歌聲構築的畫面裡，窗仔門即使成了斷壁殘垣，但紀露霞在〈看破的愛〉展現出的雍容氣度叫人安心。即使前方再也無路可去，但她以柔和的眼神引你望去，牆外一樹桃花，枝枒茂盛。

〈看破的愛〉是紀露霞初進入亞洲唱片的作品，隨附的歌詞單讓聽眾一窺她清秀容貌。

〈關仔嶺之戀〉

嶺頂春風吹微微　滿山花開正當時

蝴蝶多情飛相隨　阿娘仔對阮有情意

啊　正好春遊碧雲寺

清甜如蜜的郊遊專屬情歌

當吳晉淮（一九二六～一九九一）與他的〈關仔嶺之戀〉在一九五七年敲開聽眾耳朵的時候，臺灣已經很久沒有聽到這樣的歌曲了。

歌詞與旋律的風格，都讓人想起二十年前，日本時代的勝利唱片大受歡迎的〈戀愛快車〉、〈青春嶺〉、〈桃花鄉〉，男女興高采烈地踏青郊遊，愛苗滋長，互訴衷情。雖然許石也有談情說愛的〈南都之夜〉，洪一峰也創作了花前月下的〈蝶戀花〉，但都不是這種頭頂上一片烏雲也沒有，歡樂無限、愛情無敵的氣氛。

〈關仔嶺之戀〉首段和末段的第

所寫歌詞：

一句「嶺頂春風吹微微」、「嶺頂無雲天清清」，像是脫胎換骨自陳達儒為〈青春嶺〉

四邊無雲天清清

青春嶺頂自由行　春風微微吹嶺頂

此外，隱隱然也有〈桃花鄉〉痕跡，很可能詞曲作者都聽熟了那些老歌。例如開頭「嶺頂春風吹微微」和「桃花鄉是戀愛地」在節奏韻律上相似，「蝴蝶」二字的音符與〈桃花鄉〉的「雙腳行齊齊」雷同，都讓〈關仔嶺之戀〉成為一首充滿熟悉感與親切感的新歌。

更叫人莫名有好感的，是演唱者吳晉淮的嗓音，與當年演唱〈戀愛快車〉、〈青春嶺〉、〈桃花鄉〉的那位暢銷男歌手王福一樣稍帶鼻音，唱起歌來駕輕就熟，彷彿上輩子聽過的歌聲，從容、好聲好氣，任何時候聽來都帶給人雨露花蜜般的滋潤。

聽覺會睡著，也會被喚醒。吳晉淮在臺語流行歌最蓄勢待發的一九五七年現身，居於指標地位的亞洲唱片正渴求新血加入，〈關仔嶺之戀〉迅速擄獲聽眾芳心，熱烈的把吳晉淮推上當紅歌手行列。從亞洲唱片曲目看起來，一九五六年之後文夏毫無疑義稱霸

261　〈關仔嶺之戀〉

天下，洪一峰尚未大紅大紫，另一位男歌手永田轉為幕後，吳晉淮此時成為僅次於文夏的重量級男歌手。

臺語歌壇不看外表與年紀，不管創作或翻唱，歌曲好、演唱好，就是王道。

初次聽到這首歌的我，恍然以為是許石在唱歌。

搖曳生姿的倫巴節奏中，開口的是瀟灑的男中音，高歌低吟游刃有餘，自信也有餘。定神再聽，許石與此一嗓音同樣從容不迫，但許石歌聲更感性，擺盪於剛毅昂揚與熱情奔放的兩極間。相較之下，這個聲音放鬆平靜，比起許石淡定得多。

吳晉淮和許石嗓音其實各有色澤質地，但皆出身臺南，又同時在日本歌謠學院接受音樂教育，口音、音色、音域都相仿，難免帶來歌聲相似的錯覺。

許石由歌謠學院本科畢業，訓練以歌唱為主，另外修習作曲。[2]吳晉淮早三年進入歌謠學院普通班，進修吉他與聲樂，又進入該校研究班，專攻聲樂與作曲。[3]兩人皆曾受教於日本樂壇地位舉足輕重的院長大村能章，一九四二年畢業，日期只差十天，許石為三月二十日，[4]吳晉淮為三月三十日。[5]

吳晉淮畢業後，進入東京最大的歌劇團，演唱與創作能力多有磨練，也在哥倫比亞

1957年吳晉淮剛成為亞洲唱片歌手，唱片歌詞單上詳述他的過往經歷，文字出自該年春天許丙丁為他「歸國首次大公演」寫的介紹文。

唱片公司灌錄不少唱片，名氣不小。[6]

一九五七年，吳晉淮回臺，早他十一年返鄉的許石運用這些年間累積的人脈與資源，以一連串音樂活動，為學長暖場。首先，他讓吳晉淮灌錄了最得意的創作〈南都之夜〉，[7]又籌畫聲勢盛大的「旅日華僑吳晉淮先生歸國首次大公演」，從臺南巡演至屏東至少五場，找來已經訓練成職業歌手的得意門生艷紅、鍾瑛、愛卿、顏華出席表演，當年最炙手可熱的臺南同鄉文夏也特別同臺獻唱，以眾星拱月的方式，吸引大眾來聽吳晉淮唱歌，預售票開賣就銷售一空。[8]

事後看來，吳晉淮以〈關仔嶺之戀〉躍為一線男歌手之前，是許石以推手之姿，為聽眾引介他口中「聲樂以及作曲有別人追未著的天分」的吳晉淮，[9]功不可沒。

在日本樂壇磨練多年，吳晉淮的演唱功力沒有話說。他頂著日本唱片歌手的頭銜，順理成章成為臺語歌壇舉足輕重的亞洲唱片旗下一員。最初三張唱片，他演唱楊三郎作品與日本翻譯歌，反應不惡，但是〈關仔嶺之戀〉一問世，大為風行，讓他在故土真正嚐到走紅的滋味。

在我聽來，這首〈關仔嶺之戀〉最討人喜愛之處，不僅在於吳晉淮聲情並茂的勾勒

出文字裡甜蜜溫柔的悸動，且擁有一種賞心悅耳的獨特輕盈感。這個特徵，一方面來自不擠壓鼻腔共鳴的方式，呈現清潤音色，另方面出於唱功嫻熟，唱腔風流宛轉，外加對歌曲了然於胸的掌握。他在高低音域中悠然穿梭，使得樂曲結束後仍餘音繞樑，歌詞中清風吹、百花開，和樂融融的畫面映在眼前，久久不散。

令人感到興味盎然的是，吳晉淮的歌聲散發的是爾雅溫文的氣質，讓這首歌洋溢著都市人遊覽名勝風景的消閒氣味。不能否認，他的唱腔雖然不走炫耀華麗路線，卻還是優裕且世故的，放至歌詞中結伴遊山玩水的情境，激盪出玩樂的情趣。環境新鮮陌生，又脫離塵俗，主角忍不住眉開眼笑，看人特別可愛，也特別容易墜入情網。

笑意微微的嗓音借景敘情，搭起恬淡明朗的氛圍，娓娓道來就有自然的感染力，聽到的人如沐春風，心曠神怡。

吳晉淮的音樂才能是多方面的，間奏的吉他很可能由他親自獨奏。這首歌的熱銷，代表大眾以鈔票支持好歌聲，也肯定了他的音樂創作能力。

〈關仔嶺之戀〉句法十分特別，很難找到類似句法設計的創作歌曲。樂句不求工整，每句長短不同，甚至偷換拍號，但唱來通順，毫不突兀，好聽好記。這就證明吳晉淮才

情夠高，敢於使用不流俗的節奏和結構，而且能將之翻轉為輕鬆入耳且琅琅上口的流行曲調。尾處插入的一小段拖腔，讓短短的歌曲變化豐富，兼顧精緻與通俗。雖為小品，卻是佳作。

故聽眾擁有了一首不落俗套、開闊舒心的好歌。前半段唱景，緊湊的韻律怡人而不逼人，鋪陳出無垠風光，後半唱情，以拖腔開啟結尾，為輕快節奏增添些許抒情。尾句包含兩次八度音大跳，微微挑戰歌唱技巧，沒有想像中難唱，但效果極佳，波浪般的起伏有收有放，加深了前一句「**阿娘仔對阮有情意**」帶來的歡喜雀躍。

從各種角度來看，〈關仔嶺之戀〉的情調與演唱都是獨特且成功的：歡躍而不輕浮，流暢而不油滑，動中有靜，斯文又多情，歌聲洗鍊。在吳晉淮發表之後好長一段時間，幾乎沒有翻唱者想要挑戰這首歌，卻也不妨礙這首歌的流傳。直到現在，網路上的翻唱數量頗為可觀，原唱依舊位居最佳版本，可見當年他的魅力席捲起多大的浪花了。

5

〈心所愛的人〉

心所愛的彼個人　給伊來打碎的這個心肝

若是流起傷心目屎　看破來離開

行到他鄉的天邊亦海角　再會！故鄉　再會啦

〈心所愛的人〉，愁人（文夏）詞，中野忠晴曲，文夏演唱，一九五八年亞洲唱片發行 1

從三個歌詞版本，
揭露文夏收服人心的祕密

在我看來，文夏在臺灣流行歌壇最重要的工作是扮演領路人，為臺灣聽眾精心打造一份最適合的歌單。

一九五七年，文夏在亞洲唱片總共發行八張專輯與合輯，市場需求數量大到來不及創作，因時制宜的取用日本曲調，魔力強大到能把當下日本正流行的歌唱成自己的歌，紅到詞曲沒踏入禁區，也會莫名其妙被禁。2 可是他依然故我，帥氣地繼續翻唱日本當紅歌曲，聲勢不斷上漲。

文夏以不容質疑的氣勢，在一九五八年翻唱了〈おさらば東京〉（〈再見東京〉），他在歌曲旋律上另起爐灶，定出新曲名《心所愛的人》，重寫歌詞。

此時，他的演唱漸漸脫離清新卻優柔寡斷的青澀時期，美聲唱法的痕跡也褪色得更好入耳，稱霸歌壇的招牌風格逐漸出落成形，開始展露出不討好也不尖銳的自信，介於恬淡和倔強、儒雅柔順與意志堅定之間，具有高辨識度的獨特魅力。

原唱澎湃風格被文夏拋在腦後，他唱得簡潔，不含糊不膩味。無論是「流起傷心目屎」、「生在世間，只有一次真正的情愛」或是「消瘦的身體為風雨摧殘」，歌詞寫得辛酸，但唱得點到為止，保留回味空間。

歌聲沒有一絲輕浮，每段都以開門見山的「心所愛的彼個人」起始，有臺式轉音加花，有日式轉音小節（bushi），明快的隨著音域由高翻低，疏落有致。

像是對於飄零命運了然於胸，文夏以不酸不澀的口吻娓娓道來：

　心所愛的彼個人　火車若開出去前途暗茫

到處無定漂漂何處　　流浪的生命

全曲收場在「再會！故鄉，再會啦」，與前面兩段共享同樣的尾句，也有一模一樣的唱法，沒有口氣上的輕重分別，在開口唱歌之前，已決定好下一步的流離。文夏三次都以微微向上滑行的方式抵達第一個「再」，上衝力道讓口氣略加重音，而第二個「再」音低，且一字多音，彷彿無論前面五句再怎麼爽朗，收筆非得收得繾綣難捨，垂首沉吟。

原唱三橋美智也是日本演歌界唱功一等一的重量級人物，一九五七年的這首〈おさらば東京〉問世時，三橋美智也正處在演藝生涯全盛期。他以鋒利卻不失溫柔的口氣，勾勒出主角簸的心路軌跡。雖然用嗓有濃厚的俗謠特徵，但深刻的感染力令人折服，黯然唏噓的情感清透又豐滿，行雲流水，聽來煞是爽快。才開口，就唱出比死更甚的艱辛（「死ぬほどつらい」）心事，清亮嗓音揪得人心頭一酸。起手式的韻律鋪陳就引人入勝，聲音才放就收，嗓音雷大雨小，如傷口未癒，一碰就痛，落寞取代了酸楚，無可奈何花落去，隨風蕩墜。

無獨有偶，香港與臺灣同時翻版了這首歌曲，更名〈兩相依〉。

填詞者陳蝶衣（筆名狄薏，人稱蝶老）在四〇年代上海締造過輝煌成績，到香港後

269　〈心所愛的人〉

六〇年代中期，難以維持龍頭地位的亞洲唱片開始推出先前賣座歌曲的合集。新歌不斷的文夏撐到 1968 年底終於加入合集行列，首張主打歌即為〈心所愛的人〉。

可謂流行歌詞寫作者第一把交椅。演唱者梁萍，從在上海音專（後來的上海音樂學院）

就學時，就以〈昭君怨〉揚名於世，百代唱片南遷香港、於一九五一年重振旗鼓，梁萍

也移居此地，香港百代第一期唱片就發行了她的作品。[3]及至一九五八年，百代副牌天使

唱片發行這首〈兩相依〉時，她已是經驗老到的歌手了。

梁萍迷人之處，非在音樂技巧，而是穩重舒坦的格調。她的歌聲沒有驚人美豔，但

音色溫婉宜人，加上滬語呢喃的口音殘留，聽起來聲和韻間，為這首以大量描景方式含

蓄傳達情意的歌曲，憑添大家閨秀氣息。

不管是借景抒情，「晚風起，夕陽低，柳搖曳」，提問「有誰兩相依」，或埋怨或

看透「早已知道音訊稀」，委婉表述現實「兩相依，兩相依，只有在睡夢裡」，歌聲雲

淡風輕。梁萍嗓音清透不足處，以明媚彌補，配合嫻熟的聲樂訓練，柔聲細氣的訴情，

姣好地演繹了景緻平和的歌詞。

甜蜜的曲名說相依，卻是隻身獨影，談論孤單卻怡然自得，令人玩味。

淡淡哀愁，淡淡告別，在字詞節奏上還比其餘兩首明快──比如開頭「晚風起」就

是硬把三個字擠入原本兩個字的空間，每個音分到的長度自然就短──明快到幾乎是活

潑愉悅了。梁萍唱的悠然豁達，彷彿若無其事的散步賞花，蝶老神來一筆的「晴空萬里」

恍然成為全曲的基調，呈現與另外兩首同曲異詞的歌曲完全不同的遼闊暮色。

〈兩相依〉僅一段歌詞，緩唱兩次，留在人印象裡的不是事件，是無邊無際的氣氛。

這就讓我們更理解〈心所愛的人〉詞作上的設計，看似是原曲意譯，卻是日本、香港、臺灣的三個版本中，最直白也最簡潔者。

文夏打破了原本的框架，另外設計出「三明治」結構：首尾固定，同樣的句子包夾三段不同主題，第一節唱心碎，第二節唱情繫一人的眷戀，第三節唱流浪，都是文夏寫詞時熱愛的題旨。這就像是作出豐富變化的內餡，但一定有好吃的外層漢堡包，怎麼跑都會落回原先軌道，而且增加了記憶點，是令人安心的佈局。

多虧〈兩相依〉，讓我們察覺，這個旋律一旦剔除告別，即使同樣唱著情傷與失落，給人的觀感差異竟是那麼巨大。

〈心所愛的人〉不若〈兩相依〉舒心自在，也異於〈おさらば東京〉剖肝泣血，咬牙切齒的談論內心煎熬，擁有的是中庸而溫潤的氣韻。文夏從敏銳計算出最大公約數的聽眾品味，找出最多人能夠把自己套進去沉醉的情景，然後吸飽了氣，徐徐吟唱「心所，愛──的，彼個人」。旋律像是為了這個文句而寫，亦步亦趨的輕捧起字，讓音符熨貼

上詞語，叫人聽上一次就像被鉤子勾住般，從此難以忘懷。

單單這句歌詞，為了找出最切合既有曲調的遣詞用字，就讓文夏構思長達四個月，萬般斟酌可比難產，[4] 成效確實迷人。最後一句「**再會！故鄉，再會啦**」也帶有這樣的魔法，明明減少了原曲的音節和字數，但唱來更為嚴絲合縫，字與音的波形相融無痕，讓

〈心所愛的人〉完成度宛若原創歌曲。

最讓人驚嘆處在於，三次「**再會！**」的聲調與旋律走向相反，形成「倒字」，還不避諱地加上與聲韻反方向的滑音。無視填詞格律規則的結果，竟是意外的順耳順口，可愛可親，揭示了文夏創作魅力太少被正視的現象。他比任何創作者都善於利用日常語彙的力量，成果遠比押上韻、合上音律，或是如詩般的語言質感，鑽耳上心，纏緊口舌。

自己寫的詞，自己演唱，造就出文夏唱得最好的歌曲。從字句、到字裡行間、再到意在言外，音樂抵達語言到不了的深處。

原詞是曖昧不清的，愛人背叛後，主角別的不是愛人，而是東京。文夏把東京改成他最常反覆懷念的的故鄉，讓主人公更多情，什麼都失去，什麼都牽掛，文夏在其他歌曲中反覆呈現的羅曼蒂克的流浪人形象再次躍然而出，夸夸談愛，談失去，談思念。

〈心所愛的人〉放不下愛人。而故鄉，故鄉是告別不了的。

6

〈暗淡的月〉

無論你怎樣妖嬌美麗　我已經不再對你痴迷

你的形影　你的一切　總是引起我心內的怨嗟

不管春風怎樣吹　也是吹未失

我　我　我滿腹的恨火

啊　今夜又是出了暗淡的月

愛情葬禮中的狼狽哀歌

樂聲中，我聽見月色蕭瑟，這才發現，原來稀微光影也能灼得人心痛。

歌者在親手寫的旋律裡高唱，調味料下得凶猛，幻滅，憤怒，飢渴，不甘，以及憋屈，全摻混在歌詞最後的那片「苦惱的海」裡頭，一開口就信誓旦旦，迫不及待親手活埋愛情。

樂曲速度不快，喉間舌尖騷動著，一拍又一拍連接不輟。搖擺節奏的三連音如小火般，歌聲彷彿在鍋爐上翻滾沸騰。

語氣是重的，聲音是沉的。

「妖嬌」、「痴迷」、「怨嗟」、「滿腹的恨火」、「看破」、「虛情」、「假愛」、「純情的目屎」，一個個詞語編織出男子陰沉憂鬱的心情側寫，用字以那個年頭來說，是少見的激烈，而且決絕。配合著音樂脈動，聲音裡的戲劇性飽和賁張，讓吳晉淮搖身一變，成為渾身為愛撕裂傷的頹廢熟男代言人。

瀰漫聲息之間的，是剛烈並倨傲的口氣。「妖嬌美麗」字音未落，就逐步增強音量，像是一提起對方的名字，情緒就禁不住浮躁怒湧。但聽歌的人無一不知，剛烈是出於痴迷，倨傲更是出於痴迷，相愛越是奮不顧身，失愛越是滿心瘡痍。

在吳晉淮以聲音扮演的主角身上，孤獨是一道亮晃晃的瘢疤，創口未癒，把自己武裝成了刺蝟。歌曲刻劃出一個無法化解愛別離苦的男性形象，帶著些許挑釁意味的灑脫，卻也脆弱到一丁點的溫柔也無法承受，就連雲層後的灰白朦光微微映照，也會讓他憂傷得心碎一地。

〈暗淡的月〉發行於一九六○年，也是吳晉淮回到臺灣灌錄唱片的第四年。歌曲由他創作曲調，葉俊麟擔綱作詞，編曲來自林禮涵。先前，吳晉淮最受歡迎的歌曲都帶有美聲痕跡，也都是酸甘甜的輕快情歌，以〈關仔嶺之戀〉、〈可愛的花蕊〉、〈碧潭假期〉、

〈港口情歌〉名噪一時。這次發片，與〈暗淡的月〉同專輯的另三首歌曲也有類似風格，〈暗淡的月〉很可能一開始並不被看好，並非唱片的主打歌。

就像以輕鬆小品聞名的喜劇演員一反常態，交出纏綿悱惻的悲劇作品，竟獲得超越以往的成功，滄桑氣味打破了吳晉淮在聽眾腦海裡的歌路，與先前頻繁展現的柔情俏皮形成一百八十度的反差效果，卻比其餘歌曲更牽動聽眾心弦。

當時的電臺日日放送〈暗淡的月〉，2臺語片也在一九六七年底改編上映。歌手林峰以此曲奪得歌唱比賽冠軍出道，3在亞洲唱片灌錄的第一張唱片也翻唱這首歌。〈暗淡的月〉也受到洪一峰青睞，跳槽鈴鈴唱片後拿來當成專輯第一首歌曲。翻唱者還有胡美紅，郭大誠與脫線亦改編成幽默版本。最令人意外的是國語版本，歌詞號稱慎芝創作，實際上與葉俊麟的原詞雷同處甚多，香港當紅的張露、潘秀瓊等歌手都曾演唱。

歌曲問世時，吳晉淮後來的夫人高鴻瑜在電臺節目中偶然聽見，訝異於歌曲把男人心聲表達得細膩如斯。4那一刻她不認識這位明星，甚至不是歌迷。我們不妨把那時的高鴻瑜視為一位普通聽眾，在翻唱曲漫天飛舞的歲月中，聽見播音員介紹一首難得的本地原生創作詞曲，又聽見男子的深情演唱，耳朵一亮。

歌曲從專輯墊底歌曲（A面第四首）的位置，獲得壓倒性的關注，乃至今日專輯其

他歌都蒙上了塵，唯獨這首〈暗淡的月〉開出滿山遍野的翻唱花朵。

〈暗淡的月〉之所以格外出眾，奠基於詞曲寫作的高明。

在我看來，這首歌是貨真價實的失戀情歌，能在情歌氾濫的年代中傲然突出，關鍵在於葉俊麟和吳晉淮的文字與旋律配合得天衣無縫，情感層次飽滿，一氣呵成，能讓唱者聽者都感暢快。

〈暗淡的月〉歌詞不是單面向的，而是具有「雙極性」特質，既冷靜又激動，絕情又多情，看似下定決心，卻也走投無路，氣勢凌人可是手足無措。歌詞寫道：

我已經看破了你心內
你的虛情　你的假愛

讓聽眾心知肚明，曲中人說的是他看不破，指責對方虛假之際，也表白真情實意。

葉俊麟狠狠寫出被愛情遺棄的男性瀕臨溺水的情態，這種設身處地的同理，是最真摯的憐惜。文字一磚一瓦的堆搭出起於雄性自尊的故作堅強，再以繞指柔情作為水泥，

砌成一道雙面牆。歌者看似站在牆外憤憤不滿，牆內的依依難捨卻從千縫萬隙中流淌而出。

吳晉淮筆下慢搖滾拍點的旋律，有著明快但也悠揚綿長的節奏感，大量分解和弦組成的曲調讓人想起吳晉淮喜愛的西班牙吉他，如大珠小珠落玉盤般婉轉綺麗，誘人不斷聽下去。自然小調音階的性格本身，就同時有著幽玄與直白、惆悵與淡定的特徵，前長後短的搖擺音型時而跟蹌，時而頑固站在原地。大量跳進的音程為顛簸情緒開闢了恣意揮灑的空間，可以反覆陳述跨不過去、放不了手的侷促心境。

文思與樂思潺潺綿綿，在透亮翻飛的跌宕中，心緒咬牙切齒的嚐著悲傷的味道。樂曲寫下，把曲中人永遠凍結在不想豁達、不能告別的時光中。

那麼，要如何緊緊拉住聽者，與他一同活在這一刻翻來覆去，在燈火闌珊處相濡以沫？那就要靠演唱者了。

再多翻唱，也不及吳晉淮掌握的萬一。

在我聽來，戰後十五年中，最具醇厚濃郁的演歌唱腔的，正是吳晉淮。即使他唱的是悠閒快意的歌詞，我的眼前浮現的總是穿著西裝、領口鈕扣扯開，資歷不差但運氣很差的大叔，叫人揣度他曾經歷過的撲面風霜，寒風露水。

吳晉淮的歌聲辨識度極高，且一表人才，不知爲何亞洲唱片發行的吳
晉淮專輯從不以他的照片爲封面。

〈暗淡的月〉面世時，他實歲四十四，終於可以不再超齡演出兩小無猜的純情戲碼，雄渾的音樂張力遠比過往的歌曲激烈得多。我們好似初次發現一位滿身技藝的唱將，善於在歌曲中用上各式各樣的裝飾音與音色變化，從呼吸、咬字吐音、聲嗓運用、音樂性的詮釋，雕塑出一首首耐聽的歌曲。

在這裡，吳晉淮端上清澈但茫然失魂的音色，唱腔濃重，聽來舒暢。連續的「我、我、我」從輕聲曼語越唱越高，失落感益發入魂，心頭既焦灼，也涼冷。唱腔中那股俐落勁道明顯來自良好的歌唱訓練。只是他那距離青春已經太遠了的音質，卻讓他的口氣再怎麼乘風破浪，都有揮不去的滄桑。

沒有比他寫下的〈暗淡的月〉更適合他的音質本色了，他把中年男子的情感困局傳達得淋漓盡致，昂揚是為了掩飾底下垂頭喪氣的窩囊，話說得滿，但底氣虛軟，口吻是蠻不在乎的瀟灑。可說到底，情意固執得拖泥帶水，纏身在千絲萬縷之中情網，動彈不得。

曲中人一定不會承認這是情歌，然而吳晉淮確確實實把〈暗淡的月〉唱成了一首情歌，一首傲氣嶙峋又落魄狼狽的情歌。愛情的葬禮上，無法接受戀人猛然撒手人寰；逝者已逝，生者無論是愛是恨，輓歌就算扣人心弦，都無力回天了。

〈舊情綿綿〉

一言說出就欲放手袂記哩

舊情綿綿暝日　恰想也是你

明知你是楊花水性　因何偏偏對你鍾情

啊　不想你　不想你　不想你

怎樣我又擱想起　昨日談戀的港邊

老歌的門票是聽者
埋藏心底的情感

晚年的洪一峰，偶爾露面，〈舊情綿綿〉是最常伴隨著他身影出場的歌曲，一輩子演唱的次數多得難以計算，是他音樂生涯中難以取代的代表作。

六十多年來，〈舊情綿綿〉始終縈繞聽眾心頭，舊情確實最綿綿。聽老歌的人，不只在聽歌，也是進入一場穿越時空的召喚儀式。歌者如祭司，以純熟技藝開闢出一條安全的路徑，引導人踏入內在世界，門票是聽者埋藏心底的情感。

〈舊情綿綿〉，葉俊麟詞，洪一峰曲，洪一峰演唱，亞洲唱片一九六〇年發行 1

比起任何視覺藝術，音樂能以更強烈也更溫和的方式來誘發共鳴。聽唱片時，聽了

千百次的聲息恆常不變，是種安慰；聽現場演唱，感慨更深，唱的人聽的人都漸漸變老，

更能明白歌曲意境。每當熟悉的樂聲響起，耳中的聲音和記憶的聲音融合為一，聆聽是

自外，更是向內，聽的是回憶，是當年的情感。

舊情之所以綿綿，其實要感謝錯覺。歲月是一片寬容的濾鏡，把往昔糊成一片朦朧

亮燦的美景，美得叫人難以忘懷，叫人不捨得憐惜與珍藏。曾經的艱辛再苦，都不如此

刻生活中的小事令人煩心，叫人氣憤呢。

如是之故，可能很少人意識到，洪一峰後來唱出的〈舊情綿綿〉，與他在一九六○

年一舉擄獲全島芳心的〈舊情綿綿〉氣味大不相同，不知何時已苦盡甘來，變成一首甜

滋滋笑咪咪的歌曲，閉上眼睛也聽得出他嘴角上揚，表情歡悅。

葉俊麟寫的這首詞在我眼中，下手最重的詞語是「明知」——「**明知你是楊花水性**」、

「**明知你是有刺野花**」、「**明知你是輕薄無情**」，用字淺白，但力道不手軟，鮮活立體

的刻畫主角與主角心中的薄情人。

這兩個字具有一石多鳥的功能，為歌曲鋪展出自帶腳本的舞臺。既然是「**明知**」，

一來代表情路是可預見的驚滔駭浪，二則點明主人翁一往情深又義無反顧，三是指控對方心狠薄倖，是蓄意不改的惡行。

以「明知」作為發語詞，是毫不猶豫的陳明委屈，表示自己的寬容、犧牲奉獻，更代表兩人關係親密，對對方瞭若指掌。這個詞凸顯出兩個角色一好一壞、一對一錯，堅貞遇上不忠，卑微對上猖狂，一方絕情不回頭，徒留一方嗟嘆。

敘事者壯烈一如殉道者，無私地獻祭給愛情，祭品就是自己。

這樣的解讀，我相信並未言過其實。從各個角度觀察〈舊情綿綿〉歌詞，關於主角愛人的描述清一色都是負面，以對方的冷血寡情烘托出自身的念舊多情。奇妙的是，作為流行歌詞，這樣非但不會讓人不適不安，反而討喜，能夠觸動人心。

晚年的洪一峰滿面風霜，清亮的不是嗓音，而是眼神，舊日的憂鬱拘謹消散無痕，口氣雲淡風輕，一派自如。彼時聲息亮得刺人的稜角磨圓了，悠然了，歌詞中輕薄無情的人不再造成傷害，楊花水性也無妨，有刺野花也無害。

沒有人料想得到，這位以歌聲、還以〈舊情綿綿〉同名電影塑造出的老牌歌王，居然也有笑唱孽緣的一天啊。

〈舊情綿綿〉極為賣座，收在吳晉淮和洪一峰一九六〇年一月出版的作品合集中。

編曲的林禮涵、作詞的葉俊麟皆為一時之選，二位歌手因著這張唱片，聲勢雙雙攀上頂峰，〈暗淡的月〉與〈舊情綿綿〉成為他們兩人的標誌性作品。

有意思的是，專輯問世前，亞洲唱片公司的主事者蔡文華對於本地音樂人的自創曲興趣缺缺，是經過多次說服，兩位能寫能唱的創作型男歌手才得以共同發表作曲作品。[2]這個曲折的過程，可說是作為產業龍頭的亞洲唱片最失準的商業判斷了吧。

另一方面，與洪一峰齊名的文夏特立獨行的明星魅力，凌厲且高昂的自信，在洪一峰身上是看不到的。如果說，文夏歌聲裡無所不在的傲氣與自得，顧盼之間自然流露的風采，是光譜的一端，那麼另一端就會是洪一峰，毫無殺傷力的誠懇。光是觀察唱片發行，多少可以推敲出洪一峰與文夏在亞洲唱片受到的待遇差別，如果心血結晶屢屢被拒絕，再好的能力與經驗，大概也會退縮得溫吞脆弱。

回頭聆聽洪一峰最初期在亞洲的演唱，唱得絲絲入扣，表現合宜，也的確有幾首翻唱曲讓他受到大眾喜愛，諸如〈相逢有樂町〉、〈可憐戀花再會吧〉。就算這樣，對於創作力旺盛的音樂人來說，對天賦的視而不見一如否定其存在，是一種傷害。換個角度看，如果洪一峰的創作曲沒有機會露面，亞洲唱片就少一張熱銷專輯，喜愛流行音樂的大眾也無從得知自己損失了什麼，殊為可惜。

數十年後，洪一峰持續以〈舊情綿綿〉登上電視節目，唱得舒心和暖，苦澀在寬容中撫平了，一絲陰暗都不剩。對照之下，洪一峰三十三歲首次灌唱〈舊情綿綿〉時，用嗓技巧步入純熟，歌聲神清氣爽全，音質俊朗。那個時刻的他，唱腔尚未有看透世事的圓融，失望與落寞都融混在淡淡惆悵裡頭。

無疑的，首版演唱更加貼近歌詞，溫柔有多少，怨恨也有多少。兩者的等勢均力敵，讓曲中人受困情網、陷於劫數，兩者的衝突也讓音樂扣人心弦。愛情中的不屈不撓、該放手不放手，產生恰恰好的張力，歌詞中以對方的蛇蠍心腸映襯出自身的善良老實，邀請人們不理智的同仇敵愾，一起隨著樂聲傾瀉自艾自憐。

洪一峰最飽滿的，不只是歌聲，更是歌聲中的纏綿情意。像是把所有柔情放在歌曲中，用量之兇，不免讓人懷疑是要掩飾面對情感時的不知所措，以及無言以對。每每猛然唱出「啊！不想你、不想你、不想你」，宛若奮力劃清界線，更如癮君子著急的矢口否認再次醉酒，歌聲未落，尾句又回到豪雨傾盆般讓人招架不住的相思，被自己的無能為力殺得節節敗退。

情感上的溫柔，讓洪一峰的低音在質地上莫名陰柔，莫名細膩。於是非得要用流暢的 shuffle 節奏，才足以推得動濃稠的憂傷。心路走得坑坑疤疤，想要從「昨日談戀的港邊」

洪一峰離開亞洲唱片多年，該公司再次出版他轟動一時的歌曲，單買這一張就可享用〈舊情綿綿〉、〈思慕的人〉、〈寶島曼波〉等名作，十分划算。

移開步伐，強迫自己不再凝望著「彼日談情的樓窗」，三連音有如磕碰出凹痕的木製車輪，一圈又一圈、緩重而嘶啞的把主角帶離案發現場，每一步都多了些創口。

這正說明，〈舊情綿綿〉為何成為最能代表洪一峰在聽眾心中形象的歌曲。就算他唱的是輕快得手舞足蹈的曲調，人們依然聽得出他口齒懇樸，聽得出是在漫長歲月中燉熬出人情世故，也聽得見七情六慾，聽得見滿腹疑惑，有擔憂，也有傷感。而這一切，其實就是人性，全都溶化在洪一峰嗓音裡的溫柔中，從年輕，到年老。

過去風塵僕僕揚起的灰沙，落下時都成了七味粉，灑在歌聲上，替音樂提味，為觀眾解饞。如果可以，我多麼希望人們關切的焦點，從歌手的愛恨情仇轉移到歌曲自身，可以對每個咬字每個轉音，而非歌手的幾任伴侶如數家珍。作為聽眾，我們何其幸福，也無可諱言的何好再壞，也是由他與他身邊的人概括承受。關於歌手的私生活，其實再其自私，畢竟生命與音樂的關連一如牡蠣生珍珠，逆境才能激發出更深刻的歌聲。如果夠珍惜這些歌手，就讓我們把珍珠收下，讓這些私密故事藏在蚌殼裡。

說到底，不管是歌者或聽者，都有太多說也說不清的複雜心緒，或許在日常生活中並不習慣表達——那麼，就唱歌吧，唱歌最好。

〈送君情淚〉

一路送君來　行到了小山崙

一時心肝頭亂紛紛

滿腹心事要對君議……論

又來想不允……　干擔吐悸暗自恨

分手前，微溫的貼心與嫻靜

對於未曾躬逢其盛的聽者，單從歌聲不易分辨紀露霞、林英美和張淑美三人，交錯欣賞她們的演唱，只聞一片嬌媚。相近的發聲方式，讓她們的嗓音都略帶美聲丰彩，聲區切換自然，音色透亮溫婉，而且走的都是氣質端正的歌路，格調優美。

可惜的是，張淑美與林英美留下的資料不多，我們只得以零星碎片拼湊出她們的模糊輪廓，委屈了這兩位風光一時的歌手。

據說，張淑美畢業於臺北第二女中，[2]曾經拜張邱東松為師，[3]早

〈送君情淚〉，葉俊麟詞，吉田矢健治曲，張淑美演唱，一九六〇年亞洲唱片發行 1

期曾加入味寶公司宣傳隊；林英美則屬於津津公司宣傳隊，為發表產品巡迴表演。4 紀露霞以廣播歌手身分進入歌壇，時間最晚。頭幾年三人的演唱生涯多有交集，或許彼此影響也說不定。

我以為，她們的歌聲之所以神似，很可能是把不同時期的三副嗓音混在一起的錯覺。

細察一九六〇年之前的唱腔，可以更清楚認識她們。

紀露霞音域最高，尖細卻不刺耳，是有分有寸的可愛，可愛中帶有一絲威重氣勢，以溫和口吻包裝嚴肅的本質。林英美字字晶亮，鼻音最濃，巧妙的帶入一點空靈音色，收放之間姿態嬌媚，有時溫柔到讓人難以承受。

而張淑美，同樣清秀乾淨，可是在音質上稍有厚度，高音平穩綻放，中低音入耳後頗有嚼勁，嚼出的不是紀露霞和林英美不食人間煙火的蒸騰飄逸、我見猶憐，而是更為素樸的凡塵氣息。

在我聽來，正是這樣不夠華麗也不夠鋒利的情趣，讓張淑美的柔情特別平易近人，散發著淳厚而誠懇的溫度，是讓人會期望在日常生活中相遇的溫度。

隨著咬字吐音輕輕送氣，張淑美為〈送君情淚〉仔細設計出和同一張專輯裡其他三

首歌不同的唱法。〈酒場粉蝶娘〉是有倫巴節奏的豔麗演歌，〈請你等待〉俏皮又溫柔，〈春天！我愛你〉有進行曲的昂揚活潑。

四首曲調皆來自日本，相較之下，〈送君情淚〉最為細緻可人，特別斟酌過如何糾纏人心，裊繞耳邊。每段主旋律開始前，張淑美悠悠開口，稍慢下拍也無妨，眷戀的神色對了就好。

葉俊麟為〈送君情淚〉填上的歌詞別具匠心，「一路送君」、「二人做陣」、「三言兩語」到「三番四叮嚀」，幾筆就把情節與人物刻劃得栩栩如生、引人入勝。而張淑美仔仔細細，循著葉俊麟佈下的曲徑，吐露出翻來覆去的複雜心思。

音樂裡，傷心人款款漫步，踏上「小山崙」，走到「雙岔路」，至終仍得分道揚鑣，惆悵無限。她的歌聲隨著高低起伏的旋律波形，漂亮的鋪陳出起承轉合的情意。悠揚抒情中，女子心緒攪動，彷彿渴望這是場長途跋涉，可是心內翻騰的擔憂與不捨逐漸招架不住，強裝的笑顏越忍越心酸。

餘韻如湖水，在斜陽下粼粼漾開，美得叫人意猶未盡。

一九五四年，張淑美、林英美和紀露霞在民聲電臺洪一峰的臺語歌唱節目中同為演

唱者。[5]一九五七年，紀露霞先成為亞洲唱片歌手，林英美隨即加入亞洲，首張專輯是與紀露霞的合集。一九五八年，三人為臺聲唱片灌錄的歌曲，收入同一張唱片。一九六〇年，張淑美在亞洲的首張唱片是與林英美的合集，專輯中走紅的歌只有一首，就是〈送君情淚〉。

音樂產業方興未艾之際，娛樂種類又有限的前提下，流行歌占比極重，熬出頭的歌手多半都能得到不錯的市場支持。她們三位又都是臺語歌與國語歌雙聲道，除了勤跑電臺與現場表演，也能因著勞軍表演而獲得媒體版面。[6]張淑美在廣播電臺、唱片公司、電影主題曲、電視、歌廳及夜總會皆掙得一席之地，絕非泛泛之輩。

但，紀露霞的確聲勢最強，嶄露頭角快速，張淑美的演藝發展多少被紀露霞的光環遮蔽，甚至被當成替補的代用人選。一九五七年，紀露霞受邀至香港演出，臺語片《恨命莫怨天》幕後代唱工作只好找來張淑美代打。[7]〈送君情淚〉原本是為紀露霞量身訂做的翻譯與編曲，會有現場樂隊配合錄音，唱片另一面林英美的歌卻全是拿現成輕音樂伴奏，紀露霞卻遠赴越南勞軍，歌曲就到了張淑美口中。[8]

單以嗓音條件來說，既生瑜，何生亮，三位歌手活躍時間相近，說誰是多餘的都不對。她們各自勤奮不輟。張淑美大量參與電影工作，可考的約有二十部臺語片的幕後代

麗歌唱片自 1971 年起發行一系列精選集，每集找十位歌手重錄招牌
作品，第一張就找來張淑美唱〈送君情淚〉，顯見當年之風靡。

唱、兩部客串、三部主演，在電視臺語唱外，也主持帶狀節目「綠島之夜」。[9]

她且在生意興旺的夜總會、西餐廳闖出一番名堂，能唱國語歌，甚至還唱起熱門歌曲。[11]這些成績，實際上奠基在一九六〇那一年唱紅的〈送君情淚〉之上——報章對她的介紹必然提起這首歌，[12]七〇年代老歌星重披戰袍的演唱會，她的代表作也是這首歌。[13]

〈送君情淚〉中，張淑美的歌聲優美是優美，但只能與其他女歌手的優美拚個平分秋色，頂多以低音的穿透力多扣人幾分心弦。她的情感表達不是不細膩，抑揚起伏的線條作得漂亮，但在旋律上鑲嵌碎花碎鑽用得少，無意炫耀技巧，風微浪穩，平流緩進，不失分，卻也沒有驚喜。

白話一點說，就是特色薄弱。倘若要說這是張淑美最大的弱點，那麼對這首歌來說，說是優勢也不為過。

在大量由日曲翻唱的臺語歌、此後其他臺語歌手又再次翻唱的模式中，〈送君情淚〉是頗為特殊的一道風景。翻唱這首歌的，包括一九六七年陳淑貞的〈送君之夜〉，一九七三年林英美的〈送君淚滴滴〉，還有一九六三年紫薇的國語版本〈送君情淚〉，這些歌詞清一色出自葉俊麟之手。值得我們記得的是，這些翻唱者追隨的不是三橋美智

也颯爽明快的作風，而是紛紛延續了張淑美自成一家的歌曲路線。

也就是說，張淑美從日本原曲另闢蹊徑後，太受歌者與聽者喜愛，翻唱不斷，上述版本都可以視為是張淑美微甜淡香版本的變奏。張淑美在詮釋上的色澤溫和，外加不吝留白，就像是調味淡雅的高湯，單喝清甜，要煮成沙茶或加入泡菜都是芳香可口。若把這首曲調視為一幅著色畫，翻唱歌手並未改變色調，而是把原本的顏色加深、線條描黑，張淑美留下的輪廓仍舊依稀可辨，也未超過她的布局，一首風輕雲淨的小品。

這就是張淑美的〈送君情淚〉，把分手前的鬱悶與掛慮的吞下，讓哀怨暗地裡在肚子裡風起雲湧，欲說還休。且聽曲中人款款躂步，一路欲言又止，以她碎落一地的心肝，溫柔的捧起聽者說不出口的幽微情愫。

不好說，那就唱，唱得貼心嫻靜，不造成任何人負擔，微溫的貼心，微溫的嫻靜。

9

〈思慕的人〉

我心內思慕的人　你怎樣離開阮的身邊

叫我為著你　暝日心稀微　深深思慕你

心愛的緊返來　緊返來阮身邊

從暝到日，纏綿跌宕的愛情獨白

旋律往下走，往下走，再往下走。

一路尋尋覓覓，有時小碎步，有時大跨步，有時收有時放，有時回頭繞圈再反轉下坡，像是搜討腦海深處那個「思慕的人」遺落的記憶碎片，也像水中撈月鏡中摘花，不過捕風捉影，冷冷清清，一片惘然。

如果相思如歌聲，歌聲如線，那麼這條線就是百轉千迴後墜至谷底的戀慕。守候的歌聲殷殷問道「你怎樣離開阮的身邊」，再不停止憂傷，就會糾結成至死不

〈思慕的人〉，洪一峰曲，葉俊麟詞，洪一峰演唱，一九六二年亞洲唱片發行 1

渝的死結。

思念拖人墜落沉淪，思念使人幾乎溺水。可是能叫人打起精神的，卻也是思念。思念背負著旋律往上爬，張力漸增，音符訴說相思成災，歌聲一邊盤旋攀升時，一邊四下張望，還是遍尋不得。直到難以承受的濃烈孤寂炸裂在全曲最高處的「深深思慕你」，在洪一峰是靜止不動的長音中，迴盪著最難將息的感慨。

那個身影揮之不去，不知是傷痛深，或思慕深。直到忍不住在悲鬱中揚聲喊出「心愛的」，像是站在崖顛上苦苦召喚「緊返來」，淒風陣陣吹。召喚一次不夠，走下山脊時依然一邊沉吟著「緊返來」，歌聲尚未走到盡頭，又忍不住以悱惻又焦躁的步履呼嘯回奔。

多麼盼望，對愛人來說，「阮身邊」是歸處，是塵埃落定，也是美滿的終局。

單看歌詞，葉俊麟寫的是魂牽夢縈的相思，點滴愁緒，糾纏心頭。畫面靜謐深情，押韻順口平緩，文字美是美，似乎不夠突出。

〈思慕的人〉之所以轟動一時、流傳幾代，我認為必須歸因於旋律。旋律以不露痕跡的曲折深刻，鋪搭出纏綿跌宕的愛情獨白。紛然的意念包覆在質地樸實的樂句裡，漩

渦暗藏於流暢曲調深處，讓人在難以覺察的狀況下，輕輕捲進音樂裡，與歌聲一起喁喁細語，且唱且嘆息。

洪一峰的音符不見得全然與歌詞音律相合，比如「叫我為著你」出現倒字（文字聲調與旋律走向相反），然而他唱出的「我」比單純的上揚多了些許起伏，極細微，極清晰，就像他唱出第一句「思慕的人」的「慕」時，振動微微。細節的精雕細琢，背後誠意滿滿。

仔細聆聽，〈思慕的人〉以下行旋律來破題，與一般流行歌曲音高次第上升、醞釀至樂曲中後段時抵達燃點的做法反其道而行，然而聽來順耳，渾然天成的整體感強烈。若非作曲者一氣呵成寫下天賜靈感，就是千萬次斟酌的思量，織構出清澈樂聲；而我以為，後者發生的機率遠高於前者。

〈思慕的人〉劈頭就朝低處走，低還要更低，彷彿怕人感覺不到落魄，還迫不及待鑽入更黝暗的陰影中。低聲下氣到底了，隻身獨影的荒涼層層疊疊，隨著引吭高歌之姿終於傾瀉而出，激盪心情幾度翻滾，宛若海浪一波波襲擊心尖，如鯁在喉。

至此，反而可以看出葉俊麟的文字功力。據說這首歌是先有曲才有詞，[2]此事若為真，那就猶如畫地為界，在意象上、用字遣詞上拘謹受限。我們讀到的文字澹泊無為，卻又欲說還休，餘音繞樑的伏筆埋在其中。三段歌詞多處重複，不覺累贅，反倒平易近人，

曲中人不說愁也不說憂，椎心思念照樣溢於言表，惹動共鳴。

葉俊麟與洪一峰為所有創作者做出了最佳示範，輕描淡寫卻力透紙背，這需要多深厚的內功啊。

在我耳中，洪一峰的唱片有其特殊處。每次播放，他的歌聲都能帶給我一種奇異的新鮮感，歲月中的喜怒哀樂凝結成晶瑩剔透的寶石，反覆聆聽，總能聽出新意。

一九六〇年〈舊情綿綿〉唱片大賣，一九六二年他主演的《舊情綿綿》電影上映，就在洪一峰身上的鎂光燈打得最熱最亮之際，〈思慕的人〉發行，有誠心誠意的言情，憨軟溫潤的羅曼蒂克，演唱風格有他一貫的質樸溫馴。

最不容易的是，他在高低不拘的場子四處打滾將近二十年，卻沒有文夏、許石、吳晉淮等一線歌手常見的逼人銳氣，反倒長出一種氣息憂傷的謙和，是來自與聽眾面對面、近距離碰撞出來的拘謹，也是為了生存——自己的生存，也是他所愛的創作音樂的生存——不惜把稜角磨掉的江湖智慧。

不可不提，研究者在洪一峰的成功作品中觀察出一些共同特點，最重要的一項，就是他會讓樂曲起始於低音域，好發揮自身演唱上的優勢與獨特性。3〈思慕的人〉就是如

此，可以聽見洪一峰漂亮的低音，甚至比六〇年代才出來的低音歌手如郭金發、洪弟七更低。他的唱法和郭金發整個人都成為共鳴腔體、發出轟隆響聲截然不同，更加透亮，更加迂迴。複雜心緒在其中蠢蠢欲動。

〈思慕的人〉的音域比〈舊情綿綿〉低，但技巧也更低調，無意炫耀。雖然哭腔比〈舊情綿綿〉更多，但情感卻是沉澱再沉澱後的節制，而且採用活潑的倫巴節奏，活潑到讓人懷疑是刻意強顏歡笑，反倒使歌聲流洩出偏冷調性。聽者明知歌詞中失落感若驚濤，歌手卻忍著不拍岸，只讓人見到藏起惆悵後的若無其事，深邃海溝之上一片風平浪靜。

這樣的輕，從開口唱第一個音就很難不注意到，幾乎是小心翼翼了。歌聲是清脆的，是風霜撫過的清脆，傷感的題旨唱得淺入深出，似水柔情滑入耳膜，不屈不撓的鑽心刨肺，往聽者的心裡又深又穩的住下。聽過就難以忘懷，一如曲中人忘不了思慕的人。

〈思慕的人〉前後兩次改編成同名電影，金玫、石軍主演的第一次是在一九六六年，[4]不過上映時卻改以年輕的新歌手尤雅的歌曲〈難忘的愛人〉當作電影名稱，[5]五洲戲院電影廣告還特別標明劇情來自話劇《太太的秘密》。[6]

倘若電影是拍完才改名，不管是以「難忘的愛人」、「太太的秘密」為故事主軸，

多少都有影射之感，不免讓人想起輿論常把〈思慕的人〉視為洪一峰首段婚姻失敗的心情故事。除了早期情感事件，洪一峰全家的悲歡離合也一直是媒體愛報、大眾愛聽的八卦故事。

對號入座在我看來，妨礙也限制了我們對於歌曲想像的廣度與深度，對於表演者來說並不公平。專業音樂人的基本功裡，技巧與情緒表現的精益求精、去蕪存菁都是必要的，不會只靠經驗演唱，更不會受困於未收拾整齊的個人情感。反過來說，歌手要是只擅長詮釋切身相關主題，那就是不敬業了。

如果要我形容洪一峰作為歌手與創作者的專注態度，說全神貫注是不夠的，是到奮不顧身、堅忍不拔的程度。他以工筆琢磨的方式修練創作與演唱，一字一音打磨拋光，磨掉稜角，磨掉氣勢，磨掉灼焰。澎湃的熱情從他口裡唱出，不見殺氣不聞狂傲，不張揚也不取巧，想盡辦法輕鬆可口，從容悠然，好讓聽歌大眾毫無壓力的欣賞。

這樣的輕盈，與輕盈背後的深邃，是他給予聆聽者的體貼，也是對於音樂最不懷心機的心機。

但我始終覺得，用「明星」來定位洪一峰並不精確。就算唱片市場辜負他（幸好沒有發生），就算他的明星光環褪色（幸好我們都知道他的優秀），我相信洪一峰還是會毫無保留的唱歌與寫歌，對臺灣流行音樂瞑目思慕，虔誠奉獻。

輯 五

出外人的家書

在臺灣歷史上第一次有那麼多人外出工作的時刻，想家的兒女格外需要撫慰。

1

〈黃昏的故鄉〉

叫着我叫着我　黃昏的故鄉不時的叫我

叫我這個苦命的身驅　流浪的人　無家(唱的是「厝」字)的渡鳥

孤單若來到異鄉　有時也會念家鄉

今日又是會聽見着　喂…親像在叫我的

以克剛柔情呼喚無厝渡鳥

偶爾會有這麼一首歌曲，讓我們恍然憶起所有歌曲的意義。

歌曲，是為了說不清的事而存在。

唱歌，是因為有話說不出口。

而聽歌，是為了好好聆聽心裡的聲音。

〈黃昏的故鄉〉就是這樣的歌曲。

每當想起這首歌，浮現的總是文夏那平和且不亢不卑的語氣，嗓音內恍然有股力量，無法用儀器檢測，或用任何標準衡量，甚

〈黃昏的故鄉〉，文夏詞，中野忠晴曲，文夏演唱，一九五九年亞洲唱片發行 1

至難以用任何理論來分析。他的歌聲溫溫的，既不尖銳也不厚重，卻奇妙的穿透各種阻礙，把人帶進音樂的核心，每首歌都是情歌，不侷限於愛情的情歌，唱入人的魂魄，從聽覺到情感都得到滋潤與餵養。

〈黃昏的故鄉〉發行多年後，突然在臺灣黨外運動扮演了重要的角色。不管是政治評論者、研究者，甚至歌迷與一般大眾，許多人頭頭是道分析並交叉比對歌曲的豐富意涵，如何勾起聆聽者對家鄉、對母親懷念，把過去的經歷、現在的處境、未來的期盼，或激情或苦悶的，投射在歌曲裡。

這些說法，往往定錨於一九八〇年代之後。然而，這首歌燃起火苗的時間，遠遠早於黨外運動。另方面，似乎也沒有人能解釋，同一時期還有其他外出打拚、思念故鄉的歌曲，也有更多溫柔多情、乃至更悲情的作品，為何獨有這首歌掙得如此崇高的地位。

我曾在異鄉偶然聽見這首歌，即使從未成為文夏歌迷，某種複雜卻灼熱的揪心感直拳擊中我，眼淚不爭氣的落下。我也曾在無意間找到董事長樂團版本，當聽見年紀老大的文夏幽幽唱出第三段歌詞，我頓時哽咽，不小心噴出眼淚。多麼莫名其妙啊，我人身在島嶼，回了家也歸了鄉，照樣被他多愁善感的歌聲嗆得滿臉濕漉漉。他的嗓音不如往昔，口齒也不像三十一歲初唱這首歌那樣爽脆，很難聽懂歌詞，但我照樣心醉又心碎，

不可抑止的哭了起來。

很多年時間，我不時思索，這首歌何以動人非常，而文夏是怎麼散發出閃亮又溫暖的邀請姿態，能讓聽者忍不住想把自己放入歌曲情境中，又怎麼讓人不光想唱，還想要與人們一起合唱？

後來的後來，我們都記得文夏最愛在現場演唱〈黃昏的故鄉〉時，炫耀他的氣長。

直到八九十歲時，每每唱到尾句的「喂」，在全場屏氣凝神、睜大雙眼的注視下，他氣定神閒又不無得意的展露中氣十足的長音，然後張開雙手，微笑享受眾人如雷的掌聲。

在臺灣流行音樂殿堂內，文夏地位舉足輕重。他是掀起浪頭的前輩，單以〈黃昏的故鄉〉這首歌，就足以塑造臺灣集體記憶，擁有不可撼動的神聖性。文夏的確氣息飽滿，但如果直接指出，他的唱腔並非強在技巧，似乎有種褻瀆的意味。可是在我看來，這正是文夏能成為「全民天王」的原因。

要比華麗轉音，吳晉淮毫無懸念更勝一籌。要比音色昂揚，生趣盎然，許石在這方面內功更加深厚。就連退隱得早、也被遺忘得早的歌手李清風，在一九五九年文夏初次把〈黃昏的故鄉〉搬上舞臺的「文夏音樂會」中演唱，獲得清亮輕快的讚賞，同臺演出

的文夏反而未得好評。2如果聽晚近眾多歌手翻唱的〈黃昏的故鄉〉，要蒼涼有蒼涼，要澎湃有澎湃，要瀟灑要詩意要煽情，應有盡有，文夏的長處顯然不在於「厲害」的唱功。

一個很關鍵、卻細微到很難受到注目的特質是，文夏乾淨俐落的嗓音很好跟，他在一九五九年首次錄唱的〈黃昏的故鄉〉選擇了比三橋美智也的原曲〈赤い夕陽の故郷〉稍低的音域，對於想哼唱的聽眾，不分男女老少，非常友善。

同時身為作詞者與演唱者的優勢在於，從手到口的隔閡消弭了，詮釋時不必揣度創作者心思，我口唱我手。文夏演唱時，他的呼吸不僅是跟著旋律斷句，也依隨像說話一般的文字韻律高低起伏，每個樂句都伸出手，歡迎大眾一起開口。

包括〈黃昏的故鄉〉在內，文夏的歌詞以返璞歸真的方式為我們示範，最能打動人心的，往往不是雅致的書卷氣，而是閒話家常的用字與口吻。不像和他同時活躍、作品數龐大的葉俊麟與莊啟勝，文夏對於訓練有素的堆砌辭藻與趣缺缺，從來無意賣弄寫作技巧，能配合音樂的韻律感比什麼都重要。

在他之前，以不對仗、不在意聲韻的白話詞在樂壇闖出一條新路的，是楊三郎創作的合作夥伴，那卡諾。文夏比那卡諾寫得更多也更久，用字遣詞上簡單淺白的程度也比

那卡諾有過之而無不及。質地的簡樸，消去了陳腔濫調的可能，在眾多曲目中清新異常，並且輕盈而從容。

這也是文夏的歌聲帶給人的感受，質樸，清新，輕盈而從容地把呼喚的聲音，吹進聽眾的心裡。

太過熟悉的歌曲，或許會讓人習以為常，乃至於對這首歌的討論雖然多，但很少有人指出，歌曲的敘述角度十分特殊。歌曲的主人公未及訴苦，就先聽見「黃昏的故鄉」不絕於耳的柔聲呼喚。一被呼喚，才敢低頭，好好看自己。

原來，日子再好再壞，都是蹣跚顛簸，天地之大卻無處是歸宿。原來，離開家鄉，再怎麼安頓內心，都還是異鄉的孤單流浪者，是「**無厝的渡鳥**」。主角聽見呼叫聲，感到被撫慰、被召喚、被記得、被眷戀、也被等待，滿腔委屈渾身傷痕於是深深被理解、被接納，反而比主動懷念家鄉、思念阿母時，還要憂傷惆悵，百感交集。

歌詞中主角被動、故鄉主動的位置，是承襲日本原詞，但文夏把「**我**」放了進去，從原詞的「呼んでいる，呼んでいる」（呼喊著，呼喊著），變成「**叫著我，叫著我**」，從模糊的句意變成了有指向性的點名。

對故鄉而言，「**我**」是獨特的存在、是特別被想念的。召喚聲聲未歇，「**盼我返去**

的叫聲叫無停」，心頭的酸楚瞬間如山洪暴發，一再堆疊，終於放下懸在半空的心，每一聲都提醒了心頭的疼痛。

是故鄉，柔聲叫喚。主角縱使發聲，也是因為故鄉先發聲。整個敘事之所以成立，是因為主角聆聽，繼而感受自身處境，然後容許記憶浮現。

懷舊讓人安心，也讓人痛心。故鄉或許不是樣樣都好，可能太久沒回去，也可能回不去，可故鄉就是故鄉，無可取代，是來處，也是歸處。那些山，那條小河，山上河裡的月光，母親頭上的白雲，都因為距離，美麗到不可思議。

只是，故鄉真的有出聲招呼嗎？還是，是自己巴不得回家，因而耳邊的錯覺比現實更真實，更有溫度？

答案不能說穿，因為恐怕沒有比回頭卻發現無一處是岸，更加殘酷的事情了。呼喚，是空蕩蕩的心發出的回音，聽來宛若來自遙遠的故鄉，遙遠如生死，放大了回音，也放大了想念。

無人能斷言，生離或死別何者比較憂傷。但有家卻歸不得，會讓人活著卻像孤魂野鬼，思念的疼痛有如凌遲，日夜發作。

文夏的風姿之內，並存著足以克剛的柔情，也有睥睨眾生的倨傲。背後沉穩的底氣

毫不猶豫流露出的，不只是無以名之的王者氣勢，更是濃烈的疼惜與不捨。

〈黃昏的故鄉〉沒有纏綿悱惻的情仇恩怨，卻逼得人正大光明的放聲哭泣，理直氣壯的異口同聲，以緜延不息的集體鄉愁，共同熬煮出大鍋湯。篝火飛煙薰得我們流淚，湯汁燙口又忍不住一口接一口，而喝下去就會記起一切，紀念一切──紀念我們的失魂落魄，紀念我們的流離失所，也紀念我們明明身在故鄉所在的島嶼，卻不願聽見土地的聲音。

聽吧，聽文夏唱著：

喂⋯不可來忘記的

叫著我，叫著我⋯⋯

或許現在，又來到下一個坎站，又到了我們需要這首歌的時刻。

2

〈媽媽請妳也保重〉

若想起故鄉　目屎就流落來

免掛意請妳放心　我的阿母

雖然是孤單一個　雖然是孤單一個

我也來到他鄉的這個省都

不過我是真勇健的

媽媽請妳也保重

重新聆聽〈媽媽請妳也保重〉，我大感驚訝。

歌曲的舞臺效果極好，有節奏感又抒情，輕快中有一絲哀惜，唱來回味無窮。除了原唱文夏，其餘歌手也能掀起熱鬧而熱烈的氣氛，臺下跟著哼唱的人為數眾多，歌詞彷彿牢牢記在人們心裡，就等樂聲響起。

大批臺語歌手都翻唱過〈媽媽請妳也保重〉，是陳昇在跨年、開春、新專輯發表的最愛，華語流行天團SHE、五月天，與華語

〈媽媽請妳也保重〉，文夏詞，野崎真一曲，文夏演唱，一九五九年亞洲唱片發行

流行天后蔡依林也各自在公開表演時唱了這首歌，與不同年紀、不同族群的聽眾無縫接軌，也與這些大牌歌手的歌路毫不違和，臺上臺下其樂融融，歡快唱和。

話說回來，原唱藤島桓夫如果把這首歌放入他的演唱會，很可能無法有全場合唱的場面。原曲〈俺らは東京へ来たけれど〉（雖然我已經來到東京）一九五七年在日本發行後並未激起波瀾，連有三千首歌曲可供票選的「戰後日本代表作」榜單都擠不進去。[1]

我不禁推想，當年亞洲唱片要發行這首歌曲，多少帶著不確定性，畢竟用歌曲誕生時最「自然」的語言唱都不受歡迎了，換個語言、多加一層隔閡，會好賣嗎？

六十多年來，這首歌魅力未減，體驗過這首歌的現場魔力，就再難以忘懷。曲中人想告訴母親的心聲，那些哀傷又樂觀的心情故事，一再從年輕歌手與聽眾口中流瀉而出，恍然成為既懷舊又新鮮的「時尚」。無論是否為文夏歌迷，都無法否認文夏歌曲與文夏本人都擁有難以抵擋、足以跨越年代的群眾魅力，能把流浪人的私密家書，升級成全民大合唱。

事實證明，文夏押對籌碼了。

文夏看似做出不合理的歌曲選擇，正是他的這種能力，開啟了臺語流行音樂的新境地，推出襲捲全民的發燒歌曲，也在沒有經紀人、還不擅長藝人包裝的年頭，成功的經

營個人形象。

他讓臺灣第一次見識到，本地也可以生產製造「超級巨星」等級的大人物。

文夏一開始在亞洲唱片發行的六張唱片，市場反應極佳。〈飄浪之女〉、〈星星知我心〉、〈男性的命運〉等全都讓聽眾著迷不已，把其餘的唱片公司如許石經營的大王唱片、周添旺主持的歌樂唱片，或發行電影主題曲的霸王唱片、寶島唱片等全都比了下去。一九五〇年代下半葉，文夏加上亞洲唱片的組合，成為臺灣音樂市場風向的主導者。

以載體而言，這幾張唱片與上述唱片公司的慣用格式一樣，停留在以留聲機播放的七十八轉蟲膠唱片，笨重易碎，且單面只能聽三到四分鐘，也就是一首流行歌的長度。

亞洲唱片很快就趕上最新潮流，「晉級」至三十三轉的黑膠格式。與蟲膠相比，黑膠價廉物美，能容納更多歌曲，商業競爭力更強。問題在於，過去一張留聲機唱片兩首歌，現在可收錄八首歌，是四倍的音樂饗宴，聽眾胃口越養越大。

這意味的是，文夏若想一直站在浪頭上，就必須更快速地提供作品來回應需求。

文夏會作曲，〈飄浪之女〉就是最好的例子。但，就算把此刻流行樂壇中擅長創作的音樂人，包括文夏、許石、楊三郎的作曲產量加在一起，也來不及供應市場需求，更

不一定每個曲調都能收膾炙人口之效，以唱片公司的角度，經濟效應絕對比翻唱來得低。

因此，自從文夏的第一張三十三轉黑膠唱片開始，曲調極高比例來自日本流行歌，由他親自填上大量歌詞，〈媽媽請妳也保重〉就是其中之一，也是歷久不衰的成功作品之一。

文夏作為擁有廣大群眾支持的領航者，翻唱風潮與他的影響力密不可分。

以後見之明來看，翻唱是必然現象。

翻唱，可以想像進入豪華倉庫，架上陳列出琳琅滿目、無限量供應的國際產品，零售商可以拿起來試用，還提供其他商家的銷售紀錄、已經使用過的消費者體驗心得。

誘人的是，這一切都是免費的，因為法律對架上商品不提供保障。

倉庫隔壁，有另家類似的賣場，規模不過雜貨店大小，而且僅提供商品原料，一如曲調或歌詞單獨存在，沒有成品可供參考，更沒有市場調查。這些原料需要識貨人，才能想像出完整詞曲、搭上編曲、加上演唱後能夠成就的風采。但即使有人賞識，這些原料取得不易，時常缺貨，而且必須付費。

上述兩間商行何者會生意興隆，不言而喻。後人或許認為，拿外來曲調填詞、重新錄唱之舉有可議之處，然而這確實是時代產物。何況，缺乏的不只是作曲人才，從戰前

開始，臺灣的流行音樂創作者頂多寫出詞曲，但優秀的編曲人才從未出現，硬體與老練的編曲者、演奏者都來自日本唱片公司。及至戰後，會寫曲也能編曲的許石與楊三郎都是懷抱浪漫理想的音樂人，面對龐大且規格化的商業需求，他們的品質不夠穩定，產量也不夠大，像是以手工製造方式來生產歌曲，終究會與產業分道揚鑣。

文夏不同，旺盛的企圖心造就了他的崛起，也驅動他做出不同的選擇，滿足消費者的需求比堅持完全本土原創還要重要。文夏的眼光靈活而敏銳，他是「音樂人」，更是「明星」，過去臺語流行歌曲規則無法拘束他，最最擁護臺語流行歌曲的也是他。

文夏以歌曲創造潮流，獨領風騷，但我不認為文夏媚俗，是俗世媚他。他宛若吹笛人，巧妙選曲、嫻熟奏樂，人們忍不住跟在他後面，手舞足蹈，一曲接一曲。

他慧眼識英雄，賦予〈俺らは東京へ来たけれど〉曲調新的生命，精準預測此曲經過飄洋過海的移植，以他的文字與嗓音重新捏塑，將能夠激發出原生地欠缺的璀璨火花。文夏填詞演唱的歌中，〈媽媽請妳也保重〉都充滿文夏強烈而獨特的敘事方式。文夏填詞從歌名到內容，〈媽媽請妳也保重〉、〈媽媽我時常想你〉、〈爸爸我時常想你〉、〈送給媽媽的歌〉、〈媽媽你好嗎〉，都是把炎涼世界中飄零人的家書拿來悲歌歡唱，唱得

越雲淡風輕，越叫人看見敘事者的故作堅強，其中最順口好唱、也最有文夏風格的，就是〈媽媽請妳也保重〉。

新詞八成參照日文原曲，也依循原詞設計，如「我的阿母」、「我也來到他鄉的這個省都」、「不過我是×××的」、「媽媽請妳也保重」反覆出現在三節當中。這首歌沒有副歌，是起伏的音高與緊湊的節奏掀起翻騰情緒，高昂的張力與簡單明瞭的樂句相乘，一點一滴累積到後半，每一段最後三句都可供聽眾恣情高唱。

寫出扣人心弦又簡單的語句，在文夏是易如反掌。他把譯詞套上他常用的必勝法寶，也就是已經多次贏得聽眾歡心的「關鍵字」，比如〈媽媽請妳也保重〉出現過的「月光暝」、「真勇健」、「希望會再相會／期待早日相會」，〈心所愛的人〉的「行到他鄉」，〈黃昏的故鄉〉的「目屎」、「我的阿母」。最妙的是，〈人客的要求〉的「流落傷心的目屎」、〈港邊送別〉的「目屎流落來」在這裡成了「目屎就流落來」，音符剛好轉一個彎再下滑，唱出來的聲音十分具象，文字與曲調配合得天衣無縫，甚至可能比原詞還要密合。

流浪、異鄉、孤獨、打拼、濃厚純淨的親情，思念與遺憾，這些都是文夏走紅的歌曲中不可或缺的基本要素。文夏不僅在同一首歌曲中重複用字，堆疊出琅琅上口的韻律

感，提供聽眾容易捕捉的記憶點，也在不同的歌曲中重複用字，好像一直在唱同一首歌，講同一個人的故事。因此，他的歌詞唱來都似曾相識。

〈媽媽請妳也保重〉有著在月夜裡憶起家鄉的母親，有提筆請母親保重身體的情節，也備齊前述的特徵，栩栩如生地呈現一位年輕力壯、精神飽滿，出外尋求生機的孝順男子面貌。當這些要素一再在文夏歌曲中重複，曲中人與文夏的身影重疊為一。

就像是本色演員，飾演的角色性格與經歷是按照演員特質來設計，劇中人與表演者的界線是模糊的。就算有不同劇情，扮演不同角色，但人物終歸是相似的。等到一九六二年開始一系列「文夏流浪記」的電影上映，帥氣又溫柔的漂泊男兒再次融合入文夏以歌曲建立起的形象裡，一以貫之，一再強化。

與同輩臺灣人相比，文夏渴望表達，喜愛表達，也找到有效的表達方式，也就是唱歌。他想唱歌的動力極為強烈，新創作也好，別人唱過的也罷，只要是自己的話、自己的聲音，那就好。

不只是填詞，演唱與選曲他也有自成一格的品味與原則。他看上的曲調大多簡單有韻味，輕描淡寫又淺白明朗，把離鄉背井唱成憂傷中帶點瀟灑，把流浪唱得滄桑浪漫，思親懷鄉必須深情而堅定，不管歌詞正在談什麼困難，都要怡然自得，淡定從容。

文夏是當年造型最多變的大明星：全後梳的英式油頭帶來光潔整齊的
優雅都會風，深色西裝配高領衫更是數十年後韓國歐巴才開始的流行。

這樣的姿態，正是文夏的「大明星」樣貌。

聽文夏在一次次重複的歌詞裡，刻劃出層層加深的情感，渲染擴散，形成一個越來越立體、有血有肉的人物，這位多愁善感的多情男人越來越讓聽者感到熟悉親切，也會把自己的心情重疊在他身上。歌曲唱的是不是文夏的故事，是不是唱給母親聽，其實並不重要。重要的是，聽眾相信歌曲中有真實的情感，讓人感動、引發共鳴，收進珍藏歌單，也保留在集體的日常經歷中。

〈媽媽請妳也保重〉就這樣帶著情感的重量，穿越時空的縫隙。從過去到未來，歌聲還會繼續響起，繼續創造我們的記憶。

3

〈快樂的出帆〉

今日是快樂的出帆期

無限的海洋也　歡喜出帆的日子

綠色的地平線　青色的海水

卡膜脈　卡膜脈　卡膜脈　膜飛來

一路順風唸歌詩

水螺聲響曉送阮　快樂的出帆啦

海鷗飛過來，夢想飛出去

沒有任何版本，能比得上十二歲的陳芬蘭所唱的〈快樂的出帆〉那樣的快樂了。

輕盈口氣裡，不知煩惱為何物，沒有離愁，沒有苦悶，像是去後山踏青郊遊，而非跨越千山萬水、離鄉背井的遠洋航行。陳芬蘭唱得暢快，我們在歌聲中看見她的頭上一片烏雲也沒有，豔陽傲然高照，把她的臉龐映得光芒四射，在萬里晴空下顯得神采飛揚。

喧鬧聒噪的管樂聲，把她飽滿的節奏感烘托得更出色，氣勢

〈快樂的出帆〉，蜚聲詞，豐田一雄曲，陳芬蘭演唱，亞洲唱片一九六○發行 1

浩蕩如一望無際的洋海。海風吹亂頭髮，主角在大船上盡情歡唱，歌聲飄揚張放。彷彿預感前程似錦，好事即將發生，三節都唱得亢奮難耐，但姿態不失優雅，有著昂揚的美麗。

第二節首句，陳芬蘭無拘無束的唱著「情難離」，實際上不見離情依依，讓歌詞成為急切心情的掩飾，而「**我會寫批寄手你**」像是對於來送行的父母的客套話，直到第二節最後「**滿腹的興奮心情**」才終於情詞相符。她形塑的歌曲主人公迫不及待「**一路順風唸歌詩**」地向外奔去，眼中只看得見「**天連海海連天幾千里**」，而心早已經飄到第三節所說「**迷人的南洋**」去了。

「卡膜脈」（Kha-móo-meh，日文「海鷗」的讀音）為全曲畫龍點睛，陳芬蘭每唱至此，聲音都帶著準備展翅高飛的不羈姿態，俐落飄逸，好聽極了。

歌曲刻劃的是一個志在四方的少女，輕易就放下舊識親友的依戀，一點都不悲情的離家遠行，興奮無比的面對未知，滿懷樂觀，充滿好奇。這位優秀的小歌手以〈快樂的出帆〉給了我們一個很棒的啟示，旅途的起點並非抵達目的地，而是自跨出步伐、踏上路程的那一刻，就已經開始。

瞭望青色大海，海鷗飛過來，夢想飛出去。

如是張放的青春烈焰，與曾根史郎在一九五八年演唱〈初めての出航〉（初次出海航行）的氣味，大異其趣。

原唱走的是愜意悠閒的路線，鼻音濃厚的音質俊秀而矜持，氣質沉穩，洋溢的是隨遇而安的豁達。終於實現夢想出海的男人，情感的表達居然不怎麼轟轟烈烈，而是順著曲調兜轉吟哦，柔和聲線若涓涓細流。

我們不禁推想，曾根史郎演繹的這位新手船員大概脫離年少輕狂的歲數了吧。他心平氣和的探索陌生世界，與未曾見過世面、無憂無慮的少女，躍入嶄新國度的怦然心情，是不同的境界。

原詞的畫面四季如夏，歌聲、口哨聲、汽笛聲此起彼落的愉悅合唱，與戰前日本對熱帶南國的綺麗幻想連成一氣。從這個角度，我們能稍微理解為何緩的歌聲背後，是軍歌般鏗然的進行曲，即使如今征服的是大海，不再需要拚個你死我活，也用不上死而無憾的雄心壯志。出海本身即是勝利，值得歌頌，是欣喜的好事，如歌詞說的「**今日は嬉しい出航日**」（今天是快樂出海航行的日子）。

這首歌為曾根史郎帶來演藝高峰，把他再次推上 NHK 紅白大賽舞臺，很快的引起臺

灣亞洲唱片注意。作詞家蜚聲（陳坤嶽）為他的堂姪女陳芬蘭寫下臺語版歌詞，林禮涵

號稱負責編曲，但前奏間奏尾奏的編寫、和聲安排幾乎與日本原版一樣，但是配器略作

更動，想必是因應亞洲唱片延攬到的樂手來修改，把編曲工作稱為「採譜與配器改編」

更為精確。

臺灣版中，原本輪流擔任要角的馬林巴、木管樂器等都消失了，代換成本地更常見

的銅管樂器，打破了原曲微妙的平衡。〈初めての出航〉中有方有圓、清亮與溫潤交錯

輪替的樂隊音色，轉向〈快樂的出帆〉清一色有稜有角的金屬光澤。

曾根史郎唱的內斂，是風和日麗的和煦景緻，口吻陰柔和婉。少女的歌聲強健而富

於朝氣，未脫稚氣的童音錚亮銳利，與伴奏樂器的聲響質感相近；若音響沒調整好，唱

片聽起來嘹喨到微微刺耳呢。

日臺版並置，難免產生錯覺。一方面，陳芬蘭的演唱明明與原版速度相近，卻因著

抖擻更感輕快。另方面，臺語版歌詞除了省略「海は男の出海了」（大海是男人所嚮往）

之外，差異並不大，編曲也雷同，但承載的是原曲所無的澎湃情緒。

聽，昂揚熱情的陳芬蘭逍遙高歌，猶如邊翱翔邊啁啾的雲雀。

快樂的出帆

陳芬蘭懷念的歌聲　ASIA
ATS-129

A面
1. 快樂的出帆
2. 快樂的農家
3. 再見南國
4. 林投葉色青青
5. 我愛春天
6. 芬蘭的恰恰恰

B面
1. 新婚旅行
2. 少女的希望
3. 黃昏的約會
4. 姐姐要出嫁
5. 打拼的工人
6. 文旦小姐

1969 年，亞洲唱片重新推出陳芬蘭 1959、1960 年的舊作，以成年後的秀麗照片為封面，而唱片內容是往昔質樸微苦的青少女歌聲，對照起來頗有意趣。

一九五七年，陳芬蘭九歲，奪得了正聲、民本、中華三家電臺聯合主辦的歌唱選拔賽兒童組冠軍。[2]一九五九年，她以超越年齡的演唱能力成為臺灣第一個童星歌手，初次亮相絲毫不青澀，以〈孤女的願望〉與同時代人的生活經驗相濡以沫，至今仍在人們心中保有柔軟的一席之地。

沿著時間軸一路細聽，陳芬蘭的歌聲十分奇妙，帶給她特別多變的歌路。有時含蓄，有時豪邁，時而樸拙，時而靈慧，信手拈來就有磁性音色，還可以切換到難得一聞的柔聲水嗓，再加上寬廣的音域與豐富的表情，少有歌手能與之匹敵。

天賦傲人以外，她也是同時期的流行歌手中，最在歌唱藝術上下功夫的一位。最為人知的，是她對演歌技巧的專精，這種唱腔精緻細膩，難度頗高，講求氣勢，也必須展現強烈的個人風格，且需要有雕琢米粒般細微的控制力。綜覽她四十年的演唱生涯，若說陳芬蘭的技藝深度在過去百年的臺灣歌手中是名列前茅的佼佼者，決不為過。

〈快樂的出帆〉是繼〈孤女的願望〉[3]第二首堪稱代表作的歌曲。這是她在亞洲唱片的第二年，總共發行了五張唱片，依序聆聽會發現，她最擅長的是抒情作風，開朗活潑是逐步練習而來，歌聲也益發響亮。直到〈快樂的出帆〉時，她已能唱出喜眉笑眼的氣韻，也把期待的心情唱得酣暢淋漓，讓聽者與她一起在歌曲中自在遨遊。

一九六二年春天，陳芬蘭赴日深造，[4]一九六五年再次灌錄唱片時，就以十七歲之齡，表現出老練作派。再後來，她的技巧走向海納百川，原本形於外的歌唱技術漸漸化於無形，且吸納了華語歌曲的風格氣口，全都融在絲緞般光滑的音色中。

不過說到底，高明的技術，賞心悅耳的音色，不能保證歌曲流傳。人們始終念念不忘的，還是陳芬蘭尚未完全脫離童聲，春色盎然的少女作品。

唱出〈快樂的出帆〉的陳芬蘭介於童心未泯與荳蔻年華之間，有著生機勃勃的翠嫩氣息，正處於轉眼即逝的珍貴時期。

此刻的演唱，還保有〈孤女的願望〉中直覺式的表達與質樸氣質，但捨曲折幽微的層次表達，唱得清晰，簡單而大氣，意外迷人。不管曲中的活潑生動出於她的是本性，或是出於聲音表演的演技，我們都樂見其成，樂得與曲中人同樂，也樂得開口與她一塊唱和。〈快樂的出帆〉不深邃不繁複，卻有一種難得的純粹——純粹的盼望，純粹的夢想，純粹的快樂。

天地並不蒼茫，世界沒有盡頭，出門必帶的不是包袱，是衝風冒雪的勇氣。我們在陳芬蘭〈快樂的出帆〉聽見的，不只是當下，更是無限可能的未來。

〈流浪三姉妹〉

自從離開阮家鄉　幾千里

無厝通好轉去的　阮是流浪兒

思念著故鄉情景　何時才會回轉去

不時來暗著悲傷　為人唱歌過日子

可憐流浪　流浪　流浪

歌聲的流浪　啊　欲對佗位去

兄弟姊妹流浪天涯，
爸爸媽媽叨位去

一九六一年，〈流浪三姉妹〉
唱片上市後引發熱潮，出現一連
串類似形式與歌詞情節的歌曲，
衍生的同名電影又催生系列電影。

多年後，對這首歌感到陌生的我
們，渾然不知當時上市後傳遍大
街小巷的火熱盛況，如今仍舊令
許多長輩念念不忘。

歌名的「姉」字遵照文夏的
習慣寫成「姉」，歌詞由他親筆
填寫，交給他親手訓練出的第一
代學生「文夏三『姉』妹」文鶯
（一九五三～）、文娟（後改藝

〈流浪三姉妹〉，文夏詞，遠藤実曲，文夏三姉妹演唱，一九六一年亞洲唱片發行

名為文香，一九五三～）、文雀演唱，是臺灣史上第一個灌錄唱片的歌唱表演團體。

〈流浪三姊妹〉成了這三位八至十二歲的女孩初次對著麥克風灌唱的三首歌曲之一，２原本是こまどり姊妹（知更鳥姊妹）的作品。同時錄的兩首歌曲，一是〈文夏的採檳榔〉，原為一九四三年上海百代發行的周璇歌曲，二是〈十八姑娘〉，用的是一九三九年鄧雨賢為古倫美亞唱片所作的〈蕃社の娘〉曲調，周藍萍也將之改為國語歌曲〈十八姑娘一朵花〉。

三首歌來源不同，同樣受到聽眾歡迎，但掀起後續波濤陣陣的，唯獨〈流浪三姊妹〉。

女孩們都還是童聲，口吻天真，卻在陳述淒涼遭遇時，多了些老氣橫秋。既然歌詞塑造的人物是以稚齡面對無父無母也無家的艱難，「可憐流浪、流浪、流浪」聲聲嘆，環境揠苗助長之下，未到少年已然老成，也是合情合理。

「美聲」一詞，不適合放在這幾個小女生身上。她們輪流獨唱時歌聲很苦，句句都有不是真哭的哭音，異口同聲時歌聲悲戚，疊出比獨唱更具渲染力的穿腦音波。三副嗓子都有乾淨的音色，尖細刮耳到不鑽心不罷休的程度，而稍嫌飄忽的氣息在此有著加分作用，讓她們聽來弱不禁風，聲聲勾引出聽眾的惻隱之心。

和俐落輕快的日本原曲〈ソーラン渡り鳥〉（唱著素蘭曲調的渡鳥）比起來，〈流浪三姊妹〉伴奏略顯含糊，但抒情悠緩更勝原曲。曲中展現的歌唱技巧不及幾個月前剛以〈孤女的願望〉爆紅的陳芬蘭，卻也饒富新鮮感。

〈流浪三姊妹〉市場反應大好，唱功最紮實的文鶯順勢脫團，一躍而為亞洲唱片一九六二年主打的歌手之一。文鶯離開後，文夏弟子增加為四人，亦即後人耳熟能詳的「文夏四姊妹」。文夏很快又為少女們填詞，推出歌曲〈流浪四姊妹〉：

> 流浪的歌聲　哥哥你是在哪裡
> 天邊抑海角　趕緊轉來
> 佮阮做伴　快樂過日子

成功模式是有可能複製，但這一次少女們想念的不是父母，而是不知蹤影的兄長，並未獲得預期的好評。

反倒是〈流浪三姊妹〉稍稍更動後，在一九六二年的臺語片中再度出現，由文鶯獨

挑大樑。作詞者不可考，但保留了文夏筆下特別具有記憶點的歌詞「阮是流浪兒」、「可憐流浪、流浪、流浪」、「欲對佗位去」，彷彿作為《流浪三姊妹》的第四和第五段歌詞那樣，從唱片到大銀幕，繼續對著觀眾訴說浪跡天涯、苦苦尋親的孩童心聲。

片中扮演主要人物的，是兒童演員小秀哖（許秀年）、戴佩珊、肉圓，戲份最重的小秀哖此刻是拱樂社歌仔戲團的囝仔生，使得這部動員整個拱樂社演出的電影名稱不再是「姊妹」，而是《流浪三兄妹》。

《流浪三兄妹》受歡迎的程度是爆炸性的。成本三十八萬，賣出一百八十萬票房，打破該時臺語片歷史紀錄。《流浪三兄妹》的「主題曲」是臺語唱片片新秀演唱的流行歌曲，但這部片卻是貨真價實的歌仔戲電影。主角小秀哖是拱樂社的小孩明星，在片中大秀叫人驚豔的各色唱腔，不過廣告上寫的「風行全省主題歌」卻與她無關，[3]是由與她同樣九歲的文鶯幕後代唱。

銀幕上，身無分文的飢餓幼兒沿街乞討，渡河時幾乎滅頂。熟悉的曲調響起：

無情潮水叫聲悽　身在他鄉千萬里

千里奔波真悲憤　猶是要見媽媽妳

可憐流浪　流浪　流浪

命運的流浪　啊　欲往何處去 4

原本的三人合唱曲更深沉的荒涼光景。不須曲名、也沒有另外灌錄唱片，音樂以畫外音的方式，隨著影像，再次刻進觀眾心肝。

劇中的清秀少女一臉淒風苦雨，悠悠吟哦著〈流浪三姊妹〉的變化版歌詞，唱出比

文鶯單飛後，她為亞洲唱片灌錄的唱片賣得很好。最常為她填詞的是她的父親、資深音樂人黃敏，以〈爸爸是行船人〉、〈流浪的馬車〉繼續深化了她飄零孤苦的形象，也奠定她往後的重要歌路。此外，為陳芬蘭寫出〈孤女的願望〉的蜚聲，也為文鶯寫了〈流浪天涯三姊妹〉，一九六三年出版。

〈流浪天涯三姊妹〉緩慢憂傷，有獨唱、合唱、應和，形式活潑，與她搭配的莊明珠與王秀滿嗓音幼嫩，讓整首歌聽來楚楚可憐。口白穿插兩段歌詞之間，最後喊「媽媽」時悽惻，彷彿再多喊一聲就要嚎啕大哭了。

姊姊　我會寒咧　姊姊　我巴肚會餓咧

巴肚若會餓　咱來去吃擔仔麵好嗎

不啦　不啦　人欲媽媽的奶奶啦

姊姊　咱來找媽媽好不好

好　你若乖乖　我帶你來去找媽媽

媽媽　媽媽　媽媽

單聽十歲的文鶯，歌聲清秀大氣，爽朗中夾雜閃爍不定的一絲蒼啞，破音與鼻音誠懇的傳達歌曲人物的委屈，辨識度很高。在另外兩位歌手的襯托下，對照出文鶯音質較厚較低，但一樣稚氣未脫，還得逞強裝大人，從旁聽來更替她們三人感到無助。

少女們唱著對阿母日復一日的掛念，聽者不免聯想到「毋過若想起爸母，有時也會流珠淚」的〈流浪三姊妹〉，她們的長段對話也讓人憶起臺語片《流浪三兄妹》中，兩個又餓又累的幼童不顧滿臉塵土，可憐兮兮地說：「阿兄，我們去找親生阿母，好不好？」「阿兄，帶我找阿母，好不好？」

「大小孩帶小小孩」的場景設計擺明是要惹人鼻酸，賺人熱淚的企圖昭然若揭。然而，從結果看來，聽眾心甘情願的吃這一套，亞洲唱片才會在一九六三至一九六八之間不停推出類似歌曲，如〈兄妹流浪記〉、〈流浪二兄弟〉、〈流浪找媽咪〉、〈流浪雙姐妹〉，還有洪弟七與不同小歌手合作的〈流浪三兄妹〉、〈三兄妹流浪記〉、〈流浪天涯三兄妹〉。

流傳最廣的是〈流浪天涯三兄妹〉，熟悉的哀求再度在口白中出現：

阿兄，阮要找媽咪啦！

阿兄，阮真艱苦啦！

先前以歌聲扮演過文鶯妹妹的莊明珠是這首歌其中一位演唱者，她的年紀比文鶯大四歲，但音色纖細，與楊秀美一起唱高音時，加起來僅有縫衣針般的厚度，尖銳得不得了。

扮演長兄的洪弟七，實際上年紀足以作兩位女歌手的父親。他以圓融老道的熟男歌聲詮釋「做著一個流浪兒，也是不得已」，而今聽來也是一絕。

這個版本沒那麼苦，是姿態熟練而冷靜的傷感。顯然一九六三年的聽眾並不介意這

樣表演性質濃厚的作風，還是願意投入情感，日後才會翻唱不斷，直到現在的歌唱節目仍見小歌手唱得涕淚縱流，臺下也跟著一邊唱和，一邊眼眶泛紅。

其實早在一九六一年〈流浪三姊妹〉之先，已有陳芬蘭〈流浪小歌女〉、文夏〈天涯流浪兒〉等以「流浪」為名的歌曲，只是不如出外打拼、有父有母的〈孤女的願望〉那麼紅，也引不起〈流浪三姊妹〉進入電影又回頭影響歌曲的風潮。

儘管如此，各家唱片還是紛紛推出〈流浪兒〉、〈天涯流浪兒〉、〈異鄉流浪兒〉、〈流浪日記〉、〈流浪賣布兄弟〉、〈流浪天涯伴吉他〉、〈可憐流浪兒〉等，似乎每個歌手都要「流浪」一下，才趕得上流行。

不以「流浪」為名，內容卻圍繞著這兩個字的也不少，比如一九六四年異軍突起的雷虎唱片有一首〈爸爸叨位去〉就是個好例子。不像一九六〇年陳芬蘭未唱紅的〈媽媽叨位去〉是媽媽離家出走，與「流浪」無涉，〈爸爸叨位去〉再次讓三位女歌手唱出「三姊妹手牽手，為爸爸走天涯」，[5]正是〈流浪三姊妹〉的翻版情節，而歌詞剪裁拼貼了先前幾首有「**流浪**」、「**天涯**」、「**兄／姊妹**」的歌曲用字，使得〈爸爸叨位去〉縈繞著一股似曾相識的親切感。

從這張 1964 年的唱片，可以看到自文夏三姊妹團體單飛的少女文鶯稚氣未脫的臉龐。她獨唱了八首歌，另外兩首有莊明珠、王秀滿、梅鶯與文鶯父親黃敏助陣。

雷虎 302 唱片中收錄的〈爸爸叨位去〉，歌詞幾乎是〈流浪三姊妹〉的換句話說，作詞者謝麗燕，很可能是郭大誠以妻子之名發表。三位演唱者為尤美、不那麼出名的素玉和鶯亮。

這樣的題旨在一九六〇年代數不勝數。我們不由得思索，流浪兒歌曲滿天飛的那些日子，是否真的有流浪兒滿街跑。

一九四六年，臺灣成立首間育幼機構，一九六〇年共七間，收容近一千五百位兒童，一九七〇年大幅增加至二十七間、約四千名兒童，[6]是歷史高點。即便如此，當年並無「孤兒保護運動」，媒體也完全不見孤兒流離失所、乃至翻山越嶺尋母覓父的社會現象。

不得不問，歌曲承載的，是誰的心聲？

流浪，不在身外，而是心境。最紅的幾首類似作品皆選擇了「三」，代表多數，是集體而非個人的追尋，但不是三人成虎那樣的集眾人之力，而是就算三人同行，還是找不到父母，回不了家，始終迷路。

以孩童為自身狀態的隱喻，讓人得以表達椎心刺骨的渴望，身分認同的疑惑，與生死存亡的危機。歌曲主人公被遺棄，失去與照顧者的連結，沒有人疼愛、照顧與支持，找不到歸宿，也不知目的地，對於幼兒來說，這樣的生活充滿創痛，甚至帶有毀滅性。

依此看來，文鶯的演唱之所以在這系列歌曲中格外突出，是拜她特殊的音質和唱法所賜。少女獨有的青翠色澤底下，有著早慧的伶俐，聲音既不甜膩也不綿軟，揮之不去

的微妙嘶沙感讓她的青春氣息裹上一層風霜。文鷺比陳芬蘭小五歲，少了〈孤女的願望〉優雅而精心雕琢的技巧，也少了靈活變通的樂觀口氣，多了一分剛烈，兩分委屈，堅韌的在惡劣環境下掙扎求生，以逆來順受的姿態，讓聽眾與她共振，與她相掖同行。

話說回來，如果只有假裝是小大人的兄姊可以倚靠，還是不夠穩當。或許因此，洪第七老成持重的歌喉更叫人安心。雖然明顯違背曲中人物設定，人們還是樂意在成熟的嗓音構築出的安全網裡，躲避現實，忘掉煩惱——即使只是暫時的依靠，即使只有一首歌的時間，也好。

5

〈舊皮箱的流浪兒〉

離開着阮故鄉　孤單來流浪

不是阮愛放蕩　有話無塊講

自從我畢業後找無頭路

父母也年老要靠阮前途

做着一個男兒

應該吼………　吼………　來打拼

二線歌手林峰的打拼之歌

有一種歌聲，聽來似曾相識。

好聽是因為莫名熟悉，但又說不出特色，這樣的歌曲往往快速淹沒於茫茫歌海，船過水無痕。

另一種歌聲，倒像一見如故。

縱然會讓人想起好幾個不同歌手的身影，也在各種元素之間有留白，保有一些呼吸的空隙，讓新的風格汩汩而出。

林峰（一九四三～二〇二一）在〈舊皮箱的流浪兒〉的表現屬於後者，吸納了多家實力派歌手個人特色。這位二十三歲的歌手原本是薪水豐潤的皮鞋鞋面師傅，

卻能在外顯的、理直氣壯的苦情中，點綴以微微清新氣息，詮釋出外揣頭路的社會新鮮人心情，十分討喜。

聽眾是盲目又清醒的。感覺對了，匠氣也可以視為早熟，視為命運與環境塑造出的、不得不然的老成姿態，反而讓人忍不住心疼，也忍不住與少年一起對未來感到忐忑。

對於技巧和情感，臺語歌聽眾一樣在意，而林峰兩者兼具。他為〈舊皮箱的流浪兒〉投注大量聲音表情，高調展示離鄉背井的感傷，晶瑩的轉音在旋律線條中翩躚飛舞，一如曲中人身負家庭重責、風塵僕僕的漂泊闖蕩。

最奇特的是，聽著〈舊皮箱的流浪兒〉，我正想著這個高音唱法在他處聽過，下一個尾音又雷同於另一首歌，反覆咀嚼，隱隱辨識出另一個五六〇年代臺語歌手。

可以說，在林峰的唱腔和情調中抽絲剝繭，也是一種聆聽的樂趣。

林峰音域沒有文夏高，也不若文夏那樣的自制與平和，自然無法直觀將兩人聯想在一起。但是林峰天生的音質秀氣俊逸，演唱時口氣從容悠哉，兩個特點都近似文夏，也因此能在大量依賴鼻腔共鳴的狀況下，聲音仍然清脆不含糊，穿透性強，彷彿想從耳際直達心窩，不卑不亢的敘述嚮往。

無疑，音域與音色渲染上，林峰始終有向吳晉淮看齊的明顯痕跡。〈舊皮箱的流浪兒〉走的是雕花漆彩的花俏路線，他以波濤洶湧的轉音注入歌詞、撐起整首歌，觸耳所及皆遍佈吳晉淮式奔放飽滿的轉音。

不過，此時的林峰尚未油里油氣，歌曲裡不聞吳晉淮的滄桑與激情，更多的是活潑直白的表達，迫不及待的講起少年心事。乍聽之下，同時期有這樣開朗自在調性的，是洪弟七，然而，仔細品味，林峰歌曲中的直白僅存於表面上，讓人輕鬆入耳之後，情感上的糾結會帶來餘音繞樑的後座力。這樣抑鬱後的若無其事，不偏不倚指向洪一峰的詮釋風格。

多虧類似文夏的音質，讓林峰愛不釋口的瑣碎加花不至於讓歌聲沉凝滯，而帶有洪一峰味道的多愁善感，也為作品還不多的林峰，增添幾許魅力。

在林峰晚年的訪談中，我們發覺他歌聲的質地其來有自。

一方面，他自認聲線肖似吳晉淮，歌唱比賽總選唱吳晉淮的曲目，常被稱讚模仿得「一模一樣」。另方面，他跟隨南星歌謠音樂研究社的歌唱教師學習，洪一峰當時已以〈舊情綿綿〉、〈思慕的人〉紅透半邊天，會把自己灌錄過的歌曲一句一句拆解，指點學員

演唱的眉眉角角，影響林峰甚鉅。

林峰踏入歌壇，是因為酷愛唱歌。聽說郭一男主持的「南星歌謠音樂研究社」開辦招生，就興沖沖報名，成為第一期五十位學生之一，學習樂理、歌唱、吉他。[2]

勝利廣播電臺歌唱比賽冠軍的頭銜，讓他爭取到灌錄唱片的機會。一九六二年起，林峰斷斷續續與南星旗下女歌手王秀如、方瑞瑤合唱〈最長的一夜〉、〈田莊姑娘〉等。

林峰斷斷續續與南星旗下女歌手王秀如、方瑞瑤合唱〈最長的一夜〉、〈田莊姑娘〉等。

據說，郭一男在歌本中發現日本演歌〈娘ざかり〉（姑娘青春年華）曲調適合林峰演唱，找來鈴鈴唱片的客家歌手呂金守（敏郎）填詞。呂金守不滿意原版唱片前奏過短，請時常合作的編曲老師林金池重寫前奏、間奏與尾奏，在臺南中廣電臺完成錄音。[3]

一九六七年一月，〈舊皮箱的流浪兒〉上市，[4]林峰爆紅，兩年間賣出十幾萬張唱片。

南星每月發行的歌本為了增加銷量，常以他的照片作為封面。[5]

五六十年後，影音頻道上，灌錄過〈舊皮箱的流浪兒〉的專業歌手屈指可數，但是素人影片數量相當龐大，足見歌曲烙印於大眾記憶裡，是林峰演唱生涯的代表作。

林峰演藝生涯的各種面向，恰恰是那個年代二線歌手的縮影。他經由比賽脫穎而出，音樂教室給了他人脈，〈舊皮箱的流浪兒〉為他帶來高知名度，亞洲、海山、三洋、月球、金大豹、明星等大小唱片公司先後為他發行專輯，只可惜，風光一閃即逝，再也沒有橫

林峰在六○年代灌唱的〈舊皮箱的流浪兒〉至少三張，除了 1967 與
1969 由南星唱片發行之外，1968 年亞洲唱片也出過一張，其中還收
錄林峰拿手的吳晉淮歌曲〈暗淡的月〉。

掃全臺的作品了。

另一個實際的問題是，歌手要維持生計，單靠灌錄唱片是不夠的，現場演唱才有源源不絕的進帳。林峰之所以演出臺語片《美人島之戀》第二男主角，[6] 就是因為上映時能夠巡演全島，隨片登臺就有收入，此外他也曾經從南到北跑歌廳駐唱。[7]

某個程度，林峰就如他歌曲中的主角，奔波遠地，才能掙錢養家。

回頭來談這首歌。《舊皮箱的流浪兒》的原曲歌詞抒發的，是為賦新詩強說愁的思春情懷，水前寺清子唱的雀躍，揮灑著形式繽紛、弧度不一的顫音抖音，展示她細膩的演歌造詣。呂金守為林峰寫的歌詞內容迥異，情感複雜也沉重，向歌者需索的不是高濃度的技術，而是情感的傳遞。

歌曲主人公才畢業不久，就已經背負經濟重擔。父母年老，他在家鄉找不到工作，伴隨他前行的除了陳舊皮箱，還有面對未知的徬徨。城市美景帶給他喜悅，他懷抱著年輕人獨有的渴望，勤奮的探尋謀生的可能機會。

林峰的發音位置高，讓歌聲有種上揚的、帶明亮感的溫柔。每當唱到「來『打』拼」時，哭腔尤其強烈，好似內心充溢無奈感慨，但尾音收得很認真，像是環境教他懂得了

天高地厚，沒有惆悵迷惘的餘地。

〈舊皮箱的流浪兒〉的歌曲情節——不躊躇也不退縮，刻苦精勤的隻身他鄉，堅持著勇健男兒的姿態，不忘回頭安慰父母不必掛心——實在過於耳熟。歌曲的關鍵字「故鄉」、「孤單」讓我們恍然憶起了人們愛唱的〈黃昏的故鄉〉，「故鄉的親愛的爸爸媽媽，請你也毋免掛念阮將來」與「免掛意請妳放心，我的阿母」有著異曲同工之妙。

〈舊皮箱的流浪兒〉可說是熱門金曲〈黃昏的故鄉〉的新瓶舊酒，異鄉流浪人寫給家裡的私密家書再一封。不管臺語歌盛世是否已經過期，這首歌讓聽者確認，這個樂種尚未無以為繼，該唱的歌、該說的話還是需要被聽見。

各種意義上，林峰的演唱技藝與風格都標誌出明確的時代感，接收與融合當時最受歡迎的男歌手特色。從深度與廣度來說，林峰並非開創式的歌手，也不曾追尋藝術的高度，但這首〈舊皮箱的流浪兒〉無庸置疑是臺語歌全盛時期不可不提的作品。

辛酸委屈在鼻腔共鳴中醞釀，在舒坦喉音中綻放、沉澱，轉化為舉重若輕的通暢感，誘使聽者把細碎情緒投射到歌聲皺褶裡，被這副熟練的歌聲收拾到音樂的波紋中。四處飄流無依的寂寞心靈，就在這樣既陌生、又熟悉的歌聲與歌詞中，找到共鳴與撫慰。

輯 六

口白人生

大量有口白的流行歌曲是在呼應廣播劇的風行，時代感濃厚。

〈女性／男性的復仇〉

（口白）男：你變成這款完全是我的罪惡，

天下的女性會來墮落這款黑暗的路完全是男性的責任。

我是要來完成着我的道德，拜托呢，麗蘭，請等呢，麗蘭！

（唱）男性採花無想後　一旦採了無回頭

日子經過三年後　阮才甲伊相會頭

啊——滿復仇恨　今日一齊透

（口白）男：這三年內，賭着男子的志氣，建設着我的地位，

宣傳我的名聲，利用着我的成功甲發展，

今日專工要來報復你啦，錦秀，不是，阿桃，

男性偉大的力量，你永遠不通袂記着……

（唱）為着人類　女性着警戒　不通陷害　英雄的將來

〈女性的復仇〉，洪德成詞，洪文昌曲，一九五七年首次灌錄唱片 1
〈男性的復仇〉，洪德成詞曲，一九五六年首次灌錄唱片 2

復仇之歌反映的性別現實縮影

文成隱瞞有家小的事實，然後離開麗蘭。文成再次尋找到蘭麗時，她已帶著憤恨之心進入煙花界，以傷害無辜男性為樂。這是〈女性的復仇〉的劇情。

同樣是為了向拋棄自己的情人報復而忍耐三年，〈男性的復仇〉是〈女性的復仇〉受到好評後的續作，有著更複雜更緊湊的情節。明華被阿桃拋棄，明華飛黃騰達後，來到化名為錦秀、作了酒家女的阿桃面前炫耀財富與名聲，讓對方難堪。

愛情是人類永恆的追尋，不同年代的流行歌中，最大宗的靈感來源，不約而同都是心碎，創作者有感觸，聆聽者也有共鳴。這兩齣口白歌曲一曲女性、一曲男性，女人會被棄如敝屣，男人也會被玩弄情感，任一性別都可能主動解約愛情，失去愛情從來不是某個性別才有的遭遇。

愛情中的背叛與剝奪，帶來的可能是內省，是憂鬱，或是自我放棄。這兩曲最特別的，是把情感抒發「晉級」為由愛生恨的具體行動，聽眾聽見的不是單純的失戀故事，而是兩齣復仇者的絕地大反攻，讓自身痛苦移嫁為他人的噩夢。

如今聽來，不管是紀露霞一九五七年在亞洲唱片灌錄的〈女性的復仇〉，或者亞洲

唱片為文夏在一九五六、一九五七和一九七〇年發行的同一版〈男性的復仇〉，都以短短一首歌時間高潮迭起，且都在最後時刻讓情緒急轉直下，顯然出自「老手」之手。

這個老手就是洪德成，不僅嫻熟於創作，我們從紀露霞的錄音版本也可以聽見他親自獻聲的男聲口白。

一九五四年，紀露霞加入洪德成、洪文昌（洪一峰）與其妻小鳳在民聲電臺的廣播歌唱團，為現場直播節目貢獻歌聲，這首〈女性的復仇〉就是由洪氏兄弟為她量身打造的口白歌曲，[3]與〈男性的復仇〉兩曲一起收錄在當年二月上市的《臺灣廣播流行歌集》中，是戰後廣播電臺蓬勃發展的臺語歌唱節目的特產。

戰後初期，政府未規範電臺節目比例，直到一九五二年開放民營電臺時，娛樂文藝節目比率將近六成，[4]培養出數量可觀的臺語流行歌演唱團體，如益世廣播電臺的藝華音樂會，正聲廣播電臺的天聲歌謠團、藝聲歌謠團，民本電臺吳非宋的麗歌欒團，民聲電臺的天聲音樂歌謠研究會。[5]及至臺語片繁花似錦，這類團體更多，歌唱與戲劇融混的「臺語廣播劇」也迎來高峰期，[6]與流行歌兩者是當時的廣播節目最受歡迎的節目內容。[7]

臺語廣播話劇深得民心，卻被評論者譏笑為表演者沒受過國民教育，多半不識字，

文夏的〈男性的復仇〉是最經典也最廣爲流傳的版本，一派
正經且正氣凜然。相較之下康丁是逗哏高手，口齒伶俐，
如今聽來仍然妙趣橫生。

內容邪淫又敗壞風俗。[8] 此般言論暗指的，其實是拿語言來貶低廣播人與電臺聽眾。最大力反擊的從業者正是洪德成，他投書指出臺語廣播話劇內容優良，「多聽為永遠不朽的作品」，具有諸多正面功能，可以「教化民眾，改良社會風氣，也可以打擊共匪，爭取海外僑胞和大陸反共人士的信心」。看得出來，洪德成急於保護廣播歌唱團與自己的作品，難免憤慨，也稍微誇大了。

那個時刻，廣播節目是由贊助商提供廣告費用，必須花上三分之一時間推銷商品，故而發展出有劇情的口白，劇本由劇團團員自行創作。洪德成稱這種從五六分鐘到半小時都有的口白歌曲為「歌劇」或「聲音短劇」，是「臺灣流行歌的變形」。[9]

往前回溯，口白與歌曲穿插的形式早在日本時代的臺灣唱片中就存在了。當時叫做「新歌劇」，劇名常來自走紅的流行歌曲當作劇名與主題歌，主要由原作詞者編寫對話。比如李臨秋編劇《望春風》，蔡德音編劇《紅鶯之鳴》，而《雨夜花》的編劇為周添旺。這些唱片可視為歌曲衍生物，以歌詞作為劇情觸媒，表演者可達四人以上。

新歌劇以對話和歌曲交錯組成的結構，在三〇年代末消失，又在戰後廣播歌唱團中復活，只是人數變得精簡，一兩人就能完成。

翻開《臺灣廣播流行歌集》，有十七首歌曲有長段口白，作詞者包括自日治時期就累積不少佳作的陳達儒、周添旺，以及活躍於電臺節目的洪德成、洪文昌、翁志成等等。

只可惜，大多把篇幅花在文字雅致的心情抒發，是文謅謅的獨白，沒有緊湊刺激的劇情。作為廣播節目腳本，實在太蒼白無趣了。

這就導致，全本歌集中存活至今的歌曲，只有我們討論的這兩首復仇之歌。

說是「歌」，實際上口白遠多於演唱，對話與獨白才是主餐，詞曲皆短的歌曲是配菜。兩首復仇之歌的結構相同，有三段歌詞，各有兩句，分別作為開場、轉場與收場。〈男性的復仇〉第一段為：

多情多恨　情慾的世界
男性復仇　怎樣你敢知

歌曲的功能是闡述主角心事，是主角的自白，是轟轟烈烈情境之下的詠嘆。口白推動劇情，歌曲雕琢情緒，兩相穿插，滋味豐富。

暌違多年再次相逢，男主角明華改裝易容，以陌生人之姿對著女主角阿桃說：

做著男性要緊頭一層，就是有志氣，

阮失志的時候受人的恥辱被所愛的人放棄一時想要解決失戀的痛苦，

消極的人有自殺，有的傷害對手，

你看呢，每日的新聞報紙上都寫著愛甲恨，

毒殺、凶殺、自殺的記事……實在彼款是真愁的人……

啊，有影，我是來酒場飲酒，彷彿續來講著這款無趣味的話……

浮誇的戲劇性，讓小生變丑角，悲劇成喜劇，是首風格鮮明、高「爽度」的曲目。

文夏三次在亞洲唱片發行這首歌，大概太深入人心，而產生原唱原創的錯覺。他講的認真，唱的認真，聲音中找不著一絲輕浮，給人一種樸實清純之感，認真得可愛。

七十年後，年輕人大多是靠偶像劇《村裡來了個暴走女外科》裡，女主角唱卡拉OK的橋段，初次認識這首歌。她唱的其實是董事長樂團二〇〇六年的〈新男性的復仇〉

念白幾乎原汁重現，但歌曲是全新創作，風格活潑，比原作更討新時代的歡心。

值得一提的是臺語片演員康丁的版本。他搭上六〇年代中期盛行的笑科劇唱片風潮，

在一九六九年推出熱銷的〈康丁的男性復仇〉，說詞又多又長，以滔滔不絕的俚俗口語，

大展他說學逗唱的靈活口才：

連我嗎認沒出我該己⋯⋯ 10

吃甲消瘦落肉，身體帶肺病，已經進步到第十五期，

因為給伊放捨，格心一當吃十外碗公飯，

當時，我無留這兩咧嘴鬚，一個面光溜溜，甲這嗎朗無同樣，

給彼個無情的女性，放捨了後攝起來做紀念的，

這張相片，是我三年前，

康丁說話又快又清楚，耍嘴皮的功夫無疑精彩俐落，讓同樣的故事在加油添醋後，

變得諧趣滑稽，成了搞笑版復仇記了。

現今在二手黑膠市場上，這張〈康丁的男性復仇〉可說是五龍唱片公司流通最廣、

最容易買到的專輯，可見當年銷量之好啊。

不同於此，〈女性的復仇〉在內容上毫無惡趣味發揮的空間，相對沉重而嚴肅。女性所選擇的復仇途徑，是遍體鱗傷後進一步做了苦海女神龍：

雖然為着生活　不拘我的希望是卜來替着天下的女性復仇呢

今日我來這酒場做着烟花女

而且不知幾多的男性被我受克開

這三年內我不知受着幾多的慘苦

名為麗蘭的女子墜入風塵，以肉身犯險，用「無差別遺棄」的方式來對待所有男性。

說是傷人，實是自傷，如果自暴自棄無法引起男主角的愛憐之心，這招是自尋死路。

兩相對照，復仇的男性被作者賦予「發大財」做為回頭囂張嗆聲的武器，復仇的女性卻在情感上、謀生能力上都軟弱無力。不管是遺棄人或被遺棄，這兩首口白歌曲中的男性全身而退，或者有妻有女、或者名利雙收，女性卻都落魄悲慘的困在聲色場所，滿

腔怒火的麗蘭還賭氣，拒絕離開火坑。

無怪乎，〈男性的復仇〉作為續集，有著〈女性的復仇〉沒有的扁平人物、浮誇言論、與不懷好意的奮鬥，後來康丁、董事長樂團的改編又再強化了娛樂性。就算洪德成是帶著嚴肅姿態而寫，處處搔得人心癢得想發笑，男主角離開畫面前落狠話揚長而去的方式瀟瀟得荒唐，下場時的歌詞還出現一種「超級英雄即將誕生」的諭示：

為着人類　女性着警戒　不通陷害　英雄的將來

男性越是「英雄」化，整齣劇就越卡通化。那麼，女性呢？女性在歌曲裡位居接受警世勸世教訓的那一方，也是男性發展的阻礙與障礙。

流行歌反映了多少現實呢？兩首復仇之歌呼之欲出的潛臺詞，是女性復仇只會挖坑給自己跳，男性無論如何都好端端，男性復仇會帶來成功，帶給女性羞辱式的結局。如果流行歌是真實世界的縮影，而生為女性只有這兩條路可走，真的是太不幸了。

〈星星知／不知我心〉

（唱）星兒是全部會知影　昨暝伊哮了歸暝也知影

可愛的目屎是若親像　一粒一粒閃爍的露水彼一樣

從我出生頭一次的　甘蜜的 Kiss 味

給我心內歡喜也驚　目屎也流落

（口白）昨暝在公園散步彼時，給彼个小姐哮的就是我啦，

因為月娘來照着她的時拵，她是真美麗又更古錐，

所以我也忍袂　着一時續來甲她 KISS 的啦

（口白）『各位朋友，來！大家來聽我講話，就是我高中二年的時，啊！

彼個阿菲小姐也是高中二年的時拵的代誌啦』

（唱）……雖然她也不是一個美麗小姐　不過她不知怎樣

迷了我的心　若是站在她的面前看着她的時

連一句話都講不出

〈星星知我心〉，文夏詞，津々美洋曲，文夏演唱，一九五九年亞洲唱片發行

〈星星不知我的心〉，文夏詞，平尾昌章曲，文夏演唱，一九六〇年亞洲唱片發行 1

青春純愛故事的超級譯寫

少年用輕快的語調，敘述了他的初吻。

月色裡，他與少女在公園散步。看著可愛的少女，少年忍不住親了下去，吻的滋味可比糖甘蜜甜。

女孩哭了，一哭就是一整個夜晚。少男的眼中，她的淚珠晶瑩剔透，閃爍如露水。

少女為什麼哭泣呢？是因為悲傷嗎？

少年辯白，是我讓少女哭的沒有錯，可是，請去問問什麼都知道的星星吧，它一定明白少女的心事，明白少女是喜極而泣的啊。

可比糖甘蜜甜。

少年再度不疾不徐地，說起那段以失敗告終的初戀。

這一次，少年大方介紹心上人，芳名為阿菲小姐。阿菲小姐與他同為高二學生，身材嬌小玲瓏，白泡泡軟綿綿的皮膚，長髮及肩，稱不上美麗，但可愛極了。

少年被迷得神魂顛倒，見面時讓他緊張得一句話都說不出。他渴望表達愛慕之情，卻在街上看見阿菲小姐與陌生的男孩有說有笑。

他心碎了。

少年思索著，若父母多生給他一些勇氣，或讓他有好看的外表，就不會失戀了吧。

他下定決心，將來交了女朋友，一定要帶給阿菲小姐看，在那之前，就說聲再會吧。

再後來，人們相信，在〈星星知我心〉、〈星星不知我的心〉唱片，說出愛情事件的背景，又把初吻與初戀寫進歌詞的文夏，與人們分享的是他的親身經歷，是他初戀的起點與終點。[2]

文夏把這兩首歌放在專輯第一主打歌的位置，若非應亞洲唱片要求，就是文夏對這兩曲懷抱特殊的喜愛。他在自傳中指出，曾有多首歌曲是以自身戀愛故事為本而創作，其中就包括〈星星知我心〉、〈星星不知我的心〉。[3]

多麼純情，又多麼引人遐想啊。文夏在這一組「星星之歌」中，究竟公開了多少自己的少年私密情事呢？

〈星星知我心〉的原曲，來自一九五八年七月問世的〈星は何でも知っている〉（星星什麼都知道），演唱者是日後寫出多首暢銷金曲的平尾昌晃，發片時用的是早期藝名平尾昌章。此曲銷量甚佳，很快就由日活株式會社拍成同名的浪漫愛情電影，在臺灣上

映時，片名也叫《星星知我心》，與文夏翻唱曲同時上市，一九五九年八月。

一九六〇年四月，平尾昌章推出〈ミヨちゃん〉（Miyu 君），大眾反應一樣好。文夏很快就拿來填詞翻唱，新訂的曲名〈星星不知我的心〉與日文原曲無關，是作為他前一首翻唱曲的延續。

兩首歌就這樣被操作為上下集，兩個不相干的故事被湊成了一對，讓人產生「究竟是不是同一個女孩」的曖昧想像空間。

雙雙對照，讓人驚訝的是，兩首臺語翻唱曲的內容有八九成雷同於日文原曲，〈ミヨちゃん〉的詞曲還是由平尾昌章親自創作。顯而易見，這不是文夏的青春戀愛記事大公開，自然也不會是彼時已經三十多歲、名利雙收的文夏，對於青澀歲月多愁善感且餘味猶存的回首與眷戀。

文夏在這兩首歌中再度證明，他的譯寫比同時期的翻唱曲填詞者都能掌握原曲精髓，也更懂得畫龍點睛。

這一組星星之歌把日語歌詞的文氣，融化在文夏一貫的作風裡，平實但不平淡，輕鬆卻不輕浮，顯得生動、清爽。最能顯示出情趣之處，就在與原版之間的微妙差異。

比如，〈星は何でも知っている〉中的日本少女被描繪為「可愛」，而〈星星知我心〉中也有「可愛」，但指的不是臺灣少女，而是「可愛的目屎」。這樣的說法新鮮脫俗，讓人感覺到敘事者眼中看見的心上人，是從璀璨溫柔的玫瑰色鏡片望見的。

又比如，初吻後，日本少女激動落淚，文夏把這個情節保留給他用歌聲扮演的臺灣少年，於是嗜到「**我出生頭一次的甘蜜的 Kiss 味**」的是他，初吻後「**心內歡喜也驚，目屎也流落**」的也是他。像是要與少女搶鋒頭，臺語歌給了男主角更多特寫，更多內心戲。這也無可厚非，沒有人會抗議的──畢竟，文夏是鎂光燈追逐的大明星啊。

文夏在臺語流行歌全盛時期獨領風騷，豐功偉業不僅立基於他演唱與創作的精采表現，也來自慧眼識英雄的選歌判斷。曲目上，文夏並未獨尊特定日本歌手，選的是歌曲而非歌者。唱腔上，他的詮釋總是帶有演歌氣息。

有趣的是，平尾昌晃不唱演歌，臺灣媒體稱他為「搖擺樂歌手」，[4] 樂風承襲貓王的Rockabilly，是混合了節奏藍調、鄉村音樂與藍草音樂的早期搖滾樂。臺灣觀眾在日本電影《星星知我心》的報紙廣告上，會看到平尾昌章梳著貓王頭、全套大V領白西裝配白

鞋，半蹲半劈腿彈吉他的瀟灑動作，平尾昌章也在電影中露面演唱這首歌。

〈星は何でも知っている〉的洋派曲風、乾淨率直的嗓音，與日本演歌細膩又規矩

繁多的作派，分屬光譜不同端。來到臺灣的〈星星知我心〉節奏變慢，樂手在有點凌亂、

技藝稍遜的狀況下，盡其所能的複製了原版伴奏與編曲。

後人或許批評當時盜版猖狂，不尊重原創者，但實情為那就是個著作權不彰的年代，

舉世皆然、不獨東亞，香港歌壇翻唱日本歌曲、日本歌壇翻唱美國歌曲。臺灣的文夏以

他自身的鑑賞力和審美判斷，也傳遞了經過他精挑細選、消化後譯寫的歌曲。

文夏雖然模仿了〈星は何でも知っている〉曲末的嗚嗚假音，卻沒有複製平尾昌章

的用嗓，而是保留觀眾熟悉的唱腔。毋庸置疑，文夏以和緩的方式，把最新穎的音樂風

格送到只聽臺語歌曲的人面前，也把不聽西洋流行音樂的臺語聽眾帶進新世界。

眾所皆知，文夏的眾多歌曲有高比例的日本歌，韓國歌曲較少，但也廣為流傳，如

〈紅巾特攻隊〉、〈海上男兒〉與〈情人的黃襯衫〉。同時，不該忽略他也親筆譯寫了

一批西洋歌曲，包括〈你是我的太陽〉、〈我的小家庭〉、〈快樂的人生〉、〈婚禮〉

等，5以及最出名的〈木偶的心〉；該曲最早是德國民歌，被貓王在電影中唱紅後，日本

搖滾巨星坂本九又再翻唱。文夏推出的臺灣版〈木偶的心〉，可說是這首德國民歌第三或第四重的翻唱了，6就像是〈星星知我心〉與〈星星不知我的心〉，已先經過日本音樂人對於貓王風格的消化、轉譯、創造，文夏再將之剪裁成適合臺灣聽眾的口味。

這兩首在眾多文夏知名作品中可謂新潮，〈星星不知我的心〉原曲的起手式「大家，喂，請聽我說」帶有年輕人的直爽，文夏略為調整，氣氛起了變化⋯

有禮貌又不失親切的邀請，立即抓住聽眾耳朵，再以悶騷的初戀劇情，把帶點青春叛逆氣質的「火熱」樂風合理化了，令人不知不覺的聽下去。

要是沒有可愛少女又哭又笑的演出純愛故事，兩首星星之歌必定索然無味吧。

文夏深深明白少女的魅力，也明白如何讓她們召喚出最洶湧的觀眾流量。少女心事迷人，少女歌聲、少女才藝、少女登臺綺色翩翩，讓人仔細傾聽，目不轉睛。文夏走紅後，親手訓練少女組成臺灣有史以來第一個歌唱團體，也是第一個插電搖滾樂團。

少女成員時有更迭，不變的是如花笑靨，無數倍加成放大了他獨自一人的吸引力。

一九六二年，在他第一部電影《臺北之夜》中，嬌小女孩抱著烏克麗麗，一九六四年第五部電影《阿文哥》裡，少女改彈木吉他，到一九六七年第七部的《流浪天使》少女開始拿起電吉他、電貝斯。一九六九年，第十部電影《再見臺北》的片頭，「大明星文夏」開口，「各位先生，各位小姐」，比〈星星不知我的心〉的口白更正式的口氣，親自介紹他拍過的所有電影，包括他的少女組合，「很可愛」的四姊妹。[7]

文夏身邊的少女隨著時間成長為青少女、輕熟女，而這位男神偶像永遠都是不老少年。眾月所拱的不只是星，是亮得讓少女發光、讓聽眾帶著渴望注視的熾熱太陽。

〈為著十萬元〉

女：阿母！你以前不是講有了一萬元就會凍手我自由也……這袸……。

母：這袸喔！這袸時機不同款嘍！一定要十萬元才會用哩。

我就是將妳賣乎王阿舍十萬元。

女：什麼？十萬元！阿母我！我不啦！

母：阿不！十萬元提來！也那無十萬元死者免講。

女：阿母！十萬元……十萬元……十萬元啦……

怨念深沉的歡場主題歌

女孩悲戚至極，反覆哭喊著「十萬元」。她沒有錢，沒有自由，沒有童年也沒有未來。

聽歌的人彷彿眼睜睜的，旁觀人肉市場裡的慘事，無能阻止。何況，這樣的故事時有所聞。

就算阻止這一次，又能如何呢。

普遍困頓的時節，貧窮少年少女比比皆是，也進入歌曲成為主角，供人們投射心事。幸運的做工、叫賣、當學徒、學手藝，比如〈黃昏嶺〉或〈孤女的願望〉那樣，辛苦是辛苦，總可以生存下來，漸漸安穩。辛酸一點的，

〈爲著十萬元〉，黃玉玲詞，林禮涵編曲，尤美唱，一九六四年雷虎唱片發行 1

比如孤苦無依的〈流浪三姊妹〉，求助無門，四處飄零，但好歹去留自己決定。最悲劇的是像〈為著十萬元〉、〈酒女夢〉，一再推落深淵，凍得渾身顫慄。

鏡頭拉回〈為著十萬元〉，歌手尤美以女主角之姿如泣如訴的開口：

望天保佑　　早日跳出苦海

環境所害　　所以不得已墜落在烟花界

無依無偎　　流浪走東西

自細漢就來失去了父母溫暖的愛

本以為好不容易能脫離火坑，不料苦海無涯，深不見底的惡水等著將少女淹沒。微光熄滅之際，湧上心頭的不是失望，是絕望。

幾乎滅頂的人，懷抱希望是殘酷的。

改了兩次名的尤美（一九四六～），一九六三年在中興電臺歌唱比賽奪冠，進入亞洲唱片。[2]她與洪弟七搭配，先灌錄〈三兄妹流浪記〉，兩人再合唱〈綠島小夜曲〉旋律填上臺語歌詞的〈深夜懷相思〉。此時她的藝名為凌霞，音色讓人想起林英美，但技術

差上一截，表現平平。

一九六四年，她以尤美之名，搭上勢如破竹的新興唱片公司——雷虎唱片的發片浪潮，一年連出五張合集，集集熱銷。雷虎的行銷策略是以旗下歌手郭大誠、黃西田、尤鳳、尤君等人共同獻聲，涵蓋各種風格，滿足不同聽者喜好。郭大誠與黃西田走詼諧路線，任何主題到他們口中幾乎都能生出奇趣，女性歌手則以鬱憤曲風為主。

歌手中，唯一連唱五張的是尤美，可見雷虎對她的倚重。她的唱腔一點一滴成熟，在第三張雷虎唱片的主打歌〈給天下無情的男性〉中，尤美初次展現出立體人物性格，開門見山的斷腸獨白彷彿瞬間自燃，為著薄情郎傷害的女性們燒心灼肝。

尤美清亮不失秀氣的獨特音質，要到第五張專輯〈為著十萬元〉才琢磨出來。雖然音域不寬，但悲傷變得細膩，帶有穿透力的音色比以往明淨，讓她終於打響名號。

〈為著十萬元〉中，她把怨天尤人的心情呈現的楚楚動人，口白最是精彩。與尤美對戲的謝麗燕，以豐富的廣播主持經驗扮演不懷好意的老鴇，襯托出尤美心境轉折，從嬌憨的雀躍轉為疑惑不解，然後張力漸升，無法消受突如其來的打擊，驚嚇變作淒惶。

尤其反覆出現的「十萬元」是從喃喃自語到嚎啕心碎，尤美的聲音表演俐落爽快，

不但成為她的代表作，也被無數綜藝節目挪用，迄今仍是歷久彌新的熱門迷你劇。

回顧當年，會發現「十萬元」這個價碼在人肉市場上的特殊魔力。

一九六二年，洪一峰主演的歌唱電影《舊情綿綿》中，女主角父親以十萬元把女兒賣給董事長。一九六九年，充滿熱門音樂的臺語片《危險的青春》裡，不知天高地厚的少女也由富商以十萬元買下。

再加上歌曲〈為著十萬元〉的女主角，這三位年輕女子毫不知情，被當成私下交易的商品，一律標價十萬元，這是巧合嗎？六〇年代，一臺公車的售價、[3]統一發票特獎金額恰好都是十萬元，[4]把少女推入地獄、剝奪一個人的自由，價碼也是十萬。

歌曲女主角贖身費原本是一萬，在少女的願望即將實現時，卻突然漲成遙不可及的天文數字，原來媽媽桑壓根沒有讓她離開的打算哪。

如同《男／女性的復仇》男性就算是鹹魚照樣翻身，女性只會是俎上肉。一九三〇年代長段口白的流行歌〈姻花十二嘆〉細數命運淒涼，「第一可憐落姻花」，[5]一九六〇年代臺語歌的其中一條公式，貧窮女子唯一去處是花街柳巷。

後來世代的女子或許獲得了比前人多的權益和能力，可是男性依舊高高在上。要判

367 〈為著十萬元〉

胡美紅出現在亞洲唱片榮景後期，專輯內容多半翻唱他人作品，然而
她在亞洲唱片首次灌唱的〈酒女夢〉始終是人們念念不忘的招牌歌曲，
1968 年又重新發行合集。

斷女性是否過得更好，就看她們是否更能決定自身命運。

論及風塵女子感嘆坎坷多舛的口白流行歌，另一首經典之作是〈酒女夢〉。

演唱者胡美紅（一九四八～）除了重新唱紅了數十首日治時期受歡迎的流行歌，也唱了許多口白歌曲。奇特的是，她最有名的歌曲都與風月場有關，包括老牌創作者陳達儒與陳秋霖的〈煙花嘆〉，許石與鄭志峰的〈酒家女〉，雲萍填詞編曲的〈酒女恨〉，以及第一次灌錄唱片就成名的作品〈酒女夢〉。

一九六五年，胡美紅循著與尤美相同的路徑踏入歌壇，亞洲唱片在她贏得全省廣播電臺聯合舉辦的歌唱比賽後，安排她發行唱片，一出場就頗有人氣。[6]她比尤美年輕，但歌聲洗鍊得多，技藝穩健，頻繁的唱片數量反映了大眾對她的喜愛。亞洲唱片在一九六五、一九六八兩次發行這首〈酒女夢〉，後來其他唱片公司也請來胡美紅再次灌唱，一九七八年群河唱片、一九八〇年鄉城唱片都以這首歌為她的唱片主打歌。

說起來，歡場主題的歌曲戲劇性高，同代女歌手幾乎每位都唱過，獨獨胡美紅有自帶食盡人間煙火的氣息，十七歲就有令人詫異的精到掌握。她的嗓音素淨，唱腔厭世且世故，給人又蒼老又稚氣的錯亂感，特色鮮明。

〈酒女夢〉表達得很清楚，送往迎來的女子存活下來，靠的不是風情萬種，是怨念與痛苦，可也是怨念與痛苦叫她生不如死，行屍走肉。三段自訴苦情的詞曲，屢次由男聲對白「喂！查某」「小姐！」攔腰打斷，如同女子的人生是因著男性而過早凋零。

說起現況，用的是認真而憤慨的口氣：

伊就絕情絕義　放棄我做伊去
當當達著目的了後
然來被一個男性　騙去著我的身軀
為了一時感情的衝動
自從我保持十八年　寶貴的青春

我現在的生活　變成日黃昏　電火那光
着來提酒研伴人客　靠酒吃酒而已
我的身軀　好像社會的社交禮物

今夜來放送　**370**

查甫人的迌迌物　公賣局的煙草枝　吸完就擲棄

不同於〈為著十萬元〉的口白配上了誇張音效，〈酒女夢〉內容抒情，避開綜藝化的命運。

說與唱的自白流露出煎熬折磨，在回覆男子問話時轉為淡漠，拿出老練客套的應對姿態，畢竟有誰不知這只是逢場作戲呢。

男：小姐　妳是有心事否？講出來　我替你排解

女：無無　無什麼心事　來　咱來飲酒

女子不失禮的客氣，反過來襯托出〈為著十萬元〉少女的震驚難受。

這類歌曲一首首聽下來，在萬劫不復的處境中，迎花浪蕊是要麻木自己，換來表面的平靜，或者要縱容自己擁有感受，感受活著也感受絕望？恐怕沒有人有最好的答案。

4

〈流浪拳頭師〉

來……大家偎來參考，若愛看拳頭免驚無，

日本力道山是好手刀兼柔道，

也若美國，鼻仔督督，目睭羅羅，

若欲乾二步仔伊着拳擊才算會和，

若印度黑甲大嘔是通人知，

若咱中國達摩的功夫是最利害……

民俗笑科歌王郭大誠的

江湖擂臺直播

唱片中，郭大誠（本名郭順祥，一九三七～）有說有唱，興高采烈的享受表演的每個瞬間，洋溢著對音樂的熱情，引人入勝的同時，也讓我肅然起敬。

郭大誠在以名利作為衡量基準的歌壇，評價不高。他從未成為重量級大明星，歌曲無一讓人琅琅上口，就連拜他為師的葉啟田都比他紅上好幾倍。

然而在我看來，這位「民俗笑科歌王」的歷史地位是被低估的。

郭大誠出版過大量演唱與演

〈流浪拳頭師〉，謝麗燕詞，郭大誠曲，郭大誠演唱，一九六四年雷虎唱片發行 1

奏專輯，從採譜、編曲、製作唱片都擅長，合作過的唱片公司我推估居所有音樂人與歌手之冠，帶點土味的諧趣風格與旺盛創作力一樣皆是無可匹敵，一生累積至少四百首詞曲，[2]大有可觀。

他最重要的作品，是以百工百業為主角的說唱歌曲「流浪系列」與「糊塗系列」，〈流浪拳頭師〉、〈流浪賣布兄哥〉、〈流浪補雨傘〉、〈流浪魔術師〉都是五湖四海討生活，〈糊塗總舖師〉、〈糊塗燒酒仙〉、〈糊塗土水師〉、〈糊塗裁縫師〉則是學藝未精、犯傻出包的糗態大集合。不過，他為其他歌手填詞的曲目在商業上是更成功的，如尤美〈給天下無情的男性〉、〈無緣的叨位去〉，麗娜首唱〈青蚵仔嫂〉，葉啟田〈墓仔埔也敢去〉、〈內山兄哥〉與〈內山姑娘〉兩個系列也都出自郭大誠之手。

四十歲以下的聽眾對他的名字多半感到陌生，原因很多，多少可以歸咎於他淡泊名利的作風。大量歌詞作品是用妻子謝麗燕之名發表，〈給天下無情的男性〉，有時掛名「文藝部」，有時只見合寫對象的名字，〈為著十萬元〉就是一例。他曾在訪問中，一一細訴灌唱、創作、到後來組織歌舞團、開班教學等音樂工作全賺不了錢，唱片公司與他合作往往不給酬勞，最多給到紅包就打發，他也不以為意。[3]

沒有利，那名呢？「饒舌嘻哈祖師爺」的頭銜落在劉福助身上，實際上，劉福助初

373 〈流浪拳頭師〉

次推出有口白的創作歌曲〈安童哥賣菜〉（與葉俊麟合寫）是一九六八年的事，郭大誠[4]

在一九五六年就以「郭天祥」為藝名灌唱自創口白歌〈流浪魔術師〉，比劉福助提前了

十幾年，也比進入錄音室錄下口白歌曲如〈女性的復仇〉（與紀露霞）、〈獎券那著你

敢知〉（與秀文）的洪德成早了一步。

〈流浪魔術師〉是郭大誠發表描寫社會百態的行業歌之起點，可惜未成氣候，但他

並未放棄。一九六四年，雷虎唱片以天雷勾動地火之勢屢屢推出多人合集，一時風靡全

臺，郭大誠正是這幾張專輯演唱最多，作品發表也最多的歌手。其中，他以謝麗燕之名

寫詞譜曲的〈流浪拳頭師〉就位在衝鋒陷陣的第一張第一首，歌曲名稱也被當作專輯名

稱，反應大好。

歡快輕鬆的音樂在敲鑼打鼓的熱鬧聲響中揭幕，聽者瞬間進入魔幻空間，置身嘈雜

市集中，萬頭鑽動的熱鬧情境。

郭大誠一張口，唱出邀請觀眾圍觀的起手式：

來來來來　鑼聲鼓聲響四邊

現在總請列位眾兄弟

阮一行三五名　為著名聲拚性命

啊　請您緊來看流浪江湖的硬軟的功夫

緊來　緊來　緊來啦

詞曲淺顯通俗，歌聲瀟灑，內裡的飽滿情緒足以引起聽者好奇，接下來會說出什麼妙趣橫生的表演呢？

來　看

太祖拳是打硬技　若白鶴拳是像麻薯

猴拳是好腳手　狗拳是吃目睭

搭…看一步吞刑放胛，起手落插

喂　這步腳手著愛錫打

才無會像眠床頂跳倫巴

來看乎真　這步叫做童子拜觀音

距離此曲八年前出版的〈流浪魔術師〉中，郭大誠流利敘述數量驚人的魔術手法名稱，有趣是有趣，但不見得聽得懂，容易使人消化不良，淪為走馬看花的煙火秀。如今的郭大誠已然「進化」，口沫橫飛說出的架式依舊多，但敘述井井有條，各個把勢的介紹精練，節奏感鬆緊合宜，明快的押韻越是渾然天成，背後越藏著費盡心思的錘鍊與構思。

他津津有味地數點各國各派、名門正宗到雕蟲小技的招式，點到為止的動作描述得頭頭是道。雖然他選擇了熱愛的音樂為業，放棄家裡經營的國術館，但是拳頭師比起其他行業的賣布人、補傘人、魔術師，或許還是最讓他感到熟稔親切的吧。

一幕幕的緊湊設計，引人身歷其境。先是以「**來來來，看看看**」的吆喝聲作為段落起始，再用由低往高的拉長音「**喂**」，反覆收攏觀眾注意力。氣氛益發熱烈，演出者情緒也漸次高昂，帶顏色的噱頭無雙不成禮，「**山人挽仙桃**」惹人吃吃偷笑還不夠，再加碼一場明星出浴：

　喂　　閣來就是凌波洗身軀的格勢

不是準備欲出嫁

但是請各位 愛看真詳細啊　才勿給凌波呆勢……

郭大誠嘴上功夫了得，下臺一鞠躬前，他不忘報告「**今日有緣來相逢**」，明日就要流浪他方，江湖謀生大不易啊。

灌錄〈流浪拳頭師〉的郭大誠二十七歲，有著年輕爽朗的嗓音，說說唱唱就像演出現場的旁白，彷若精采的廣播劇般實況轉播。以今日語言來說，他化身直播主，活靈活現的聲音表演讓充滿動感的畫面躍於聽者腦海中，栩栩如生呈現眼前。

那個時刻，休閒娛樂是難得的，市集、廟會、節慶是升斗小民眼中最滋養的調劑，圍觀者明知，拳頭師雖然號稱「師」，可能只打得出花拳繡腿，卻還是等著新鮮好玩的「**硬軟的功夫**」，開開眼界，可能哪天就會見到深藏不露的高人也說不定呢。

江湖藝人追逐人潮而來，為老百姓一成不變的生活帶來少見的刺激。街上觀眾喜愛高潮迭起的武術展示，群眾有市井氣，表演者就得拿出相應的草根氣。以聽覺取代視覺的表演沿著接收者的振動，唱片聽眾同樣渴望天花亂墜卻振振有詞的刺激。以聽覺取代視覺的表演沿著接收者的振

動頻率而發聲，郭大誠的各種行業歌曲著力甚深，歌詞比人長，押韻比人多，笑點最頻繁也最俚俗。

身處音樂這個行業，郭大誠著迷於塑造出其他行業的叫賣現場與日常剪影，特別是以口才兜攬生意的小商人。這些人物渺小卑微，生存比抒情更要緊，因而他寫的「流行歌曲」一反常態，沒有羅曼蒂克的文藝風格，也不講虛無飄渺的細微感受。

這位創作歌手的手與口貼緊地面，為常民文化傾注了深沉的情感。

在流暢又稍顯亢奮的說白中，我不禁想像起拳師打拳到滿身大汗的樣子。究竟當天是熱辣豔陽或傾盆大雨，或者好運些，是個涼風徐徐的明媚春日，沒有奧客也沒有踢館者？拳頭師們是英姿煥發，還是被苦日子磨到滿面風霜，仍舊有路無厝，「為着名聲拼性命」？

郭大誠的行業歌獨特又精彩，無可奈何的是，這樣的獨特與精彩反而導致這位創作歌手的聲量消逝速度比其餘歌手都還迅速。

任何稀鬆平常之事，都難免讓人產生恆常存在的錯覺，事過境遷，等人們意識到值得紀錄時，往往稀少了，錯過了。這些行業歌呈現的是創作者與曲中人尋常人生的當下，

短短數十年後，後生晚輩聽〈流浪拳頭師〉，茫然於何謂「弄樓」（或弄鐃，釋教司功在喪事等儀式後，耍弄鐃鈸等的特技表演），未曾聽聞諺語如「人多話著多，三色人講五色話」（意為人多嘴雜，意見紛陳），也不知美式拳擊（boxing）以臺語發音是念作「bok-sin-kuh」。

二），自然影響流傳。

在追逐風花雪月的流行歌手中，唯有郭大誠一次次向下，進入販夫走卒的世界，學習他們的語言，捕捉他們的身影，為他們留下歲月的濃縮精華。可是，即便郭大誠的演唱與口說能力優異，有無可取代的韻味，且有恰到好處的幽默感，但是提高了表演門檻，也讓歌曲散發濃厚的「郭大誠味」，一旦換人說唱就走了味，太像又會變成「郭大誠第

是以，〈流浪拳頭師〉的保鮮期短暫異常，曾經的尋常日常，如今已是講古，像是歷史紀錄片那樣，供人遙想與憑弔。

郭大誠的口白歌晃眼間成了活化石，而他昂揚又純樸的說唱聲，成了絕響。

輯 七

賣花姑娘要出嫁

抓住關鍵字就能在流行歌壇攻城掠地，一首歌紅了，會帶動一連串類似主題的歌曲，也是奇觀。

〈賣花姑娘系列〉

春天的早起　生活來所致

標緻的姑娘　青春好年紀

買花呀　來買花

玫瑰花　香有刺　你着注意

啊……南國的賣花姑娘

姑娘賣花也賣希望

五六〇年代的臺灣，滿街都有女子在叫賣鮮花嗎？

戰後的臺語唱片，唱著多而又多的「賣花姑娘」，難免讓人如此聯想。最大宗的產地、也是始作俑者為亞洲唱片，由一九五六年文夏以〈南國的賣花姑娘〉帶起風潮，往後文夏介紹過基隆、臺中、臺南與南都、高雄、甚至遠至倫敦，以及雨港與港口、首都與霧都的賣花姑娘，詠嘆過月下和夜半的賣花姑娘，也與大眾分享可愛的與心愛的賣花姑娘。

亞洲唱片旗下其他歌手也唱

〈南國的賣花姑娘〉，許丙丁詞，文夏曲，文夏演唱，一九五六年亞洲唱片發行 1

了不少，紀露霞〈美空賣花姑娘〉、〈臺北賣花姑娘〉，吳晉淮〈夜半的賣花女〉，文鶯〈流浪的賣花姑娘〉、〈文鶯的賣花姑娘〉，莊明珠〈流浪賣花女〉、〈青春的賣花姑娘〉（與楊秀美合唱），黃三元〈臺南賣花姑娘〉。亞洲唱片外也處處聽聞賣花姑娘足跡，好比〈古都賣花姑娘〉、〈中華路的賣花娘〉、〈碼頭賣花女〉、〈電影街的賣花女〉。[2]

不過，若從歌循線去找，好奇翻出回憶錄或當年各式報刊，想見到她們留下的芳蹤倩影，會因遍尋不著而感到失望。

戰後，臺灣從上到下都面臨嚴峻的經濟挑戰，不能吃不能穿的新鮮花朵，很難是蔡百姓首要購買之物。

要到一九七〇年以後，臺灣的花卉產業才開始發展。此前對花的消費需求小，種植面積還不到總農業生產面積的 0.01%，[3] 一九七一年農業生產毛額佔全國 13.07%，花卉的產量與產值都很低。[4]

欲在民生困窘的年頭以兜售非必需品維生，怎麼想都不切實際。

另一方面，叫賣行業倒是興盛。世道艱難，各地攤販數量龐大，從國民政府遷都臺灣的執政初期對此頭痛不已。[5] 一九四九年，新舊臺幣之亂帶來的衝擊太大，攤販數量激

增，省府很快就訂定出攤販管理規則，[7]但成效不大。

五〇年代之後，攤販仍是各方討論焦點。攤販總被指責逃漏稅，[8]有礙觀瞻，[9]妨害人行道與騎樓通暢，[10]帶來髒亂與衛生疑慮，[11]更引起治安動盪。彼時屢聞流氓圍毆攤販，或攤販砍傷警察的消息。[13]顯然，攤販汙名在外。

換個角度來說，賣花雖然收入微薄，仍不失為低門檻的工作。成本低廉，沒有年齡限制，不須任何能力或技術，且因為貨物輕便，也不太需要勞動力。沒有交通工具不打緊，能走路就能販售，在哪裡叫賣都行，人多的地方當然好，帶著微笑更好。

年輕女子沿街展售鮮花的的場景——不同的城市，清晨或夜半，電影院門前或海港碼頭——實際上僅僅發生於創作者與演唱者的幻想之內，隨著一而再、再而三成為歌曲焦點，逐漸在聽眾腦海中編織出美麗的錯覺，賣花女稱得上是帶有戰後氣氛、充滿歷史感的都市傳說了。

該問的是，當年的職業那麼多，賣花姑娘嚴格說來就是流動攤販，流行歌為何獨鍾於此？可以邊走邊販售之物更是多，愛國獎券、香菸、鋼筆、水果、小食、冰品冷飲，叫賣鮮花有何特殊之處？

答案還是要回到唱片來找。文夏在〈臺北的賣花姑娘〉以悠揚歌聲這樣描述女孩：

〈心愛的賣花姑娘〉裡，文夏讚美女孩的可愛：

紅紅伊的櫻桃嘴唇　賣花小姑娘[14]

頭毛是墜到肩頭　聲音也優美

不時對我笑微微　有時送秋波

面肉幼綿綿　黑黑目睭真迷人

葉俊麟詞、吳晉淮演唱的〈夜半的賣花女〉中，年輕女孩「又愛嬌又古錐」，還有一對含情脈脈的大圓眼，[15]郭一男作詞的〈古都的賣花姑娘〉把她描述為唱歌好聽，滿面笑容，「黑色目睭紅嘴唇」、「妖嬌古錐真伶俐」。[16]

大同小異的歌詞內容，宛若相同情節置於不同佈景，角色毫無個人特色。無論是從日本曲調譯寫而來，或者如濫觴起點的〈南國的賣花姑娘〉是新作詞曲，這一串賣花姑

這張合集唱片收錄九首賣花姑娘歌曲，A面按照地理位置排，從基隆、臺北、臺中、臺南、高雄外加霧都的賣花姑娘，B面則是可愛的、心愛的、夜半的和南國的賣花姑娘。

娘之歌都無意凝視眾生群像，反而著力於塑造不存在現實中，那一抹帶著香氣的城市風景。

或許有人會揣想，這些形象是移植自日本，起源為一九三九的日文歌曲〈上海の花売り娘〉，臺灣應該只是照章搬演，該討論的是日本元素。但是，別忘記歌曲是商業產品，要是水土不服，不被升斗小民接受，冒出頭的芽也會夭折。五〇年代初，〈上海の花売り娘〉已經翻譯成臺語歌〈快樂夢〉[17]，並未如〈收酒矸〉、〈補破網〉那樣造成流行。

文夏曾說，〈南國的賣花姑娘〉出版後反應熱烈，應歌迷要求，他才持續灌唱其他城市的賣花姑娘。[18]雖然絕大多數都翻譯自日本歌，但從結果來看，姑娘們一一落地生根，在新的土地上長出血肉，其他歌手也樂於接棒，讓花朵四處蔓生，接力吐蕊。

這些女子出現在架空的街頭景觀，也在人人苦苦掙扎的炎涼塵世中，浪漫身影翩然而至。縱使飄零，也出淤泥而不染，以粉妝玉琢與清新香氣帶來慰藉，散發溫柔與笑容。把所有歌曲對賣花姑娘的描述相加相乘，得出的形象可以稱作「女性刻板印象大全集」，不僅是文夏與作詞者們的偏好，也是大眾共同以鈔票投票的集合體。她們的眼神偶爾憂鬱感傷，偶爾與敘事者談情說愛，但千篇一律成同一副嬌嫩溫柔的面孔，像是讓同一位演員跑去各地扮演賣花女子，供創作者素描，演唱者參照，聆聽者遐想。

音樂比史料更接近人心軌跡，在聲響中折射變形，發芽發酵。

流行歌曲反映的從來不是現實，而是平凡人的心之所向。

物質貧瘠的年代，花象徵各種美好事物。

花猶如青春。每朵有不同氣質的美，含苞待放是羞澀的美，枯萎腐爛是頹靡的美，綻放時是奮不顧身的美。被欣賞被愛的花就死有所終，剎那永恆。

花象徵豐盛。理論上口袋飽滿的人才能恣意享受，大把消費，然而財力不夠充裕到把花帶回家的人，光是看見一大把鮮花，就能獲得甜潤的滋養。

花是陰柔的，也是壯勇的。花朵失根，花瓣脆弱，看似凝止不動的嫻靜，亦是張揚傲氣的鮮美，妊紫嫣紅，嫩黃鮮桃，力道強韌得驚人。

花展現大自然的澎湃生命力，或野生或馴養，舒張開來都是一樣的生氣盎然，一樣跋扈怒放。在沒有光的黯淡所在，一朵素淨小花與希望是同義詞。

崩壞年代，人們失去的比擁有的還多，卻還是渴望見到美麗事物。比如青春，比如微笑，比如手拿著鮮花的女子。

2

〈行船人系列〉

夜霧重異鄉港口　天星也會光

青春的行船人　到處有情意

女性雖標緻　何必去求愛

船若是離開走千里

我是生活在船頂的行船人

一再航向遠方的行船人

如果各城賣花姑娘歌曲擁抱的，是人心渴求的美好與希望，那麼數量高達八十首以上的行船人歌曲為我們揭露的，是無法停止的悸動，無法停止追尋，無法停止離開與告別。

乍聽之下，五六〇年代行船人似乎帶著日本身影與口音。行船人這一詞在臺語歌曲中常作「瑪露露斯」或「瑪都露斯」，[2]是日文「マドロス」的讀音，特指商船上「matroos」的讀音，特指商船上的水手、海員。

是故，描述「見著網，目眶

紅」的〈補破網〉或許不能算作嚴格意義的行船人歌曲，歷來臺灣流行歌曲裡出現的漁夫極少。另一類距離靠海吃飯的行船人更遠的，比如唱著「戀愛夢，被人來拆破」〈港邊惜別〉這類把船當交通工具的歌曲，與行船人把船當工作場域甚是不同。〈補破網〉〈港邊惜別〉散發貧窮氣息，〈港邊惜別〉哀痛，對照之下，行船人的離愁往往摻雜興奮，就連歌詞從頭哭到尾的〈文夏的行船人〉也有輕快探戈相伴。

過去談及行船人歌曲，或者視為「淪於日本流行歌曲文化的附屬商品」，[3] 或者看作苦悶政治處境下，臺灣人想要「逃出當下閉塞生活困境的欲望」。[4] 這些觀點皆有合理性，但只提供了此類歌曲走紅的片面解釋，無法含括行船人意像之豐富。

隱藏樂聲與文字之下，在行船人別離遠去的帥氣姿態裡，我聽見兩種相互矛盾的形象，彼此衝突又互補，再現了當年文夏所代言的臺灣人心靈的亮面與陰影，也預示了從過去走進未來時，同時帶著包袱與嶄新可能。

形象之一，行船人不畏懼成為開拓者，跨出踏實地面，也掙脫墨守成規，勇敢擁抱未知，探索不確定的世界。

形象之二，行船人不是在海上，就是即將出海，船鑼一響就消失，不為任何人停留。行船人有時風流瀟灑，有時柔情萬丈，但他身後總有望眼欲穿的女子默默守候，映襯他

多情而瀟灑的流浪者氣味。

臺灣最早的流行歌曲中，海洋主題屈指可數。知名者如壯遊海邊的勵志之作〈臨海曲〉，[5] 聽到最後會悲從中來的〈送出帆〉，[6] 兩曲分別發行於一九三五與一九三六年。

戰後初期，楊三郎寫〈噫！人生〉，許石寫〈行船人〉、〈鑼聲若響〉、〈安平追想曲〉，最後兩首激起不小漣漪。但浪潮的形成，要到文夏在最頻繁發片的一九五六年到一九五七年，大批行船人歌曲從他口中浩蕩登場。

當時日本盛行的演歌題材眾多，文夏引介進入臺語歌的曲目有著強烈的個人風格，尤其偏好行船人，幾乎每張唱片都現身，視為他最鍾愛的人物並不為過。單看一九五七年，文夏演唱的〈從船上來的男子〉、〈港邊乾杯〉、〈港邊送別〉、〈再會！港都〉、〈夜霧的港口〉、〈離別之夜〉、〈我是行船人〉，全都有行船人角色，是行船人活躍的開始。

一九五八年，「文夏音樂會」盛大舉行，文夏出場唱的前兩曲都是先前發行過的行船人歌曲，[7] 他譯寫歌詞的〈港邊乾杯〉與他編曲的〈再會！港都〉。

此刻，文夏灌唱過的歌曲高達五十幾首，卻以行船人歌曲作為登臺亮相的首選。以他的商業敏銳度來說，想必經過沙盤推演，既兼顧他個人喜好，也能獲得消費者的認同。

文夏唱過的行船人歌曲極多，據我所知至少 29 首。這張 1969 年的精選集收入了最受歡迎的十二首行船人代表作，供喜愛瀟灑流浪風的歌迷收藏。

文夏反覆把行船人帶進聽眾娛樂最前線，市場迴響熱烈，導致警務單位關切，嚴加審查。[8] 一九五九年「廣播禁唱歌曲第一批名單」中，點名了文夏首張與次張三十三轉唱片中的〈港邊送別〉、〈從船上來的男子〉，[9] 文夏卻不改其志，繼續為聽眾帶來更多的行船人，比如在巡迴演唱會中發表多首行船人新歌，如〈青春的行船人〉、〈我的行船人〉、〈離別的船員〉等。[10] 這樣的堅持，簡直稱得上行船人狂熱了。

一九八七年，臺灣解嚴，次年公佈大量解禁歌曲名單，噤聲三十年的〈從船上來的男子〉依舊被政府留校察看，[11] 成為極少數禁唱最久的歌曲。不過兵來將擋，〈從船上來的男子〉被禁之後，亞洲唱片立時將之改頭換面，改以〈船上來的行船人〉為名，默默歸隊行船人行列，繼續飄撇漂泊。

行船人一曲又一曲，海洋生活頭一回化身俯拾即是的大眾音樂。曲調與詞意雖然來自日本，但行船人從來無意航向日本，口語化的歌詞和憂鬱又輕盈的情調確然在臺灣落地生根，變成尋常音樂場景。

在名氣急遽上漲到晉身大明星的過程中，文夏從未停止演唱行船人，其餘歌手也共襄盛舉。最快接棒的是吳晉淮，唱的是故作豁達的〈港口情歌〉，接著洪一峰、陳芬蘭、

鄭日清等都陸續跟上。

行船人不停歇頻繁遠航，聽眾隨著氣定神閒的抒情節奏置身港邊，飄盪海上。

臺灣是島國，天生以海洋為國界，更以海洋連接世界，然而島上的人習慣仰賴土地，熟悉農田耕作遠勝航海技術。一九五四至一九六四年，全臺約半人口都是農民，漁民數量在 5.39% 到 6.07% 之間波動，靠海為生的船員應該又更少。行船人歌曲出現在這個時間點，並非反應現實，歌曲內容也不寫實，然而這些歌曲似乎試圖發出叫喚，讓人們終於想起，身處的島嶼原來四面環海啊。

靠山和靠海，是截然不同的文化。務農為主的生活，是依照安定而可預期的節氣，耕作收成，往復循環。無邊無際的海洋給予的或許是巨大財富，但必須承擔的風險是生死，性命為籌碼。

堅持一再出海，違反了島民長年依土地維生的習性，倘若要離家航行，無奈又悲傷的心情，才是合理的吧。令人意外的是，像鄭日清〈霧夜的燈塔〉[14]「**航路的酸苦味**」、「**苦情憂悶**」[13]，或洪一峰〈惜別夜港邊〉「**難分難離珠淚滴**」這樣單一況味的抒情歌曲，音量反而不是最大，是苦甜交織的行船人歌曲攫獲了最大的聲量。

極好的例子，是文夏第一首以行船人為名的歌曲〈我是行船人〉，撥開表面上那一層不捨，呼之欲出的是迫不及待的展翅高飛：

請你忍耐的等我回來　我就是海燕[15]

聽起著　聽起聽起　離別的鐘聲

今夜要出帆　再會啦再會

文夏以氣定神閒的歌聲應和歌詞，其他歌手也紛紛把行船人的傷感和期盼融為一體，個個唱得從容舒心。比如少女文鶯〈寂寞的行船人〉：

海上生活真趣味　海鳥伴阮過日子

雖然異鄉城市　風景真優美

好男兒瑪都露斯　有時也會流珠淚

以及黃三元〈行船的草地人〉：

不管是什麼波浪　阮也有勇氣　阮就是青春行船的人

快樂勇敢的人　隨波浪隨著海風　漂浪大海去……

若是聽著船開行　心內感覺真稀微

出海者的情感世界、心境與世界觀，往不同方向拉扯拔河，嗆起來有格外豐富的滋味。即使是苦悶的送別場景，多半配上暢快的速度。這就讓熱烈賣座的「行船人歌曲大集合」專輯，也就是《文夏懷念的名歌第二集 文夏的行船人》播放起來有如串流音樂，出海理當有的惆悵心緒，可能發生的風險，都順順暢暢的從耳邊流過。

聽著聽著，航向遠方不再是件可怕的事情，對自由的嚮往就這樣壓過對未知的恐懼。

即便不是每個行船人都像文夏〈海上男兒〉（「黃金身軀為將來越波浪」）那麼大無畏，[16] 行船人也在無數歌曲中，催促人們從黑暗中啟程，穿過汪洋，邁向世界盡頭。

廣闊的大海面前，人人平等，一樣要拿出勇氣，一樣渺小無助，沒有人的成就足夠抵擋危難。當人隨時面對生死，任何煩惱都不存在。

大海充滿神祕感，永遠沒有終點，永遠有新鮮的刺激，永遠有即將找到的寶藏，有

觸手可及的夢想。

時局好壞，人世炎涼，這些都可以拋下。只管轉身踏上征途，出海就是了。

行船人故事再往下挖掘，還有更深一層的故事。

縱使偶爾有四處尋花問柳的行徑（如〈快樂的行船人〉與〈船上來的行船人〉），[17]

但歌曲的主要角色只有風箏般恆常遠行的男子與無悔的癡心女子，一人占據一方。男人屬於大海，女人屬於土地。

行船人在不同的歌曲中唱著承諾，比如〈港邊乾杯〉「**請你放心來等我**」、[18]〈再會！港都〉「**請你快樂來等候相會時**」、[19]〈離別的行船人〉「**希望妳在故鄉等待咱相逢時**」。[20]而站在女性立場敘述的行船人歌曲也回應這樣的期待，甘願「**等待着心愛的行船彼個人**」（〈我的行船人〉），[21]接受行船人不安於室的漂泊。

這兩個歌曲角色實際上相互需要，缺一不可。行船人需要背後的守護者付出癡情眷戀，才能自以為壯烈與滄桑，女子需要行船人在船上孤寂心痛，以對照出在她所能給予的纏綿與溫柔，合理化她內在無可填補的落寞。

對男人而言，大海的不安定帶著魅惑力。在女人來說，男人就是不安定，一種讓

人又愛又恨的魅力，而她的魅力就是讓不安定的男人有港可回，有家可歸。

這兩個角色都在大海中，找到了自己的位置，即便終局可能是迷航，男人可能一去不返。

大海殘酷，也寬厚，讓人逃開厚實的土地，逃開庸庸碌碌的繁文縟節，逃開一切束縛。

大海給行船人承諾，行船人給背後的女子承諾，下一次，下一次之後就不再出海。

島嶼很小，而大海擁有無限可能。行船人不斷看向遠方，不斷離開，或許，就不必面對自己的內在，不必面對無趣平凡的普通人生。

3

〈火車系列〉

夜快車玻璃窗外　點點雨水滴

無情的電鈴聲音　響亮着四邊

摧阮的目屎流滴　心內苦無比

高雄發尾班的上北夜快車十點三十分

啊………哀愁火車站第二的月臺

怕愛人無情，就不要上火車

關於火車，六〇年代臺語流行歌曲中約莫有四十首以此為主題，其中重複出現的關鍵詞是無情，無情，無情。

陳芬蘭唱〈無情的火車〉，洪一峰在主演的電影《舊情綿綿》也來一首同名的〈無情的火車〉。

洪第七唱「無情車螺」（〈斷情的月臺票〉），羅一良唱「無情的電鈴聲」（〈哀愁的火車站〉），胡美紅唱〈無情平交道〉，文鶯唱〈無情的夜快車〉。

再不然，曲名通常都是斷情、留情、癡情、悲哀、送君、惜別、

傷心、難忘、哀愁、離別，與車站、月臺邊、月臺票、火車站、夜快車排列組合。比如，夜快車有〈傷心的夜快車〉、〈無情的夜快車〉、〈癡情的夜快車〉，火車站有〈哀愁的火車站〉、〈最後的火車站〉、〈難忘的火車站〉、〈難忘的車站〉，月臺有〈哀愁的月臺邊〉、〈斷情的月臺票〉、〈離別的月臺票〉，列車則有〈惜別的列車〉、〈悲哀的列車〉、〈故鄉的列車〉。

似曾相識的歌名相加相乘，得出複利計算的愁鬱，離情依依，心碎一地。

火車送別的傷感歌曲幾乎是所有歌手必備的曲目，顯然聽眾對這樣涕淚縱橫的道別情境，心有戚戚焉。

先說例外狀況。風格可愛的〈快樂夜行車〉中，陳芬蘭反覆哼著「吱吱碴碴、吱吱碴碴」，或是黃西田〈田莊兄哥〉「趁著機會，趁著機會，火車載阮欲去喲」有著興高采烈的口氣，又或是文夏在〈快車小姐〉嘻嘻哈哈的一一細數：

甲車的一號是學生的人客　乙車的二號是親像商利人
丙車的三號是新婚的一對　丁車的四號是我的彼個人……
臺中來吃中食就要去臺南　火車若到高雄阮就要出嫁[2]

這類清爽不黏稠的情緒，實際上是少數，也是異數。把驪歌唱成往後難再見的訣別

曲才是火車主題的大宗，更是正宗。

最常置身車站的歌手為洪弟七，歌聲飽含熟男特有的孤獨與滄桑。他的〈斷情的月

臺票〉稱得上是典型的車站離情哀歌：

我今夜欲分開　想著像針　踮在月臺吐大氣　暗流傷心淚

（口白）你敢誠實　無去袂用得是毋

無情車螺一直催　害阮心肝強欲碎

毋知何時再做堆　何時再做堆

他另一首〈離別的公用電話〉看似主角是電話，但撥出告別電話之處是車站，「月

臺電鈴聲催咱分離」，兩人緣盡於此，是充滿惆悵的一幕。

火車情歌〈送君心綿綿〉共有兩首，值得一提。撞名的狀況在當時臺語歌壇極少，

尤其兩曲相隔只一年，還能各自吸引到忠誠的擁護者，看來是精準抓住了聽眾耳朵渴望

的題材。較早的〈送君心綿綿〉是五虎唱片歌手尤鳳一九六四年的作品：

一路行到火車頭　兩人心情亂操操……

兩人踮在月臺邊　四蕊目睭紅記記……

三聲無奈火車起行　最後交代你一聲……

歌詞讓人想起的，是張淑美「一路送君」、「二人做陣」、「三言兩語」的〈送君情淚〉，只不過張淑美唱腔內斂幽微，尤鳳恣肆得多。

一九六五年，張淑美為纏綿悱惻的臺語劇情片《送君心綿綿》演唱同名主題曲，男主角即將被日軍送去海南島當軍伕，與女主角在車站含淚揮袂，兩人誓言堅心不移。曲調選用上海老明星白光的名曲〈懷念〉，不同於原唱的灑脫豪氣，張淑美一如既往唱得莊重哀戚，「眼望著車開去，淚不止，心綿綿」，貼切詮釋劇中角色小家碧玉、逆來順受的形象。

送夫君上戰場成為臺籍日本兵的情節，讓我想起了一九三七年的〈送君曲〉，天后純純把包覆著絕望的柔韌姿態表達得絲絲入扣，深刻描寫「火車慢慢欲起行」時的哀榮場景。戰前流行歌除了這一首，此外幾無火車蹤影，透露的訊息是火車尚未成為老百姓

普及使用的交通方式。

戰後，日本時代留下的「急行列車」重新被命名為「快車」。一九五一年，火車車種分為普通列車、快車、特快車三類，高低價差近兩倍，中間等級的快車，是中長程旅客首選。

一九五六年，柴油特快車創下北高五個半小時的紀錄，特快車成為臺灣鐵路的招牌強打。一九六一年，優等客車「觀光號」啟用，車上裝設冷暖氣，部分車次還附餐車，新穎豪華，取代了臺北高雄坐臥兩用車和臺北臺中對號快車。

到了一九六六年，臺鐵自日本引進有著銀亮耀眼車身的柴油客車，以四小時四十五分的運行時間刷新記錄，是當時臺灣陸地上最快捷的運輸工具。雖然沒有冷氣，座位狹窄，但也因此壓低票價，且贈送鐵路飯盒，計算下來快速又便宜，經常一票難求。[3]

隨著車種型號與配備一代代升級，火車逐步融入大眾生活，是臺灣大都會蓬勃發展的過程中，城鄉移動與異地連結不可或缺的環節。

問題在於，心靈上的現代化腳步跟得上物質上的現代化腳步嗎？

理智上，鐵路網絡逐漸蓋滿全島各處，短短時間就可從南到北，把人從原生地運送

至新興都會、密集工廠與海港，拓寬活動範圍，提供前所未有的謀生機會。火車的巨大動能為常民生活帶來更多可能，是值得善加利用的有益工具。

情感上，火車更多與悲傷緊密相連，彷彿是不祥的預兆，帶來的是破壞與傷害。歌曲裡的敘事者百般不願見到火車，也不願心愛的人靠近火車，光是聽見車螺聲響起，就會引發心悸般的劇烈恐慌。

不同歌手傳唱著類同的詞句，傾訴著相似的心思。

月臺的電鈴聲音　推咱著分離（胡美紅〈雨夜月臺〉）

火車總是真無情　逼咱來分離（陳美雪〈哀愁的尾班車〉）

無情火車真無理　偏偏來予咱著來再分離（〈送君心綿綿〉張淑美）

上北的夜快車　車螺替阮悲（林慶鐘〈傷心的夜快車〉）

火車的汽笛聲　親像替阮哭悲傷（林世芳〈留戀的小姑娘〉）

無情的火車　將咱分東西（尤卿、文丁〈無情的火車站〉）

無情夜車做伊來開出去　害阮看無伊（洪弟七〈離別的月臺票〉）

無情的夜行快車　不管誰人欲分離　不管誰人塊哀悲　猶原也是欲開去

（文鶯〈無情的夜快車〉）

激起情緒波瀾的不是火車，也不是火車起行的車螺，而是火車背後的象徵。縱然火車也可以是新契機的開端，但是臺語歌偏好忽略這個可能，頻繁著墨於遠行所附加的威脅，背後是對於情感關係中止的擔憂，是懼怕既有世界的粉碎，熟悉的日常從此崩壞。

於是，當火車主題的歌曲成為電影主題歌，同名電影必然是悲劇橋段的集大成。

最早是以天人永隔為結局的《高雄發的尾班車》（一九六三），惡人的阻撓使女主角翻車，錯過男主角火車，當她好不容易抵達月臺，急著在緩緩發動的列車中找人。整路的焦慮，左探右看卻怎樣都尋不得心愛男子，女主角的慌亂神情配上郭金發悠悠唱出的歌詞，觀眾不虐心也難：

看火車離開月臺　憂愁流目屎　咱今宵離別後　相逢時何在

為情愛苦悶心內　此情誰人知　高雄發的尾班車　推動心悲哀

這部以火車為名的電影中，有逼婚、車禍昏迷、拆散鴛鴦、重病死亡，是臺語片的典型悲劇故事。

緊接在後的，是以洪一峰演唱的〈臺北發的尾班車〉為靈感的臺語片《臺北發的早車》（一九六四）。劇情總以搭上火車帶來命運轉折，貧窮、欠債、一連串誤會、強暴、自殺、恐嚇、殺人，最後一方失明，另一方毀容入監，悲慘到不能再更悲慘。

《難忘的車站》（一九六五）片頭，劉福助歌聲響起，「雙人等待車站，相逢已經鍾情」，然而從一見鍾情到修成正果是漫漫長路。即便終局圓滿，中間還是要經過女主角被養父抵債賣到酒家、婆家驅逐、未婚生子、失明，男主角被逼婚、精神失常，磨難一波三折。

火車歌曲延伸出的劇情裡，男女人物永遠身不由己，總是厄運纏身，連配角都在配合命運凌辱他們。相較於電影裡悲慘遭遇多半由女性承擔，看來流行歌公平得多，男女歌手分配到的歌曲數量沒有太大差別，在愛情前不分性別，同等脆弱卑微。

無論如何，歌曲和電影殷殷交代，在火車站相遇的戀情，沒有好事。

唱不完的火車哀歌，核心主題是愛別離苦。

火車相關的歌曲一而再、再而三的盡力表達不捨，可能太不捨了，遣詞用字顧不上修辭，翻來覆去都是一樣的話，幾乎是拙口笨舌了。

火車相關的電影像是這類歌曲的音樂錄影帶，面目模糊的男女主角全都在同一個月臺上集體拍ＭＶ，難以承受的生離死別反覆上演。

火車不只是有硬殼有輪子、可運客可載貨的龐然大物，更會吞下深愛的人，往前疾奔，傳送至黑洞般的陌生遠方。心愛的人遠走他鄉，愛情還能夠屹立不搖嗎？

無可能再度相逢的心情　誰人會當了解咧（許松村〈惜別的列車〉）

當未來成了無法掌控的變數，確定不變的，卻是那固定時刻響起的可佈鈴聲，不留情面的頑固班次，還有早已鋪好前路的冰冷鐵軌。

若是變心了，是誰的錯呢？捨不得怪罪心上人，那就怪無情的火車吧。

4

〈素蘭系列〉

彼個素蘭〵〵〵小姐噯噯

自彼日看見着　生成古錐又攔美

雖然也真可愛　不敢來想她喲

也是會也是會來攔想　來攔想呢來攔想

扛轎的啊，來攔想素蘭喲

拜歌詞簡單之賜，在臺灣幾乎人人都能哼上一兩句「彼個素蘭、素蘭」，一聽就上口，唱來豪爽恣意不沉重，稱之為從六〇年代延燒至今的洗腦神句，應該不為過。

以「彼個素蘭、素蘭」起頭唱的歌共有五首，連同曲中提起與素蘭的戀愛故事者至少有十首。

其中最耳熟能詳的，是〈素蘭小姐〉與〈素蘭小姐要出嫁〉，歌詞內容大同小異，容易使人混淆。

還是單身小姐的素蘭在「彼個」後總共重複四次「素蘭」，急促

〈素蘭小姐〉，莊啟勝詞，北海道民謠，黃三元演唱，一九六二年亞洲唱片發行 1

且躁動，是害羞又緊張的告白時分，而重複兩次「素蘭」的素蘭即將「**要出嫁啦要出嫁**

啦」，以鑼鼓聲夾雜鞭炮聲揭幕。

提到「素蘭」的歌曲，九成都有諧趣活潑的曲風。這些歌無意鑽你的心刨你的魂，表面上講述的是對素蘭的暗中愛戀，是沒有行動的豐富內心戲，用上越多語助詞來助興的越受歡迎。

這樣的內容，唱得太認真，反而無趣了吧。

素蘭系列歌曲背後的操刀者是莊啟勝。他名氣略遜葉俊麟，但相較起來，葉俊麟只寫歌詞，而莊啟勝成功的歌詞與編曲作品都不少，兩首素蘭是絕佳範例。

洗腦神句「**彼個素蘭、素蘭**」的原型是日本北海道的打魚歌謠〈ソーラン節〉（Sōran Bushi），經過剪裁與重整之後，從五〇年代末開始，這個呼喊聲被改編進入日本演歌，藉由莊啟勝轉化為臺語歌，香港百代唱片為張露發行的華語歌曲〈打魚忙〉還晚於臺灣素蘭的現身。

莊啟勝最早推出的素蘭，是一九六二年的〈素蘭小姐〉，初次灌唱片的年輕歌手黃三元（一九三四～一九九八）因此一炮而紅。〈素蘭小姐〉曲調來自演歌大家三橋美智

也演唱的〈ソーラン節〉，一九五六年，日本的國王唱片出版該曲時只列出編曲者，不無可能相當接近民謠原本的旋律和節奏。

幾個月後，莊啟勝為黃三元再次編寫〈素蘭小姐要出嫁〉，成為素蘭系列中最叱吒之作。曲調作者為舉足輕重的日本作曲家遠藤，觀眾從小林旭主演並演唱主題曲的一九六〇年電影《大草原の渡り鳥》中初次聽見，曲名為〈アキラのソーラン節〉。帥氣的小林旭唱著慢倫巴浪漫節奏，到了莊啟勝手中，配上常民喜慶時節的鼓吹和擊樂，熱鬧亢奮。

這兩首素蘭之歌都由莊啟勝作詞並編曲，文字與樂聲相互激盪，格外酣暢。捕魚時的吆喝聲「ソーラン」（Sōran）被莊啟勝轉變為發音相似的「素蘭」兩字，酸甘甜的愛情取代了遙遠的捕魚文化，蘊化出嶄新而澎湃的音樂故事，畫面、聲響、飽滿情緒躍然耳前。

同樣巧妙的，是像花邊一樣滿滿點綴的重複語，「來攔想」、「乎伊想」、「乎伊」，乍看之下好像有文意，但實際上，發音不完全與印出的歌詞相同，比如「乎伊想」讀作「嘿咻」，功能猶如狀聲詞，輕快推動樂曲行進。有獨唱也有眾人合唱。

活潑曲風，稍嫌平直卻有似歌如說效果的曲調，半唸半唱說故事，音樂上的血緣距

離傳統車鼓調或褒歌比日本歌謠更近，以純情的口語表達、愁眉苦臉的訴苦畫面，配上

喜氣洋洋的伴奏，詼諧感倍增。

〈素蘭小姐〉唱的是愛在心裡口難開：

想要來叫她跟我做着一個好朋友

不知她想怎樣　不敢講出口喲

也是會也是會來擱想　來擱想喲來擱想

〈素蘭小姐要出嫁〉則是來不及的告白，…

看著她坐在轎內　滿面春風笑微微

（合唱）乎伊想乎伊想　乎伊想乎伊想

雖然我是已經不可　為她擱在來擱想

為怎樣使我這時　會擱來暗思戀喲

（合唱）乎伊乎伊乎伊乎伊乎伊素蘭素蘭

素蘭的歌沒有暗戀的哀愁，或是被遺棄的狼狽，輕盈無痛，不會把任何負擔往聽者的心裡擱。

討喜的素蘭，也不是每一首都能成功。

緊接在〈素蘭小姐〉之後的，是莊啟勝寫給林世芳演唱的〈蘇蘭妹妹〉，唱起來「蘇蘭」「素蘭」是一樣的。極短前奏後，迫不及待的眾聲齊發「**彼個蘇蘭蘇蘭蘇蘭蘇蘭蘇蘭妹妹，咳咳！**」，林世芳的高音沉穩有亮度，低音圓潤有厚度，不愧是從一九六〇年就在南星音樂教室教唱的歌唱老師。[2]

只是，有洗腦神句不代表有票房，蘇蘭打不贏素蘭。林世芳再接再厲，還親自作詞，寫出有好唱重複句「**蘇蘭蘇蘭，毋通來怨嘆**」、「**蘇蘭蘇蘭，請妳着保重**」的〈蘇蘭請妳着保重〉，歌聲悠揚優美，但聽眾還是不買單。

兩次對上素蘭，蘇蘭都無功而返。強大的演唱能力也枉然，還要再幾年，林世芳遇到〈阿美小姐〉才找到知音。

與兩首蘇蘭同時，黃三元也想在〈素蘭小姐蜜月旅行〉中，再用相同的洗腦神句和狀聲詞延續熱浪。或許先前的高峰太高，無法再次攀頂，也或許聽眾覺得正要出嫁時的

六〇年代中期開始，不少中小型唱片公司會「收割」亞洲唱片、雷虎唱片等曾經暢銷的歌曲，直接找來成名歌手重新灌唱招牌作品再發行。

黃三元精選集封面並未放上黃三元照片，而是沒有在這張唱片中獻聲的文鶯，原因或許是黃三元早期與文鶯合唱過一首〈阮無愛你〉，滋味迷人。

素蘭最美，光聽這首就夠了。

〈素蘭小姐要出嫁〉鮮明的小人物碎唸，有著討人喜歡的微小悲哀，是滋味酸甜的戲謔。角色形象的成功，把他推上了同名臺語片男主角的地位，風光非常。

論歌藝，黃三元走奇巧路線。喉音尖銳，倚賴濃烈鼻音，轉音短捷，聲線表達扁平，異常適合直板板的旋律，也讓他的狀聲詞如「**來撊想**」韻味獨具。歌詞究竟唱了什麼，或許一點都不重要，人們記得的很可能只有有趣的吆喝聲呢。

技巧上，黃三元無疑差林世芳一截。但毫不迂迴的乾脆表達，憨狀可掬的親切感，讓他土俗的發音方式變成優勢，與高明唱功對決的市場成績也毫不遜色。

大環境使然，黃三元也唱了不少抒情臺語歌，但這並不適合他，反而帶來某種微妙的滑稽感。他的字與音帶有下墜慣性，加上單刀直入的腔勢，形成一種丑角式風格，越正經越讓人疑心。〈素蘭小姐要出嫁〉是委屈的自白，聲音含有甩不掉的笑意，讓詞與曲產生各自為政、各說各話的平行狀態，效果最佳。

好笑神（hó-tshiò-sîn，指時常面帶笑容的人），得人疼，黃三元嘻皮笑臉時最越受歡迎。

只是，素蘭太過招牌，也會引發困境。

歌路的侷限性，讓黃三元唱什麼都少了一點滋味，而聽眾每次看到他就想到素蘭，他也不捨得放手素蘭帶來的光環。在〈素蘭小姐蜜月旅行〉之後，一位和黃三元對唱的女歌手是以素蘭為藝名，利用也強化了他與幻想中的人物之間的關聯。

更重要的是，素蘭三不五時就在他的歌曲裡露面。比如〈賣楹柑的小姑娘〉，女孩玩笑似地警告黃三元扮演的少年「毋通對阮來痴迷」，免得素蘭生氣。他在臺語片《意難忘》（一九六四）裡自演自唱〈喂！乾一杯〉時，開篇的口白這樣說：

自從素蘭出嫁了後　使我一段長時間的苦海生涯

但是她也已經嫁去了

只有留着難忘的情意　在我的心上難消 3

一九六五年，黃三元主演《三元相思曲》，是他第二次出任臺語片第一男主角，半唱唸的同名主題曲輪流套用〈思雙枝〉、〈病子歌〉、〈六月茉莉〉這三個傳統曲調，十分吻合他質樸且接地氣的歌路：

思想起妳我在河邊　雙人親蜜好情意噯唷喂

無疑素蘭妳出嫁去噯唷喂　噯唷喂害我為妳病相思噯唷喂

唱來唱去，黃三元相思的對象不是別人，都是素蘭。

素蘭把黃三元捧上了天，黃三元踩著莊啟勝規劃好的步伐一曲一曲跳到目的地，這樣的模式引起其餘歌手嘗試模仿。

葉啟田是其中的佼佼者。從〈內山姑娘〉發展出一連串的〈內山姑娘要出嫁〉、〈內山姑娘嫁了後〉等歌曲，最紅的〈內山姑娘要出嫁〉幾乎是依照〈素蘭小姐要出嫁〉的格式，演唱之前先有吆喝：

喂　扛轎的啊　少等咧唷

嘿休嘿休爐卡休　嘿休嘿休爐卡休

郭大誠（以謝麗燕之名）為葉啟田寫出〈內山姑娘〉系列歌詞，讓葉啟田如走捷徑

那樣的快速竄紅。若說一樣有吆喝聲、狀聲詞的〈內山姑娘要出嫁〉是廣義的素蘭衍生作品，我認為並不為過。

從日後的發展來看，葉啟田能唱的曲風變化挺多，代表作層出不窮，不斷突破成就。黃三元卻是開高走低，初出茅廬時一下衝得太快太高，下一步卻無以為繼，也沒有足夠的底氣與歌唱技術來支撐演藝工作。

不只黃三元塑造素蘭，素蘭也反過來塑造他。

〈素蘭小姐要出嫁〉成績太好，好到連黃三元自己都無法超越，還讓他從此被困在這首歌中。他的金字招牌唯獨素蘭，歌唱生涯成也素蘭，敗也素蘭。

黃三元走了，素蘭留下來。無數歌手都可以當素蘭「扛轎的」，他們翻唱的〈素蘭小姐要出嫁〉也很受聽眾歡迎。最先灌錄唱片的是葉啟田與黃西田，後來是陳一郎與蔡秋鳳，再後來是最有人氣的伍佰版本，搖滾氣息為這首歌平添豪放率性的魅力，在演唱會上唱了又唱，聽眾在臺下很容易就唱和。

多少年來，素蘭一直都在花轎上，圍觀的人們依舊準備跟著開口，等著響起那聲吆喝：

喂！扛轎的啊！

5

〈阿哥哥系列〉

我的心也跳弄　你的心也跳弄

做陣來跳阿哥哥　快樂來跳阿哥哥

趁著青春這個機會

阿哥哥的時代　你愛我　我愛你

也………也………也………也……

阿哥哥　阿哥哥　阿哥哥　阿哥哥

夷！跳無停

阿哥哥時代了後，啊繼落去咧？

回頭看才會恍然明白，臺語歌在一九六七年前後那波瘋魔的阿哥哥熱潮是迴光返照，讓人誤以為大病將癒，難關就要渡過。

過去，臺語歌也曾銘刻過外來舞蹈的痕跡，都不如這次點燃的高溫。最早有文夏演唱〈紅與黑的勃露斯〉，紀露霞演唱〈曼步巴空〉，〈大家來跳恰恰〉、〈再會的倫巴〉，晚些五虎唱片也有許松村的《初戀的勃魯斯》、〈愛的探戈〉，但這些都是發乎情、止乎禮，歌手唱唱便罷，距離身體的忘我投入還差得很遠。

〈阿哥哥時代〉，孔人玉詞，林詩海（林合）曲，張素綾唱，一九六七年海山唱片發行 1

唯一能讓聽眾熱烈響應的，是洪一峰作曲的〈寶島曼波〉，傳統唸歌與拉丁美洲舞步漂亮地融進了旋律與節奏中，一九六二年隨電影《何時再相逢》上映大幅傳播，達到流行高峰。此外，擁有跳舞節奏的臺語歌全都不成氣候。

如此難免讓人疑心，「舞曲」與「臺語歌」兩個詞不該湊成對。然而這次當阿哥哥熱浪迎面襲來時，臺語歌竟然跟著跳躍搖擺，眉飛色舞。

要回顧這場臺語唱片阿哥哥熱，必須先理解這波讓臺灣發燒的娛樂文化究竟有多燒。

一九六六年三月，大概算準了臺灣無法「倖免於難」，為政府喉舌的《中央日報》預先提出警告，美國已經深陷阿哥哥風暴，這是一種會在血液中生根的舞蹈，會讓人無法控制地扭動，有害人體。2 春日轉進夏季之際，臺灣的電視電影明星露面時，紛紛跳起野性又靈活的阿哥哥舞，個個一付高手姿態，以此證明自己走在時代尖端。3

大眾跟風速度快得驚人，當年的夏日海灘上，一票穿著繽紛多彩、曲線畢露的阿哥哥泳裝少女，不僅對著鏡頭隨著音樂扭腰擺臀，照片還大剌剌登上報紙。4 一九六六年尚未過完，本地美容院最常作的髮型原本是赫本頭，顧客都已指定要頂個阿哥哥頭回家。5

雖然官方訂下的「舞場管理規則」以拘留、罰鍰、歇業的處置，禁止舞廳讓未滿

二十歲者進入舞場。可是殺頭生意有人做，那一年各地夜總會、餐廳祭出阿哥哥的舞蹈與音樂表演招攬顧客，[6]舞廳更是來者不拒，少年隊頻頻逮捕跳阿哥哥的初高中學生。[7]

戒嚴時期的蕭殺社會氛圍，反襯出阿哥哥風格的隨興和灑脫，可想而知，衛道人士頗不以為然。「家庭問題專家」薇薇夫人就試圖遏止從髮型、服裝到舞蹈「畸形的繁榮起來」的阿哥哥熱，她特別推薦一九六五年五月成立的「阿哥哥俱樂部」，唯有學期成績優良的學生才能參加，還會有父母組成的「監督委員會」在旁把關，高度戒備。[8]

阿哥哥舞的迷人之處，在於動作隨心所欲，可以自由發揮、自創招式，[9]也在於挾帶妝扮與音樂等一整套的次文化風尚。喇叭袖喇叭褲，大耳環大墨鏡，迷你裙短洋裝，長筒網襪高筒靴，Twiggy 眼妝與張狂下眼線，S 型外捲的大波浪長髮或覆額內彎瀏海的俐落短髮，這些不只被記者描述為「奇形怪狀」的「奇裝異服」，是女明星必備造型，也是警察教導家長分辨兒女變壞的徵兆呢。[10]

面對如此狂熱，臺灣流行樂壇卻觀望起碼一年。相較香港在一九六六年就已經被粵語歌曲如陳寶珠〈青春阿哥哥〉、蕭芳芳〈我愛阿哥哥〉攻陷，國臺語歌曲雙雙在一九六七年跟上，反應慢了半拍，不過一旦開始，就來勢洶洶。

感覺上，這種「西化」音樂元素似乎與國語歌曲較合拍。當紅的姚蘇蓉在海山和巨

世唱片發行至少三張阿哥哥專輯，剛出道的鄧麗君推出《嘿嘿阿哥哥》。謝雷以《苦酒

滿杯 阿哥哥專集》創下不可思議的銷售紀錄，他還在圓環附近開了一家名為「阿哥哥」

的唱片行，顯然阿哥哥在各方面都造就了這位年輕有位的男歌手。[11]

就這樣，彷彿不跟上勢頭就稱不上流行歌那樣，國語歌手紛紛唱起阿哥哥歌曲。最

清楚風之所向的，就屬眼明手快的盜版唱片業，市面上陸續可以買到當紅歌手吳靜嫻、

張琪、憶如的阿哥哥專集的翻製版本，政府只能跟在後頭取締。[12]

那麼，臺語歌是受到國語歌的刺激，才發現阿哥哥的嗎？實際上，以阿哥哥為名的

臺語歌曲比國語歌快了一大步。

一九六六年十月，多位名頭響亮的播音員阿丁、陳瑞昌等集資創設的雷達唱片，[13]讓

新人明峰演唱了〈呢！阿哥哥〉。林禮涵的編曲充滿律動感，從開頭就熱力四射的節拍，

活潑奔放的程度一點不輸西洋熱門音樂：

One Two
One Two Three Four

阿哥哥呢　阿哥哥　阿哥哥

合音者發出多種擬聲狀聲的呼嚷嚎叫，顯得新潮，但主唱明峰陰柔鼻音主導的唱腔，不脫過往臺語歌手的老路。

霓虹燈閃閃爍爍　照落在舞池

阿哥哥輕鬆舞曲　今年最出名

心情輕鬆來跳舞　毋免心驚驚

無論是行到佗位　毋驚人知影

烏貓伴著烏狗兄　做陣行舞廳

阿哥哥輕鬆舞曲　到處真時行

資深廣播人王麗華寫的歌詞採取七字加五字的保守格式，風格上摻新混舊，就此揭開了阿哥哥風臺語歌曲的序幕。

一九六七年六月，惠美唱片《文鶯阿哥哥集》上市。

一九六七年七月，海山唱片《鐵金剛阿哥哥　張素綾臺語轟動流行歌曲第二砲》上市。

一九六七年八月，惠美唱片《金大豹第八砲　黃西田阿哥哥專集 A GO GO》上市。

一九六七年八月，南星唱片《方瑞娥輕鬆歌唱集　轟動歌曲方瑞娥阿哥哥唱集》上市。

一九六七年九月，五虎唱片《尤雅的阿哥哥》上市。

一九六七年十一月，海山唱片《為着你　陳芬蘭阿哥哥》上市

一九六七年十二月，五虎唱片《葉啟田、尤雅阿哥哥歌集》上市。

一九六八年一月，泰利唱片《葉啟田阿哥哥傑作集》上市。

一九六八年二月，亞洲唱片《莊明珠、金飛阿哥哥歌集》上市。

除了檯面上這些專輯，許多唱片公司連帶推出阿哥哥節奏的臺語歌演奏版純音樂，也有不少歌曲掛上阿哥哥之名，族繁不及備載。值得一提的是，皇冠唱片推出《洪一峰作曲集》時，特別把〈寶島曼波〉更名為〈寶島阿哥哥〉，不惜推翻名作也要掙得注意力，這樣的舉措散發著曼波落伍了，而阿哥哥正吃香的意味。

阿哥哥節奏推動拍點的歌曲如野火四處蔓生，難以計數。

突然之間，阿哥哥專輯以極高密度的出版頻率，主導了臺語流行音樂。歌手一窩蜂

地湧至萬頭鑽動的阿哥哥舞池，不見得能精實捕捉到撒野的、解放的歡愉感，可他們都盡力在熱烈樂聲中，展露旺盛青春氣息。

文鶯從一出道，就被設定了苦命孤兒代言人形象。如今在父親黃敏為她量身打造詞曲的〈青春阿哥哥〉中，她運用大量鼻音，技藝老練，聽得出她在師父文夏手下訓練有素。

她試著甩開苦情，放下正經八百的拘謹：

好母好

想欲請你來去跳　彼號這號阿哥哥

小姑娘　聽人講　你真勢跳彼號阿哥哥

文鶯口吻老成，可能有點彆扭，跳得有點笨重。但是無妨，青春無敵，十五歲少女歌手在簡單的歌詞中神采飛揚，認真的歡暢。

一樣在阿哥哥歌曲中走素樸路線的，是方瑞娥（一九五三～）。她與文鶯同齡，從一九六二年就開始灌錄合輯唱片，一九六七年的阿哥哥專輯唱片是首張個人專輯，雖然動感曲風非她擅長，她也唱得坦率且用心。南星唱片為方瑞娥安排的，大半是非舞曲的

口水歌曲，伴奏呆板，任憑何人來唱，都很難點石成金。

乘著這波阿哥哥熱衝上浪頭的最大亮點，是一九六六年底成立的鐵金剛唱片推出的第二張唱片中，主打星張素綾（一九四九～）。這張唱片大半為葉俊麟作詞，全由林禮涵編曲，恰如其分的烘托出張素綾稚拙但活潑的嗓音。〈老人阿哥哥〉是最受歡迎的一曲，人物有著卡通化的面貌，歌詞讓人想起傳統歌仔冊戲謔的敘事口吻，頓點顆粒分明，語句內建輕快速度感：

三叔公仔九嬌婆　真正老風騷

別項舞步無愛學　愛跳阿哥哥

音樂節奏無清楚　腳步踏沒和

二個跳甲花喇喇　抱塊吰浪俄 14

曲調來自簡潔俏皮的日本童謠，有餘音繞樑的魔力。張素綾不時塞入的發語詞「啊」以及不時冒出的鼻音，讓歌曲少了時尚味，多了童真與憨氣。

不可不提的一張唱片，是海山唱片發行的《為着你　陳芬蘭阿哥哥》，陳芬蘭是阿哥哥風潮下的臺語歌手中，資歷最深、藝術性最高的一位。她的聲音表情的變化幅度寬廣，彷如遼闊水面之下有絢爛多樣的珊瑚礁與斑斕熱帶魚，她以流暢的節奏感闡釋不同情境的歌詞，即便慢歌憂鬱，也是細膩豐沛。

從編曲與演奏的角度來說，陳芬蘭這張作品十分精緻，加上異常敏銳並純熟的演唱技藝，成就了臺語唱片新高度。

正是從這一年（一九六七）起，陳芬蘭在同一張唱片中穿插演唱不同語種，把國語、臺語、日語、英語或西班牙語放相鄰並置。奇妙的是，倘若把這張《為着你　陳芬蘭阿哥哥》裡的臺語歌詞代換成國語歌，也毫不違和，這是前所未有的狀況。這是否代表，國臺語歌曲在此匯流、甚至成為一體兩面？

其實，六七○年代的國臺語歌曲經常選用日本曲調來填詞。比如陳芬蘭的臺語歌〈快樂的出帆〉在鄧麗君口中變為國語歌〈愛情多美好〉，美黛〈意難忘〉、紫薇〈月光小夜曲〉、姚蘇蓉〈負心的人〉等暢銷歌曲的旋律皆來自日本，然而在音樂表現上，兩者呈現出不同的表現風貌與審美標準。

陳芬蘭阿哥哥專輯的內容，讓我們一窺阿哥哥熱潮當年在國臺語歌壇掀起了同步脈

動之際，國語歌和臺語歌的距離變得靠近了，同時也反應出，臺語歌曲此刻正積極尋找新的音樂元素，與新的表現手法。

不得不說，一九六七年，對臺語歌手來說，是個難熬也難跨越的坎。

長年以來，臺語唱片業出於方便，而拿外來曲調填詞，起因之一是缺乏作曲者，同時也剝奪了培養作曲者的機會，連帶造成音樂元素的侷限。

亞洲唱片剛起步的頭幾年，對明星的好感、對歌曲的新鮮感，都還足以掩飾這樣的弱點。大約從一九六四年開始，表面上新興唱片公司如波濤般前仆後繼，成天傳送著臺語歌的廣播節目多而又多，乍看之下選擇眼花撩亂，卻因著數量繁多，又無人稱霸，反而瓜分市場，唱片公司開的多，倒的更多。娛樂業重心早已從廣播轉到電視，曾經依附的臺語片如今也自身難保，遑論找流行歌手來主演電影、隨片登臺，而電視歌唱節目並不歡迎臺語歌手。擺在音樂人面前的是大環境的劇變，生存是困難的。

唱片大賣的日子一去不復返，臺語歌曲不再有橫掃全島的動能，歌手魅力只夠曇花一現。若不尋求新的內容與形式，必然無以為繼。

臺語歌擁抱了阿哥哥熱，試圖添加新意，也試圖開發新的聽眾。海浪乍看一派瀟灑，

潮水底下暗流洶湧。

清點起來，會發現灌唱阿哥哥專輯的，清一色是年輕一代歌手。他們的聲音充滿彈性與柔軟度，唱得真奅（phānn）、真飄撇（phiau-phiat），不約而同地努力征服歌壇前輩們無法駕馭的領域，以青春年華獨有的生命力，嘗試為臺語歌注入一劑強心針。

只是，不知有多少音樂人心裡有數，再也回不去曾有的盛況了呢？即便知道迴光返照不過是錯覺，臺語流行音樂還是抓緊阿哥哥這根浮木，集體奮力一搏。

戰後臺語流行唱片極盛轉衰之際，臺語歌搭上躁動熱情的阿哥哥列車，但迎面而來的仍舊是西下夕陽。此後，還有一波日曲翻唱為全民風靡的布袋戲而來，這就留待下一本書再來談了。

戰後經典臺語流行歌年表（一九四六──一九六九）

曲名	作詞	作曲	戰後首錄年	演唱	本書章節
收酒矸	張邱東松	張邱東松	不詳	不詳	2-10
賣肉粽	張邱東松	張邱東松	不詳	不詳	2-10
賣香菸	張邱東松	張邱東松	不詳	不詳	3-1
賣酒歌	張邱東松	張邱東松	不詳	不詳	3-1
菸酒歌	陳達儒	蘇桐	不詳	不詳	3-1
安平追想曲	陳達儒	許石	1952	美美	2-2
孤戀花	周添旺	楊三郎	1952	美美	2-1
春花望露	江中清	江中清	1952	葉白蘭	2-3
黃昏再會	林天來	楊三郎	1952	許石月鈴	1-2
青春悲喜曲	陳達儒	蘇桐	1953	亞美	3-2
獎券小姐	陳達儒	許森淵	1953	月鈴	2-8
夜半路燈	許石	許石	1955	雅美	1-4
秋風夜雨	周添旺	楊三郎	1955	許石	2-5
鑼聲若響	林天來	許石	1955	文夏	7-1
港邊惜別	陳達儒	吳成家	1956	文夏	1-3
男性的復仇	洪德成	洪德成	1956	文夏麗珠	6-1
流浪魔術師	郭大誠	郭大誠	1956	郭大誠	6-4
南國的賣花姑娘	許丙丁	文夏	1956	文夏	7-1
望你早歸	那卡諾	楊三郎	1956	紀露霞	2-5
港都夜雨	呂傳梓	楊三郎	1956	許石	2-7
補破網	李臨秋	王雲峯	1956	紀露霞	1-1
蝶戀花	洪一峰	洪一峰	1956	王蓮舫 楊富美	2-6
飄浪之女	許丙丁	文夏	1956	文夏	2-9

歌名	作詞	作曲	年代	演唱	收錄
女性的復仇	洪德成	洪文昌	1957	紀露霞 洪德成	6-1
山頂黑狗兄	高金福	Leslie Sarony	1957	洪一峰	7-2
再會港都	莊啟勝	豊田一雄	1957	文夏	7-2
我是行船人	文夏	上原げんと	1957	文夏	4-2
秋怨	鄭志峰	楊三郎	1957	林英美	4-3
看破的愛	莊啟勝	星幸男	1957	紀露霞	2-4
南都之夜	莊啟勝	許石	1957	吳晉淮 艷紅	4-1
苦戀歌	那卡諾	楊三郎	1957	紀露霞	7-2
港口情歌	莊啟勝	上原げんと	1957	紀露霞	7-2
從船上來的男子	文夏	豊田一雄	1957	文夏	1-5
黃昏嶺	周添旺	三界稔	1957	紀露霞	3-2
落大雨彼一日	葉俊麟	佐伯としを	1957	鄭日清	4-4
獎券那着你敢知	陳達儒	飯田信夫	1957	洪德成 秀文	4-5
關仔嶺之戀	許正照	吳晉淮	1957	吳晉淮	3-3
心所愛的人	文夏	中野忠晴	1957	吳晉淮	
人客的要求	文夏	林伊佐緒	1958	文夏	3-4
可憐戀花再會吧	葉俊麟	上原げんと	1959	洪一峰	7-1
阮的故鄉南都（再見南國）	蜚聲	武政英策	1959	陳芬蘭	6-2
孤女的願望	葉俊麟	米山正夫	1959	陳芬蘭	5-1
夜半的賣花娘	葉俊麟	江口夜詩	1959	吳晉淮	5-2
星星知我心	文夏	津々美洋	1959	文夏	
黃昏的故鄉	文夏	中野忠晴	1959	文夏	
媽媽請妳也保重	文夏	野崎眞一	1959	文夏	

曲名	作詞	作曲	戰後首錄年	演唱	本書章節
水車姑娘	葉俊麟	米山正夫	1960	陳淑樺	6-2
木偶的心	文夏	德國民歌	1960	文夏	6-2
快樂的出帆	蜚聲	豐田一雄	1960	陳芬蘭	5-3
星星不知我的心	文夏	平尾昌章	1960	文夏	6-2
送君情淚	葉俊麟	吉田矢健治	1960	張淑美	4-8
淡水暮色	葉俊麟	洪一峰	1960	洪一峰	1-6
無情的火車（單程車票）	葉俊麟	Jack Keller, Hank Hunter	1960	陳芬蘭	
媽媽我也眞勇健	文夏 莊啟勝	鄧雨賢	1960	吳晉淮	4-6
暗淡的月	葉俊麟	吳晉淮	1960	洪一峰	4-7
舊情綿綿	葉俊麟	洪一峰	1960	洪一峰	7-3
寶島四季謠	葉俊麟	洪一峰	1960	文夏	5-4
快車小姐	文夏	大和田愛羅	1961	文夏三姊妹	1-8
流浪三姊妹	文夏	遠藤実	1961	張美雲	7-3
草山夜曲	葉俊麟	郭玉蘭	1961	洪一峰	4-9
臺北發的尾班車	葉俊麟	遠藤実	1961	洪一峰	7-4
思慕的人	葉俊麟	北海道民謠	1962	黃三元	7-4
素蘭小姐	莊啟勝	洪一峰	1962	黃三元	7-5
素蘭小姐要出嫁	莊啟勝	豐田一雄	1962	黃三元	7-4
臺北迎城隍	莊啟勝	遠藤実	1962	王秀如	7-4
寶島曼波	葉俊麟	遠藤実	1962	洪一峰	7-5
蘇蘭妹妹	莊啟勝	吉田正	1962	林世芳	7-4
三元相思曲	蜚聲	臺灣民謠	1963	黃三元	7-4

曲名	作詞	作曲	年代	演唱	編號
三兄妹流浪記	蜚聲	吉田正	1963	洪弟七 黃美 月 凌霞	6-3
我所愛的人	古意人	古意人	1963	方瑞娥 林海	5-4
流浪天涯三姐妹	黃敏	遠藤實	1963	文鶯 莊明珠 王秀滿	5-4
流浪天涯三兄妹	蜚聲	山路進一	1963	洪弟七 莊明珠 楊秀美	5-4
深夜懷相思	馬沙	周藍萍	1963	洪弟七 凌霞	5-4
寂寞的行船人	黃敏	平川英夫	1963	文鶯	6-3
賣獎券的小姑娘	莊啟勝	水時富二雄	1963	文鶯	7-2
離別的公用電話	放送頭	袴田宗孝	1963	尤美 素玉 鶯亮	3-2
離別的月臺票	洪換秋	袴田宗孝	1963	尤鳳	7-3
懷念的播音員	蜚聲	吉田正	1963	洪弟七	7-3
內山姑娘	謝麗燕	浜口庫之助	1964	洪弟七	3-5
內山姑娘	謝麗燕	謝麗燕	1964		
爸爸叨位去	謝麗燕	市川昭介	1964	葉啟田	3-7
阿美小姐	古意人	宮田東峰	1964	林世芳	5-4
祝你幸福	洪信德	吉田正	1964	洪一峰	7-4
流浪拳頭師	謝麗燕	郭大誠	1964	郭大誠	3-6
為著十萬元	黃玉玲	久慈ひろし	1964	尤美	6-4
送君心綿綿	葉俊麟	渡久地政信	1964	尤美	6-3
給天下無情的男性	謝麗燕	市川昭介	1964	尤鳳	7-3
無情的夜快車	黃敏	遠藤實	1964	文鶯	6-3
墓仔埔也敢去	郭大誠	吉田正	1964	葉啟田	7-3
鹽埕區長	楊東敏	郭明峰	1965	麗美	3-6
內山兄哥	郭大誠	吉田正	1965	葉啟田	3-7
內山姑娘要出嫁	謝麗燕	遠藤實	1965	葉啟田	7-4

曲名	作詞	作曲	戰後首錄年	演唱	本書章節
田庄兄哥	葉俊麟	遠藤実	1965	黃西田	3-7
男子漢	洪德成	古賀政男	1965	陳芬蘭	
流浪到臺北	林合	上原げんと	1965	黃西田	
哀愁的火車站	裴聲	袴田宗孝	1965	羅一良	7-3
送君心綿綿	不詳	陳瑞楨	1965	張淑美	7-3
酒女夢	藝昇	藝昇	1965	胡美紅	6-3
三聲無奈	黃國隆	許石	1966	林秀珠	
呢!阿哥哥	王麗華	利根一郎	1966	明峰	7-5
流浪天涯伴吉他	劉達雄	吉田正	1966		7-5
老人阿哥哥	葉俊麟	納所弁次郎	1967	蔡一紅	7-5
冰點	許天賜	吳晉淮	1967	文鶯	7-5
青春阿哥哥	黃敏	黃敏	1967	張素綾	7-5
阿哥哥時代	黃敏	黃敏	1967	郭金發	7-5
爲着你	陳和平	駱明道	1967	陳芬蘭	1-8
南都夜曲	陳達儒	郭玉蘭	1967	林姿美	7-5
舊皮箱的流浪兒	呂金守	關野幾生	1967	林峰	5-5
安童哥賣菜	葉俊麟	劉福助（歌仔調）	1968	劉福助	6-4
最後的火車站	正一	渡久地政信	1968	方瑞娥	7-3
康丁的男性復仇	葉俊麟	洪德成	1969	康丁 王麗華	6-1

重要參考書目

傳記與自傳

◎ 文夏自述，王文姬、劉國煒整理，《文夏唱／暢遊人間物語》，新北：華風文化，2015

◎ 卓著出版社編輯部，《峰采一生：創作全紀錄》，高雄：卓著，2010

◎ 邱婉婷，《寶島低音歌王洪一峰：一場追尋之旅》，臺北：唐山，2013

◎ 洪一峰等口述，李瑞明執筆，《思慕的人 寶島歌王洪一峰與他的時代》，臺北：前衛，2016

◎ 紀露霞口述，劉國煒整理撰寫，《紀露霞的歌唱年代》，臺北：正聲廣播，2016

◎ 許朝欽，《五線譜上的許石》，新北：華風文化，2015

◎ 郭麗娟，《南方尋樂記 1-6 臺語流行音樂工作者訪談錄》，高雄市：高市文化局，2015-2017

◎ 黃裕元、朱英韶，《百年追想曲：歌謠大王許石與他的時代》，臺北：蔚藍文化，2019

◎ 臺北縣三重市公所，《三重唱片業、戲院、影歌星史》，新北市三重區公所，2007

曲譜集

◎ 天聲音樂歌謠研究會主編，《臺灣廣播流行歌集》，臺北：民聲廣播電臺，1954

◎ 呂訴上編注，《標準大戲考》，臺北：國光書局，1953

◎ 南國音樂歌謠研究會張邱冬松編著，《臺灣流行歌集》，臺北：惠光，1948

◎ 俞鴻村總編輯，《臺灣歌謠作品集》 楊三郎作品集》，臺北：臺北縣立文化中心，1992

◎ 俞鴻村總編輯，《臺灣歌謠創作大師 楊三郎紀念專輯》，新北：臺北縣立文化中心，1992

◎ 許石編著，《最新流行歌集 許石作曲集第一冊》，臺北：大王唱片社，1958

◎ 黃裕元編著，《歌謠交響：許石創作與採編歌謠曲譜集》，臺北：蔚藍文化，2019

圖片來源

● 亞洲唱片有限公司提供：P3、P7、P150、P158、P174、P203、P279、P286、P316、P333、P341 上、P386

● 紀露霞提供：P4、P89

● 許朝欽提供：P12、P167

● 高瑜鴻提供：書衣封底右

● 楊芳玫同意使用：P11

● 喜瑪拉雅研究發展基金會提供：P8、P67、P127、P214、P259、P263、P292、P322、P334、P349 下、P392、P413

● 洪芳怡提供：P104、P270、P341 下、P349 上、P368、P414

謝詞

五六〇年代臺灣流行音樂的專書近年頻頻上市，讓流行歌從不受正史關注的邊疆拉到鎂光燈下，以唱片產業觀察文化變遷，對臺灣而言，可喜可賀。研究者背景各異，開山闢土多有艱辛。對我助益最大的，包括劉國煒編著文夏與紀露霞自傳，許石獨子許朝欽的許石傳記，黃裕元及朱英韶合寫許石生平，李瑞明、邱婉婷各自出版洪一峰音樂生命史，郭麗娟《南方尋樂記 臺語流行音樂工作者訪談錄》系列，此外還有文化部與臺北市文化局的「臺灣流行音樂資料庫」網站「資深音樂人口述歷史影音記錄」。前人種樹，我得以站在巨人肩膀上瞭望平原，我滿懷感激。

這是我的第四本書，打破自己以為不會再遇到寫作地獄的認知。一路走來坑坑疤疤，有人可以請教真的很安心。徐登芳醫師是最無私且博學的唱片收藏家，寫作前期屢屢指引我走出迷宮，我萬分感恩。劉國煒大哥是我過去三年的救火隊隊長，公開與私下分享的史料豐富無比，對老藝人如數家珍的程度無人能及，令我深深敬佩。感謝許朝欽先生信任，慷慨提供史料與照片。謝謝鄭順聰老師鼓勵與解惑，好友林恬安、林太崴隨時伸出援手，謝謝助理許以恩細心處理音檔與瑣碎資料。謝謝遠流的總編黃靜宜竭盡心力，美術設計黃子欽深情投入。

最後也是最重要的，感謝喜瑪拉雅研究發展基金會的支持與關愛，特別謝謝陳錦隆董事長的寬廣視野與胸懷，沒有基金會的遠見就沒有這本書。

各篇注釋

自序　情歌的心跳

1 ——黃裕元，〈從唱片史料探索「寶島歌王」文夏的巨星十年（1957-1967）〉，收入林玉如、植野弘子、陳恒安編，《南瀛歷史、社會與文化IV：社會與生活》（臺南：臺南市政府文化局，2016）頁281。

2 ——朱英韶，〈在被動管理中閃躲的流行歌曲（戰後至1970年）〉，《禁淨出出：戰後查禁與淨化下流行歌曲的崎路》（臺南：成功大學臺灣文學系碩士論文，2019）頁30至32。

前言　愛樂者聆聽紀事　一九四六至一九六九

1 ——「臺灣音樂」節目占的時數比很低。1936年最高，也僅4.5%，1938不到2%，1939後節目停止。見呂紹理，〈日治時期臺灣廣播工業與收音機市場的形成（1928-1945）〉，《國立政治大學歷史學報》第十九期（2002年5月）頁306。

2 ——《臺灣日日新報》在戰火下只刊到1944年3月，該年每日刊登的〈ラジオ〉（廣播）欄目的節目時間每日變動。報紙停刊後，廣播電臺仍繼續運作。

3 ——竹中信子著、熊凱弟譯，〈遣返及其後續〉，《日治臺灣生活史（昭和篇）下》（臺北：時報，2009）頁507。

4 ——〈順利接收府督　地方廳不日南下施行〉，《民報》1945年11月2日一版。

5 ——呂紹理，〈日治時期臺灣廣播工業與收音機市場的形成（1928-1945）〉，頁306。

6 ——〈處理日產唱片〉，《財政部國有財產局》，國史館藏，數位典藏號：045-090303-0038，〈禁絕日軍國曲盤〉，《民報》1946年7月27日晚刊。

7 ——〈南市取締日本歌曲〉，《聯合報》1951年9月25日五版。

8 ——《警處取締播唱日本鹽武重歌》，《聯合報》1959年1月19日五版。

9 ——本文參考的是《中華日報》頭版售價。

10 ——林平，〈政治宣傳節目與反共政策之落實〉，《戰後臺灣廣播事業及其政治社會功能（1945-1962）》（臺灣師範大學歷史學系碩士論文，2012）頁80至81。

11 ——王鼎鈞，〈文學江湖：王鼎鈞回憶錄四部曲之四〉（臺北：爾雅，2009）頁57。轉引自林平，〈戰後初期臺灣廣播事業之接收與重建〉，《戰後臺灣廣播事業及其政治社會功能（1945-1962）》頁35。

12 ——根據近期關於1956年時臺灣與金馬地區的人口研究，外省籍軍民有1,024,233人，補正後的臺灣省籍戶口普查人數為8,498,594人。詳見葉高華，〈從解密檔案重估二戰後移入臺灣的外省人數〉，《臺灣史研究》第28卷第3期（2021年9月）頁211至229。

13 ——再再，派特森，〈臺灣「外省人」的身世與「國家」認同〉，BBC中文網，2019年10月3日，https://www.bbc.com/zhongwen/trad/chinese-news-49446125（最後瀏覽日期：2023年3月15日）。

14 —詳見本書第二章第一節。

15 —詳見本書第三章第七節。

16 —1952年3月《廣播周刊》創刊，是第一份整合臺灣電臺節目的刊物。每月一期，後來更名《廣播月刊》，內容不變，內容為節目表、廣播從業者動態、國內外廣播技術。

17 —〈中華廣播電臺本日播送全天特別節目〉，《聯合報》1996年4月1日一版。

18 —陳嘉鴻，〈陳達儒之聲平及其創作歷程〉，《陳達儒流行歌詞研究》（臺南大學國與文學系碩士論文，2020），頁62至63。

19 —《蓮花庵》，《聯合報》1955年6月8日三版。

20 —《廣播節目》，《中華日報》1996年4月13日五版。

21 —〈結晶味寶歌〉陳達儒詞，蘇桐曲，引自大聲音樂歌謠研究會編，《臺灣廣播流行歌集》（臺北：民聲廣播電臺，1954），頁碼未標。

22 —洪芳怡訪談劉國煒，2021年8月12日。

23 —例如臺南貴賓餐廳有NM樂團，高雄富國大飯店酒館部、茶室部都有中外音樂表演，臺北延平北路的杏花天酒家日夜都有西樂伴奏。城中區新開幕的白菊花每晚兩個時段有樂團演奏。《NM樂團表演》，《中華日報》1946年11月20日四版（富國大飯店），《中華日報》1946年12月30日一版、〈杏花天〉，《中華日報》1947年7月28日三版；《白菊花》，《大明報晚刊》1946年10月28日二版。

24 —雷樹水，《急待解決的社會問題》，《聯合報》1956年7月9日三版。

25 —《螢橋游泳場定十日開放》，《微信新聞》1956年6月8日三版。

26 —蕭郎在《歌場和歌女》中回顧過去五六年的歌壇盛況，見《中華日報》1957年8月30日六版。

27 —王彤，《臺北市新興娛樂場——四個流行歌曲音樂茶室素描》，《聯合報》1996年2月20日四版。

28 —《林是好與其弟子一黨歸臺第一屆發表會》，《中華日報》1947年1月9日四版。

29 —《林香云舞蹈團首次公演 林是好音樂教授所籌募基金》，《中華日報》1949年8月20日八版。

30 —《梅花樂舞團》，《中華日報》1946年2月16日五版；《華麗樂舞團》，《民報》1946年10月4日三版；《民謠作曲家許石》，《民聲日報》1967年11月15日三版。

31 —楊三郎，〈介紹許石之經歷〉，臺灣爵士歌選 楊三郎‧許石 作曲集（臺北‧楊三郎出版，1949年；《廣播節目》，《民報》1946年10月4日三版；《華麗樂舞團》，《民報》1946年10月5日四版；《梅花樂舞團》，《民報》1946年11月9日一版。

32 —《GGS跳舞劇團‧延平戲院》《中華日報》1996年12月14日四版；《黑貓歌舞劇團》《中華日報》1947年1月1日八版；《群星畫像（一）白明華》，《地方戲劇雜誌》第三期，1956年5月10日，頁碼不明。

33 — 在這兩家唱片廠之前，還有高立唱片社（1951）和自由唱片灌製廠（1952）登記在案，但沒有唱片流傳下來。見〈高立唱片社登記案〉（1951 年 6 月 23 日、1969 年 5 月 15 日），文化部藏，檔號：0072/T1010/R20006；〈工廠登記〉（1952 年 12 月 4 日），國家發展委員會檔案管理局藏，檔號：0041/472/74。

34 —〈本省首家無灌唱片廠〉，《徵信新聞》1955 年 5 月 9 日三版。

35 —〈省產唱片業的危機〉，《徵信新聞》1956 年 7 月 25 日二版。

36 — 黃世隆，〈搖搖欲墜的唱片製造業〉，《徵信新聞》1957 年 3 月 12 日。

37 —〈歌樂電響公司登記案〉（1955 年 12 月 16 日—1961 年 9 月 14 日），文化部藏，檔號：0071/T1010/R10213；1956 年 7 月 3 日 (4) 臺外貿專字第 05948 號「華僑回國投資申請輸入出售物資案」。

38 — 歌樂電響公司開幕時舉辦了盛大活動，還邀請當時的臺北市長黃啟瑞剪綵。見〈歌樂唱片今天開幕〉，《聯合報》1957 年 8 月 3 日一版。

39 —〈亞洲唱片〉，《中華日報》1957 年 9 月 13 日二版。

40 — 文夏自述、王文姬、劉國煒整理，《文夏唱・暢遊人間物語》（新北：華風文化，2015），頁37。

41 — 張志恒，〈臺灣流行歌應改進嗎〉，《聯合報》1954 年 5 月 27 日六版；常翠，《臺灣流行歌改革平議》，《聯合報》1954 年 6 月 21 日六版；杜宇，〈從流行歌曲談起〉，《中央日報》1957 年 7 月 5 日五版；方以？〈流行歌曲〉，《徵信新聞》1957 年 7 月 13 日；華生，〈流行歌能消滅嗎？〉，《聯合報》1958 年 7 月 13 日六版。

42 — 周添旺，〈臺語歌曲的逆流〉，《聯合報》1961 年 6 月 11 日七版；洪德成，〈急待糾正的臺灣流行歌〉，《聯合報》1958 年 5 月 16 日六版；依雯，〈漫談臺語歌曲〉，《徵信新聞報》1962 年 10 月 10 日五版；〈部份流行歌曲缺乏民族意識 省議員請省府糾正〉，《中央日報》1963 年 2 月 10 日四版。

43 — 洪一峰等口述，李瑞明執筆，《嶄露頭角的創作型歌手》，《思慕的人 寶島歌王洪一峰與他的時代》（臺北：前衛，2016），頁95至97。

44 — 洪芳怡，〈老調重彈：要唱「母國」日本或「祖國」中國的歌？〉，《曲盤開出一蕊花：戰前臺灣流行音樂讀本》（臺北：遠流，2020），頁262。

45 — 行政院主計處編，〈臺閩地區核准登記之報紙、雜誌、通訊社、出版社及唱片業(1950-1980)〉，《中華民國統計提要》（臺北：行政院主計處，1981 年 10 月），頁750。

輯一 跟蹌跌入新時代

1-1 〈補破網〉 蒼涼時代裡，接住惶惶不安的人心

1 — 歌詞參考首版唱片歌詞單，引自徐登芳，《轉落人間的天籟～「寶島歌后」紀露霞》，《紀露霞的歌唱年代》（臺北：正聲廣播，2016）頁 205。

2 — 創作時間的判定，我根據的是林二的訪談，見林二，《臺灣民俗歌謠作家列傳一、王雲峰和「補破網」》，《聯合報》1978 年 1 月 30 日九版。

3 — 見李臨秋親撰自傳表，引自曹桂萍，《李臨秋臺語歌詩文本整理、考訂與探悉（1）：日治時代》，《李臨秋臺語歌詩作品整理、考訂與探析》（成功大學臺灣文學系碩士在職專班，2017）頁16。

4 「務實」一詞，出於研究者的評論。曹桂萍，〈李臨秋臺語歌詩文本整理、考訂與探驪（1）：日治時代〉，頁19至20。

5 同註三，頁15至16。

6 李蚩鴻〈寫下了「望春風」〉，作者李臨秋如今才被「亮」出來〉，《中國時報》1977年6月16日七版。

7 黃北朗〈補破網。眼眶紅。失戀的寫照鄉土曲。寫感情。待新人接棒〉，《聯合報》1977年9月10日九版。

8 林二，〈臺灣民俗歌謠作家列傳 一、王雲峰和「補破網」〉，林二，〈臺灣民俗歌謠作家列傳 十、李臨秋補好了網〉，《聯合報》1978年3月22日九版。

9 進一步討論，見曹桂萍，〈李臨秋歌詩作品創作手法與主題探析〉，《李臨秋臺語歌詩作品整理、考訂與探析》頁154至188。

10 莊曙綺，〈戰後年的臺灣社會環境和商業劇場演劇概況〉，《從報紙廣告看戰後（1945-1949）臺灣商業劇場的演劇生態》（臺北大學戲劇學研究所，2005）頁49。

11 曹桂萍〈李臨秋臺語歌詩文本整理、考訂與探析（2）：二次戰後〉，《李臨秋臺語歌詩作品整理、考訂與探析》頁72。

12 曾郁珺、徐亞湘，〈城市蛻變歌仔味。臺北市歌仔戲發展史〉（臺北：臺北市政府文化局 2012）頁89至90。

13 《全民日報》948年2月20日，第224號，第一版；轉引自莊曙綺，《戰後四年傳統戲劇在商業劇場的復甦（一）歌仔戲和其他本土傳統劇團》頁120至121。

14 莊曙綺〈戰後四年傳統戲劇在商業劇場的復甦（一）歌仔戲和其他本土傳統劇團〉頁129至130。

15 《臺南紫雲歌劇團》，《中華日報》1948年7月21日五版。

16 某次「日月潭公主」參與的勞軍活動選了這首歌曲，演唱者是當時還沒沒無聞的洪弟七。見〈慰問新軍鼓勵士氣〉，《民聲日報》1950年3月13日四版。

17 〈補破網〉，《聯合報》1956年12月17日、18日五版。

18 俞大綱，〈嚴肅的輕鬆面。臺製完成了基本的一課〉，《聯合報》1966年11月12日十四版。

19 曹桂萍〈李臨秋歌詩作品創作手法與主題探析〉，頁184。

20 呂訴上編注，〈補破網〉，《標準大戲考》（臺北：國光書局，1953）102。

21 廣播播放此曲的紀錄，比如〈廣播節目〉，《中華日報》1956年4月26日五版。

22 紀露霞口述，〈唱片電影唱出歌壇高峰〉，《紀露霞的歌唱年代》頁91。

1-2　〈青春悲喜曲〉　直視絢爛多彩的溫柔情歌

1 首版唱片歌手與唱片公司的資料來自呂訴上，《臺灣流行歌的發祥地》，《臺北文物》第二卷第四期，1954年1月，頁96。歌詞引自呂訴上編注，〈青春悲喜曲〉，《標準大戲考》頁103。

2 臺北縣三重市公所，〈三重作曲作詞家〉，《三重唱片業、戲院、影歌星史》（新北：新北市三重區公所，2007）頁55。

3 陳君玉，〈日據時期臺語流行歌概略〉，《臺北文物》第四卷第二期（1955年8月）頁25。

4 洪芳怡，〈不落俗套的歌仔味流行歌：蘇桐〉，《曲盤開出一蕊花：戰前臺灣流行音樂讀本》頁178至180。

5 ──陳君玉，〈日據時期臺語流行歌概略〉，頁29。

6 ──詹金娘，〈傳統揚琴伴奏歌仔戲之遞變〉，2018戲曲國際學術研討會，未標頁碼；楊金嚴，〈臺北懷舊 繁華落盡 圓環話舊回味多〉，《聯合報》1998年4月26日十五版；黃詩茜，〈三O年代臺語流行歌曲研究〉（臺北市立教育大學社會科教育研究所，2005）頁64。

7 ──洪芳怡，〈技藝超群的後發寫手：陳達儒〉，《曲盤開出一蕊花：戰前臺灣流行音樂讀本》（臺北：聯經，2019）頁229至237。

8 ──陳心怡，〈陳達儒（1917-1992）〉，《日治時期臺灣現代文學辭典》（臺北：聯經，2019）頁206至207；李玉玲，〈臺語歌謠老鬥董陳達儒 安平追想 憶好友 心酸酸〉，《聯合報》1991年3月6日十五版。

9 ──如黃裕元，〈歌曲之特色與風格變遷〉，《戰後臺語流行歌曲的發展（1945～1971）》（中央大學歷史研究所碩士論文，2000）頁193至194；張喻涵，〈洪一峰生平及其作品〉（《洪一峰之音樂藝術研究》（臺北教育大學音樂學系碩士論文，2012）頁19。

10 ──邱婉婷，〈附錄二 洪一峰大事紀〉，《「寶島低音歌王」之路：洪一峰創作與混血歌曲之探討》（臺灣大學音樂學研究所，2011）頁122。

11 ──《南光歌劇團》，《民聲日報》1952年10月17日六版、18日五版。

12 ──《醫生與護士》，《民聲日報》1960年12月7日六版。

13 ──《醫生與護士真實故事搬上銀幕》，《聯合報》1960年11月28日六版。

14 ──春宮里膠上除了標示劇名《青春悲喜曲》，沒有可供辨識的資料。從演唱風格和音樂聽來，應是一九六O年代下半到一九七O年代初。有意思的是，這是這首歌唯一圓滿收場的版本。唱片由收藏家林太崴提供。

15 ──黃文鍠，〈府城風情 深受詞曲家青睞〉，《自由時報》2008年6月1日社會版。實際上兩間醫院都說得通，因為都緊鄰歌詞寫到的「公園路」。

1·3 〈港邊惜別〉誓言說出的當下，都是真心的

1 ──歌詞用字引自首版歌詞單，可參見謝銘祐2017年翻唱的〈港邊惜別〉MV。

2 ──包括維基百科在內，網路上流傳的〈港邊惜別〉背景故事幾乎都一模一樣，可推測全是同一來源，為鄭恆隆、郭麗娟所寫〈港邊惜別 心茫茫──浪漫多情的歌謠作曲家 吳成家〉一文，見《臺灣歌謠臉譜》（臺北：玉山社，2002）頁146至150。

3 ──唱片裡錄下的口白與歌詞單有出入：「妹々、怨嘆何用哩，你着忍耐毋通哭，我絕對袂辜負你。」「哥々，你的心情，阮真感激，你着毋通袂記得阮嘿！」這段敘述出現在許多報導與文章，同樣出於〈港邊惜別 心茫茫──浪漫多情的歌謠作曲家 吳成家〉。

4 ──在最重要的兩篇回顧戰前歌曲的文章，呂訴上的〈臺灣流行歌的發祥地〉，陳君玉的〈日據時期臺語流行歌概略〉，談到帝蓄唱片代表作，都點名〈什麼號作愛〉。這兩人唯一提及的吳成家作品皆為此曲。

5 ──文夏自述，《亞洲唱片時代》頁47至48。

6 ──文夏自述，《亞洲唱片時代》，《文夏唱／暢遊人間物語》頁35至41。

7 ──文夏自述，《亞洲唱片時代》頁47至48。

1-4 〈鑼聲若響〉跨時代歌手月鈴的開鑼與終響

1 ——歌詞引自黃裕元編著，〈憶〉鑼聲若響〉，《歌謠交響：許石創作與採編歌曲譜集》（臺北：蔚藍文化，2019）頁133至134。本文曲名沒有「憶」字，根據的是月鈴在女王唱片的唱片片心，曲名僅四字「鑼聲若響」。

2 ——黃裕元、朱英韶，〈唱片是壓出來的，許漢剑先生訪問錄之二〉，《百年追想曲：歌謠大王許石與他的時代》（臺北：蔚藍文化，2019）頁200。

3 ——洪芳怡與許朝欽（許石之子）通信，2022年8月5日。

4 ——《中國唱片製造公司等申請登記》（1953年11月9日），國家發展委員會檔案管理局藏，檔號：0042/F137.1/281/1/001。

5 ——引自許朝欽提供的林天來外孫周志堅的文章〈鑼聲若響～憶我的外祖父林天來先生〉，寫於2017年5月13。洪芳怡與許朝欽通信，2022年8月3日。

6 ——音樂學家徐玫玲認為《鑼聲若響》曲調是受歌仔戲影響，又欲掙脫影響的五聲音階羽調式，見徐玫玲，〈許石初探 寄安平的民歌縈響〉，《五線譜上的許石》（新北：華風文化，2015）頁126。但我以為全曲為西洋自然小音階，以小調一級和弦音為旋律骨幹音，每小節首拍都是和弦音，大部分的正拍也是和弦音，與歌仔戲或傳統音樂大異其趣。再說，歌仔戲也不興連續附點的作法。

7 ——月玲演出過的臺語片尚有《半路夫妻》、《小情人逃》、《孤兒怨》、《小燕流浪記》，其中《小燕流浪記》她是童星以外的第二女主角。這幾部與《心酸酸》全都是家庭倫理劇。

1-5 〈黃昏嶺〉臺灣、上海、日本黃金交會處，紀露霞綻放的柔韌風采

1 ——紀露霞口述，〈唱片電影唱出歌壇高峰〉頁120。1957年夏季始，關於紀露霞的報導或是她駐唱歌廳的廣告都會特別標註她「由港載譽返臺」。如《幕後主唱人…紀露霞》，《攝影新聞》1957年9月27日二版：《碧雲天》夜總會廣告，《聯合報》1957年9月11日二版。

2 ——紀露霞口述，〈廣播開啟繽紛的人生〉頁32。戰後初期播放的都是「進口」的上海流行音樂盤唱片，見王鼎鈞，〈回憶錄四部曲之四〉（臺北：爾雅，2009）頁57，轉引自林平，〈戰後初年臺灣廣播事業之接收與重建（1945─1947）：以臺灣廣播電臺為中心〉，《臺灣學研究》第八期，（2009年12月）頁35。

3 ——「銀嗓子歌后姚莉與寶島歌后紀露霞相見歡」，2012年12月，https://www.youtube.com/watch?v=lQKb3v.N58UA（最後瀏覽日期2022年10月4日）。

4 ——鳳磬，〈影歌雙棲的紀露霞 追尋自己的生命之歌〉，《聯合報》1958年12月4日六版。

5 ——紀露霞口述，〈唱片電影唱出歌壇高峰〉頁120至121。

6 ——《許秀美 一朵小花》，《經濟日報》1968年11月26日八版：徐登芳，〈轉落人間的天籟～寶島歌后〉紀露霞〉頁202。

7 ——洪芳怡，〈拼貼、拉鋸與異變：上海流行音樂發展〉，《上海流行音樂（1927/49）：雜種文化美學與現代性的建立》（臺北：政大出版社，2015）頁159。

8 ——《外國人及華僑投資審議會昨核准》，《徵信新聞》1996年2月10日四版。

9 ——《歌樂啟事》，《聯合報》1957年6月11日一版。

10 ——「日本コロムビア：Ａ・後標準盤(1945.12)」，http://78music.jp/（最後瀏覽日期 2022 年 10 月 6 日）。

11 ——紀露霞長期在碧雲天和新南陽兩個歌廳演唱國語曲，與上海歌廳一樣接受點唱。她也參與廣播晚會、勞軍、義演，也是唱國語歌。比如〈社教運動週昨晚開幕〉，《聯合報》1957 年 11 月 13 日三版；《中廣猜謎晚會 節目新奇精彩》，《聯合報》1958 年 1 月 25 日二版；〈碧雲天〉廣告，《聯合報》1957 年 10 月 5 日二版；〈新南陽〉廣告，《聯合報》1959 年 6 月 13 日五版。紀露霞也很喜愛英文歌，曾經在美軍俱樂部演唱，見紀露霞口述，〈唱片電影唱出歌壇高峰〉，頁 118 至 119。

12 ——最佳例子是她為麗歌唱片灌唱的《臺灣旅行 難忘的臺灣旋律》專輯，紀露霞以流利日語介紹並演唱歌曲。

1-6 〈媽媽我也真勇健〉與升斗小民一起，唱了大氣霧出來

1 ——文夏自述，《亞洲唱片時代》（文夏唱/暢遊人間物語）頁 34 至 37。

2 ——文夏自述，《文夏音樂全紀錄大事紀》，《文夏唱/暢遊人間物語》頁 173 至 174。

3 ——〈各地簡訊〉，《民聲日報》1958 年 6 月 9 日五版。

4 ——〈文化社訊〉，《聯合報》1958 年 11 月 9 日五版。

5 ——〈名歌唱家文夏春節在竹獻唱〉，《民聲日報》1960 年 1 月 26 日二版。

6 ——「為呈報二月十八日收聽紀錄及各電臺尚有播放禁曲事」（1959 年 3 月 14 日），「交通部南部廣播監聽站說明鳳鳴電播放禁歌一案」（1959 年 4 月 4 日）。「為依據會議決議電送」「禁播禁唱歌曲暫定名單」（1959 年 5 月 29 日），《各電臺違播禁唱歌曲》，國家通訊傳播委員會，檔號：AA630000 000000H/0048/090307189/001/002。

7 ——《日語唱片嚴禁播唱》，《中華日報》1956 年 4 月 21 日四版。

8 ——「為查禁日本軍歌等一案 請查希遵照辦理由」（1961 年 7 月 11 日），〈取締地下灌製唱片廠案〉，文化部藏，檔號：0070/T1010/R30004。

9 ——「糾正日調喜語流行歌曲泛濫案」（1960 年 11 月 10 日），〈各電臺違播禁唱歌曲〉，國家發展委員會檔案管理局藏，檔號：AA63 0000000H/0049/090307189/002/0001/006。

10 ——譯詞引自陳鈺銘，〈「日本流行歌」在臺灣的傳播〉，《熟悉的異國之聲——「日本流行歌」在臺灣的傳唱》（國立政治大學臺灣史研究所碩士論文，2011）頁 156。

11 ——文夏自述，《文夏音樂全紀錄大事紀》頁 174。

12 ——不著撰人，《臺灣事情 昭和十二年版》（臺北：臺灣時報發行所，1937 年）頁 49；轉引自陳鈺銘，〈「日本流行歌」在臺灣的傳播〉頁 92。

13 ——洪芳怡，〈大時代中的小清新之歌：郭雨賢〉，《曲盤開出一蕊花：戰前臺灣流行音樂讀本》頁 170。

14 ——〈漲價技術欠佳〉，《聯合報》1960 年 3 月 30 日五版。

15 ——莊啟勝在其編曲目錄第 99 條中記錄此曲編曲於 1960 年 7 月 31 日，警備總部在次年 7 月 21 日就發出前述禁令，見「為查禁臺語「媽媽我也勇健」歌曲請查照辦理由」（1961 年 7 月 21 日），《總卷查禁歌曲舞蹈》，教育部，國家發展委員會檔案管理局藏，檔號：0050/531.11/A1/0001/2。

16 ——「代電·查禁臺語歌曲『媽媽吾也勇健』」（1961年8月2日），〈查禁圖書〉，國家發展委員會檔案管理局藏，AA0912000000E0049/526/1/0001/045。

17 陳和平，《臺灣歌謠的故事（第一部）》（新北：麒文形象設計，2012）頁254。轉引自黃裕元，〈從唱片史料探索「寶島歌王」文夏的巨星十年（1957至1967）〉頁282。

1-7 〈南京／南都夜曲〉 紅塵唱盡·世事不過紙雲煙

1 ——歌詞引自首版歌詞單。

2 ——在張邱東松1948年出版的《臺灣流行歌集》裡，此曲以〈南京小曲〉列於目錄中，但內頁樂譜上的曲名又是正確的，不知與前一年二二八事件是否相關，但「南京」二字不變，無心之誤也有可能。

3 郭玉蘭生平，參考 http://www.wikiwand.com/zh-tw/ 郭玉蘭（最後瀏覽日期2022年7月27日）。一般而言維基百科或網路資料須謹慎以對，然而這一篇顯然是由與郭玉蘭十分親近的人編纂而成，放上了她少女時期照片、生卒日期、學經歷，令人驚喜。

4 ——臺灣總督府職員錄系統，http://who.ith.sinica.edu.tw/（最後瀏覽日期2022年7月27日）。

5 ——〈無憂花〉聲音檔案收錄在拙著《曲盤開出一蕊花》隨附CD，曾有研究者以為名為「玉葉」或「郭玉葉」的歌手是郭玉蘭，比如王櫻芬〈作出臺灣味：日本蓄音器商會臺灣唱片產製策略初探〉《民俗曲藝》第182期，2013年，頁40。然而聲線和音質相差太多，是同一人的可能性極低。

輯二 青暝不接還是要唱歌

2-1 〈孤戀花〉 楊三郎、白先勇、周添旺的多重糾葛

1 ——歌詞參考楊三郎手稿，見〈孤戀花〉，《臺灣歌謠創作大師 楊三郎紀念專輯》（新北：臺北縣立文化中心，1992）頁26。歌詞中以「ㄆ」代替聲字，沿襲的是日治時期流行歌詞的寫法。

2 ——楊三郎紀念專輯和曲譜集都認為〈孤戀花〉創作時間是1957年，然而1953年出版的《標準大戲考》已經收錄了這首歌，同年登記發行唱片的中國唱片廠也由歌手美美灌錄了這首歌，因此創作年代必定早於1953。

3 ——白先勇，〈我寫「孤戀花」〉，《青春蝴蝶孤戀花》（臺北：遠流，2005）。

4 ——洪芳怡〈抒情的商業節奏：周添旺〉，《曲盤開出一蕊花：戰前臺灣流行音樂讀本》（新北：臺北縣立文化中心，1992）頁22至23。

5 ——〈孤戀花〉，《臺灣歌謠創作大師 楊三郎作品集》（新北：臺北縣立文化中心，1992）頁226至228。

2-2 〈安平追想曲〉 一則音樂故事的演化傳奇

1 ——歌詞引自黃裕元編著，《安平追想曲》，《歌謠交響：許石創作與採編歌謠曲譜集》頁40至43。

2 ——黃裕元、朱英韶，〈初中音樂教師〉，《百年追想曲：歌謠大王許石與他的時代》頁66。

3 ——許朝欽，〈父親的音樂作品〉，《五線譜上的許石》，頁90。

4 ——研究者對現有說法的整理見陳嘉鴻，〈陳達儒詞作的內容意涵〉，《陳達儒臺語流行歌詞研究》（臺南大學國語文學系中國文學碩士在職專班，2022），頁127至130。

5 ——《太王唱片》，《民聲日報》1968年12月18日八版。

6 ——黃信彰，〈許石音樂形象的建構與再造〉，《歌聲若響：許石的文化認同與形象建立（1946-2022）》（政治大學歷史學研究所，2022）頁114至115。

7 ——黃信彰，〈許石音樂形象的建構與再造〉，頁117至119。

8 ——吳國禎在〈臺灣歌謠「安亞追想曲」的流布與根源初考〉（《古典、現代與庶民重層景觀2007臺灣文學學術研討會論文集》臺南科技大學，2007）一文中，誤將〈安平追想曲〉的創作年代，與越戰時期美軍來臺產生許多混血兒混為一談。這首歌的曲寫於1947至1948年，詞寫於1951年，根據研究者陳中勳整理賽珍珠基金會臺灣分會檔案的混血兒出生年統計，1952年才有第一個父親是美軍的混血兒，1955年後人數大幅上升，1959年為員外人數高峰。見〈混血兒的誕生…命運交織的治外法權〉《亞美混血兒、亞細亞的孤兒：追尋美軍在臺灣的冷戰身影》（交通大學社會與文化研究所碩士論文，2015）頁66至67。

2-3 〈春花望露〉 雪花與夜霧的漫長等待

1 ——歌詞引自呂訴上編著，《標準大戲考》頁內1。

2 ——〈臺灣歌謠戲曲 定十八台演唱〉，《聯合報》1969年4月7日五版。這則報導中，特別標明了演出曲目的作曲者，其中〈春花望露〉寫的就是江中清。

3 ——劉國煒訪談李靜美，2022年9月24日。

4 ——石計生，〈發現新紀露霞歌曲：訪談臺灣歌謠「春花夢露」作曲家林平喜之子林辰雄〉，2012年4月5日。見「後石器時代The Postone Era」，http://cstone.icbt wt/?p=437（最後瀏覽時間2022年10月3日）。

5 ——許石的中國唱片與陳秋霖的勝家唱片是同時提出申請的。現今可見的公文檔案併為一份，申請時間為1953年，很可能是先發行唱片，才去登記經營許可。見〈中國唱片製造公司等申請登記〉（1953年11月9日），國家發展委員會檔案管理局藏，檔號：0042/F137.1/281/1/001。

6 ——《臺灣流行歌的發祥地》頁96。

2-4 〈南都之夜〉 不唱「建設真自由」，改唱「我愛我的妹妹啊」

1 ——歌詞引自《最新流行歌集》（臺北：大王唱片社，1958），許朝欽提供。

2 ——見黃裕元、朱英韶，〈回鄉的吊床王子〉，《百年追想…歌謠大王許石與他的時代》頁57。

3 ——《梅花歌舞劇團》，《中華日報》1946年2月16日五版；〈華麗樂舞團〉，《民報》1946年10月4日三版；隋戰先，〈民謠作曲家許石〉，《民聲日報》1967年11月15日三版。

4 見黃裕元、朱英韶，〈許石百年大事紀〉，《百年追想起：歌謠大王許石與他的時代》，頁243⋯；「玫瑰古蹟（蔡瑞月舞蹈研究社）」網站 https://www.dance.org.tw/ 關於我們 about-us，蔡瑞月舞蹈研究社年表（最後瀏覽日期2022年9月12日）；石計生，〈王者流行之聲：文夏臺灣歌謠跨界／跨語翻唱曲的社會文化意義探究〉，科技部補助專題研究計畫成果報告 期末報告，105年8月1日至106年7月31日，頁8。

5 石計生，〈王者流行之聲：文夏臺灣歌謠跨界／跨語翻唱曲的社會文化意義探究〉，頁8。

6 歌詞引自黃裕元編著，〈新臺灣建設歌〉，《歌謠交響：許石創作與採編歌謠曲譜集》，頁14至15。

7 劉國煒，〈憶：做唱片教唱歌的許石先生〉，《五線譜上的許石》，頁182。

8 吳聰敏，〈臺灣戰後的惡性物價膨脹（1945-1950）〉，《國史館學術集刊》第十期（2006年12月1日）頁129至159。

9 比如《臺灣歌謠滄桑史》，微微笑廣播網，http://radio.smicradio.com/xw/literature-info.aspx?id=143（最後瀏覽日期2022年9月12日）。

10 楊三郎，〈介紹許石之經歷〉，《新臺灣流行歌 臺灣爵士歌選 楊三郎、許石、作曲集》，臺北：楊三郎出版，1949年6月；《廣播節目》，《民報》1946年10月4日三版；《華麗樂舞團》，《民報》1946年10月5日四版；《梅花樂劇團》，《民報》1946年11月9日一版。

11 《許西〔斯〕新作》，《中華日報》1947年2月17日三版；《梅花樂劇團》，《中華日報》1947年2月17日四版；白玲、飛月、京衣，〈誕生週年的日子〉，《中華日報》1947年2月21日四版。

12 黃裕元、朱英韶，〈初中音樂教師〉，《百年追想起：歌謠大王許石與他的時代》，頁63。

13 見許石，《許石曲譜集 第一集》（臺北：許石發行，1966）頁2。許朝欽提供。

2-5 〈望你早歸〉以淚水淬釀的一罈溫柔

1 歌詞引自〈望你早歸〉手稿樂譜，《臺灣歌謠創作大師楊三郎紀念專輯》頁16。

2 楊三郎自述，〈楊三郎生平大事記·回憶錄〉，《臺灣歌謠創作大師 楊三郎紀念專輯》頁69；鄭恆隆、編者，〈少年篇〉，《臺灣歌謠創作大師 楊三郎》頁9；楊三郎，音樂人口述歷史，臺灣流行音樂資料庫（https://www.pmdb.org.taipei）

3 楊三郎自述，〈楊三郎生平大事記·回憶錄〉，《臺灣歌謠創作大師 楊三郎紀念專輯》頁69。內中年代有誤謬。

4 見楊三郎回憶錄手稿，國立傳統藝術中心臺灣音樂館典藏。此曲創作年分也以此為準。其中寫「中央廣播電臺」，實際上1946年時該電臺稱作「臺灣廣播電臺」。

5 根據歌手紀露霞對此曲創作過程的理解。長短句又無押韻讓楊三郎感到苦惱，樂隊中另一位樂師、也是歌手李靜美的父親提供協助，貢獻了樂曲中段「那是黃昏月娘欲出來的時」的旋律。見《寶島歌后紀露霞與〈望你早歸〉的故事》，劉國煒訪談拍攝，2019年11月30日，https://www.youtube.com/watch?v=gp99GVhnZA（最後瀏覽日期2022年8月21日）。

6 見《寶島歌后紀露霞談望你早歸及楊三郎老師》，劉國煒訪談拍攝，2019年11月30日，https://www.youtube.com/watch?v=OQ5j6nUya8（最後瀏覽日期2022年8月21日）。

7 出處同前註，但紀露霞對於初次出現口白的唱片記憶有誤，實際上她在鳴鳳唱片錄唱時並未唸口白。

8——「寶島歌后紀露霞與愛你早歸的故事」：「臺灣名人堂2017-07-23寶島歌后紀露霞」，臺視專訪第28屆金曲獎特別貢獻獎得主紀露霞，https://www.youtube.com/watch?v=GJo5aIEbQ（最後瀏覽日期2022年8月22日）。

2-6 〈蝶戀花〉 洪一峰少年老成的溫柔起點

1——歌詞引自大聲音樂歌謠研究會主編，〈蝶戀花〉，《臺灣廣播流行歌集》（高雄：卓著，2010）頁14。

2——卓著出版社編輯部，〈洪一峰大事紀〉，《峰采一生‧創作全紀錄》（臺北：卓著）頁29

3——洪一峰傳記中提到1944年常在新公園等地街頭表演，以小提琴與吉他演奏為主，也會自彈自唱。見洪一峰等口述，李瑞明執筆，〈歌唱生涯的發端〉，《思慕的人──寶島歌王洪一峰與他的時代》（臺北：前衛，2016）頁45至46。紀露霞回憶她剛踏入音樂圈時，是在洪一峰兄弟的廣播電臺節目表演，當時洪一峰以伴奏為主，很少開口。見紀露霞口述，〈廣播開啟繽紛的人生〉頁39。

4——邱婉婷，〈附錄五 洪一峰大事紀〉，《寶島低音歌王洪一峰：一場追尋之旅》（臺北：唐山出版社，2013）頁184至186。

5——紀利男口述，蕭淑貞、吳明德撰，〈北二專藝、恩師指導〉，《音樂人生：紀利男生命的交響樂章》（臺北：財團法人中華民俗藝術基金會，2017）頁50至51。

6——黃裕元、朱英韶，〈回鄉的吊床王子〉頁60。

7——見楊三郎回憶錄手稿。

8——文夏自述，〈出生與求學〉，《文夏唱／暢遊人間物語》頁26至29；〈亞洲唱片時代〉，《文夏唱／暢遊人間物語》頁33至35。

9——〈洪一峰大事紀〉，《峰采一生》頁15。

2-7 〈港都夜雨〉 沒有說出口的，永遠比說出口的更多

1——歌詞參考〈港都夜雨〉，《臺灣歌謠創作大師 楊三郎作品集》頁28。書中把最後三字誤為「暝」。

2——這個即奏是1953年楊三郎手稿上的標註，見《臺灣歌謠創作大師 楊三郎紀念專輯》頁18。

3——據說經過為〈桃花泣血記〉、〈補破網〉作詞的歌壇老手王雲峰的指點。杜文靖《我所知道的楊三郎──為楊三郎紀念研討會而寫》《臺灣歌謠創作大師 楊三郎紀念專輯》頁91。

4——這個描述來自同名電影廣告詞，見〈港都夜雨〉，《聯合報》1957年12月26日。

5——杜文靖《我所知道的楊三郎──為楊三郎紀念研討會而寫》頁91。

6——《黑松汽水流行歌競賽大會》，《中華日報》1949年7月23日五版。

7——林長順，〈臺灣百年金曲〉，《中央日報》2000年10月23日十八版。

8——〈港都夜曲〉最早灌錄過的七十八轉唱片，應該還有許石的學生顏華在歌樂唱片的版本。參見張喻涵，〈洪一峰生平及其作品〉頁26。

9 —— 劉衛莉，〈齊秦為臺灣民謠尋根　嘗試以搖滾方式詮釋老歌獲得認同〉，《聯合報》1994年10月14日三十七版。

10 —— 唱片資料由朱約信（朱頭皮）提供。

2-8 《夜半路燈》 許石炙熱酣暢的歌聲背後，有著溫柔守護的身影

1 —— 歌詞引自《最新流行歌集　許石作曲集第一冊》。

2 —— 黃裕元編著，〈夜半的路燈〉，《歌謠交響：許石創作與採編歌謠曲譜集》頁83至86。許石的曲譜集確實稱這首歌為「夜半的路燈」，但是女王唱片發行的輕音樂與演唱曲都以《夜半路燈》為名。

3 —— 許朝欽，《出生臺南　日本求學　結婚成家》，《五線譜上的許石》頁33。

4 —— 洪芳怡，〈抒情的商業節奏：周添旺〉，頁221。

5 —— 黃裕元、朱英韶，〈唱片界的大王〉，《百年追想曲：歌謠大王許石與他的時代》頁77。

6 —— 黃裕元、朱英韶，〈唱片是壓出來的，許漢釗先生訪問錄之一〉，頁203。

7 —— 黃裕元、朱英韶，〈困境中的「滾石」：許石女兒訪問錄之二〉，《百年追想曲：歌謠大王許石與他的時代》頁208。

8 —— 許朝欽，《出生臺南　日本求學　結婚成家》，頁33。

9 —— 許朝欽，《出生臺南　日本求學　結婚成家》頁32至33。

10 —— 黃裕元、朱英韶，〈困境中的「滾石」：許石女兒訪問錄之一〉頁208。

11 —— 黃裕元、朱英韶，〈舞臺上的「寶石」：許石女兒訪問錄之二〉頁211。

12 —— 許朝欽，《出生臺南　日本求學　結婚成家》，頁33。

2-9 《飄浪之女》 沉靜美少年文夏，與臺語歌全盛時期的第一步

1 —— 歌詞引自徐登芳，《沒有休止符的音樂人生　國寶歌王　文夏》，《文夏唱／暢遊人間物語》頁222。

2 —— 原曲名為「飄」，文夏曾說後來用「漂」只是因為筆劃較少。文夏自述，《亞洲唱片時代》頁40。

3 —— 文夏自述，《亞洲唱片時代》頁38。

4 —— 文夏自述，《亞洲唱片時代》頁172。如果說歌曲寫於高一，文夏入學時登記年齡是十九歲，入學年份為1947，那麼《飄浪之女》生成時間應是1948至1949年。學籍資料由劉國煒提供。《文夏音樂全紀錄大事紀》

5 —— 文夏自述，《臺語電影時期》頁89至102。

6 —— 文夏自述，《亞洲唱片時代》頁37。

7 —— 文夏自述，《出生與求學》頁14。

2-10〈賣肉粽〉塵埃裡的動人微光

1——歌詞引自南國音樂歌謠研究會張邱冬松編著，〈賣肉粽〉，《臺灣流行歌集》（臺北：惠光，1948）頁16。資料由徐登芳醫師提供。

2——一般都以「張邱東松」，包括他女兒、孫女受訪用字亦是如此，只有他出版的曲譜集中用「張邱冬松」。

3——呂訴上，《臺灣流行歌演變代表作下》，《聯合報》1954年4月23日六版。

4——呂訴上記下了1950年代演唱這首歌的歌詞，不是後人唱的「阮是十三囡仔擔」，而是「十六」，呂記上，〈臺灣流行歌演變代表曲（下）〉，《聯合報》1954年4月23日六版。張邱東松的女兒張志貞也認為應是十六，張邱東松詢問收酒矸的瘦小孩子年齡，發現他已十六歲卻長不大，應宣家境貧困所致，見施美惠，〈張邱東松　詞曲抒發市民心聲〉，《聯合報》2000年9月23日三十二版。

5——《文化消息》，《公論報》1948年5月6日三版：轉引自馬非白，〈被遺忘的歷史　禁唱「收酒矸」掀起戕害臺語歌曲惡風〉，想想論壇2019年10月13日，https//www.thinkingtaiwan.com/content/7910（最後瀏覽日期2022年8月9日）。

6——《收酒矸》，《臺灣流行歌集》頁14。

7——《中華日報》1949年7月23日五版。

8——此片連片目都未留，只有蛛絲馬跡證實真有此片。一為曾仲影保留了1957年與電影公司的合作契約書，片名為《收酒矸》。二為報上有提及臺語片紅星白虹拍完《收酒瓶》一片，指的應是《收酒矸》。見劉秀庭，〈導演製作譜新曲〉，《曾仲影的音樂生涯》（宜蘭：宜蘭傳藝中心，2002）頁29；鳳磐，〈白虹拍戲忙〉，《聯合報》1960年2月14日六版。

9——探戈的說法，見記者施美惠採訪張邱東松女兒張志貞的報導，〈張邱東松　詞曲抒發市民心聲〉，《聯合報》2000年9月23日三十二版。「慢板」一詞出自他所編《臺灣流行歌集》中〈賣肉粽〉樂譜。

10——《張邱冬松廿五出殯》，《民聲日報》1960年7月23日二版。

11——《廣播節目表》，《臺灣日日新報》1936年5月12日六版、1937年5月24日四版、1942年11月17日三版。

12——此部門成立是為徵集與整理臺灣樂器，並改良樂器，但半個月後，張邱東松以身體狀況為由暫停樂譜發表計畫，也不掛名音樂部主任。見〈本報音樂研究部的成立〉，《廣播節目》第五十七期二月號上卷（1938），s頁19；〈風月報俱樂部部告〉，《風月報》58期2月號下卷（1938）無頁碼。

13——南國音樂歌謠研究會張邱東松，《臺灣流行歌集》，臺北：惠光出版社，1948。

14——《廣播節目》，《中華日報》1948年4月14日四版、4月28日三版、5月5日三版、5月8日第三版、5月29日三版等。

15——《風流寡婦》，《民聲日報》1950年2月11日五版。

16——王月霞拜師戰前歌手林氏好之女林香芸，兩人後來成立「芸霞歌舞團」，即藝霞歌舞團之前身。

17——《南國音樂歌舞團　蓬萊少女實驗歌舞團　聯合公演》，《民聲日報》1953年2月24日六版。

18 ——王維真，〈《臺灣音樂故事回響篇》張邱東松精通中西樂〉；王維真，〈《臺灣音樂故事回響篇》張邱東松作品膾炙人口〉，《聯合報》1989 年 6 月 8 日二十八版；施美惠，〈張邱東松 詞曲抒發市民心聲〉；丘秀芷，〈記憶中的歌手 3 之 1 市井代言人張邱東松〉，《中國時報》2006 年 12 月 22 日七版；

19 ——〈風流寡婦〉，《民聲日報》1950 年 2 月 11 日五版。

20 ——張志貞就是楊三郎「黑貓歌舞團」的著名成員白蘭，這個說法來自邱坤良〈邱坤良專欄：華麗登場‧情慾落幕‧紀念白明華和她的年代〉，《聯合報》1992 年 8 月 19 日二十四版）。杜文靖也曾表示，白蘭在黑貓歌舞團中與另一名成員俊談戀愛（《我所知道的楊三郎》，為楊三郎紀念研討會而寫），頁 90。

年 7 月 14 日）和小野〈收酒矸的年代〉，《新新聞》2016

21 ——馬錫源，〈姊妹搭檔演來輕鬆〉，《聯合報》1968 年 11 月 25 日七版；戴獨行，〈小白兔小鶯歌珍貝姊妹 月底出國〉，《聯合報》1971 年 7 月 28 日九版；佩瑄，〈小白兔張鳳翔新改藝名大展舞藝〉，《臺灣電視週刊》八百一十期，1978 年 4 月 16 日，頁 32 至 33。

輯三 市井街聲趁食人

3-1 〈菸酒歌〉一二三八後，戒嚴不戒煙

1 ——歌詞引自呂訴上編著，〈煙酒歌〉，《標準大戲考》頁 98。

2 ——張邱東松戰後考進臺北市女中擔任音樂教師，見施美惠，〈張邱東松詞曲抒發市民心聲 精通中西樂器〉，《聯合報》2000 年 9 月 23 日三十二版。

3 ——〈寶島罐裝煙 今起發售〉，《聯合報》1953 年 12 月 25 日五版。

4 ——同前註。

5 ——〈調整菸酒價格〉，《民聲日報》1949 年 2 月 24 日三版；〈嚴格執行省煙限價 當局徹查香煙市場〉，《聯合報》1951 年 10 月 30 日六版。

6 ——歌詞引自呂訴上編，〈賣菸姑娘〉，《標準大戲考》頁 100。

7 ——〈我們聚生命河邊〉，《頌主新歌》（香港：浸信會文字中心，1973）頁 410。作者為美國詩人兼基督教聖詩作者羅伯勞禮（Robert Lowry）。

8 ——范雅鈞，〈戰後臺灣菸酒公賣局及其檔案簡介〉，《檔案季刊》第十一卷第三期（2012 年 9 月），頁 23 至 24。

9 ——「臺灣省菸酒公賣局香蕉牌香菸盒」，國立臺灣歷史博物館網，https://collections.nmth.gov.tw/CollectionContent.aspx?a=1328&no=2003.017.0328（最後瀏覽日期 2022 年 10 月 16 日）。

10 ——「軍菸與菸盒標示史料」，財政部財政史料陳列室，http://museum.mof.gov.tw/ct.asp?xItem=3737&ctNode=38&mp=1（最後瀏覽日期 2022 年 10 月 16 日）。

3-2 〈獎券那着你敢知〉 以愛國為名的全民發財夢

1 ——歌詞引自臺灣歷史博物館「臺灣音聲一百年」網站，文中「彼敢也未曉來起西洋房」誤登為「彼得也未曉來起西洋房」。

2 ——〈愛國獎券今日發售 特獎獨得二十萬元 本月卅日在中山堂開獎〉，《中央日報》1950 年 4 月 11 日五版。

3 —何凡，〈埶上拾零〉，《聯合報》1956年8月29日六版。

4 —何凡，〈愛獎所得放餘〉，《民聲日報》1953年3月28日三版。

5 —〈臺北風情畫 衡陽街頭的三多之一〉，《聯合報》1951年9月23日七版。

6 —〈愛國獎券不宜嚴止〉，《聯合報》1962年7月6日三版。

7 —何凡，〈勸購獎券歌〉，《聯合報》1955年8月21日六版。

8 —呂訴上，〈臺灣流行歌演變代表曲〉，《聯合報》1954年4月23日六版。

9 —歌詞參考何凡，〈勸購獎券歌〉，《聯合報》1955年8月21日六版。

10 —蔡鵬洋，〈愛國發財 全在小小一張紙 愛國獎券·風光三十年（上）〉，《聯合報》1980年4月10日十二版。

11 —參考 1950 年 4 月 11 日愛國獎券發售首日《中央日報》與《民聲日報》零售價。

3-3 〈人客的要求〉 如何讓人又哭又笑又難為情，文夏很懂

1 —〈治安當局整飭風化 限制酒家女侍名額〉，《民聲日報》1948年9月27日四版。

2 —陳培豐，《臺語流行歌全盛期和日本因素》，〈歌唱臺灣：連續殖民下臺語歌曲的變遷〉（臺北：衛城，2020）頁227至228。

3-4 〈孤女的願望〉 少女陳分蘭獻給阿伯阿姐們的自我救贖之歌

1 —這個錯誤很常見，顯然經過刻意操作，陳分蘭的維基百科、Youtube 裡她的歌曲說明都採取這樣的說法。晚期如中國時報上〈再回錄 音室睽違歌壇 17年〉（1992年4月16日十七版）寫的是九歲，早期的年齡言稱則紛亂隨意，如《藝壇零訊》（《聯合報》1963年1月17日七版）、蘇琨煌，〈臺灣雲雀陳分蘭 日本歌壇試新聲〉，《聯合報》1964年12月8日八版；〈歌星陳分蘭明日返臺〉（《聯合報》1965年2月20日七版。此外，電影《孝女的願望》宣傳小冊中引用《聯合報》文章〈「臺灣美空雲雀」陳分蘭〉（童羽），1965年2月27日十三版），一樣把陳分蘭年齡報小了。

2 —《孤女的願望》終奪冠 成功臺灣雲雀陳分蘭，《徵信新聞報》1961年8月7日七版。

3 —《孤女的願望》，《徵信新聞報》1961年7月13日三版。

4 —本色演員與明星形象的討論，參見周慧玲，〈不只是表演：明星過程、性別越界與身體表演──從張國榮談起〉，《戲劇研究》（國科會人文處補助創新學術期刊）第三期（2009年1月1日），頁221-224。

5 —馬世芳，〈孤女的願望是什麼呢？〉，《小日子》no.79，見 https://oneblikday.com.tw/【馬世芳】孤女的願望是什麼呢/（最後瀏覽日期 2023年3月29日）

6 —周馥儀，〈黨國加強管制下的民營廣播發展（1961-1967）〉，《戒嚴時期黨國控制下臺灣民營廣播之興衰（1952-1987）》（臺灣大學歷史學研究所博士論文，2018）頁132。

7 —鳳磐，〈看「孤女的願望」〉，《聯合報》1961年7月21日八版。

3-5 〈懷念的播音員〉 洪弟七、洪一峰和郭金發的翻唱與翻唱的翻唱

1 江健男，〈當年唱紅「懷念的播音員」老歌手洪弟七隱身二林〉，《聯合報》2009年2月23日C2版。

2 周璇儀，〈黨國加強管制下的民營廣播發展（1961-1967）〉，頁103至105。

3 〈投縣三位省議員落選人 控告當選人賄選〉，《民聲日報》1963年5月17日四版。

4 〈低音歌王洪棣柒灌四張唱片〉，將於春節前後發行，《民聲日報》1963年1月15日五版。

5 〈放送頭歌舞團〉 將赴各地演出〉，《民聲日報》1962年7月14日二版。

6 〈慰問新軍鼓勵士氣〉，《民聲日報》1950年3月13日四版；郭麗娟，〈離別的月臺票：當保年輕心境的洪弟七〉，《源雜誌》一五三期（2005年78月），頁5。

7 〈放送頭歌舞大會〉，《民聲日報》1962年8月10日六版；〈低音歌王洪棣柒灌四張唱片，將於春節前後發行〉，《民聲日報》1963年1月15日五版；陳和平，〈臺語紅歌星—洪弟七〉，《中華日報》1965年7月29日十版。

8 沈政男，〈臺灣的法蘭克永井、一代寶島低音歌王—郭金發〉，《關鍵評論網》2016年10月12日，http://www.thenewslens.com/article/51085（最後瀏覽日期2022年10月30日）。

3-6 〈鹽埕區長〉 禁歌與集體瘋狂獵奇交織而成的幻想曲

1 歌詞引自首版唱片封套背面。

2 黃裕元，〈閨怨、偷情、後壁溝〉，《臺灣阿歌歌》（高雄：向陽文化，2005）頁83。

3 劉南芳，〈臺灣歌仔戲引用流行歌曲的途徑與發展原因〉，《臺灣文學研究》第十期（2016年6月）頁158；賴崇仁，〈閩南語笑科劇特色分析〉，《臺灣閩南語笑科劇唱片研究》（逢甲大學博士論文，2015）頁452。

4 〈俚歌灌唱片，作曲知是誰 天使廠亂派名份，郭萬枝決挺控告〉，《聯合報》1964年3月1日三版；〈高雄地檢處查禁萬枝調，議員否認譜樂章，妨害名譽要呈吉狀〉，《聯合報》1964年3月14日三版；〈萬枝調唱片售出六千張，地檢處不相信〉，《民聲日報》1964年3月16日三版。

5 〈製售淫猥唱片 十六人涉嫌，萬枝調案提起公訴〉，《聯合報》1964年4月2日三版；〈「萬枝調」案偵結〉，《徵信新聞報》1964年4月2日六版。

6 〈萬枝調誨淫諸，鶯燕對口不堪入耳〉，《徵信新聞報》1964年3月1日七版。

7 〈鹽田區長影片景對引惱了鹽埕區，高市上演有了麻煩〉，《徵信新聞報》1964年8月4日八版。

8 〈天使唱片廠登記案〉（19630320-19690814），行政院新聞局，檔號：0072/T10101R10222。

9 「為高雄天使唱片廠出品共匪歌曲依法查禁並扣押其出版品」（1964年8月17日），〈出版物取締〉，《臺灣警備總司令部》，檔號：A39500000A/0053/B137.3/2/001/001。

10 〈萬枝調唱片，楊太朗等被判罰金〉，《徵信新聞報》1964年8月5日八版。

11 — 蕭喬尹，〈聽見 Blue 藍調中西樂團：老派爵士樂在臺灣之複製與傳播〉，「臺灣音聲 100 年」網站 https://audio.nmth.gov.tw（最後瀏覽日期 2022 年 11 月 4 日）。

12 — 由新加坡宇宙唱片發行，假借臺語歌手張淑美的名字。

3-7〈田庄／內山兄哥〉告別水牛與鋤頭，搖到臺北闖天下

1 — 郭麗娟，〈葉啟田專訪〉，《南方尋樂記 3 臺語流行音樂工作者訪談錄》（高雄市：高市文化局，2016）頁 6 至 7。

2 — 《電梘招考演員，秦羽昨來主持》，《聯合報》1963 年 8 月 17 日八版。

3 — 林藝斌，〈懷念的臺語歌星：黃西田 田庄兄哥〉，《聯合報》1996 年 5 月 20 日十七版。

4 — 黃裕元，〈臺語流行歌曲的傳播與發展〉，《戰後臺語流行歌曲的發展（1945～1971）》頁 99。

5 — 黃裕元，〈臺語歌壇與歌曲之分析〉，《戰後臺語流行歌曲的發展（1945～1971）》頁 161。

6 — 陳和平，《臺語歌圈》，《中華日報》1965 年 12 月 14 日七版。

7 — 林良哲，《來自臺中的歌聲：淺談五虎唱片》，《文化臺中》第四十二期（2021 年 1 月），頁 56 至 59。

輯四 看不破的愛

4-1〈苦戀歌〉飛蛾撲火後燃燒殆盡的複雜餘味

1 — 歌詞引自楊三郎曲譜手稿，見〈苦戀歌〉，《臺灣歌謠創作大師 楊三郎紀念專輯》頁 20。手稿只有第一節，本文引用的其餘歌詞採用《臺灣歌謠創作大師 楊三郎作品集》頁 18 的版本。歌詞中「偏」誤植為「篇」。

2 — 這首歌最早收入的曲譜集應是楊三郎編輯的《新臺灣流行歌專輯十歌選》楊三郎、許石作曲集，出版日期為 1949 年 6 月 1 日，徐登芳醫師收藏。歌曲寫下不久就風行起來的說法，來自《楊三郎回憶錄》。

3 — 包括海野武沙、脫線、歐雲龍的笑科劇唱片都用過〈苦戀歌〉曲調，見賴崇仁《臺灣閩南語笑科劇唱片研究》。

4 — 見「寶島歌后紀露霞談望茫早歸及楊三郎老師」，劉國煒訪談拍攝，2019 年 11 月 30 日，https://www.youtube.com/watch?v=OqC5JKn1Uya8（最後瀏覽日期 2022 年 8 月 21 日）。

5 — 何川，〈鼓土之鼓〉，《聯合報》1966 年 4 月 2 日十四版。同一篇文章又刊登在《影藝沙龍畫刊》第十一期（1959 年 8 月 1 日），頁碼未標。後由劉國煒提供。

4-2〈秋怨〉重新聆聽林英美媚如秋月的微涼歌聲

1 — 本曲歌詞依據楊三郎曲譜手稿，見〈秋怨〉，《臺灣歌謠創作大師 楊三郎紀念專輯》頁 27。

2 — 《林英美》，《三重唱片業、戲院、影歌星》頁 71。

3 — 《老牌歌星巫美玲將在夜巴黎演唱》，《經濟日報》1968 年 11 月 8 日八版。

4 ── 紀露霞，〈廣播開啟繽紛的人生〉頁52。

5 ── 黃裕元，〈臺語流行歌曲的傳播與發展〉，頁87。

6 ── 張喻涵，〈洪一峰生平及其作品〉，《洪一峰之音樂藝術研究》頁24。

7 ── 〈農民電臺舉行文夏音樂大會〉，《民聲日報》1959年7月2日二版；〈名歌唱家文夏春節在竹獻唱〉，《民聲日報》1960年1月26日二版；〈阿一笑劇歌唱大會〉，《聯合報》1960年12月5日八版。

8 ── 〈空總勞軍團昨在松山基地演出支援菲受災僑胞〉，《聯合報》1961年7月26日八版；〈天寒念賓苦 明星獻愛心 本報和市府舉辦義演 影劇歌星將登臺三天〉，《聯合報》1964年1月28日八版。

9 ── 林英美的電影活動集中於1965，包括參與《良心賊》的演出，還負責後代唱《懷念的播音員》、〈見君一面〉等。

10 ── 包括兒童樂園的「納涼晚會」、甬江飯店、臺北大歌廳、夜巴黎、宏聲歌廳。見〈納涼晚會〉，《中央日報》1960年8月1日八版；〈納涼晚會別具風味〉，《經濟日報》1967年5月29日十版；陳曼娜；〈林英美被甬江羅致〉，《經濟日報》1967年8月7日八版；〈臺北大歌廳〉，《經濟日報》1967年12月23日八版；

11 ── 〈秋怨〉，〈臺灣歌謠創作大師 楊三郎紀念專輯〉頁27。

12 ── 同前註。

13 ── 〈黑松汽水流行歌競賽大會〉，《中華日報》1949年7月23日五版。

14 ── 〈秋怨〉，《標準大戲考》頁98。

15 ── 楊三郎手稿有前奏與尾奏，但亞洲唱片錄音時可能怕過長，沒有間奏。

16 ── 〈秋怨〉，《標準大戲考》頁98。無獨有偶，1954年出版、天聲音樂歌謠研究會主編的《臺灣流行歌集》中的〈秋怨〉（頁24）也有相同歌詞可為佐證。

4-3 〈看破的愛〉 斷壁殘垣中唱出一樹桃花

1 ── 歌詞引自首版唱片歌詞單。

2 ── 見日本勝利唱片（2014年之後改名為株式会社JVCケンウッドビクターエンタテインメント）網站，https://www.jvcmusic.co.jp/-/Artist/A0001140.html（最後瀏覽日期：2022年11月20日）。

3 ── 莊啟勝，《莊啟勝編曲目錄（一）1957～1968》，手稿未刊本。資料由劉國煒提供。

4 ── 紀露霞口述，〈唱片電影唱出歌壇高峰〉頁99。

5 ── 洪芳怡訪談紀露霞，2021年8月12日。

6 —紀露霞口述，《廣播開啟繽紛的人生》頁34。

4.4 〈關仔嶺之戀〉 清甜如蜜的郊遊專屬情歌

1 —歌詞引自吳晉淮音樂手稿，為吳晉淮音樂紀念館內展出的五線譜。必須說明的是，此曲歌詞作者「許正照」的身分曾有過爭議，起因為臺南知名文人許丙下，後人在吳晉淮過世十一年後，出面宣稱許丙才是作詞者。但依據吳晉淮遺孀說法，1957年吳晉淮與警察朋友許明水、外甥陳行昌同遊關仔嶺，創作了曲調後由陳行昌填詞。「許正照」是陳行昌的筆名。文夏取自明水「正」是陳行昌日文名字的漢字寫法，也表示吳晉淮出生於大正五年，照是他昭和年間回國。早期歌本曾印「許正照」，後來沿用「許正照」。文夏對此事的了解與吳夫人相同，本文亦採信這個說法。見郭麗娟，〈吳晉淮──高瑜鴻女士專訪〉，《南方尋樂記1 臺語流行音樂工作者訪談錄》（高雄市：高市文化局，2015）頁6至8。

2 —黃裕元，〈苦工中的修練〉，《百年追想曲：歌謠大王許石與他的時代》頁50。

3 —郭麗娟，〈吳晉淮──高瑜鴻女士專訪〉，頁2；黃裕元，〈東京演藝之路〉，《百年追想曲：歌謠大王許石與他的時代》頁53；許丙，〈鄭重介紹旅日名聲樂家吳晉淮先生〉，《旅日華僑吳晉淮先生歸國首次大公演》節目單，1957年4月18至19日。節目單由許朝欽提供。

4 —黃裕元，〈苦工中的修練〉頁50。

5 —郭麗娟，〈吳晉淮──高瑜鴻女士專訪〉頁3。

6 —引自吳晉淮回到臺灣時，許石為他主辦的歸國公演節目上，許丙丁所寫的介紹文。〈鄭重介紹旅日名聲樂家 吳晉淮先生〉。資料由許朝欽提供。

7 —此張唱片無編號，與艷紅合唱。大王唱片管絃樂團伴奏。見徐登芳〈從臺南文化名產《安平追想曲》談臺灣「音」雄許石78轉留聲機唱片作品〉，《五線譜上的許石頻道》。

8 —《旅日華僑聲樂家吳晉淮應邀返國，日內將在南市演唱》，《聯合報》1957年4月16日五版；《旅日華僑音樂家吳晉淮一行蒞屏東公演》，《民聲日報》1957年4月24日五版，頁146。

9 —黃裕元，《音樂會興鼓吹》，《百年追想曲：歌謠大王許石與他的時代》頁90、92。

4.5 〈心所愛的人〉 從三個歌詞版本，揭露文夏收服人心的祕密

1 —歌詞參考亞洲唱片 ATS131《文夏懷念的名歌第1集》封套背面歌詞。出版於1968年，是十年前發行過的錄音重新出版而非重錄。

2 —黃裕元，〈從唱片史料探索「寶島歌王」…文夏的巨星十年（1957-1967）〉頁280至282。

3 —《百代新片上市》，《香港華僑日報》1951年6月24日。

4 —依據文夏接受費玉清訪談所說。見「國寶歌王文夏笑談學生時期組樂團《心所愛的人》歌詞誕生花了整整四個月多虧「這句」唱紅全臺？！」，「華視懷舊頻道」，https://www.youtube.com/watch?v=1KMKgFfawfg（最後瀏覽日期2022年11月22日）

4-6 〈暗淡的月〉 愛情葬禮中的狼狽哀歌

1 ── 歌詞出自吳晉淮音樂紀念館中的吳晉淮手稿。值得注意的是，第二句「我已經不再」手稿上寫的是「我已經不知」。歌曲年份一般認為是 1960 年 1 月，唯吳

2 ── 丁鳳珍，〈葉俊麟臺語歌詩 e「愛情書寫」探討〉，《作詞家葉俊麟與臺灣歌謠發展研討會論文集》（臺北：秀威，2009）頁 29。

3 ──「古早味的臺灣歌」暗淡的月，丁文琪訪問林峰對嘴演唱」https://www.youtube.com/watch?v=ng2PWRrwE（最後瀏覽日期 2022 年 11 月 27 日）。

4 ── 郭麗娟，〈吳晉淮──高瑜鴻女士專訪〉頁 8。

4-7 〈舊情綿綿〉 老歌的門票是聽者埋藏在心底的情感

1 ── 歌詞引自〈舊情綿綿〉曲譜。峰采一生：寶島歌王洪一峰創作全紀錄》頁 102 至 103。

2 ── 洪一峰口述，〈斬露頭角的創作型歌手〉頁 95 至 97。

4-8 〈送君情淚〉 分手前，微溫的貼心與嫻靜

1 ── 歌詞引自首版唱片歌詞單。

2 ── 馬錫源，〈壽山彩虹 北部歌星南下助陣〉，《經濟日報》1968 年 11 月 9 日七版。

3 ── 戴獨行，《小白兔、小鶯歌、珍貝姊妹月底出國》，《聯合報》1971 年 7 月 28 日九版。

4 ── 洪芳怡訪談劉國煒，2021 年 8 月 12 日。

5 ── 洪一峰口述，〈斬露頭角的創作型歌手〉頁 73。

6 ── 例子眾多。比如《響應支援金馬勞軍運動》，《聯合報》1958 年 10 月 30 日三版；粘振友，〈熱潮澎湖慰三軍〉，《正氣中華》（金門）1961 年 6 月 23 日二版；《空總勞軍團昨在松山基地演出》，《聯合報》1961 年 1 月 17 日三版。

7 ── 紀露霞口述，〈唱片電影唱出歌增高峰〉頁 95 至 96。

8 ── 紀露霞口述，《唱片電影唱出歌增高峰》頁 136。

9 ──《今日電視》，《民聲日報》1966 年 4 月 18 日八版。

10 ──《彩虹曲》，《經濟日報》1968 年 10 月 16 日八版。

11 ── 馬錫源，〈壽山彩虹客串影記〉，《經濟日報》1968 年 11 月 4 日七版。

12 ── 比如馬錫源，《壽山彩虹 北部歌星南下助陣》，《經濟日報》1968 年 11 月 9 日七版。

13 ──《懷念轟動臺語歌星演唱大會》，《民聲日報》1973 年 4 月 3 日八版。

4-9 〈思慕的人〉 從暝到日，纏綿跌宕的愛情獨白

1 ── 歌詞引自〈思慕的人〉，《峰采一生・創作全紀錄》頁94至95。

2 ── 洪一峰口述，〈為你唱一首歌〉，《峰采一生》，《思慕的人：洪一峰創作歌曲、寶島歌王洪一峰與他的時代》頁343。

3 ── 邱婉婷，〈重返「混血歌之辯」：洪一峰創作歌曲、混血歌曲與媒介迴路〉，《「寶島低音歌王」之路：洪一峰創作與混血歌曲之探討》頁65至66。

4 ── 戴獨行，〈臺語影圈〉，《聯合報》1965年9月28日八版。

5 ── 〈難忘的愛人〉出自1965年9月五虎唱片發行的《臺語轟動歌集306》專輯，尤雅演唱。

6 ── 〈難忘的愛人〉廣告，《民聲日報》1966年2月13日七版。

輯五 出外人的家書

5-1 〈黃昏的故鄉〉 以克剛柔情呼喚無厝渡鳥

1 ── 歌詞來自1968年12月再版〈黃昏的故鄉〉的亞洲唱片精選集《心所愛的人 文夏懷念的名歌第一集》唱片封底。

2 ── 秋水，〈記文夏音樂會〉，《華報》1959年7月9日。資料由劉國煒提供。

5-2 〈媽媽請妳也保重〉 從出外人的私密家書到全民大合唱

1 ── 陳培豐，〈從三種演歌來看重層殖民下的臺灣圖像：重組「類似」凸顯「差異」再創自我〉，《臺灣史研究》，第十五卷第二期（2008年6月）頁98至99。

5-3 〈快樂的出帆〉 海鷗飛過來，夢想飛出去

1 ── 歌詞引自1969年亞洲唱片的陳芬蘭歌曲合輯《快樂的出帆》唱片封套。

2 ── 劉國煒，〈孤女打拚的願望〉，唱出田庄人希望〉，《聯合晚報》2000年10月19日二十九版。

3 ── 〈孤女的願望終於奮鬥成功〉，《徵信新聞報》1961年7月13日三版。

4 ── 「出國前最後一次紀念演唱！」，〈陳芬蘭歌舞大會〉，《民聲日報》1962年3月5日六版。

5-4 〈流浪三姊妹〉 兄弟姊妹流浪天涯，爸爸媽媽叨位去

1 ── 常見的文鶯資料都認為她出生於1947。按陳和平在《臺南藝文月刊》上的回憶，黃敏1948年與元配結婚，兩年後因外遇離婚，與康樂隊女歌手後來生下文鶯，時間上不合理。相對的，文夏傳記記載1960年文香跟隨文夏唱歌時，文鶯早她先跟著文夏，若文鶯生於1947，她在1960年至少跟了文夏五年，不但大了文香六歲，也不符合歌聲和照片。最可信的是臺南作家鄭鴻生在2010年7月號的《印刻文學》中提到文鶯小他兩個年級，而鄭鴻生1951出生，亦即文鶯1953年出生，與文香同年。

2 —— 文夏自述，〈亞洲唱片時代〉，頁81。

3 —— 〈流浪三兄妹〉，《民聲日報》1962年11月24日五版。

4 —— 歌詞引用自國家影視聽中心館藏影片《流浪三兄妹》片中字幕。

5 —— 歌詞來自《雷虎轟動歌曲 FL102-A》唱片封套，1964年雷虎唱片發行。

6 —— 王順民，〈育幼院機構照顧服務的一般性考察：從過去、現在到未來〉，《兒童及少年福利期刊》第八期（2005），頁81至100。

5-5 〈舊皮箱的流浪兒〉二線歌手林峰的打拚之歌

1 —— 歌詞引自〈舊皮箱的流浪兒〉首版唱片封套。

2 —— 林峰經歷參考自「臺灣流行音樂資料庫 音樂人口述歷史」，文化部、臺北市政府文化局，公共電視攝影棚 2016年1月19日訪談，104年資深音樂人口述歷史影音紀錄。

3 —— 郭麗娟，〈呂金守專訪〉，《南方尋樂記 1 臺語流行音樂工作者訪談錄》頁50；潘俊錡，〈呂金守歌詞主題分析（一）奮鬥打拼類〉，〈呂金守其人及其歌詞文本研究〉（成功大學臺灣文學系，2014）頁43至44。

4 —— 南星唱片這張《臺語轟動歌曲》NS114發行時間一直眾說紛紜，郭一男記得的是1964年，見郭麗娟，〈臺南星唱片：郭一男專訪〉，《南方尋樂記 2 臺語流行音樂工作者訪談錄》（高雄市：高市文化局，2015）頁127。然而這張唱片的片心清楚標明「民國56年1月」，加上日本原曲〈娘ざかり〉是在 1965年11月發行，1964的說法顯然有誤。

5 —— 同註二。

6 —— 林峰在「資深音樂人口述歷史影音紀錄」中提到他只演過一部電影《美人島之戀》，但在 1964與1965年《金色夜叉》、《河邊春夢》、《情歸何處》、《男對男》演員名單中都有「林峰」，可能是同名演員。

7 —— 同註二。

輯六 口白人生

6-1 〈女性的復仇〉 復仇之歌反映的性別現實縮影

1 —— 歌詞保留原文錯字，引自〈女性的復仇〉，《臺灣廣播流行歌集》頁45。

2 —— 歌詞引自〈男性的復仇〉，《臺灣廣播流行歌集》頁44。

3 —— 邱婉婷，〈重返「混血歌之辯」：洪一峰創作歌曲、混血歌曲與媒介迴路〉頁65。

4 —— 周馥儀，〈反共心戰宣傳下民營廣播設立（1952-1960）〉，〈戒嚴時期黨國控制下臺灣民營廣播之興衰（1952-1987）〉頁89。

5 ——《自由中國廣播電臺聯合節目四十一年四五六月份（臺灣夏令時間）》、《廣播周刊》創刊號，1952 年 3 月 29 日，頁 17 至 20。

6 ——範，《畸形的臺語廣播劇》，《聯合報》1957 年 10 月 7 日六版。

7 ——洪德成，《值得重視的臺語廣播歌劇》，《聯合報》1958 年 4 月 12 日六版。

8 ——範，《畸形的臺語廣播劇》，《聯合報》1957 年 10 月 7 日六版。

9 ——洪德成，《值得重視的臺語廣播劇》，《聯合報》1958 年 4 月 12 日六版。

10 ——歌詞來自《康丁的男性復仇》唱片封底。

6-2 〈星星知 / 不知我的心〉　青春純愛故事的超級譯寫

1 ——兩首歌歌詞含用字、斷句與標點符號皆引自 1969 年《夏威夷之夜　文夏懷念的名歌第四集》。

2 ——徐崇芳，《從留聲機到 LIVE 演唱會　沒有休止符的音樂人生　國寶歌王 文夏》頁 223 至 226。

3 ——文夏自述，劉國煒整理，《亞洲唱片時代》頁41。

4 ——秀雲，《日本影壇秘聞十問》，《聯合報》1960 年 9 月 20 日六版。

5 ——文夏自述，《文夏音樂作品一覽表》，《文夏唱／暢遊人間物語》頁 181 至 188。

6 ——Andrew Jones, Fugitive Sounds of the Taiwanese Musical Cinema of the 1960s , Circuit Listening Chinese Popular Music in the Global 1960s Minneapolis : University of Minnesota Press, 2020, p.92。

7 ——文夏自述，《臺語電影時期》，頁 105 至 137。

6-3 〈為著十萬元〉　怨冬深沉的歡場主題歌

1 ——歌詞引自《雷虎轟動歌集》305 唱片封底。

2 ——尤美經歷參考自「臺灣流行音樂資料庫　音樂人口述歷史」，文化部、臺北市政府文化局。

3 ——《五十輛新公車五月間可出廠》，《聯合報》1964 年 2 月 23 日二版。

4 ——《統一發票提高獎額明天起施行》，《經濟日報》1967 年 11 月 30 日二版。

5 ——1933 年泰平唱片《姻花十二嘆》的介紹，詳見《曲盤開出一蕊花：戰前臺灣流行音樂讀本》隨附 CD《心肝開出一蕊花：戰前臺灣流行音樂復刻典藏大碟》說明手冊。

6 ——《小歌星胡美紅》，《民聲日報》1964 年 6 月 13 日四版。

6-4《流浪拳頭師》 民俗笑科歌王郭大誠的江湖撺臺直播

1 —— 歌詞引用自 1964 電虎唱片直張合集《流浪拳頭師》，封底歌詞。

2 —— 包含有登記著作權者與無登記者，部分單填詞，也有詞曲一起，見蔡佩吟，〈郭大誠作品整理表〉，《Kài-Kìai 的歌聲－郭大誠臺語歌詞研究》（成功大學臺灣文學研究所碩士論文，2010），頁 145 至 163。

3 —— 蔡佩吟，〈筆者採訪郭大誠記錄 1〉，《Kài-Kìai 的歌聲－郭大誠臺語歌詞研究》頁 176 至 178。

4 —— 劉福助口述，劉國煒整理撰寫，〈愛唱歌的安童哥〉，《快樂唱歌謠：劉福助的歌唱故事》（臺北：正聲廣播，2017）頁 87 至 89。

輯七 賣花姑娘系列

7-1《賣花姑娘要出嫁》 姑娘賣花也賣希望

1 —— 歌詞引自 1957 年 5 月發行的《文夏歌唱集》唱片封底。

2 —— 陳家慧，〈「賣花姑娘」刣位來？刣位去？談五、六〇年代臺語歌詩中的「賣花姑娘」〉，《文史臺灣學報》第一期（2009），頁 88 至 118。

3 —— 刑志凱，〈緒論〉，《臺灣花卉生產與貿易研究》（暨南國際大學經濟學系碩士論文，2004）頁 1。

4 —— 刑志凱，〈臺灣花卉產業概述〉，《臺灣花卉產業與貿易研究》頁15。

5 —— 〈臺北港口簡化檢查・市府會議管制攤販〉，《中央日報》1948 年 1 月 13 日七版。

6 —— 〈攤販激增，百貨欲振之力〉，《民聲日報》1949 年 8 月 11 日四版。

7 —— 《省府訂定各縣市攤販管理規則》，《民聲日報》1949 年 11 月 11 日三版。

8 —— 如〈省府委會議修正統一發賣豐辦法，決定各地攤販課徵標準〉，《民聲日報》1951 年 3 月 10 日四版；〈談談「無發票地帶」〉，《聯合報》1958 年 10 月 29 日五版。

9 —— 如〈獎券有碍市容，市警局下令取締〉，《民聲日報》1951 年 5 月 10 日四版；〈陽明山警所整飭攤棚〉，《聯合報》1958 年 10 月 20 日六版。

10 —— 如〈市容示範〉，《聯合報》1953 年 1 月 27 日三版；〈設立二綜合商場〉，《聯合報》1954 年 7 月 26 日三版。

11 —— 如〈下午質詢建警攤衛生取締攤販務須情理兼顧〉，《民聲日報》1951 年 6 月 30 日四版；〈斗六集中攤販街頭頗多怨言劃定地區問題仍多〉，《聯合報》1956 年 3 月 26 日五版；〈流動冷飲攤飲料欠衛生〉，《聯合報》1956 年 6 月 28 日三版。

12 —— 如〈月下動武流氓打人〉，《聯合報》1958 年 9 月 28 日四版。

13 —— 如〈巡宣不讓你擺攤 竟用瓜刀殺腦袋案經偵結提起公訴〉，《聯合報》1956 年 2 月 10 日三版。

14 —— 歌詞引自 1969 年《文夏懷念的名歌第三集 文夏的賣花姑娘》封套背面。

15 —— 陳家慧，〈「賣花姑娘」刣位來？刣位去？談五、六〇年代臺語歌詩中的「賣花姑娘」〉頁 98。

16 —— 陳家慧，〈「賣花姑娘」刣位來？刣位去？談五、六〇年代臺語歌詩中的「賣花姑娘」〉頁 92。

17 ——呂訴上編，《快樂夢》、《標準大戲考》頁97。

18 ——文夏自述，《亞洲唱片時代》頁78。

7-2 〈行船人系列〉一再航向遠方的行船人

1 ——歌詞引自這首歌第二次在亞洲再版時發行的合集唱片《文夏懷念的名歌第二集 文夏的行船人》封套背面，1969年1月發行。

2 ——用字參見《文夏懷念的名歌第二集 文夏的行船人》唱片封套背面。

3 ——這句評論頗有代表性，引自黃裕元，《臺語歌壇與歌曲之分析》頁197。

4 ——集大成的討論，見陳培豐，《從海/港航向日本——由「港歌」和新「臺灣民謠」看1950、60年代的臺灣》，《歌唱臺灣：連續殖民下臺語歌曲的變遷》頁163至217。

5 ——〈臨海曲〉見《心肝開出一蕊花：戰前臺灣流行音樂復刻典藏大碟》說明手冊。

6 ——洪芳怡，《聚光燈外的星塵》，《曲盤開出一蕊花：戰前臺灣流行音樂讀本》頁302至303。

7 ——「文夏音樂會節目表」，見文夏口述，《亞洲唱片時代》頁66。

8 ——黃裕元，《從唱片史料探索「寶島歌王」文夏的巨星十年（1957至1967）》頁281。

9 ——「禁唱歌曲」（1959年3月14日），《音樂文字出版社及有聲出版品等》，行政院新聞局，檔號：AA250000000E/0077/C0401050009001/0001/001。

10 ——「本次音樂大會發表新歌歌詞」，見文夏，《亞洲唱片時代》頁65。

11 ——「各電臺連播禁唱歌曲」（1988年4月22日），《為呈報二月十八日收聽紀錄及各電臺尚有播放禁曲事》，國家通訊傳播委員會，檔號：AA6300000H/0048/09030719/0001/002。

12 ——陳培豐，《從海/港航向日本——由「港歌」和新「臺灣民謠」看1950、60年代的臺灣》頁181。

13 ——歌詞引自亞洲唱片《難忘的流行歌曲 鄭日清主唱》唱片封套背面歌詞。

14 ——歌詞引自亞洲唱片《難忘的流行歌曲第六集 洪一峰主唱》唱片封套背面歌詞。

15 ——歌詞引自亞洲唱片《文夏懷念的名歌第二集 文夏的行船人》封套背面。

16 ——歌詞引自《正聲臺語歌選》第十七期（發行日期不明）頁24。

17 ——參見《文夏懷念的名歌第二集 文夏的行船人》封套背面。

18 ——歌詞引自首版歌詞單。

19 ——歌詞引自首版歌詞單。

20 —歌詞引自《文夏懷念的名歌第二集　文夏的行船》封套背面。

21 —歌詞引自《文夏懷念的名歌第二集　文夏的行船》封面。

7-3 〈火車系列〉 怕愛人無情，就不要上火車

1 —歌詞引自1965年亞洲唱片《羅一良、一帆、楊秀蘭歌唱集》唱片封底。

2 —歌詞引自1968年亞洲唱片《文夏懷念的名歌第一集　心所愛的人》唱片封底。

3 —謝明勳，〈名片式車票話說從頭〉，《鑄票文創工廠：臺灣鐵路車票故事之旅》（臺北：交通部臺鐵局，2016）頁6至32。

7-4 〈素蘭系列〉 扛轎的啊，來攔想素蘭

1 —歌詞引自亞洲唱片《黃三元金唱片第一集》唱片封底，1969年發行。

2 —郭麗娟，〈王秀如專訪〉，《南方尋樂記2　臺語流行音樂工作者訪談錄》頁15。

3 —歌詞引自亞洲唱片《電影「童難忘」主題歌》歌詞單，1964年發行。

7-5 〈阿哥哥系列〉 阿哥哥時代了後，啊紲落去咧？

1 —歌詞引自1967年海山唱片《鐵金剛阿哥哥張素綾臺語轟動流行歌曲第二砲》唱片封底。

2 —〈阿哥哥舞風行美國〉，《中央日報》1966年3月14日五版。

3 —《青春夢的阿哥哥舞》，《民聲日報》1966年5月1日八版；謝鍾翔〈李尊女大十八變顯得更美更成熟〉，《中華日報》1966年5月27日八版；〈金峰昨天抵臺參加菁菁拍攝外景〉，《聯合報》1966年5月28日七版；楊蔚〈張美瑤「春歸何處」〉，《聯合報》1966年6月14日四版；〈五鳳之年最椎甄珍勤練民族舞〉，《聯合報》1966年6月27日八版。

4 —「回到1966年！泳裝美女沙灘上大跳阿哥哥」，聯合報系資料照，原載於1966年7月11日，引自報時光網站（https://time.udn.com/udntime/story/122390/6838632，最後瀏覽時間2023年2月28日）。

5 —應鎮國，《化妝術·三部曲》，《聯合報》1966年11月12日十三版。

6 —如《臺南大飯店日本松竹歌舞團六大藝人蒞南》，《中華日報》1966年5月15日四版；〈南夜餐廳〉，《中華日報》1966年9月15日四版；〈國·聯·四·星·圖〉，《聯合報》1966年11月26日十四版。

7 —薇薇夫人，〈心理衛生〉，《聯合報》1966年6月29日七版；何凡，〈中學生不忙跳舞〉，《聯合報》1966年8月12日九版。

8 —薇薇夫人，〈青年俱樂部的幻景〉，《聯合報》1966年11月19日七版。

9 —麗娜，〈香港阿哥哥小姐　暢談阿哥哥舞〉，《南洋商報》1966年6月12日九版。

10
――《少年不愛正步走湊在一塊亂抖擻》，《聯合報》1968 年 10 月 8 日三版。

11
――周銘秀，《姚蘇蓉素妝淡抹 李黛華錯贏采聲 洪蕙常有知音人 阿哥哥謝雷老板》，《聯合報》1967 年 5 月 20 日七版。

12
――戴獨行，《翻版唱片對著作權法的挑戰》，《聯合報》1967 年 11 月 3 日五版。

13
――陳和平，《臺語歌圈》，《中華日報》1966 年 8 月 2 日七版。

14
――歌詞引自《鐵金剛阿哥哥 張素綾臺語轟動流行歌曲第二砲》唱片封底。

新台灣史記 13

今夜來放送 那些不該被遺忘的臺語流行歌、音樂人與時代 1946-1969
Heartbeats of Oldies: Singers, Songwriters and the Taiwanese Hits, 1946-1969

作　　　者	洪芳怡
編輯製作	台灣館
總 編 輯	黃靜宜
編務行政統籌	張詩薇
美術設計	黃子欽
行銷企劃	沈嘉悅
發 行 人	王榮文
出版發行	遠流出版事業股份有限公司
地　　　址	台北市 104 中山北路一段 11 號 13 樓
電　　　話	（02）2571-0297
傳　　　真	（02）2571-0197
郵政劃撥	0189456-1
著作權顧問	蕭雄淋律師
輸出印刷	中原造像股份有限公司
	2023 年 6 月 1 日 初版一刷
	2024 年 4 月 1 日 初版二刷
定　　　價	550 元

 遠流博識網 http://www.ylib.com E-mail:ylib@ylib.com
遠流粉絲團 https://www.facebook.com/ylibfans

著作權人 / 財團法人喜瑪拉雅研究發展基金會

喜瑪拉雅研究發展基金會
HIMALAYA FOUNDATION

今夜來放送：那些不該被遺忘的臺語流行歌、音樂人與時
代 1946-1969 = Heartbeats of oldies : singers, songwriters and
the Taiwanese hits, 1946-1969/ 洪芳怡著 . -- 初版 . -- 臺北市
: 遠流出版事業股份有限公司 , 2023.06
面；　公分 . -- (新台灣史記)
ISBN 978-626-361-128-3(平裝)
1.CST: 音樂社會學 2.CST: 流行音樂 3.CST: 文化研究
4.CST: 臺灣

910.15　　　　　　　　　　112007192